인문주의 예술가

뒤러

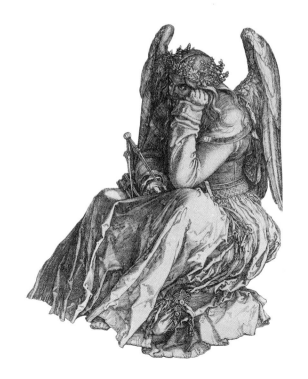

The Life and Art of Albrecht Dürer
by Erwin Panofsky

이 도서의 국립중앙도서관 출판시도서목록(CIP)은
e-CIP 홈페이지(http://www.nl.go.kr/cip.php)에서 이용하실 수 있습니다.
(CIP제어번호: CIP2006001418)

인문주의 예술가

뒤러
DÜRER

에르빈 파노프스키

임산 옮김

②

한길아트

인문주의 예술가

뒤러 ❷

지은이 · 에르빈 파노프스키
옮긴이 · 임산
펴낸이 · 김언호
펴낸곳 · 한길아트
등록 · 1998년 5월 20일 제75호
주소 · 413-832 경기도 파주시 교하읍 문발리 520-11
 www.hangilart.co.kr E-mail: hangilart@hangilsa.co.kr
전화 · 031-955-2000~3 팩스 · 031-955-2005

기획 편집 · 손경여 김영선 전산 · 김현정
출력 · 지에스테크 인쇄 · 타라 TPS 제본 · 경일제책

제1판 제1쇄 2006년 7월 25일

값 17,000원
ISBN 89-91636-14-4 04600
ISBN 89-91636-12-8 (전2권)

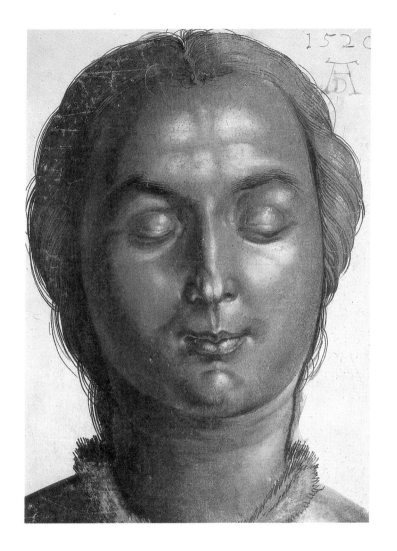

「부인의 머리」, 1520년, 흰색 하이라이트를 넣은 소묘, 32.4×22.8cm, 런던, 대영박물관
말년의 전환기에 뒤러는 엄격한 복음주의적 성격을 지닌 종교적 주제에
점점 더 관심을 두었다. 서정적, 환상적 요소는 억제했으며 성서적인 것을
지향했다. 그의 양식은 장려함과 자유분방함에서, 무섭지만 이상하게도
사람의 마음을 흔드는 엄숙함으로 바뀌었다.

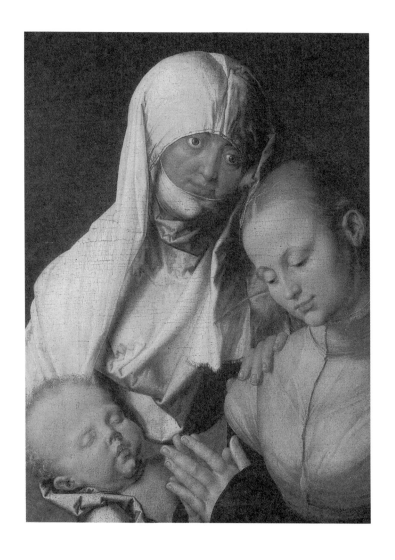

「성 안나와 함께 있는 성모자」, 1519년, 캔버스에 템페라와 유채, 뉴욕, 메트로폴리탄 미술관
이 시기 뒤러는 동판화와 유채에 다시 호의를 보였다.
이 작품은 유채로 그렸지만, 당대의 동판화에서 주로 사용하던
구적법적인 단순화와 비슷한 경향을 보인다.

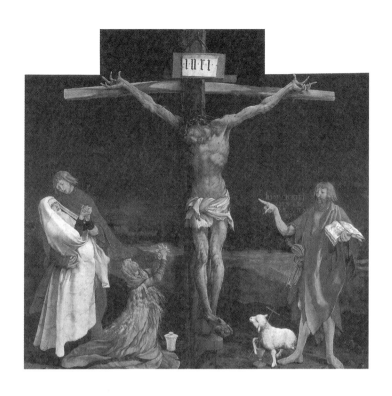

마티아스 그뤼네발트, 「십자가형」, 1515년, 패널에 유채, 207×301cm, 콜마르, 운터린덴 미술관
뒤러는 1502~3년부터 그뤼네발트와 알고 지냈으며 그의 영향을 받았다.
뒤러가 북유럽 르네상스의 창시자라면, 그뤼네발트는 독일 고딕의 완성자이며
바로크의 예언자이다.

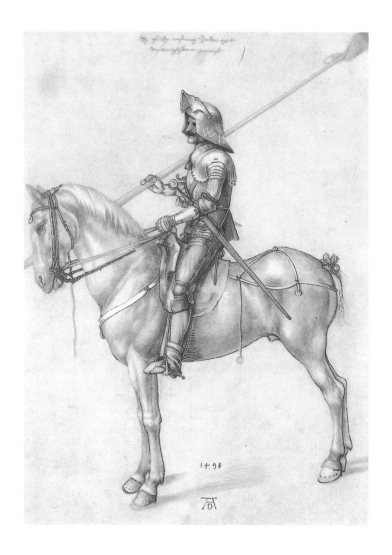

「기수」, 1498년, 종이에 수채와 잉크, 41.2×32.4cm, 빈 알베르티나 미술관
이 그림은 이후 1513년의 「기사, 죽음, 그리고 악마」로 변형된다.
뒤러는 한때 자신의 주제를 '그리스도교 기사'라는 관념에서 찾았다.
완벽한 기수의 시각적 이미지는 '그리스도교도 병사'의 정신적 이미지와 함께
하나의 미적 개념, 즉 완전한 통일성 속으로 녹아든다.

「배를 들고 있는 성모자」, 1526년, 43×32cm, 피렌체, 우피치 미술관

말년 걸작 중 하나다. 배를 쥐고 있는 손과 아이의 손동작이 유연한 커브를
그리면서 매우 복합적으로 연출되었다. 공간 구성은 매우 확신에 차 있고,
인물은 유연하고 원숙하게 묘사되었다. 이 그림은 뒤러가 그린 가장 최후의
성모이자 가장 양식적으로 성숙한 성모의 이미지를 보여준다.

얀 반 에이크, 「헨트 제단화」(열린 면),
1432년, 목판에 유채, 164.8×71.7cm, 벨기에, 생바봉 대성당

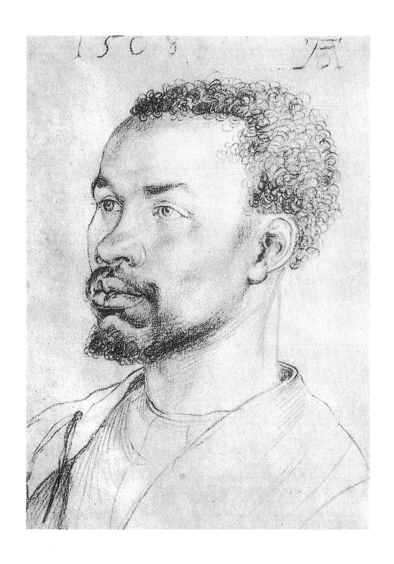

「흑인 남자의 초상」, 1508년, 종이에 목탄, 32×21.8cm, 빈, 알베르티나 미술관
이 흑인 남자의 초상은 뒤러와 그의 공방이 준비하고 있던 대제단화를 위한
사전 준비작업으로 그렸을 것이다. 뒤러는 이상한 인상에 관심을 기울였고
종종 흑인의 얼굴을 그리기도 했다. 뒤러는 흑인을 매우 긍정적으로 묘사했다.

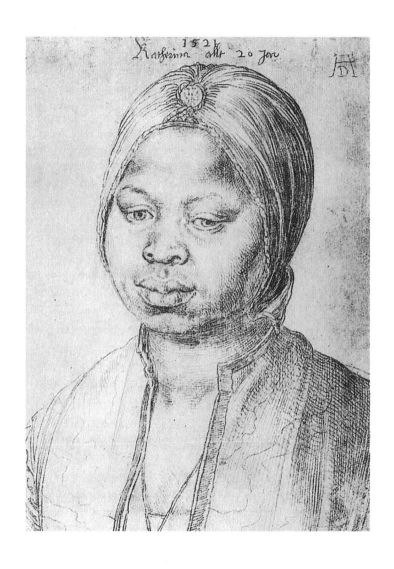

「흑인 여자 카타리나」, 1521년, 종이에 은필, 20×14cm, 피렌체, 우피치 미술관
뒤러가 안트베르펜의 주앙 브라당의 집에 머무는 동안 그린
흑인 여자 하인의 초상화.
그는 일기에 "카타리나, 20세"라고 기록해두었다.

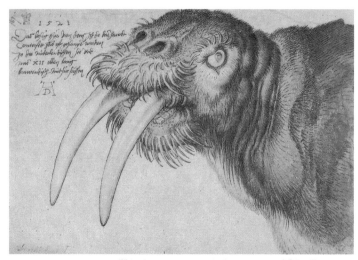

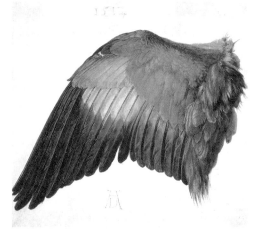

「해마의 머리」, 1521년, 소묘, 21.1×31.2cm, 런던, 대영박물관
플랑드르 해안 근처에서 잡힌 해마를 그렸다. 이 해마는 이후 뒤러의 가장
야심적인 제단화가 될 작품에 등장하며 성 마르가레트의 용 역할을 하기도 한다.
「푸른 비둘기의 날개」, 1512년, 양피지에 수채, 19.7×20cm, 빈, 알베르티나 미술관
뒤러가 이 날개를 그리던 시기, 그는 최고의 명성과 권력을 누렸다.
이 날개 소묘는 봉헌도를 그릴 때 천사의 날개를 그리기 위한 모델이 되었다.

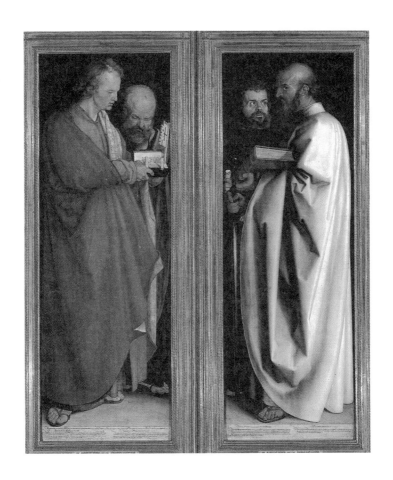

「네 사도」, 1526년, 패널에 유채, 214×76cm, 뮌헨, 알테피나코테크

뒤러의 말년 걸작으로 손꼽힌다. 그는 처음 이 그림을 제단화 「성회화」의

날개부로 이용하려 했으나 그 제단화가 실현되지 않자 양쪽 날개부를 독립된

패널화로 완성한다. 등신대를 넘어서는 이 패널화는 한쪽에 성 요한과

성 베드로를, 그리고 다른 한쪽에 성 바울로와 성 마르코를 묘사하고 있다.

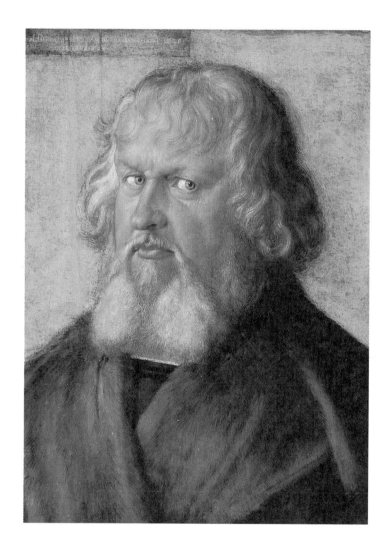

「히에로니무스 홀츠슈허의 초상」, 1526년, 나무에 유채, 48×36cm, 베를린, 독일박물관

홀츠슈허는 당시 뉘른베르크의 시참사관이자 '일곱 집정관' 중 한 사람이었다. 뒤러는 이 흉상 방식의 초상화에서 조각적인 효과를 강조하고 있다. 작품의 인물은 더 이상 깊고 어두운 공간이 아닌 평평하고 밝은 청색 표면으로부터 드러나 보이며, 구성과 선이 강조되었다.

DÜRER

인문주의 예술가
뒤러 ❷

인문주의 예술가

뒤러 ❶

판화 예술의 새로운 탐구_동판화의 절정기
1507/11~1514

"기하학은 어떤 사물들의 진실을 증명해줄 수 있다.
하지만 다른 사물과의 관계에서 우리는
인간의 의견과 판단에 따라야 한다. ……
우리의 이해력 속에는 허위가 들어와 있다.
암흑은 우리의 지성에 굳건하게 뿌리를 내리고 있어서
우리의 암중모색마저 실패로 끝날 것이다."

• 뒤러

베네치아의 화가들은 뒤러가 '색채 처리에 무지한' 화가라고 주장했다. 그들의 관점에서 보자면, 뒤러의 1507~11년 색채화들은 퇴보였다. 프라도 미술관의 「아담과 이브」는 양식상 다소 모호한 벨리니풍이다. 반면 3점의 커다란 제단화의 형식은 더욱 경직되었고 세부적인 색채는 경시되었다. 「삼위일체에 대한 경배」는 「장미 화관의 축제」에 비해 금속질의 작품이며(가령 이 두 점의 그림에서 교황이 입고 있는 법의가 어떻게 다루어졌는지에 주목할 것), 색채는 밝고 기분 좋은 농부의 농장에서 보이는 것과 같은 다양한 색채를 보여준다. '모든 성인의 축일 예배당'(Allerheiligenkapelle)의 창(사실 이 스테인드글라스라는 매체는 평면적이고 선적이다)에서, 그리고 그에 관련된 몇 점의 공방 소묘(640, 641, 873)에서 우리는 『묵시록』의 정신과 양식으로 회귀하려는 경향을 알아챌 수 있다.

이후 수년 동안(즉, 동판화 '절정기'에) 뒤러는 채색화에 대한 흥미를 모두 잃어버렸다. 앞서 설명한 시기의 바로 다음해인 1512년에 두 점의 그림을 그렸을 뿐, 1513~16년에는 한 점의 채색화도

그리지 않았다. 1512년에 그렸던 그림 중 하나는 「배를 들고 있는 성모자」라고 불리는 반신상의 성모상이다(빈 회화관, 29). 여기서 니콜라우스 헤르헤르트 폰 라이덴(Nicolaus Gerhaert von Leyden)의 그림에 보이는 예쁘고 명랑한 여자를 상기시키는 성모 마리아는 1506년 소묘(736)에서 자유롭게 발전한 미켈란젤로풍의 아기 예수와 결합된다. 다른 하나는 카를 대제와 지기스문트 황제를 묘사한 한 쌍의 초상화이다(뉘른베르크, 독일 박물관, 51과 65). 이 그림의 전체 구도는 이미 1510년의 '기본안'(1008)에서 결정되었다.

카를 대제와 지기스문트 황제의 초상

우리가 기억하기로, 뒤러는 베네치아인 친구들로부터 받은 편지에서, '황제의 문장 축제' 때 피르크하이머의 도약적인 공훈을 두고 놀려대었다. 이 즐거운 축제는 '성스러운 보석 축제'(Heilltumsfest) 혹은 줄여서 '성스러운 보석'(Heiltum)이라고 불리는데, 뉘른베르크에서 부활절 무렵에 열린다. 이때는 독일 황제들의 즉위 보석(다행히, 독일 박물관으로 옮겨진 이후 현재는 빈의 '보물관[Schatzkammer]'에 보관되어 있다)이 대중에게 선보인다. 이들은 1424년 이래 이 도시에서 관리해왔는데, 보통은 슈피탈키르헤(Spitalkirche, 양로원 예배당이라는 뜻)에 보관된다. 그러나 축제 기간에는 '대광장'에 전시된다. 밤에는 광장 근처에 있는 건물들 가운데 한 곳인 쇼페르하우스(Schopperhaus)에 보관한다. 그러기 위해 특별한 방 하나가 따로 마련되었다. 뒤러는 이 방을 장식하기 위해 그 휘장의 역사에서 가장 탁월한 존귀한 인물들, 가령 그 보석들의 최초 소유자였던 카를 대제, 그리

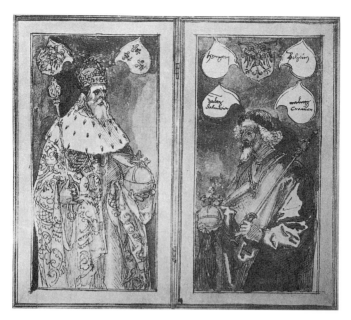

178. 뒤러, 「카를 대제와 지기스문트 황제」, 1510년, 램베르크, 루보미르스키 박물관, 소묘 L.785(1008), 177×206mm

고 그것을 뉘른베르크 시에 위탁한 지기스문트 황제 등의 초상을 의뢰받았다.

1510년의 소묘(그림178)에는 두 황제가 4분의 3 측면을 향한 모습이다. 카를 대제의 우월함은 의상뿐만 아니라 그 규모의 차이로 강조된다. 지기스문트 황제의 구부정한 모습(이류 작가가 모사한 모습이 전해온다. 이는 동시대의 어느 유사한 초상을 바탕으로 그려졌다)은 화면 대부분을 차지하는 네 개의 방패 때문에 조그맣게 보인다. 그는 의관을 간단히 차리고 제관 대신 인문주의자의 화관을 하고 있다. 카를 대제는 서 있다. 그의 머리 위 공간에는 프랑스와 독일의 방패들이 있으며, 풍채는 전설 혹은 공

상 속의 영웅상과 일치한다. 그는 길고 하얀 턱수염에 커다란 고 딕 제관, 폭이 넓은 모피 옷깃, 두툼한 자수 망토, 사람을 위압하 는 홀을 지니고 있다.

그러나 뒤러는 너무 학구적이어서 이러한 로맨틱한 이미지에 만족할 수 없었다. 그는 그 해에, 슈피탈키르헤에 보관되고 있던 역사적인 물건을 진지하게 습작하고, 골동품 연구논문의 삽화로 도 충분할 수채 소묘를 제작했다(1010~1013). 소묘에 표현하기 에는 너무 긴 황제 검의 실제 길이까지 종이에 붙인 실가닥으로 표시되었다(1011). 그러한 세심한 습작에 기반한 1점의 소묘에 서, 전설적인 카를 대제는 수염이 없고 정식 의관을 입고 있는 '역사적인' 모습으로 바뀌었다(1009).

패널 그 자체(그림179)는 1513년 초에 완성되었다. 그것은 등 신대보다 훨씬 크지만, 가능한 한 정확하게 제작되었으며, 회화 적 기법이 아닌 정확하고 화려한 세부로 감상자를 즐겁게 한다. 해석상, 이 2점의 패널은 대중의 상상과 고고학적 정확함 사이에 서 타협했다. 카를 대제는 진정한 문장을 갖추었지만, 인물은 소 박한 일반인이 생각하는 그런 모습 같아 보인다. 그러니까 길고 하얀 턱수염을 가진 일종의 현세의 신처럼 그려진 것이다. 대제 는 생전에 쓴 것으로 알려진 낮은 팔각형 제관과 황제의 검을 가 지고 있으며, 이전의 상징물인 고딕 제관과 홀은 지기스문트 황 제의 상징물로 변경되었다.

두 지배자 사이에는 어떤 외면적 평등이 확립되어 있었으나, 카 를 대제의 내면적 우월성은 한층 더 명확해졌다. 그는 키가 크고 똑바로 서 있으며, 그리고 ('기본안'에서 가장 중요한 변경 사항 으로서) 완고하게 정면을 바라보고 있다. 그는 지기스문트 황제

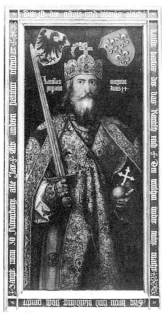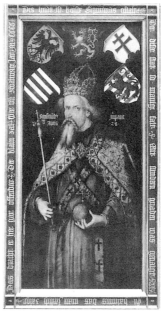

179. 뒤러, 「카를 대제와 지기스문트 황제」, 1512/13년, 뉘른베르크, 독일 국립박물관 (51, 65)

의 외양이 황제의 위엄을 주장하는 것 이상으로 자신의 보잘것없는 후계자를 압도했다.

　화가 뒤러는 '회화주의'의 이상으로부터 벗어나서, 결국 3년이 넘는 기간 동안 붓 작업을 중단했다. 그 사이 판화가이자 목판 밑그림 도안가로서의 발전은 베네치아 체재로 인해 방해를 받으면서 극적으로 정반대 방향으로 나아갔다. 그의 유채가 선적이고 다색(多色)이 되어가는 데 비례해서 판화는 빛과 색조를 강조하게 되었다. 그의 가장 유명한, 실제로 가장 완성도가 높은 동판화는 채색화 제작이 중단되었던 시기(1513년과 1514년)에 제작된 것이다. 뒤러는 붓 작업에 비해 좀더 적절하고 독점적인 자신만의

표현수단을 구사하며 활약했다. 그럼에도 채색화 분야 작업을 멈추게 한 것과 똑같은 자극에 고무되어 방향을 전환하였다.

통상 흰색으로 하이라이트를 준 채색 도화지에 펜과 잉크 소묘가 그려졌다. 그런데 베네치아 방문 후에는 베네치아 방문 이전의 이러한 통상적 방식과는 다르게 목판화와 동판화 작업이 이루어졌다. 이들에서는 명암(clair-obscur) 효과로 불리는 것이 보인다. 이 용어는, 서로 다른 두 가지 톤의 두 개의 목판에서 찍혀나온 목판화에서 나온 말이다. 윤곽선과 가장 어두운 음영은 검은색 혹은 가장 어두운 톤의 잉크가 칠해지는 '기본 목판'에 새겨진다. 좀더 밝은 음영은 중간 톤을 내는 '좀더 옅은 색(tint) 목판'에 새겨진다. 두 목판에 새겨진 하이라이트는 인쇄될 때 흰색 도화지로 나타난다. 이 명암 목판화의 원리는 흰색으로 하이라이트를 준 채색 도화지에 그려진 소묘의 그것과 같다. 양자 모두에서, 빛과 그림자는 양화와 음화로서 나타나며, 유일한 차이점은 목판화에서는 중간 색조가 인쇄사의 잉크에 의해 나타나고 빛은 흰색 종이에 의해 암시되는 데 반해, 소묘에서는 중간 색조가 채색 도화지에 의해 암시되고 하이라이트에 의해 빛이 표현된다.

목판화와 동판화에서 유사한 효과를 얻기 위해, 뒤러는 흰색을 강화한 소묘에서의 채색 종이에 상응하는, 그리고 명암 판화에서의 '음영'에 상응하는 명암도를 선(線)적인 수단으로 창조해내야 했다. 그는 중간 정도로 어두운 채색 종이의 표면을, 더 어둡거나 더 밝은 부분과 관련해서 중간 톤으로 규정했다. 그래서 중간 정도의 밀도를 갖는 수평 해칭은 밀도가 더 촘촘한 해칭(특히 크로스해칭) 및 빈 종이와 관련해서 중간 톤으로 받아들여진다. 이러한 '판화적 중간 색조'의 도입은 뒤러의 두번째 베네치아 여행 이

전과 그 이후에 제작된 판화들 사이의 중요한 차이점이다.

우리가 기억하는 것처럼, 그는 초기 목판화와 동판화에서 이미 재료 종이를 무형의 빛으로 변용하는 미학적 수법을 사용했다. 그러나 이때 명암도는 '밝음'과 '어두움'으로 단순해진다. 베네치아 방문 이후의 판화에서, 명암도는 '중간'에서 '밝음'으로, 한편으로는 '중간'에서 '어두움'으로 동시에 이행한다. 어두운 부분의 범위가 이렇게 두 방향으로 확대되며, 그래서 좀더 넓고 좀더 미세하게 서로 달라 보인다. 마치 음악의 다성법이 화성법으로 대체되듯, 대조를 이루는 점 혹은 반점의 집합이던 것이 조절된 명암의 연속체(continuum)가 된다.

순수 기술적인 관점에서 보자면, 이는 두 가지 중요한 변화를 야기했다고 할 수 있다. 첫번째, 해칭의 방향과 농담을 더욱 통일되게 하며, 더욱 중요하게는, 베네치아의 귀부인을 그린 베를린에 있는 초상화의 음영과 유사한 조형적 형태의 독립성을 성취했다. 둘째, 명암도의 분포가 일변했다. 그 이전 판화에는 비교적 적은 검은 부분이, 바탕이 되는 하얀 표면 위에 겹쳐져 있는 것처럼 보였다. 하지만 이후의 판화는 비교적 적은 하얀 부분이, 기조가 되는 회색 표면에 남겨진 듯한 인상을 준다.

가령 「성모 승천과 제관」(314, 그림171)과, 「악마의 용과 싸우는 성 미카엘」(292, 그림86), 혹은 가능한 한 제작연도가 가까운 「그리스도의 현현」(308, 그림144)을 베네치아 방문 이전의 목판화와 비교해보자. 1510년 판화에서는, 종래의 목판화에서는 전혀 보이지 않던 톤의 통일성을 인식할 수 있다. 모든 명암도를 커다란 전면의 회색과 비교해서 평가할 수 있다. 전면의 곧고 긴 해칭이 이른바 '선적 중간 색조'라는 것을 확립한다. 그러므로 음

영이 진한 부분은 한층 더 어둡게 보이고, 하이라이트는, 특히 밤 하늘에서 진동하는 후광은 종래 판화의 경우보다 한층 더 밝아 보인다.

개개 인물들과 사물들에 입체표현을 부여하는 선은, 종래보다 더 규칙적인 간격으로, 더 길게 뻗고, 더 넓은 부분에 걸쳐 조직화 된다. 그리고 가장 놀랄 만한 혁신은, 견고한 물체가 중간 정도의 음영 속에 놓여 있는 곳이면 색조를 위하여 조형적 도드라짐을 억제한다는 점이다. 이러한 경우들에서 건축적 배경이나 밤하늘 의 음영에 이용되는 것과 유사한 직선의 수평 해칭은 성부의 오 른쪽 무릎, 성모 마리아의 오른쪽 다리, 혹은 펼쳐진 책을 들고 있 는 사도의 의상 같은 둥근 형태들을 가로지른다. 결과적으로, 그 렇게 처리된 형태들은 조형적 부피보다는 오히려 색조적 명암도 로서 구성 양식에 기여한다.

1513년에 출판되어 피르크하이머의 저작에 사용된 장식적인 가장자리(408)와 1512년의 「동굴의 성 히에로니무스」(333)를 제 외하고, 여기서 논의가 되는 모든 목판화들은 1508/09과 1511 년 사이에 제작되었다. 몇몇 편면지 인쇄와 간행본 삽화(221, 275, 352, 353)는 별개로 하고, 이들은 세 가지 제목 하에 분류될 수 있다.

첫번째는 1511년에 간행된 『소(小)수난전』이다. 두번째는 몇 점되지 않는 한점 인쇄 목판화들로, 이들은 모두 1511년의 「삼위 일체」(342)를 제외하고는 '2분의 1판'이거나 '4분의 1판'이다. 이들과 그 외 다른 경우에도, 판화는 문자 그대로 단독 구성이다. 하지만 많이 모사된 바 있는 「세례자 성 요한의 순교」(345)는 「성 요한의 머리를 가지고 헤로디아에게 가는 살로메」(346)와 대비

된다. 그리고 다음의 세 가지 주제, 즉 「서재에 있는 성 히에로니무스」(334), 「성 그레고리우스의 미사」(343), 「참회하는 다윗」(339, 일반적으로 「참회자」[Der Büssende]로 불린다. 뒤러만의 특색들을 지니고 있으며 왕이 회개하는 모습을 담았다)는 여전히 미완의 '혼의 구원'(Salus Animae) 계획을 반영하는 것으로 보인다.

세번째 작품군은 뒤러가 '3대서'(Die drei grossen Bücher)라고 칭한, 즉 『묵시록』 『대(大)수난전』 『성모전』에 추가된 목판화들을 포함한다. 알다시피, 뒤러는 (발행자로서 자신의 서명을 해서) 이 '3대서'들을 1511년에 출판했다. 『묵시록』은 새롭게 라틴어 개정판으로, 그리고 다른 두 책(켈리도니우스의 운문 해설과 대응하는 그림이 서로 마주하도록 인쇄되었다)은 처음 출판되었다. 『묵시록』은 이미 현존하는 아름다운 제목과 조합될 '권두화'만 필요했다(280).

『대수난전』과 『성모전』에도 권두화가 붙었다(224, 296). 게다가 모두 1519년에 제작된 이들은 페이지가 좀 부족했다. 『대수난전』에 더해진 것은 「최후의 만찬」(225), 「유다의 배신」(227), 「지옥의 정복」(234), 「그리스도의 부활」(235)이며, 『성모전』에 더해진 것은 「성모의 죽음」(313)과 「성모 승천과 제관」(314)이다.

이 모든 목판화들을 여기서 하나하나 분석하거나 명암원리가 어떻게 효과를 나타내는지를 보여주는 것은 불가능하다. 튀어나온 형태 위를 가로지르는 직선의 수평 해칭을 보여주는 적절한 예들(가령 「최후의 만찬」에 나오는 몇 명의 인물상, 「성 요한의 순교」의 세례자와 살로메, 「지옥에서의 괴롭힘」의 이브)을 열거하고, 그 새로운 양식의 놀랄 만한 유연성을 지적하는 것으로 충분

할 것 같다. 이제 그것은 「유다의 배신」에서의 공포와 혼란을 강조하는 역할을 하며, 도메니코 베카푸미(Domenico Beccafumi, 1486년경~1551)와 일 브론치노(Il Bronzino, 1503~72) 같은 마니에리스트를 기쁘게 하는 「지옥의 정복」(그림180)에서의 다소 익살스러우면서도 섬뜩한 지옥에 색채를 부여한다. 그리고 『성모전』 구성의 착상이 전성기 르네상스의 기준에 맞게 개정된 것으로 보이는 「동방박사의 경배」(223, 그림181)의 고요한 위엄을 고양시킨다.

그러나 한 가지 현상은 특별히 고려할 만하다. 바로 새로운 목판화 양식의 틀 내에서의 '몽환계'의 기묘한 부활이 그것이다.

1510년에 『성모전』에 부가된 「성모 승천과 제관」(그림171)은 명백히 1508/09년의 헬러 제단화(그림168)에서 파생된 것이다. 양자의 차이는 그 유사함 못지않게 중요하다.

첫번째로, 이 목판화는 종교적 성질이 덜하고 숭고함보다는 오히려 감정과 구체적인 연상작용으로 감상자에 감명을 준다. 그리스도는 더 이상 교황의 삼중관을 쓰지 않으며, 그 자세는 유채에서보다 더 단순하고 더 동적이다. 그리스도는 왼손으로 왕관을 수여하고, 그래서 팔이 가슴에 겹쳐져 있지 않다. 머리는 완전히 측면을 향해 있지는 않으며, 애처로움이 가득한 고통스러운 표정을 보이고 있다. 게다가 일반인이 생각하는 '현실의' 장례에 빠져서는 안 될 자잘한 용구들이 이 장면을 꾸미고 있기도 하다. 즉책, 향로, 성수, 행렬용 십자가 등이 보인다. 그리고 전경에는 관대(棺臺)가 보인다. 이는 더욱 고풍스러워 보이는 물체(가령, 소묘 520) 사이에 놓여 있지만 헬러 제단화에는 빠져 있다는 점에서 의미가 있다.

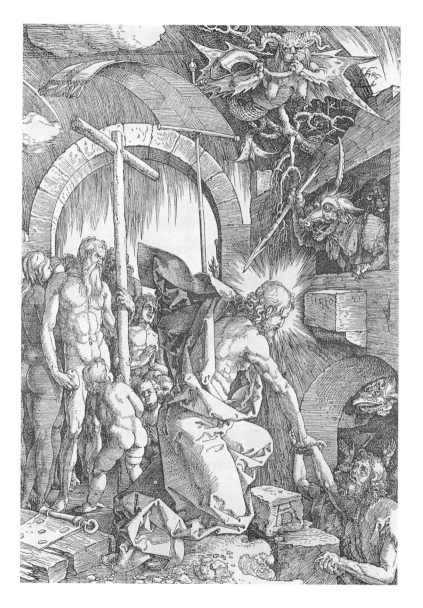

180. 뒤러, 「지옥의 정복」(『대수난전』), 1510년, 목판화 B,14(234), 392×280mm

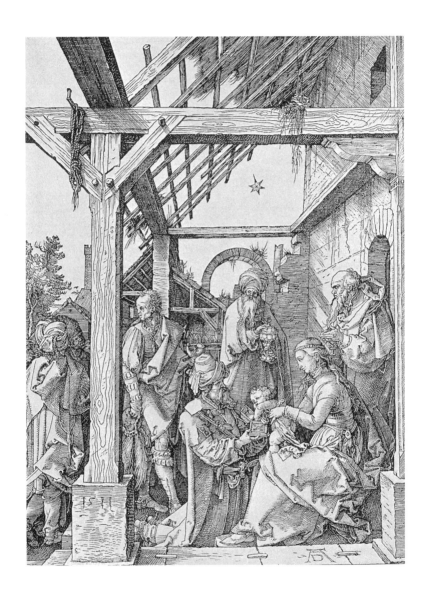

181. 뒤러, 「동방박사의 경배」, 1511년, 목판화 B.3(223), 291×218mm

두번째로, 사도들은 더 이상 중심에서부터 좌우대칭으로 뻗은 두 개의 대각선 위에 늘어서 있지 않고, 대신 사이 공간이 깊이 파인 두 평행선 위에 있다. 이런 점에서 1510년 목판화와 1508/09년 채색화의 관계는, 1508년의 소묘(그림175)와 마찬가지로, 1511년의 「삼위일체에 대한 경배」(그림173)가 그 예비 소묘와 갖는 관계와 같다.

　세번째로, 명암도는 거꾸로 되었다. 목판화와 채색화의 관계는 사진에서의 음화와 양화 사이의 그것에 비교할 수 있다. 패널에서 대관식의 군상과 풍경을 등지고 있는 사도들은, 하늘의 밝은 띠에 의해 나누어지는 비교적 어두운 두 부분을 구성한다. 목판화에는 어두운 숲의 층에 의해 나누어지는 비교적 밝은 두 부분이 있다. 목판화의 제관 군상은, 마치 빛의 밝은 환영처럼 '중간색조'의 배경으로부터 분리되어 있다. 그리고 지상 정경의 어두움과 강렬하게 대조되는 흰 구름 띠에 의해서 그 경계가 만들어진다.

　이러한 대조의 도입은 그와 유사하게 밝은 구름의 가장자리가 어두운 풍경 위를 덮은 네메시스 동판화(그림119)로의 의식적인 회귀 같다. 그러나 네메시스가 청명한 하늘을 배경으로 실루엣으로 그려지는 데 비해, 제관 군상은 광대한 회색의 덩어리로부터 돌출되어 있다. 이 회색의 덩어리는 마치 신비의 커튼처럼 지상의 사물들뿐만 아니라 실제 하늘마저 감추는 것처럼 보인다. 우리의 시선은 아찔해질 만큼 높은 곳으로 옮겨가지 않는다. 왜냐하면 원근법의 조건은 전적으로 평균적이기 때문이다. 풍경이 조감도로 묘사되는 대신, 시각상의 수평선은 사도들의 그것과 일치한다. 그러나 그 때문에 그 효과는 더욱 신비적이다. 구름 띠가 내

려와서 시각상의 수평선과 중첩되는 것과 더불어 하늘의 장면이 감상자에게 가까이 다가와 천상의 환영이 지상으로 하강하는 듯이 보인다. 그것은 자연의 객관적 법칙을 무시하지 않을 뿐만 아니라, 환각과 현실 사이의 주관적 구별을 제거함으로써 감상자를 경탄하게 한다.

이와 유사한 구도와 해석의 원리를, 일반적으로 「그리스도의 부활」(235)로 불리는 『대수난전』의 마지막 목판화에서 볼 수 있다. 실제로 그것은 성모의 '승천'이 '제관'과 융합되듯 '승천'과 '부활'을 융합시키고 있다. 그와 같은 방법으로, 기적은 눈에 보이고 신뢰할 수 있는 것이 된다. 이탈리아에서 발전된 도식에 따르면, 뒤러가 다른 2점의 판화(124와 265)에서 고수했던 북유럽의 전통과는 반대로 그리스도는 지상 위에 있거나 혹은 석관 덮개 위에 있는 것으로 묘사되지 않고 묘로부터 발을 떼는 모습으로 묘사된다. 그리스도는 기묘하게 묘 위 공중에 떠 있다. 「제관」 목판화에서처럼, 인물은 야경의 어둠 속에 끼어들어가 있는 밝은 구름 띠가 경계를 이루는 '중간 색조'의 후경을 등지고 있다. 그 환영은 제관의 경우보다 더 아래로 내려온다. 그래서 우리는 신비의 커튼이 우리의 시각 영역으로 밀어닥치기 위해, 그리고 자연세계를 전복시키기보다는 변형하기 위해 내려진다는 인상을 받는다.

1511년의 「성 그레고리우스의 미사」(343, 그림182)에서 '슬퍼하는 사람'과 고문 도구들이 미사를 축복하는 성인 앞에 나타나는데, 여기서 기적의 사건은 전혀 다르게 묘사되며 한층 더 대범한 방식으로 그려졌다. 자연 공간은 초자연적 힘에 의해 분열되거나 붕괴되지 않고 간단히 사라진다. 물론 이 장면은 성 베드로 성당

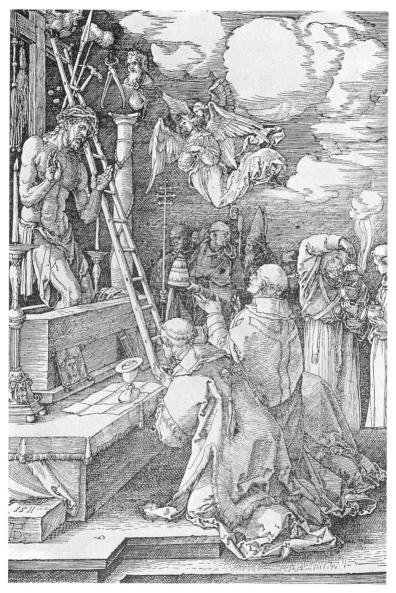

182. 뒤러, 「성 그레고리우스의 미사」, 1511년, 목판화 B.123(343), 295×205mm

에서 일어난 것으로 가정된다. 하지만 뒤러는 건축상의 무대장치를 암시하는 모든 것을 대담하게 없앴다. 벽도, 창 사이 벽도, 창도, 둥근 천정도 그리지 않았다. 그것들은 (밤에 야외에서 미사가 행해지듯이) 꿰뚫어볼 수 없는 어둠에 의해 지워졌는데, 그 어둠으로부터 흰 구름과 경배하는 두 천사가 나타난다.

그리고 이 무정형의 어둠 속에 떠 있지만 완전한 리얼리티를 부여받은 망치, 인두, 주사위, 유다의 흉상과 그의 돈주머니 같은 중량감 있는 물체들이 보인다. 원주, 창과 갈대로 된 사닥다리, 그리고 십자가(그 위에는 성 베드로의 수탉이 있다) 등은 촛대나 성찬배처럼 손으로 만질 수 있도록 제단 위에 세워져 있거나 기울어져 있다. 제단 뒤 선반은 석관으로 변형된다. 그 속에서 그리스도가 일어선다. 환상적인 효과는 자연계와 초자연계의 단순한 상호침투에 의해서가 아니라, 심령술사가 실체를 가진 사물의 '비물질화'와 상상 속 사물의 '물질화'의 결합이라고 하는 것에 의해 성취된다.

최종 단계는 모두 1511년에 제작된 '3대서'의 권두화들에서 이루어진다. 이들은 각각 지상에서 일어나는 기적적이거나 신비적인 인물의 모습을 보여준다. 하지만 지상 그 자체는 초월적 환경으로 들어올려지고 그로 인해 감상자가 몸소 경험한 환영으로만 해석될 수 있는 광경이 제공된다.

'3대서'의 권두화

『성모전』의 권두화(296, 그림183)는 '겸손한 성모'(지상에 앉아 있는 성모 마리아)와 '묵시록의 여인'('태양을 부여받고 양발 아

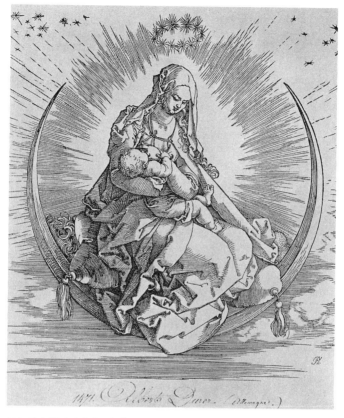

183. 뒤러, 「초승달의 성모자」(『성모전』 권두화), 1511년(시험 인쇄), 펜실베이니아 주 젠킨타운, 앨버소프 갤러리, 목판화 B.76(296), 202×195mm

래에 달을 둔' 성모 마리아)의 조합을 보여준다. 이 두 개의 이미지(하나는 현실주의적이고 수수하며 다른 하나는 환상적이고 숭고하다)의 융합은 그 이전 미술에서는 진기한 것이었으며, 사실상 '겸손한 성모' 개념에 내재해 있다(단테가 '성 베르나르두스의 기도'에서 표현했던 '정반대의 일치'에 기반한 개념이다).

처녀와 어머니, 너의 아들의 딸, 어느 누구보다 더 고상하고
겸허하고……

그러나 만일 뒤러의 목판화에서 초기 묘사들 가운데 하나를, 가
령 브뤼셀의 밀러 컬렉션에 있는 아름다운 플레말의 거장풍의 패
널과 비교한다면, 우리는 뒤러가 자연과 초자연의 요소 사이의
관계를 뒤집었다는 사실을 알 수 있다. 브뤼셀의 그림에서 성모
는 지상에 있는 베개 위에 앉아 있고, 단순한 상징물로 격하된
초승달은 잔디 위 성모 옆에 현실의 사물로 그려졌다. 또한 뒤러
의 목판화에서도 역시 성모는 풀 위에 놓여진 베개 위에 앉아 있
는 것으로 묘사된다. 그러나 초승달이 지상 위에 놓여 있는 대
신, 베개와 지면을 포함하여 군상 전체가 초승달 내에 그려지고,
그 초승달은 별이 많은 하늘에 떠 있다. 지면의 단편들은 일제히
천상으로 이동하며, 감상자는 환상적 비현실의 영역으로 들어가
게 된다.

『묵시록』의 권두화(280, 그림184)에서는 파트모스 섬의 복음사
가 성 요한이 보인다. 그 옆에는 독수리가 있다. 풀이 무성한 바위
턱 옆에 앉아 있는 그는 잉크병과 펜통을 놓아두었다. '겸손한 성
모'가 아닌, 빛을 방사하는 하늘에 보이는 반신상의 '묵시록의 여
인'을 보며 펜을 움직인다. 하지만 장면 전체는 초자연적 영역 속
으로 치환되었다. 복음사가 성 요한, 독수리, 그리고 잉크병과 펜
통이 놓인 풀이 무성한 바위 턱은 오직 구름 띠에 의해 지지되며
허공에서 신비스럽게 균형을 이루고 있다. '묵시록의 여인'이 하
나의 환상으로서 파트모스 섬의 성 요한 앞에 나타나는 바로 그
순간, 파트모스 섬의 성 요한 역시 하나의 환상으로서 감상자 앞

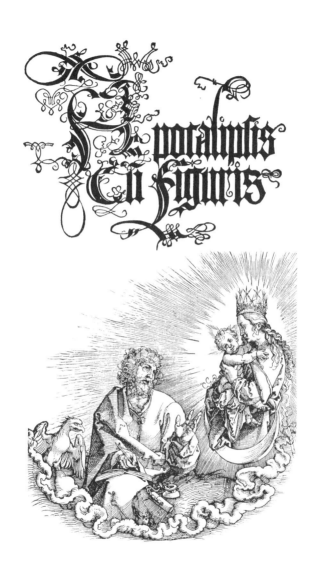

184. 뒤러, 「파트모스 섬의 성 요한」(『묵시록』 권두화), 1511년(명기는 1498년에 앞서
됨), 목판화 B.60(280), 185×184mm

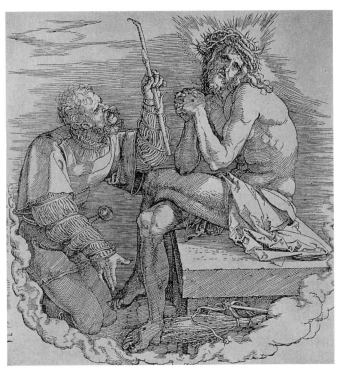

185. 뒤러, 「병사의 비웃음을 받는 슬픈 남자」(『대수난전』 권두화), 1511년(미발표 작품의 시험 인쇄), 펜실베이니아 주 젠킨타운, 앨버소프 갤러리 목판화 B.4(224), 198×195mm

에 나타난다.

마지막으로, 『대수난전』의 권두화는 얼핏 보아서는 그리스도의 수난전 가운데 한 장면 같다(224, 그림185). 가시관을 쓰고 있는 그리스도는 돌로 된 긴 의자에 앉아 있고 슬픔과 절망으로 양손을 굳게 잡고 있다. 두 개의 채찍이 지상에 놓여 있고, 그리스도 앞에 있는 병사는 그에게 냉소적으로 경의를 표하며 갈대를 하나 건넨다. 이 장면은, 「마태오의 복음서」 27장 29절에 기록된 '그리스도에 대한 조소'와 일치하는 듯하다. 그렇지만 뒤러는 지상에서

의 그리스도의 생애 가운데 특정한 사건을 그리려 하지 않았다. 이는 그리스도의 육체에 난 다섯 곳의 상처와, 『묵시록』의 권두화에서처럼 장면을 지상으로부터 이동시키는 구름 띠에 의해 명시된다.

이것은 빌라도의 병사에게 조소당하는 '그리스도의 육화'를 보여주는 초상이 아니다. 그것은 지상에서의 수난을 마쳤지만 아직 인류의 죄로 인해 고통받는 '영원한 그리스도'를 우리에게 보여주는 환영이다. 이 목판화를 통해서, 우리는 우리 자신의 악함 때문에 그리스도에게 가해진 고통을 '본다.' 그리고 '영구적인 수난'이라는 생각(분명 정통적이긴 하지만 뒤러의 시대에는 대중에게 감정적으로도 널리 수용되었다)은 그리스도 자신이 읊은 다음의 시행에 의해 감상자에게 전해진다.

인간이여, 내가 너 대신에 이 잔인한 상처를 입고
나의 피로 너의 병든 영혼을 치유하련다.
너 대신 내가 상처를 입고 너 대신 내가 목숨을 버리는
나는 너를 위해 인간으로 태어난 신이다.
그러나 배은망덕한 너는 여전히 내 상처에 죄악의 칼을 찌르고
나는 너의 악행을 사하고자 채찍질을 받는다.
적의에 찬 유대인들에게 당한 것만으로 충분했으니
친구여, 이제 평화가 오도록 하라!

이렇게 해석된 '3대서'의 권두화 3점은 서로 동질적이며, 여기서 논의되고 있는 이 시기의 가장 기념비적인 목판화인 1511년의 「삼위일체」(342, 그림186)와도 그러하다. 이것은 현재 소실되었

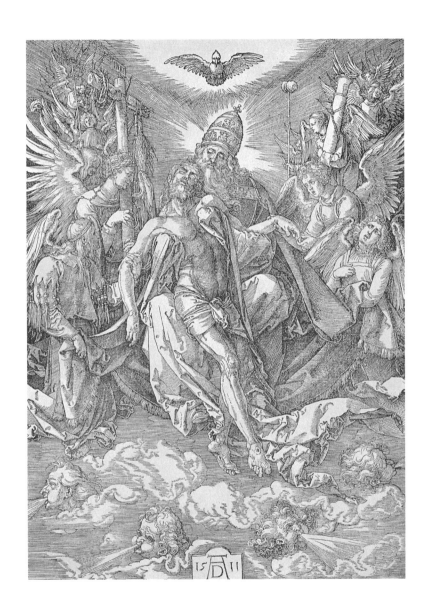

186. 뒤러, 「삼위일체」, 1511년, 목판화 B.122(342), 392×284mm

지만 자주 복제되었고, 각지에서 모사된 '플레말의 거장'의 작품에서 가장 잘 모사된 '자비의 옥좌'(신은 십자가에 못 박힌 그리스도가 아닌 매를 맞은 그리스도의 몸을 붙들고 있다)의 좀더 감동적인 근대적 번안을 보여준다. 그러나 뒤러는 '파트모스 섬의 성 요한' '그리스도에 대한 조소' '겸손한 성모'의 전통적인 도식을 '환상화'했다. 천사 무리들은 고문 도구들을 옮기고, 죽은 그리스도의 팔을 받치고 신이 입은 교황의 법의를 이전 작품들에서 자주 보이던 천막이나 천개와 비슷하게 펼치면서 양측으로부터 모인다. 그 군상 전체는 우윳빛 구름과 번개 같은 후광 빛에 의해서 어둠침침한 하늘을 배경으로 신비하게 떠 있다.

빈에 있는 「삼위일체에 대한 경배」에서, 신은 그래도 무지개 위 옥좌 위에 앉아 있다. 하지만 여기서는 허공에 떠 있다. 이 환상을 한층 더 독특하게 만드는 것은, 그것이 네 바람신(이들은 코페르니쿠스 이전의 우주론에 의하면 물질세계의 한계 너머에 있다)의 영역 너머로 들어 올려져 있다는 점이다. 다시 한번 뒤러는 단어의 문자적 의미나 비유적 의미 모두에서 '이 세계에 도취된' 감상자에 의해 체험되는 환상을 그려내었다.

그리스도교에서 가장 신성시되고 초월적인 개념에 대한 이러한 주관적인 접근이, 뒤러의 동시대인보다 다음 세대에게 더 깊은 인상을 주었다는 사실은 그리 놀랍지 않다. 그의 구성은(다수의 예들 가운데 아주 일부만 언급하자면) 피렌체의 산타 크로체 성당에 있는 루도비코 치골리(Ludovico Cigoli, 1559~1613)의 「삼위일체」, 총독 관저에 있는 틴토레토(Tintoretto, 1518년경~94)의 수수께끼 같은 「그리스도의 비탄」, 그리고 무엇보다도 프라도 미술관에 있는 엘 그레코(El Greco, 1541~1614)의 「자비의

「옥좌」에 남아 있다.

『소수난전』(236~272)은 이것의 더욱 정교한 대응물이라고 불러도 좋을 『동판 수난전』(110~125)과 함께 고려되는 것이 가장 좋다. 2점의 연작 모두 동시에 준비되어 제작되었다(『소수난전』은 1511년에 간행되었고 1509년과 1510년에 제작된 목판화 2점이 포함되어 있다. 『동판 수난전』은 1511년에 간행되었고 각각의 판화의 제작연도는 1507년부터 1512년에 걸쳐 있다). 둘 모두 부분적으로는 회고적이다. 『동판 수난전』의 세 페이지(「정원에서의 고뇌」[111], 「유다의 배신」[112], 「빌라도 앞의 그리스도」[114])에서, 뒤러는 『녹색 수난전』(556, 523/566, 525/570)으로 회귀했다.

한편 『소수난전』은 『성모전』과 연결될 수 있다. 세 장면들(수태고지, 예수 탄생, 어머니와 이별하는 그리스도)은 두 연작 모두에 포함되어 있다. 이미 언급했듯이, 이러한 중복은 『성모전』에 뒤이어 『그리스도 수난전』이 연속됨에 따라서 원래의 계획을 반영할 것이다. 그러나 이러한 관계는 내용에만 한정되지 않는다. 「수태고지」(239)와 「어머니와 이별하는 그리스도」(241)는 새로운 창안이라기보다는 『성모전』에 있는 대응되는 목판화(303과 312)의 변형들이라 할 수 있으며, 「예수 탄생」(240)과는 아주 밀접한 관계에 있다.

이 목판화(그림187)는 다음 세 가지 점에서 『소수난전』의 나머지 작품들과 다르다. 첫째, 인물들의 크기가 훨씬 작다. 둘째, 밑그림이 좀더 세세하다. 특히 옷주름과 잎장식의 세부가 그러하다. 셋째, 장면이 '소토인수'(so to in su, 이탈리아어로 '밑에서 위로'라는 뜻으로서, 밑에서 보아 머리 위 공중에 떠 있는 것 같은 느낌으로 인물상을 그리는 극단적인 원근법—옮긴이) 기법으로 보이도록 단 위에 있으며, 여기에 부가된 예외는 이 단과 거기에 인접한

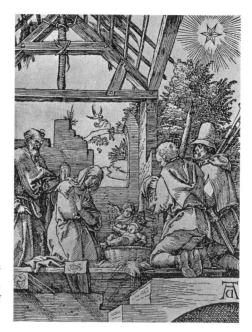

187. 뒤러, 「탄생」(『소
수난전』), 1509~11년,
목판화 B.20(240), 127
×98mm

계단의 소실점이 뿌리의 그것과 일치하지 않는다는 점이다.

작은 인물 크기와 세부화로의 경향은 『성모전』을 떠올리게 하는 것은 당연하다. 그리고 이 목판화의 제작연도를 1509년경이 아니라 1504년경이라고 보기도 한다. 하지만 그러한 가설은 그 원근법의 이상한 특징을 설명해주지 못하며 기술적 처리와도 모순된다.

더욱 그럴듯한 가설은, 뒤러가 『성모전』 시기에 그것과 연관하여 제작한 소묘를 다시 이용했다는 것이다. 『성모전』은 『소수난전』보다 두 배 이상 크기 때문에 구도의 가장자리가 잘려나갔다 (성 요셉뿐만 아니라 건물 모서리가 잘려나간 것을 보라). 그래서 크기가 축소될 필요가 있었다. 그 때문에 인물은 다른 목판화의 경우보다 훨씬 작아졌으며, 인물을 공간 깊숙이 배치하고 줄어든

크기를 해명하기 위해 아래에서 위로 보는 원근법을 사용한 틴토레토풍의 기묘한 하부구조가 더해졌다.

다음으로 제작시기와 관련해서는, 양자 모두의 회고적 경향을 봐서는 『소수난전』과 『동판 수난전』은 서로 유사한 것으로 여겨질 수 있다. 하지만 그 외에는 어떤 유사성도 없다. 다른 모든 관점에서 이 두 연작은 서로 대조되어, 각각의 표현수단들 사이의 차이를 설득력 있게 보여준다.

『동판 수난전』의 판형은 『소수난전』의 판형과 다르다. 그 판형의 비례는 약 12.7×10.2센티미터가 아닌 약 11.4×7.6센티미터로 '귀족적이며 날씬하다'고 할 수 있다. 텍스트적 해석은 필요하지 않다. 왜냐하면 동판 연작은 계몽적인 서적으로 여겨지지 않았고, 마니아들이 아닌 미술애호가에게 흥미를 주는 일종의 '수집가의 품목'으로 여겨졌기 때문이다. 사실 16세기에는 값비싼 세밀화처럼 보이도록 동판화를 처리하는 수집가들이 있었다. "안료를 칠하면 그 서적을 손상시킬 것이다"라는 에라스무스의 현명한 말을 무시한 채, 판화들은 때로 15세기 후기와 16세기 초의 사본 채식사들의 관습에 따라 채색되기도 하고 금은으로 꾸며지기도 하고, 심지어는 가장자리가 손으로 그려진 꽃과 작은 동물들로 장식된 양피지를 대기도 했다.

동판 연작의 모두(冒頭)에는 권두화(성 비르기타에 따르면 「슬퍼하는 사람」)가 있고, 맨 끝에는 「절름발이를 치유하는 성 베드로와 성 요한」이 있다. 이 작품은 1513년에 추가되었다. 그 이유는, 뒤러가 종이를 허비하지 않고 '전지 인쇄'할 수 있도록 총 16점으로 완성하고자 했기 때문이며, 또는 '사도행전'으로 '그리스도의 수난'을 더욱 철저히 하려는 계획 때문이다. 특이하게도 이 작

품은 16세기에 제본된 복제본에서는 보이지 않는다. 본래의 『수난전』에는 「정원에서의 고뇌」로 시작하여 「그리스도의 부활」로 끝이 나는 14개의 중요한 사건들만 담겨 있다.

그런데 목판화 연작에서는 켈리도니우스가 다양한 고전적 운율로 해설했던 수난극이 좀더 폭넓은 관점에서 전개된다. '영구적인 수난'을 다시 떠올리게 하는 권두화(236)를 모두에 둔 이 연작은 「인류의 타락」과 「낙원 추방」으로 시작된다. 본래 수난 앞에는 「수태고지」 「예수 탄생」 「어머니와의 이별」 등이 있다. 그리고 「부활」 뒤에는 「그리스도의 현현」(그리스도가 성모, 막달라 마리아, 엠마오의 제자, 성 토마스 앞에 나타난다), 「승천」 「성령강림」 「최후의 만찬」의 4점이 있다. 16점 동판화에 대비해서 권두화를 포함하여 총 37점의 목판화들이 있다. 원래의 수난 장면인 「예루살렘 입성」 「고리대금업자의 추방」 「최후의 만찬」 「그리스도, 제자의 발을 씻기심」 「안나 앞의 그리스도」 「조소」(嘲笑) 「헤롯 앞의 그리스도」 「손수건을 가진 성 베로니카」 「그리스도, 십자가에 못 박히심」 「그리스도, 십자가에서 내리심」의 14점 동판화에 대비하는 목판화는 24점에 달한다.

그러므로 『동판 수난전』의 계획안은 『소수난전』의 그것에 비해서 덜 포괄적이다. 하지만 동판화 연작에는 그렇게 간결하면서도 호화로운 몇 가지 판화들이 들어 있다. 모든 장면들에서는 건축과 가구류, 기괴한 인상, 그림 같은 의상과 환상적인 갑주, 그리고 묘한 조명과 표면 질감이 강조된다. 『동판 수난전』은 육체적 고문보다는 정신적 고통을 강조하고 인간을 초월하는 그리스도의 위엄있는 모습을 놓치지 않는다. 「정원에서의 고뇌」(순수하게 심리적인 고뇌의 장면)에서 가장 격렬한 분위기가 드러나고, 반면

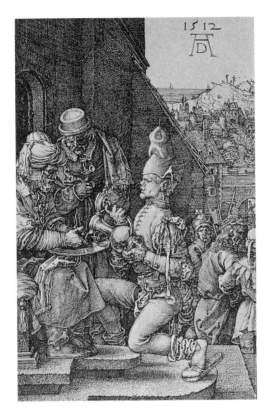

188. 뒤러, 「빌라도
앞의 그리스도」(「동
판 수난전」), 1512년,
동판화 B.11(118),
117×75mm

「십자가형」에서는 체념과 평화로움이 스며들어 있다.

『소수난전』은 이와 반대이다. 그것은 「고리대금업자의 추방」의
격한 노여움으로부터, 「그리스도, 제자의 발을 씻기심」의 억눌린
슬픔과 「조소」의 잔인한 폭력에 이르기까지, 비극의 인간적 측면
들을 강조한다. 전체적인 내러티브는 대중적인 '신비극'처럼 장
황하며, 개개 사건은 명확하고 직접적으로 언급된다. 표현법은
섬세함을 희생하여 강력해진다. 회화적이고 심리적인 정묘함은
강렬하고 단순한 정감을 위해 억제된다.

예를 들어서, 동판화「빌라도 앞의 그리스도」(그림188)는 세부가 풍부하다. 해석은 아주 치밀하고 여유있으면서도 날카로운 감식안을 필요로 한다. 감상자의 시선은 건물의 불길한 어둠과 아름다운 풍경의 밝음 사이의 대조를 즐길 것이다. 그리고 총독에게 열변을 토하는 비굴한 유다로 향할 듯하다. 특히 강렬한 빛에 의해 그로테스크하게 꾸며져 있고 구도의 한가운데에 있는 흑인 하인을 주목할 것이다. 2명의 병사 뒤를 따라가는 이는 그리스도의 모습으로 보인다. 빌라도는 자신이 대화를 나누고 있는 자의 말을 듣지 못하는 것 같다. 들어야 할 것을 듣지 못하고 볼 것을 보지 못하는 총독은 자기 자신 안에 갇혀 있는 것 같다. 그래서 헤이그 미술관에 있는 렘브란트 후기 회화에 묘사된 사울처럼 비장하고 고독해 보인다.

　목판화(그림189)의 언어는 좀더 직접적이다. 시선은 키가 큰 그리스도의 뒷모습으로 향한다. 죽음을 향해 끌려가고 있는 그리스도와, 고통스러운 생각의 짐을 남겨둔 자 사이의 근본적인 대조 효과를 줄일 만한 하인 하나 보이지 않는다. 빌라도 주변이 기묘하게 공허하다. 그의 고독은 그가 대화자의 말에 귀를 기울이지 않음으로써 간접적으로 표현되기도 하지만, 감히 그에게 얘기하는 자가 없음으로 해서 더욱 직접적으로 표현된다.

　이와 유사한 차이는 전체를 통해 관찰된다. 동판「그리스도의 비탄」(그림190)에서 애도자는 탄식하고 있다. 목판「비탄」에서(죽은 그리스도의 더 비참한 모습은 말할 것도 없다) 그들은 절규한다. 막달라 마리아는 그리스도의 발에 입을 맞춘다. 동판「그리스도, 십자가에서 내리심」은 복잡한 단축법의 걸작으로서, 배후에 보이는 부유한 시민의 모자는 다른 어떤 것보다 전문가들 사이에

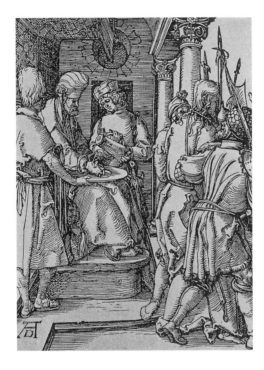

189. 뒤러, 「빌라도 앞
의 그리스도」(『소수난
전』), 1509~11년, 목
판화 B.36(256), 128
×97mm

서 자주 논평된다. 정확히 정면을 향한 목판화 구도 내에는 정적
인 비탄의 분위기를 흩트리는 것이 하나도 없다.

동판 「그리스도의 부활」에서는 그리스도의 모습이 「벨베데레
의 아폴론」을 따라(이는 뒤러가 이 장면을 묘사할 때의 관습적인
방식으로 분명 의도적이다) 양식화되었을 뿐만 아니라, 좌대 같
은 석관 위에 서 있으며 아름다운 조각상처럼 의기양양해 보인
다. 목판화(그림191)에서, 그리스도는 병사들 사이에 있다. 그의
발은 한 병사의 발 하나와 겹쳐 있다. 저 멀리에서 해가 떠오르는
것이 보인다. 그것은 아주 심오하고 광범위하게 사용되는 '부활'
의 상징으로서, 정신계와 자연계, 심지어는 그리스도교와 이교

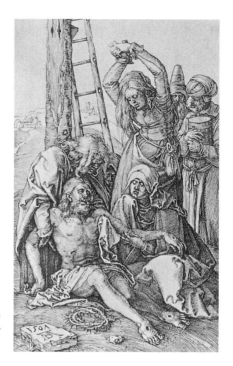

190. 뒤러, 「그리스도의 비탄」
(『동판 수난전』), 1507년, 동
판화 B.14(121), 115×71mm

사이를 연결하기도 한다. 다시 켈리도니우스를 인용해보자.

> 오늘은 주인 중의 주인이
> 세계를 창조하시기 시작한 날이다. 영원한 종교에 의해
> 천계의 왕과 태양신에 바쳐지는 때이다.
> 이날은, 모든 것을 보는 태양이
> 십자가에서 죽고, 밤에 묻히며,
> 죽음에 가려진 장미가 다시 화려하게 피는 때이다.

가장 중요한 대조는 「그리스도, 십자가를 지심」에 대한 두 해석

191. 뒤러, 「그리스
도의 부활」(『소수난
전』), 1509~ 11년,
목판화, B.45(265),
127×98mm

에서 보인다. 뒤러는 동판화(그림192)에서 비잔틴, 이탈리아, 그
리고 이탈리아풍의 미술에서 유행하던 방식으로 돌아갔으나 15세
기의 북유럽 미술가들은 그러한 방식을 거의 쓰지 않았다. 이들
은 대신 십자가의 무게에 넘어지지 않고 당당하게 꼿꼿이 서서
걷는 모습으로 그리스도를 표현했다. 그리스도의 모습은 그 자신
과, 좌우 양쪽의 흉포한 병사와, 오른쪽에서 무릎을 꿇고 있는 베
로니카에 의해 만들어진 피라미드형 군상의 중심에 있다. 이 군
상은 집중된 빛에 의해 도드라진다. 하지만 피라미드의 축을 표
시할 뿐 아니라 그리스도 상과 성 베르니카 상의 관계를 확립하
는 데서 가장 중요한 부분들(그리스도의 얼굴, 어깨를 감싼 옷주

192. 뒤러, 「그리스도, 십자가를
지심」(『동판 수난전』), 1512년,
동판화 B.12(119), 117×74mm

름, 치켜든 오른손)을 제외하고는, 그리스도는 어두운 왼쪽에 있
다. 이는 육체의 움직임과 육체의 고통이 아닌, 구세주와 신자의
정신적 관계를 강조한다.

　그 관계는 무릎을 꿇은 성녀의 얼굴처럼 보이지 않은 채 한층
더 미묘하게 남게 된다. 목판화(그림193)에서 관심은 조용한 대화
와 격한 행위 사이에서 나누어진다. 여기서 뒤러는 『대수난전』에
서 이용했던 통상적인 구도(그림92)를 사용했으며, 곤봉으로 그
리스도의 목을 찌르는 냉혹한 병사 모티프를 반복해 사용하기도
했다. 하지만 그리스도 모습은 더 이상 고전의 오르페우스가 지
닌 아름다운 자세를 보이지 않는다. 그리스도는 공포를 물리치기

193. 뒤러, 「그리스도, 십자가를 지심」(『소수난전』), 1509년, 목판화, B.37(257), 127×97mm

위해서 자신의 오른손을 완고하게 들고 있다. 그의 왼손은 우아
한 대위법을 만들기 위해서 위로 치켜드는 대신 십자가 아래 부
분을 쥐고 있다. 머리는 마치 선반걸이에 걸려 있는 듯 어깨에 걸
쳐져 있다. 그리스도의 시선은 고통스럽게 성 베로니카의 시선과

만나게 된다. 그녀의 슬픔은 그리스도의 고통을 더한다.

『소수난전』과 『동판 수난전』

「그리스도에 대한 조소」 「그리스도, 십자가에 못 박히심」 「안나 앞의 그리스도」 등 동판화 연작에서 보이지 않는 『소수난전』의 일부 장면들은 고문과 잔인성을 동시에 강조한다. 「그리스도, 십자가에서 내리심」은 끔찍할 지경이다. 꺾여진 그리스도의 몸은 도살된 동물의 사체처럼 용병의 양 어깨로부터 늘어져 있으며, 상반신은 까다로운 단축법에 의해 지워지고, 얼굴은 전혀 보이지 않는다. 속수무책인 양손과 흩뜨려진 머리는 참을 수 없을 정도의 비참함을 전한다.

그러나 다른 목판화에서 우리는 『동판 수난전』에 결여된 부드러움과 인간적인 따뜻함을 발견한다. 그것은 '천상의 천국이 너의 것 이니라' 라는 말을 들어온 사람들에게는 소중한 것이다. 막달라 마리아에게 나타나는 변용된 그리스도보다 더 온화하거나 더 슬프지는 않으나 약속으로 충만한 얼굴도 아니다. 그의 얼굴은 넓은 정원사 모자의 그늘에 가려져 있고, 삽날은 하늘 아래에서 빛나며, 그리고 (다시) '정의의 태양'이 그리스도 뒤에서 떠오른다. 그는 엠마오의 제자들을 위해 빵을 나누어주었고 '그들의 눈은 열려 있으며 그들은 그를 알아보았다.' 이때의 몸짓보다 소박하면서도 숭고한 것은 없다.

이러한 공감과 인간적 애정을 보여주는 분위기는 「인류의 타락」(그림194)에서 가장 강하게 느껴진다. 1504년의 동판화(그림120)에서처럼, 이 목판화는 아담의 죄로 인해 인류는 '네 가지 체

액'의 지배를 받고 동물 수준으로 떨어졌다는 학설에 따라 해석되었음에 틀림없다. 이 학설에는 두 가지 이설(異說)이 있다. 일설에 따르면, 인간에게는 본래의 '기질'이 전혀 없으며, 반면 모든 동물은 주지하듯이 네 가지 기질 가운데 하나를 가지고 있다. 또 다른 일설에 따르면, 인류는 원래 '다혈질'이다. 반면 동물들은 '담즙질' '점액질' '우울질' 중 하나이다. 앞의 동판화에서, 뒤러는 첫번째 학설을 받아들여서, 네 종류 동물의 특성에 대조시켜 아담과 이브의 비인간적인 혹은 전(前)인간적 완벽함을 강조했다. 목판화에서는 두번째 설을 택해서 세 마리 짐승만 묘사해놓았다. 이들은 비(非)다혈질 기질을 상징한다. 사자는 '담즙질'의 격노를 나타내고, 들소는 '우울질' 기질과 음침함과 불활성을 나타내고, 특히 눈에 띄는 오소리는 악명높은 나태함으로 '점액질'을 나타낸다.

'다혈질' 기질은 아담과 이브로 표현된다. 이 두 사람은 이 기질을 가장 잘 보여주는 특징인 사랑의 능력과 성향을 나타낸다(그림214를 보라). 유혹에 굴복당하는 동안 이 두 사람은 낙원의 무구함에 감싸인다. 허나 그들의 행복은 영속되지 않는다. 그들의 애정은 그 장면에 사랑과 부드러움의 즐거운 분위기를 부여하고, 숙명적인 사건에 의해 많이 변화되기는 하겠지만 아담과 이브 자신과 그들 자손의 선하거나 악한 유산이 될 친밀한 교제를 예표한다. 사실 뒤러는 「인류의 타락」과 「낙원 추방」(288) 모두에 동일한 예비 소묘(459, 그림195)를 이용할 수 있었다.

인류의 비극에 대한 이러한 목가적 해석에 대해, 젊은 한스 홀바인(Hans Holbein, 1465년경~1524)을 포함한 많은 북유럽인들이 흥미를 보였다. 또 다른 미술가들은 『소수난전』의 다른 페이

194. 뒤러, 「인류의 타락」(『소수난전』), 1510~11년, 목판화 L.518(459), 127×97mm

지들을 차용해서 썼으며, 동판화 연작을 좋아하는 미술가들도 있었다. 항상 그렇듯이 특정 작품의 특징은 그에 영향을 받은 사람들의 성격에 의해 판단될 수 있다.

　가령, 『동판 수난전』은 초기의 안드레아 델 사르토(Andrea del

195. 뒤러, 「인류의 타락」, 1510년, 빈, 알베르티나 판화미술관, 소묘 L.518(459), 295×
220mm

Sarto, 1486~1530)의 마음을 끌었다. 그는 피렌체의 스칼치 회랑
에 있는 자신의 1515년작 「세례자 성 요한의 설교」에서 동판화
「이 사람을 보라」의 전경에 보이는 냉정한 감상자를 말 그대로 모
방했다. 그는 '기묘하고' 이국풍이기까지 한 측면을 향한 인물들

의 생소한 차림새에 관심을 가졌다. 그러나 그는 그것의 단순함, 마사초풍의 웅대함, 구도의 중요성 또한 이해했다. 그 역시 뒤러처럼 구성의 오른쪽 구석을 강화하기 위해 육중한 교대(橋臺) 혹은 탑문을 사용했으며, 이는 뒤에 있는 일단의 사람들에 대한 '르푸수아르'로서 기능했다. 그리고 그는 주요 인물들 사이에 대각선적인 관계를 유지했다. 그렇지만 뒤러의 그리스도는 높은 위치뿐만 아니라 좀더 먼 평면에서도 그 모습을 드러내 보이는 데 반해, 사르토의 성 요한은 감상자와 '나란히' 위치하도록 전면으로 나온다. 감상자의 무게중심은 그림의 왼쪽 구석에 있는 두 인물상에 의해 균형을 이룬다.

한편, 『소수난전』은 형태의 균형보다는 표현에 관심을 둔 미술가에게 가장 깊은 영향을 주었다. 사르토의 합리성은 뒤러의 고전적 경향을 정당하게 평가하고 강조했다. 야코포 다 폰토르모(Jacopo da Pontormo, 1494~1557)의 숭고한 광기는 뒤러의 고딕주의를 잘 포착해서 강조했다. 체르토사 디 발 뎀마에 있는 폰토르모의 프레스코화는 이미 인쇄된 『수난전』 판화 연작을 참고했지만 분명 목판화에 강조점을 두고 있다. 그의 「비탄」에서 동판화를 떠올리게 하는 것은 일부 세부뿐이다. 구도 전체는 『대수난전』 목판화에서 영감을 받은 것으로 보인다. 「빌라도 앞의 그리스도」를 그린 프레스코화에서, 폰토르모는 『동판 수난전』과 『소수난전』에서 채용했던 모티프를 융합하여 통합시켰다. 「부활」에서는 『소수난전』 목판화에 보이는 병사들의 왜곡된 자세와, 연기처럼 상승하는 초고딕적인 그리스도를 조합함으로써 뒤러보다 더 뒤러적으로 표현했다.

그러나 작자 사후의 최대 성과는 목판화 「신전에서 고리대금업

자를 추방하는 그리스도」(243)에 있다. 젊은 렘브란트는 무거운 새끼줄로 신전을 더럽히는 자들의 습격을 받아 노여워하는 그의 그리스도를 모사했다. 그때(1635년) 렘브란트는 정감보다는 드라마에 힘을 기울였다. 뒤러 자신이 폴라이우올로와 만테냐로부터 영향을 받았던 것처럼 그는 렘브란트에게 영향을 주었다.

목판화 분야에서 관찰되는 양식과 기법의 혁신은 1507~12년의 동판화를 베네치아 방문 이전의 동판화와 구별짓는다. 동판화들 역시 '흰 종이 위에 검은색' 양식에서 '회색 종이 위에 흑과 백' 양식 혹은 명암 양식으로 변화했다. 그러한 새로운 원리는 목판화로 확대되기도 전에 동판화에 적용되었다. 베네치아 방문 이후 가장 제작연도가 이른 것은 1509년인데, 뒤러는 1507년에 뷔랭 작업을 재개했다. 판화라는 표현수단으로 명암 효과를 획득하려는 착상은 『녹색 수난전』에서 처음 암시되었을 가능성이 있다. 그것은 몇 가지 예들에서 동판화 연작의 원형을 제공한다.

그러나 1507년의 동판화 「그리스도의 비탄」(그림190)의 양식은 1504/05년의 양식에서 크게 변하지 않았다. 양식과 기술상의 새로운 탐구가 충분히 나타나는 것은 1508년의 동판화들이다. 이들 가운데 두 작품(「정원에서의 고뇌」[111]와 「유다의 배신」[그림196])은 『동판 수난전』에 속하고, 한편 나머지 두 작품(「십자가형」[131, 그림197]과 「초승달의 성모자」[138])은 모두 한점 인쇄이다. 「초승달의 성모자」를 제외하고 1508년의 모든 동판화들은 '야경'(夜景)이다. 이는 '유다의 배신'을 표현하는 데서는 통상적인 것이다. 하지만 겟세마네 동산 장면과 '십자가형' 묘사에서는 흔하지 않은 것이며, 판화에서 전혀 새로운 것이다. 이러한 사실이 자신의 동판화 양식에서 명암을 기초로 삼고 싶었던 뒤러의

바람을 입증한다.

『동판 수난전』의 후반부 페이지에는 「십자가형」(120), 「부활」(124), 그리고 거의 전례가 없었던 「그리스도, 십자가를 지심」(119, 그림192)의 '야경' 3점이 포함된다. 1507년의 「비탄」을 제외하고 이 연작들 가운데 다른 동판화들은 장면이 실내이든 야외이든 상관없이 최소한 어두운 후경으로부터 인물상들이 분리되는 방식으로 구성되었다.

이 새로운 양식의 첫번째 예는 「정원에서의 고뇌」에서 볼 수 있다. 여기서는 과장된 표현 경향을 포함하여 새로운 출발을 나타내는 특징들이 나타난다. 그 기법은 느슨하고 거칠고 성급하며, 부분적으로는 정통적인 뷔랭 작업보다는 오히려 드라이포인트를 상기시킨다. 폭발하는 듯한 광휘는 천사로부터, 그리고 그 천사가 출현하는 구름으로부터 방사된다. 그래서 그리스도의 모습은 투광 조명등을 사용한 것처럼 밝게 드러나고, 이러한 처리와 조명의 강렬함은 이 동판화의 기초가 되는 1504년 소묘의 구성 (556)에 결여된 정서적 파토스와 조화를 이룬다. 그 이전의 구성은 완전한 절망으로 양손을 들어올리는 그리스도를 보여준다. 그러나 동판화에서 그런 몸짓의 파토스는 무한히 강화된다. 커지고 길어진 긴장된 인물은 텅 빈 전경을 가득 채운 베드로의 자세와 날카로운 대조를 이룬다. 그리스도는 더 높은 곳에 위치하고 천사가 내민 십자가와 직접적으로 접촉한다. 그리스도의 양손은 팽팽한 소맷자락에 싸여 있지 않고 넉넉한 옷주름 밖으로 드러난다 (만일 그렇다고 한다면 비명을 지르면서 그렇게 되었을 것이다). 여기서 가장 중요한 것은 그리스도의 모습이 더 이상 바위가 아니라 광활한 어두운 하늘을 배경으로 드러나 보인다는 점이다.

196. 뒤러, 「유다의 배신」
(『동판 수난전』), 1508년,
동판화 B.5(112), 118×
75mm

 1508년에 제작된 다른 2점의 '야경' 작품은 기법이 유창해졌으며 조명에서는 덜 극단적이다. 하지만 또한 이들은 동일한 주제를 가진 다른 해석보다 더 강렬하고 순수한 열정으로 빛을 발한다. 「정원에서의 고뇌」와 마찬가지로 「배신」은 1504년 『녹색 수난전』의 일부를 이루는 구성(523/566)으로부터 발전했다. 하지만몇 가지 중요한 변화들은, 강조점을 격렬한 체포에서 배신의 비극으로 옮겨가게 했다. 인물 수는 많이 줄어들고, 육체적 폭력은 말쿠스와 성 베드로(덧붙여 말하자면, 베드로는 미트라스와 같은기념비성을 부여받았다)와의 싸움에 한정되었다. 그리스도는 더

197. 뒤러, 「십자
가형」, 1508년, 동
판화, B.24(131),
133×98mm

이상 초기의 판본에서처럼 팔이 붙들려 옷자락이 끌어당겨지며
등 뒤에서 이끌려 나오지 않는다. 더군다나 1510년의 대형 목판
화(227)에서처럼 이미 묶여서 끌려가는 모습도 아니다. 자신의 목
을 위협하는 교수형 밧줄도 알아차리지 못하고, 그는 머리를 늘
어뜨리고 마치 이 세상에는 그리스도와 유다밖에 없는 듯 눈을
감고 입맞춤의 청을 들어주고 있다.

1508년의 「십자가형」(131, 그림197, 전체적인 구성이 드레스
덴에 있는 유채 「십자가형」[3, f]으로까지 거슬러 올라갈 수 있다)
에서 가장 눈에 띄는 특징은 표정이 풍부한 성 요한의 모습이다.

완전히 측면을 향한 그는 양손을 위로 들고 괴로움에 큰 소리로 울면서 팔을 비틀고 있으며, 그의 얼굴은 그리스도교도의 격정의 열로 녹아내리는 고전 고대 비극의 가면이다. 그 모습의 원형은 만테냐의 동판화 「그리스도, 십자가에서 내리심」에서 보이는데, 여기서 동일한 위치에, 동일한 자세로, 동일한 절망에 절규하는 성 요한이 구성의 오른쪽 구석에 보인다(그림87).

그러나 만테냐의 파토스는 뒤러의 그것에 비해 견고하다. 만테냐의 성 요한은 양손을 들이미는 대신 가슴에 팔을 모은다. 그는 앞으로 나서지 않고 움직임 없이 서 있다. 머리를 굽히지 않고 똑바로 서 있다. 무엇보다도 백주대낮의 「그리스도, 십자가에서 내리심」 장면에는 모습을 보이지만 야경의 「십자가형」 장면에는 나타나지 않는다. 이런 모든 면에서, 뒤러의 동판화(『동판 수난전』을 빛낸 1511년의 억제된 「십자가형」과 크게 다르다)는 마티스 고타르트 니타르트(Mathis Gothart Nithart)를 상기시킨다. 이후 이 인물을 우리는 마티아스 그뤼네발트(Matthias Grunewald, 1455~1528)로 부르게 될 것이다.

뒤러가 본질적으로 경건함을 지닌 인문주의자인 데 반해, 그뤼네발트(그의 작품 가운데 비종교적인 것은 알려진 게 없다)는 그리스도교도 신비주의자이다. 뒤러는 열정적인 상상력을 가졌으면서도 한 사람의 '과학자'였으며, 반면 그뤼네발트는 수역학에 뛰어난 재능을 가졌음에도 한 사람의 시인이었다. 뒤러가 주로 선과 형에 관해 사색한 데 반해, 그뤼네발트는 빛과 색을 사색했다. 간단히 말해서, 뒤러는 북유럽 르네상스의 창시자인 반면, 그뤼네발트는 독일 고딕의 완성자이며 바로크의 예언자이다. 그래서 뒤러의 「그리스도, 십자가에 못 박히심」은 만테냐의 「그리스

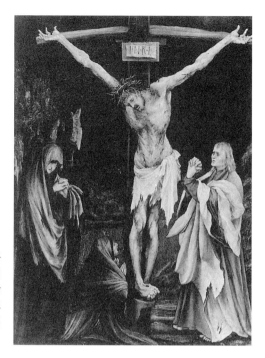

198. 마티스 나이타
르트 고타르트(일명
마티아스 그뤼네발
트), 「십자가형」, 로
테르담, 보이만스 미
술관(왕실 컬렉션)

도, 십자가에서 내리심」과 비교하면 회화적이고 생생해 보이지
만, 왕실 컬렉션에 있는 그뤼네발트의 「소(小) 그리스도, 십자가
에 못 박히심」(그림198)과 비교해보면 좀더 조각상 같고 정적이
다. 그러나 1508년 뒤러의 동판화는 예외이다. 그리스도의 양팔
이 뒤러가 작업한 다른 「그리스도, 십자가에 매달리심」에서보다
더욱 잔혹하게 비틀려 올려져 있다는 점에서 그러하다고 말할 수
있다. 음험한 「유다의 배신」과 너무 과장되게 빛을 밝게 한 「정원
에서의 고뇌」 등의 작품도 예외적이다. 여기서 우리는 뒤러가 그
뤼네발트의 매력에 이끌렸음을 알 수 있다.

　뒤러와 그뤼네발트 사이의 이러한 근접성의 증거는 기묘한 목

탄 소묘 한 점에 나타난다. 이 소묘는 일종의 정색을 하고 하는 심한 재담으로, 동물의 처진 목살 같은 두툼한 이중 턱에 눈초리가 날카롭고 매부리코를 가진 남자를 묘사하고 있다(1043, 그림 199). 이것이 뒤러의 작품이라는 점은 의심할 수가 없다. 1503년의 목탄 소묘를 떠올리게 하는 확고하면서도 휙 휘두른 듯한 선으로 볼 때 그러하며, "여기에 콘라트 페어켈이 변함없이 있다"(Hye Conrat Verkell altag)라는 명문이 다소 수수께끼 같기는 하지만 출처가 분명한 점으로 볼 때도 그러하다. 그런데 이 작품이 그뤼네발트의 것이라고 한다면 그럴 법하다. 왜냐하면, 구성상의 형식은 확고하고 명확한 판화적 선에 의해 결정되었지만, 그 구체적인 부분은 그뤼네발트의 머리 부분 습작 특유의 어떠한 무기력감(무수한, 빠르게 스쳐가는 흐릿한 그림자와 반사광들에서 생겨나는)을 보여주기 때문이다. 더군다나 비대칭적인 왜곡을 특징으로 하는 얼굴은 보통 뒤러와는 무관한 그뤼네발트의 특징이다(그림200을 보라).

「정원에서의 고뇌」「배신」, 그리고 한점 인쇄인 「그리스도, 십자가에 못 박히심」처럼 이 소묘에도 1508년이라는 제작연대가 기록되어 있다. 그해(뒤러의 선묘양식에서 기본적인 변화가 일어난 해)는 기묘하게도 뒤러가 그뤼네발트의 작품과 새롭고도 중대한 접촉을 가진 해이기도 하다.

기억하다시피, 헬러 제단화는 움직일 수 있는 덧문이 달린 세폭 제단화이다. 그런데 어떤 이유에서, 아마도 뒤쪽에서 들어오는 빛을 차단하기 위해서 고정식 양 날개부가 나중에 덧붙여졌다. 이 각각의 양쪽 날개부에는 덧문의 구성에 맞게 상하로 겹쳐진, 그리자유로 그려진 2점의 패널이 있다. 현재 전해오는 이 2점의

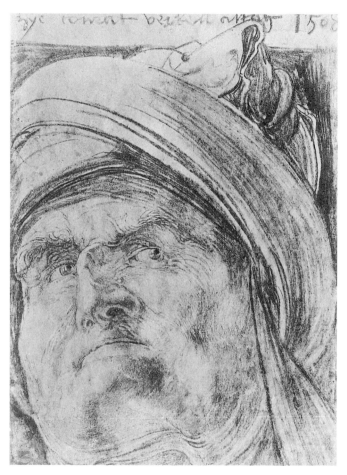

199. 뒤러, 「콘라트 페어켈(?)의 초상」, 1508년, 런던, 대영박물관, 소묘 L.750(1043), 295×216mm

패널(「성 라우렌티우스」와 「성 키리아쿠스」)은 뒤러의 가장 호화로운 제단화에 부가할 작품을 위탁받은 화가가 다름 아닌 그뤼네발트라는 요아힘 잔드라르트(Joachim Sandrart)의 주장을 충분히 확인시켜준다. 당시 그뤼네발트는 젤리겐슈타트(프랑크푸르

200. 마티스 니타르트 고타르트(일명 마티아스 그뤼네발트), 「남자의 초상」, 워싱턴 국립
미술관(새뮤얼 H. 크레스 컬렉션)

트 동쪽으로 약 24킬로미터)에 살고 있었다. 하지만 그 역시 프랑
크푸르트뿐만 아니라 마인츠(프랑크푸르트 서쪽으로 약 32킬로
미터)에서도 활약했다.

이 4점의 패널이 제작된 때는 그뤼네발트가 프랑크푸르트의

도미니쿠스 수도회에 머물던 1512년이었다. 우리는 뒤러가 이 일에 관해 상담을 받았는지 알지 못한다. 그리고 그 자신이 그 일을 하는 동안에 야코프 헬러를 만나러 프랑크푸르트로 가야 했는지도 확증할 수 없다. 그러나 헬러가 쓴 편지 한 통에는 그러한 방문을 언급하는 것으로 해석될 수 있는 몇 개의 문장들이 보인다. 만일 그가 실제로 프랑크푸르트를 방문했다면, 오직 1508년 9월 혹은 10월에만 가능하다. 그래서 비록 증명하기는 어렵지만, 그의 판화 내용이 강렬한 감정적 경험의 충격을 드러내 보이는 것을 볼 때, 그리고 판화 양식이 갑자기 빛과 색조를 지향하는 변화를 보이는 것을 볼 때, 뒤러가 어느 때엔가 그뤼네발트 미술의 매력에 깊은 인상을 받았으리라는 추측이 불가능하지는 않다. 나는 이러한 중대 국면이 그 자신과는 정반대되는 것과 새롭게 조우하면서 촉진되었다고 말하고 싶다.

그렇다 하더라도, 뒤러의 작품 양식의 변화는 1508년에 일어났고, 원래부터 동판화가 목판화보다 선행하였다. 그러나 뷔랭 작업이 진전되면서 그것을 다루기가 어려운 것으로 드러났다. 우리가 보아왔듯이, 선새김 판화는 근본적으로 분석적 명확성, 곡선적인 필법, 그리고 조형적 입체표현의 강조를 요구한다. 동판을 돌려가며 새기면 당연히 날카로운 선이 만들어진다. 이런 선은 정연하게 정렬되는 경향이 있고, 윤곽선의 파동을 강조하며, 말하자면 조형적 형태를 둥근 호(弧)로 포괄한다. 이 매체의 이러한 고유한 성질은 당연히 빛에 저항한다. 뒤러는 이를 충분히 알고 있었다.

뒤러가 회화 중심주의의 제단에 판화 방식을 희생한 「정원에서의 고뇌」는 새로운 출발의 열정에 의해서만 설명될 수 있는 예외

적인 작품이다. 대개 뒤러는 정통적인 선 인그레이빙의 요구와 빛을 강조하는 새로운 방식을 조화시키고자 했으나 큰 희생이 따르는 타협은 거부했다. 동시에 그는 회화적 가치와 판화적 가치의 최대치를 달성하고자 했으며, 그 결과는 음악 용어로 말해서 일종의 '과도한 편곡'이었다. 1508년과 1511년 사이에 제작된 동판화들은 무척 풍성하지만 힘이 드는 작업이었다. 이 판화들은 세밀하게 묘사된 세부들로 가득 차 있지만(사실 전체 구조가 때로는 분명치 않다), 어떤 분위기를 암시하고자 한다.

1512년의 드라이포인트

조형적 양감들은 무게감 있고 정밀하게 입체표현되었으며, 심지어 인간의 살은 대리석 혹은 금속의 견고함을 지닌 듯 보인다. 다양한 소재들의 표면의 질감 역시 강조되었다. 밝은 부분과 어두운 부분 사이의 대조는 이렇게 강조되었다. 즉, 빛이 깜박거리거나 눈부시기 시작하면 그림자는 어두워진다. 선, 새김, 점의 연결망은 어떤 곳에서는 밀도 있게 나타나고 또 어떤 곳에서는 느슨해 보이며 때로는 거의 혼란에 가깝다. 뒤러는 이러한 상반된 요소들을 내적 긴장이라는 미덕과 약동적으로 조화시킨다. 그렇지만 그는 또한 이 같은 방향으로는 더 이상 전진할 수 없음을 충분히 잘 알았다. 자신의 동판화 양식이 정치계에서 말하는 이른바 '숙청'이 필요함을 느낀 것이었다.

이 '숙청'이 일어난 때는 「그리스도, 십자가를 지심」 같은 동판화들에서 회화적 원리와 판화적 원리 사이의 상극이 정점에 달한 1512년이었다. 뷔랭 작업과 맞지 않는 것으로 드러난 이러한 경

향들에 대한 해결책을 구하고자 노력하면서 뒤러는 거의 20년간 애써 거부해왔던 기술에 의지하게 되었다. 그것은 바로 드라이포 인트였다.

앞으로 언급하겠지만, 드라이포인트 작업을 하는 미술가는 선 인그레이빙 작업을 하는 미술가에게 부과되었던 모든 제약들로부터 자유롭다. 선 인그레이빙 판화는 세심함과 일정한 시스템을 필요로 한다. 이에 반해 드라이포인트는 즉흥성과 불규칙성을 허용하고 심지어 요구하기까지 한다. 이것은 모이면 거의 인상주의적인 효과를 줄 수 있는 가벼운 스크래치들과, '버'를 문지르지 않더라도 짙고 부드러운 그림자를 만들어낼 강한 새김자국(slash) 사이의 뚜렷한 대조에 도움이 된다. 간단히 말해, 이는 뷔랭이 고유의 원리와 미덕을 희생하고서야 만족할 만한 회화적 경향에 가장 적합하게 된다는 것이다. 그래서 우리는 왜 뒤러가, 숀가우어의 매체를 가능성의 극한까지 요구한 후 하우스부흐의 대가의 매체에 의지했는지 이해할 수 있다.

뒤러의 드라이포인트는 단 3점이다. 그 가운데 2점은 「슬퍼하는 사람」과 「가지가 처진 버드나무 옆의 성 히에로니무스」로서, 1512년으로 제작연대가 기록되어 있다. 나머지 1점은 「성가족」으로서 완전히 마무리되지 못했다. 그래서 제작연대나 서명이 없으나(마지막에 뒤러는 성모의 얼굴을 가로지르는 심한 새김 흔적 때문에 이 동판을 부수려고 하기도 했다), 이들은 거의 같은 해에 제작이 완료되었다.

「슬퍼하는 사람」(128)은 이 3점의 판화들 가운데 가장 최초의 것으로 생각된다. 작품은 구도가 단순하고 크기도 작으며(『동판수난전』을 위해 준비해둔 여러 동판들 중 하나를 이용했을 것이

다), 그 처리에서도 다소 소심하다. 뒤러는 용구에 많은 압력을 가하는 데 아직 주저했으며, 보통의 선 인그레이빙 판화에서처럼 '버'를 문질러두었다. 이 판화는 섬세하고 감수성 강한 감정으로 충만해 있으나 인쇄상태가 좋음에도 다소 어슴푸레해 보였다.

「가지가 쳐진 버드나무 옆의 성 히에로니무스」(166, 그림201)에서 이 새로운 표현수단의 가능성은 충분히 개척되었다. 빛이 비추는 대상, 특히 사자, 성인의 얼굴과 팔, 임시대용의 책상 위에 상의를 펼치고 바위 풍경을 뒤로 하고 서 있는 추기경 등, 여러 요소들은 조형적 형태보다는 색조의 측면에서 해석된다. 처음 시도하는 인쇄에서, 뒤러는 색조의 인상을 강하게 하기 위해서 비정통적인 수단에 의지하기도 했다. 일종의 박칠 효과('Plattenton')를 만들어내고자 하는 곳에는, 동판에 잉크를 바르고 그것을 닦아서 없앤 후에 인쇄기에 얇은 잉크 박을 발라야 했다.

그러나 무엇보다도 그는 드라이포인트의 절대적 특권인 섬세함과 강력함 사이의 대조를 어떻게 이용해야 하는지를 배워야 했다. 성인의 얼굴과 몸은 가늘고 짧은 터치로 입체표현되었으며 십자가의 양감은 그것을 둘러싸고 있는 밝음 속으로 용해되는 것처럼 보인다. 그러나 가지 끝이 잘려진 버드나무의 그루터기 같은 가지들, 암석에 난 구멍, 그리고 바보스러운 사자의 털가죽의 그림자 부분처럼 그 세부는 수많은 드릴 자국을 만들어낸 예민한 새김자국에 의해 강조된다(그림202과 그림203을 비교하라). 인쇄 상태가 좋고(물론 빨리 마모되는 드릴의 경우도 적지 않다) 변하기 쉬운 흰색과 회색 사이에 있는 깊고 부드러운 검은색의 효과는, 나중에 렘브란트의 1652년의 「나무숲 전망」처럼 순수하게 드라이포인트로 실행된 작품을 예고한다.

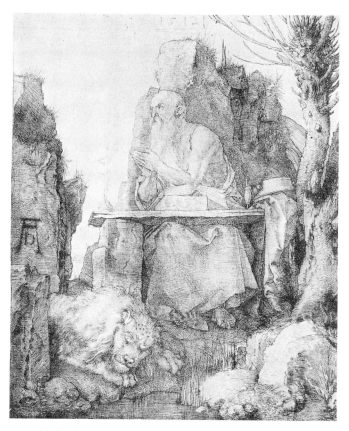

201. 뒤러, 「가지가 쳐진 버드나무 옆의 성 히에로니무스」, 1512년, 드라이포인트 B.59(166), 211×183mm

「성가족」(150, 그림204)은 아마도 우연은 아니지만 「잠자리와 함께 있는 성모자」(그림96)와 약간은 비슷하다. 이 성모자의 모습은 드라이포인트에서 뒤러의 유일한 선구자인 하우스부흐의 대가로부터 영향을 받은 것이다. 둘 모두의 경우에서, 성모 마리아는 풀숲에 있는 긴 의자 위에 앉아 있으며, 반면 그 뒤에 땅바닥에 앉아 있는 성 요셉은 상반신만 보인다. 그러나 그는 움직이

202. 그림201의 부분
203. 그림207의 부분

지도 않고 잠을 자지도 않는다. 위엄 있고 진지한 얼굴의 그는 슬퍼 보이거나 익살맞은 역할을 하는 대신, 우울한 예언자처럼 보인다. 실제로 그는 비극의 목격자로서 해석된다. 왜냐하면 그는 (그리고 웃고 있지 않은 성모 마리아는) 성모자 군상의 배후에 나타나는 세 명의 수수께끼 같은 인물들을 인지하고 있기 때문이다.

그들은 복음사가 성 요한, 니코데모, 연고 항아리를 들고 있는 막달라 마리아(이들은 그리스도 수난의 목격자이기도 하다)이다. 그들은 오른쪽 위 구석 화면을 차지하고 있으며, 반면 왼쪽 위 구석은 미완의 풍경을 제외하면 공백으로 있다. 이러한 바로크식 대각선 구도가 반영하고 강조하는 것은 왼쪽에서 오른쪽으로 난 계단 옆에 있는 석조 건축물이다. 그것의 가장 낮은 부분에 있는 것은 성 요셉보다는 크고, 반면 가장 높은 곳에 있는 것은 원주에 밀집되어 있는 '목격자' 군상보다 낮다.

이 판화의 선묘기술은 그 도안 및 도상학과 마찬가지로 대범하고 자유롭다. 드릴과 '박칠 효과'는 자유자재로 이용되었다. 하지

204. 뒤러, 「성가족」, 1512년경, 드라이포인트 B.43(150), 210×182mm

만 성 요한과 니코데모의 머리 부분은 양감이 무척 희박하며 외광
효과를 충실히 주었다. 성 요한의 얼굴에서는 조형적 입체표현뿐
만 아니라 윤곽선들이 빛과 그림자의 차분한 유희를 위해 억제되
었다. 무수한 반짝거림과 스크래치로 만들어진 성모의 얼굴에는
실제적으로 아무런 윤곽선도 없다. 여기서 뒤러는 레오나르도적
인 스푸마토(sfumato, 이탈리아어로 '색조를 누그러뜨리다' '연

기처럼 사라지다'의 뜻의 '스푸마레'[sfumare]에서 유래한 말로, 회화나 소묘에서 매우 부드러운 색조변화를 표현하는 데 쓰는 음영법―옮긴이)의 이상에 접근했다. 즉 사실상 뒤러의 성모는 루브르 박물관에 있는 레오나르도의 성 안나를 떠오르게 한다.

빛에 탐닉한 짧은 향연으로부터, 뒤러의 제2의 '고전적' 뷔랭 양식이라 부를 만한 것이 나오게 된다. 그의 초기 방식의 거칠지만 더 꾸밈없는 활기로 「성 에우스타키우스」와 「네메시스」의 세밀화 같은 정교함을 누그러뜨림으로써 1503/4년의 동판화가 완성에 이를 수 있었듯이, 1513/14년의 동판화는 『동판 수난전』과 그것의 연관 작품들에서 보이는 상반되는 여러 경향들을 순수하게 판화적 표현방법으로 다룸으로써 다시 완전함을 획득했다. 이런 사실이 곧, 뒤러가 1508년에 채택했던 명암 혹은 색조의 원리를 단념했음을 의미하는 것은 아니다. 역으로 「해골이 있는 방패형 문장」이나 「인류의 타락」의 특징이었던 경제성·명확성·통일된 조밀성을 복권시킨 그는 그 원리에 따르고 있다.

전 단계의 업적을 놓치지 않고 그럴 위험을 미연에 방지하려는 경향은, 1503년의 「해골이 있는 방패형 문장」과 마찬가지로 문장학적 성격을 가진 1513년의 「그리스도의 손수건」(132) 같은 동판화에서 이미 명백하게 보인다. 완전한 좌우대칭의 균형을 이루고, 자세와 몸짓이 아주 미세하게 서로 다른 젊은 두 천사가 '그리스도의 얼굴'이 찍힌 손수건을 넓게 펼치고 있다. 그 얼굴(뒤러 자신의 인상의 특징을 조합한 것이 분명하다)은 감상자의 시선을 강한 최면술로 고정시킨다.

반쯤 접힌 날개보다는 물결치듯 접히는 백의로 인해 외견상 시선을 끄는 천사들은 허공에 떠 있다. 그 허공은 수평 해칭에 의해

서 후경 전체에 회색 베일을 넓게 깐 것처럼 보인다. 그러나 강력한 명암효과는 엄밀한 판화적 성격을 더 이상 위협하는 것처럼 보이지는 않는다. 뒤러는 선의 서법적(calligraphic) 효과를 약화시키거나 과장하지 않고 색조의 중요성을 개척하기 위해서 선의 두께와 간격 면에서 뛰어난 통일성을 달성했다. 가장 어두운 부분도 투명성을 지녔으며, 심지어 가장 강렬하게 빛이 비치는 부분도 눈에 거슬리지는 않는다. 왜냐하면 1508~12년의 동판화와 비교해서, 빛과 그림자의 강조가 한층 더 정묘해지고, 좀더 잘 배분되어 좀더 조심스럽게 상호균형을 이루기 때문이다.

완성(이전 수년간의 조화를 희생하지 않고 혹은 이후 수년간의 구체성과 다양성을 희생하지 않고, 광범위하게 발산되는 경향을 융합하는 데 성공했다는 의미에서의 완성)의 절정은 1514년에 있었다. 한편으로는 1511년의 생기넘치는 「배를 들고 있는 성모자」(148)와, 다른 한편으로는 1520년의 「포대기에 싸인 아기를 안고 있는 성모」(145, 그림205)와 비교되는, 「벽 옆에 있는 성모」(147)는 명백히 상반되는 것의 완벽한 일치를 보여준다. 당당한 처녀, 하지만 소박하고 엄마 같은 성모 마리아는 보호된 친밀감과 야외의 자유로움이 뒤섞인 곳에 묘사되어 있다. 도안의 극도의 꼼꼼함은 비교할 수 없을 정도로 부드러운 질감과 결합된다.

선과 새김 흔적들은 형태의 입체 표현 과제, 방향 지시(단축법으로 표현된 벽에 집중된 해칭과 기울어진 지붕의 수평 해칭에서처럼), 광도의 암시, 표면의 질감 특징 부여(성모 마리아의 망토의 양털 소재와 비단 안감에서처럼) 등의 어려운 역할을 수행하면서도 판화 본래의 모습을 유지한다. 성모의 오른쪽 무릎 위와 그녀의 니트 아래 '주부용' 지갑에 보이듯이, 가장 어두운 그림자는

205. 뒤러, 「포대기에 싸인 아기를 안고 있는 성모」, 1520년, 동판화 B.38(145), 144 × 97mm

그 범위가 아주 좁고, 다른 다양한 어두운 부분에 부드럽게 스며들어서 완전한 투명성과 균질성의 인상을 손상시키지 않는다. 이 동판화 전체는, 광택은 나지 않지만 광택 없는 은의 부드럽고 차가운 색조로 해서 희미하게 빛난다.

1513년과 1514년에는 목판화와 채색화의 제작이 거의 중단되었지만, 앞에서 언급했던 4점의 동판화들(「절음발이를 치유하는 성 요한과 베드로」「그리스도의 손수건」「배를 들고 있는 성모자」「벽 옆에 있는 성모자」)에 덧붙여, 뒤러는 9점을 제작했다. 그 중 6점은 크기가 작고 내용도 평범하다. 「나무 밑의 성모자」「초승달의 성모자」「백파이프를 부는 남자」(142, 140, 198, 이들은 『동판 수난전』과 동일한 판형이며, 아마도 이런 연관 하에 준비된 동판 위에 새겨졌을 것이다), 「춤추는 두 농부」(197), 영원히 미완성으로 남은 사도 연작의 최초 2점인 「성 바울로」(157)와 「성 토마스」(155) 등이다.

그러나 나머지 3점의 동판화들은 크기가 예외적으로 크지 않고 (약 17.8×25.4센티미터) 세심하게 제작되었을 뿐만 아니라 그 도상이 복잡하고 의미심장하다. 「기사, 죽음, 그리고 악마」(1513년, 그림206)와 「서재의 성 히에로니무스」와 「멜렌콜리아 1」(둘 다 1514년, 그림207, 209)은 뒤러의 가장 유명한 동판화들로서, 그의 '최고 동판화'(Meisterstiche)로 불리기도 한다.

위 3점의 '최고 동판화'는 판형은 거의 같지만 구성상의 연관은 깊지 않다. 기술상의 어떤 면에서도 '동류의 작품'으로 여겨질 수 없다. 하지만 이들은 프리드리히 리프만(Friedrich Lippmann)이 지적했듯이, 윤리적 가치, 신학적 가치, 지적 가치 등의 학문적 분류에 대응하는 세 가지 삶의 방식을 상징한다는 점에서 정신적

통일을 이룬다. 즉, 「기사, 죽음, 그리고 악마」는 결단과 행위의 현실세계 속에서의 그리스도교도의 삶을, 「성 히에로니무스」는 신성한 관조의 정신세계 속에서의 성인의 삶을, 「멜렌콜리아 1」은 과학과 예술의 합리적인 상상력의 세계 속에서의 비종교적 천재의 삶을 상징한다.

위 3점의 판화 가운데 첫번째 작품 「기사, 죽음, 그리고 악마」(205, 그림206)가 의미 있는 시도였음을 뒤러가 의식했다는 것은 특별한 서명 형태에서 재차 드러난다. '1513'이라는 숫자 앞에 '구원'(Salus)라는 단어의 약어인 'S'가 씌어 있다. 이는 1512년과 1513년에 집필된 『인체비례론』 서문 초고의 제작연도가 쓰여진 행에도 함께 씌어 있다.

네덜란드 여행 일기에서, 뒤러는 「기사」(Reuter) 동판화를 간략하게 언급했다. 그러나 우리는 같은 일기에서 그 동판화 해석의 열쇠가 되는 문장을 발견할 수 있다. 루터의 암살과 관련된 근거 없는 뜬소문들로 인해 비탄에 젖고 노여워하던 뒤러는 매일매일의 제작과 소요 비용을 기록하면서 가톨릭교도에 대한 분노를 드러내는 글을 몇 자 적어두었다. 이는 로테르담의 에라스무스에 대한 열정적 호소에서 절정에 달했다. "오, 로데르담의 에라스무스여. 당신은 어느 단에 설 것인가? 보라, 세속적 권력과 어둠의 힘의 부당한 폭력이 얼마나 폭위를 떨치고 있는지 말이다. 들어라 그대, 그리스도의 기사여, 우리 주 그리스도 편에 서서, 진실을 옹호하고, 순교자의 왕관을 써라." '그리스도의 기사'(du Ritter Christi)라는 말은 1501년에 만들어졌고, 1504년에 최초로 출판되었던 에라스무스의 젊은 시절의 논문 『그리스도교도 병사 편람』(Enchiridion militis Christiani)을 암시한다는 점에 대해서

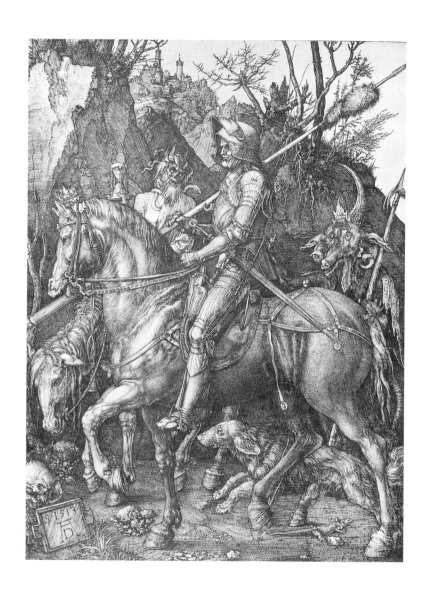

206. 뒤러, 「기사, 죽음, 그리고 악마」, 1513년, 동판화 B.98(205), 246×190mm

는 의심의 여지가 없다. 하지만 뒤러가 에라스무스의 '병사'(기사 [eques]가 아닌 병사[miles])를 말에 타고 전진하는 '기사'로 승격시킨 사실은, 그가 내심으로 자신의 동판화의 주인공과 자신을 본의 아니게 연결지었음을 보여준다.

적의에 찬 세계를 대면하는 그리스도교도와 전투를 준비하는 병사 사이의 비교는, '우리의 싸움'의 정신적 무기에 대해 말하는 (「고린토인들에게 보낸 두번째 편지」 10장 3절), 그리고 '하나님께서 주신 무기로 완전무장을 하고' '정의로 가슴에 무장을 하고' '믿음의 방패를 잡고' '구원의 투구를 받아쓰고' 등의 말로 신자들을 독려한(「에페소인들에게 보낸 편지」 6장 11~17절, 「데살로니카인들에게 보낸 첫번째 편지 5장 8절) 성 바울로까지 거슬러올라가야 한다. 이는 중세의 문서에 광범위하게 걸쳐 남아 있으며, 또한 15세기의 목판화에서도 발견된다. 이들에서 '그리스도의 병사'는 보통은 단독으로 묘사되며, 한편 '죽음'과 '악마'의 의인화는 밀접하게 연관된 주제, 즉 '그리스도교도 순례자' 주제를 묘사한 것에서 볼 수 있다. 그러나 이 두 가지 착상은 뒤섞인다. 즉 둘다 공통적으로 전통적인 '사다리'의 비유인 '병사의 진군'과 '순례자의 역정'의 완전한 통합이 16세기의 목판화와 에칭에서 보인다. 여기서 그리스도의 병사(mile Christianus)는 '죽음' '사치' '질병' '빈곤'에 방해를 받지만 용기를 잃지 않고 신에 이르는 사다리를 기어오른다.

에라스무스의 『편람』(Enchiridion)에서는 그러한 전통적 개념들이 인문주의의 정신으로 해석된다. 에라스무스는 자신의 사상을 아름다운 라틴어의 외피로 감쌌으며, 그 모범이 될 만한 사례들을 성서뿐만 아니라 그리스와 로마의 문학에서도 찾았다. "왜

냐하면 그리스도를 위해 고전을 사랑해야 하기 때문이다." 또한 그는 '원전'에 치우친 '신학자'들을 무시했고, 무엇보다도 그리스도교의 관념을 인문주의화했다. 그는 순수함과 경건함을 설교했다. 하지만 금욕과 불관용을 권하지는 않았다. 그리고 죄를 신에 의해 금해진 것일 뿐만 아니라 '인간의 존엄성'과도 모순되는 것으로 보고 배척했다.

이 『편람』이 미술가에게 도상학적 세부에 대한 생각을 제시해주지는 않았다. 하지만 그것은 그에게 그리스도교도의 신념이 강건하고 분명하며 침착하고 강고하면 현세의 위험과 유혹은 문제가 아님을 보여주었다. "유덕의 길은 험하고 황량하기 때문에, 현세의 쾌락을 거부해야하기 때문에, 그리고 육체·악마·현세라는 부당한 세 적과 지속적으로 싸워야 하기 때문에, 그 길에서 벗어나려면, 이 세번째 제안을 받아들여야 할 것이다. 하데스의 협곡에 있는 듯 당신을 덮친 그 모든 망령과 환영(terricula et phantasmata)은 베르길리우스의 아이네아스의 예를 따라, 존재하지 않는 것으로 생각해야만 한다."

이것이 바로 뒤러가 자신의 동판화에 표현한 것이다. 이 동판화에서는 유사한 내용의 다른 묘사들과는 달리, 인류의 적이 현실적으로 보이지 않는다. 그들은 정복당해야 할 적이 아니라 실은 무시되어야 할 '망령과 환영'이다. 기수는 그들을 지나쳐가기는 했으나 실은 그들은 거기에 존재하지 않으며, 재차 에라스무스를 인용하자면 '자신의 눈을 꾸준히 사물 자체에 강하게 고정시키며' 조용히 자신의 길을 간다. 뒤러는 이러한 인상을 만들어내려고 어떤 고안을 해냈을까?

이 기마상(거의 뒤러의 예술과 정신의 상징인)이 두 가지 서로

다른 요소로 구성되었음은 오래전부터 주목되어온 사실이다. 한 사람은 독일인으로 후기 고딕적이며 '자연주의적'이고, 다른 한 사람은 이탈리아인으로 전성기 르네상스적이며 '고전적' 자세와 비례의 규범에 맞는 양식을 갖추고 있다. 무장한 기사는 1498년의 의상습작(1227)에서 취한 것이다. 그것은 작지만 의미심장하게 변화되어 새로운 목적에 응용되었다. 본래 모델인 소박한 하사관 얼굴은 집중력 있는 에너지와 냉소적인 자아를 드러내는 위엄있는 표정으로 대체되었으며, 투구의 원근법은 키가 크고 우월한 인상을 강화시키는 소토인수 효과에 의해 변화되었다.

'최고 동판화' 3점

한편으로 말은 프란체스코 스포르차 기념비상을 위해 그려진 레오나르도의 습작들 가운데 하나를 따라 그려졌다. 그 비례는 뒤러만의 창의적인 규범에 따라 개작되었으며(소묘 1674~1676 참조), 그 걷는 모양은 1505년의 「작은 말」(그림129)이나 그것과 같은 해에 그려진 소묘인 「말 위의 죽음」(그림148)보다 이탈리아 풍 율동감을 더 많이 가지고 있다. 또한 이러한 초기 작례들과는 대조적으로, 앞다리뿐만 아니라 오른쪽 뒷다리도 위로 올려져 구부려져 있다. 그리고 후자의 운동은 마지막 단계의 수정으로 더욱 강화되어 여전히 알아볼 수 있다.

이러한 기념비적인 '기수'(전체 자세는 부르크마이어의 1508년 목판화 가운데 막시밀리안 1세의 기마 초상화를 살짝 상기시킨다. 이 목판화는 실은 뒤러의 「작은 말」에서 나온 것이다)는 근접하기 힘든 바위산과 벌거벗은 나무들을 배경으로 하고 있다. 기

사의 최종목표인 정복되지 않는 '유덕의 요새'는 가파르고 구불구불한 길에서 멀리 떨어져 있다. 그 '거칠고 황량한' 정경의 어두움으로부터 '죽음'과 '악마'가 출현한다. 1505년의 소묘와 마찬가지로 '죽음'은 왕관을 쓰고 있으며 종을 단 쇠약한 말에 타고 있다. 그러나 '죽음'은 실제 해골로 묘사되지 않고 슬픈 눈을 하고 있으며 입술도 코도 없고 머리와 코 주변에는 뱀들이 에워싸고 있고, 부패한 송장으로 묘사되어 한층 더 소름끼친다. '죽음'은 기사 쪽으로 향하며, 모래시계를 쥐고서 기사를 위협하려 하지만 허사이다. '악마'는 곡괭이를 지니고 말을 탄 이의 등뒤에서 몰래 다가간다. 한편, 기수는 잘생기고 머리털이 긴 리트리버를 데리고 간다. 이 사냥개의 존재가 알레고리를 완성한다. 갑주를 입은 남자가 그리스도교의 신앙을 의인화한다면, 열정적이고 후각이 예민한 개는 세 가지 기본적이고 필수적인 덕, 즉 지치지 않는 열정, 학식, 진실의 이성을 보여준다. 개는 '열정적인 노력'을 발휘하여 살아 있는 동안 그리스도교도 순례자를 따라다닌다. 또한 뒤러가 1512/13년에 쓴 상형문자에 관한 논문의 삽화에는 개가 '성서 서한집'의 상징으로서 묘사되어 있다(소묘 970과 그림 226을 보라). 여기서 개는 '진리'(Veritas)로서, 여자 사냥꾼으로 표현된 '논리'(Logica)가 산토끼로 표현된 '문제'(Problema)를 잡도록 도와준다.

이 모든 부속물들이 뒤러 동판화의 미적 효과를 오히려 해친다는 주장이 있어왔다. 그의 원래 의도는 '사람을 태운 말을 묘사하는 것'이었으며, 일종의 도상학적 계획에 의해 원래의 의도를 제대로 이루지 못했다는 데 대해서는 이견이 분분하다. "부가된 상들이 단순히 덧붙여지고, 전체가 타협의 소산이라는 점은 어느

누구도 의심할 수 없다." 하지만 전체 배경을 '검게 함으로써' 구성의 원래의 아름다움을 회복하려는 시도는 그 자체의 목적에 어긋난다. 그것은 주제 측면에서뿐만 아니라 형식과 내용 측면에서도 '많은 잡동사니'가 없어서는 안 되는 것임을 보여준다. 확실한 것은, 뒤러가 말을 열심히 연구해서 그 해부학적 구조·움직임·비례에 관한 연구의 최종 결과를 실제로 적용해 보이고자 한 것은 사실이다. 하지만 뒤러가 이 문제를 일종의 떼어낼 수 있는 액세서리쯤으로 여겼다면 그는 위대한 예술가가 될 수 없었을 것이다. 한때 그는 자신의 주제를 '그리스도교도 기사'라는 관념에서 찾았다. 그 완벽한 기수의 시각적 이미지는 완벽한 '그리스도교도 병사'의 정신적 이미지와 함께 하나의 미적 개념, 즉 완전한 통일성 속으로 녹아든다. '그리스도교도 기사' 도상은 주의깊게 균형잡힌 기마 군상의 형식적 양식에 따라 구체화되었다. 한편으로 이와 반대로 이러한 형식적 양식은 표현이 풍부하거나 심지어는 상징적인 의미를 갖는 것으로 여겨졌다.

　뒤러의 기마군상은 실제로 많은 탐구와 관찰에 기반함으로써, 과학적 이론 틀의 모든 특징들을 가지고 있다. 말은 완벽한 비례를 보여주기 위해 완전 측면을 향한 모습으로 묘사되었고, 해부학적 구조를 완벽히 드러내기 위해 입체표현을 강조했으며 완벽한 율동감을 보여주기 위해 승마훈련의 정해진 규칙들에 따른 움직임을 표현했다. 배경이 지워진 뒤러의 동판화는 폴라이우올로, 안드레아 델 베로키오(Andrea del Verrocchio, 1435~88), 레오나르도 다 빈치의 기마상을 너무도 공을 들여서 모방한 것처럼 보인다. 배경에 남은 주요 군상의 구성적 구조는 이른바 시각적 대위법(완전 측면향과 대비되는 단축법적 형태의 이용, 수평선과

수직선에 대비되는 대각선의 이용에 주목할 것)에 의해 강조될 뿐만 아니라 명확한 의미를 부여받는다.

북유럽 숲의 황혼과 유령과 대조되는, 이 전진하는 기념비적인 군상이 지닌 명확하고 조형적인 확실성은 황야의 그림자들처럼 보이는 '죽음'과 '악마'의 존재에 비해볼 때 더욱 견고한 현실적인 존재를 주장한다. 말을 탄 사람의 눈을 끌려는 유령의 무익한 시도와는 대조적으로, 사람과 말과 개는 완전히 측면을 향한 모습으로 묘사되었다. 이는 그들 가운데 어느 누구도 위험한 존재를 의식조차 하지 않는 침착성을 표현하고 있음이 분명하다. 또한 '악마'의 변덕스러운 비굴함과 '죽음'의 비참한 유약함과 그의 빈약한 말과는 대조적으로, 힘있는 군마의 당당한 걸음걸이는 불굴의 전진을 뜻한다. 그러므로 고도로 형식을 갖춘 기마상과 환상적인 망령의 출몰을 결합함으로써, 뒤러는 인류의 적을 '망령과 환영'으로 격하시킨 그리스도교도의 꿋꿋함에 대한 에라스무스적인 이상을 정당화할 수 있었다. 만일 그의 동판화에 설명이 필요하다면, 우리는 그 설명을 에라스무스가 그리스도교도 병사에게 제안한 성서의 금언 '뒤를 바라보지 말라'(Non est fas respicere)에서 찾을 수 있을 것이다.

'그리스도교도 기사'가 차고 어둡고 위험하고 미로 같은 세계로 전진하는 반면, 뒤러의 「서재의 성 히에로니무스」(167, 그림 207)에서 전형화된 '그리스도교도 학자이자 사색가'는 따뜻하고 밝고 평화롭고 한적하며 잘 정리된 서재에 있다. 이 방은 실은 수도원의 남쪽 벽에 뚫린, 위가 둥글고 중간 문설주가 있는 창이 있으며 인접한 다른 방과 구별되는 독방이다. 이곳은 아주 간소하다. 하지만 독실한 학자의 생활에 필요한 필수품은 물론이고 사

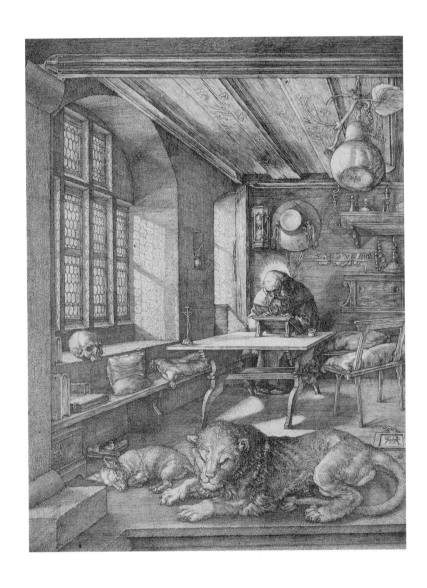

207. 뒤러, 「서재의 성 히에로니무스」, 1514년, 동판화 B.60(167), 247×188mm

소한 편의품들도 갖춰져 있다.

루카스 크라나흐는 뒤러의 성 히에로니무스 모습을 한 추기경 알브레히트 폰 브란덴부르크의 초상(다름슈타트와 새러소타에 있는 유채)을 그릴 때, 벨벳 덮개, 다채로운 동물들, 온실의 과실들 같은 사치품으로 꾸며야 한다고 생각했다. 그러나 그러한 부속물들이 원래 무대장치의 분위기를 깨뜨려버렸다. 이러한 분위기는 번역 불가능한 단 두 개의 독일어, 'gemütlich'와 'stimmungsvoll'로서 설명될 수 있다. 영어로 'snug' 'cozy'와 같은 이 단어들은 친밀함, 온화함, 평온함 등을 의미한다. 이는 성 히에로니무스의 서재 안에 퍼져 있는 부드러운 태양빛의 분위기이며, 창받침에 있는 해골마저 무섭다기보다 친근하게 느껴지는 분위기이다.

그러나 이 영어 단어들은 정신적인 기풍이라 할 만한 것을 충분히 나타내지는 못한다. 이 방의 문지방은 성 히에로니무스의 사자가 차지하고 있다. 사자는 지루해하며 꾸벅꾸벅 졸고 있지만, 외부의 침입에 대비하여 졸면서도 의심스러운 시선을 거두지 않는다. 작은 개는 금방 잠이 들었고 이 개의 발 하나는 사자의 앞발과 사이좋게 접해 있다. 성인 자신은 방의 안쪽 깊숙이에서 일을 하고 있으며, 그 자체가 고독과 평온의 인상을 준다. 그의 조그마한 글쓰기용 받침탁자는 커다란 테이블 위에 놓여 있으며, 그 테이블 위에는 잉크병과 십자가상 말고는 아무것도 없다. 글쓰기에 몰두하고 있는 그는 사색, 동물, 신과 더불어 더없는 고독의 행복함을 느낀다.

그러나 뒤러는 성 히에로니무스의 독방을 매혹적인 지복의 장소로 변형시켰다. 이는 단지 빛의 마술과, 인간과 동물의 본성 사

이의 감정이입으로만 실현된 것은 아니다. 그는 심리표현에 거의 불리하다고 할 만한, 말하자면 정확한 기하학적 원근법의 심리적 가능성을 개발하였다. 수학적 관점에서 보았을 때, 완전하고 정확한 이 회화공간 구조의 특징은 무엇보다 원근법적 거리가 극단적으로 짧은 것을 들 수 있다. 만일 방이 실제 규모로 그려지면, 아마도 약 120센티미터 정도가 될 것이다. 두번째로, 수평선이 낮다는 것이 특징이다. 이는 앉아 있는 성인의 눈높이에 의해 결정된다. 세번째로, 소실점의 위치가 이상하다는 점이다. 그것은 오른쪽 끝에서 약 5밀리미터 정도에 있다. 이렇게 짧은 거리와 낮은 수평선이 결합됨으로써 친밀감의 정도가 강화된다. 감상자들은 자신이 이 서재의 문지방과 아주 가깝게 위치하여 그 계단 아래에 서 있다고 느끼게 될 것이다. 일에 빠져 있는 성인에 주목하지 않고, 성인의 사생활에 개입하지 않고도, 우리는 이 성인의 생활공간을 공유하는, 멀리 서 있는 관찰자가 아니라 모습은 보이지 않지만 친근한 방문자인 것처럼 느낀다. 한편 이상한 소실점은 북측 창이 보이지 않게 함으로써 이 작은 방이 비좁은 상자처럼 보이는 것을 막아준다. 즉 창들 사이에 비치는 빛의 역할을 부각시키는 것이다. 이는 인공적으로 배치된 무대를 마주하는 체험이라기보다는 오히려 사적인 방에 자연스럽게 들어가는 듯한 체험을 암시한다.

그러나 이러한 수수하고 조촐한 방 안의 모든 것들은 수학적 원리에 따른다. 뒤러의 「서재의 성 히에로니무스」의 특색인 질서와 정연한 안전감은, 방 안에 흩어져 있는 물건들의 위치가 벽에 붙어 있는 물건들에 비해 기본적인 원근법 구조에 의해 덜 명확하게 결정된다는 사실에 의해서, 적어도 이러한 사실에 의해 일부

설명될 수 있다. 물건들은 히에로니무스의 글쓰기용 받침탁자, 동물, 책, 창문에 있는 해골처럼 정면을 향해 놓여 있거나, 혹은 뒤러의 서명이 된 '명찰'처럼 직각으로 되어 있거나, 성인의 왼쪽에 있는 작은 벤치처럼 정확하게 45도로 배치되어 있다. 심지어 창 아래 선반 밑에 잘 정리된 슬리퍼들도 하나는 화면과 평행하게 수평으로, 다른 하나는 직각으로 배치되었다.

만일 이러한 규칙성이 빛과 그림자의 유쾌한 희롱에 의해 부드러워지거나 감춰지지 않는다면, 건조하거나 심지어는 현학적으로 보일 수도 있다. 공간과 빛은 안정과 동요 사이에 완전한 균형을 이룬다. 그러나 가장 회화적인 효과들은 힘있는 선묘적 수법에 의해서 만들어진다. 기술적 관점에서 말하자면 「서재의 성 히에로니무스」(이 점에서는 「벽 옆에 있는 성모자」[147]가 1513년의 「나무 아래의 성모자」[142]보다 우월한 것만큼이나 「서재의 성 히에로니무스」는 「기사, 죽음, 그리고 악마」보다 뛰어나다)는 일관성, 명료성, 그리고 무엇보다도 경제성의 극치를 보여준다. 가령, 격자창은 창 주변에 비스듬히 벌어진 공간에 그림자를 드리우고 있으며, 최소한의 노력과 복잡성으로 최대한의 효과를 낸다(그림208). 그 처리가 판화적이고 단순한 것만큼 현상은 회화적이고 미묘하다. '황소의 눈'으로 불리는 창문의 원형 장식은 해칭 없는 윤곽선으로 묘사되었다. 그 그림자들은 윤곽선 없는 짧은 수평 해칭으로 묘사되었다.

「서재의 성 히에로니무스」는 '관조적 삶'(vita contemplativa)의 이상을 '실천적 삶'(vita activa)의 이상에 대조시켰다는 점에서 「기사, 죽음, 그리고 악마」와 다르다. 그러나 이것은 신에게 봉사하는 생활과 이른바 신과 경쟁하는 생활을(신적 지혜의 평화로

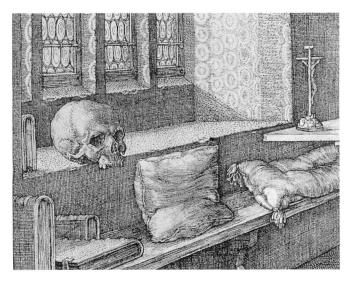

208. 그림207의 부분

운 지복과 인간 창조의 비극적 불안을) 대립시킨다는 점에서 「멜렌콜리아 1」(181, 그림209)과는 현저하게 다르다. 「서재의 성 히에로니무스」와 「기사, 죽음, 그리고 악마」가 서로 상반되는 두 가지 방식을 보여줌으로써 공통의 목적을 달성한 데 반해서, 「서재의 성 히에로니무스」와 「멜렌콜리아 1」은 두 개의 상반된 이상을 표현한다. 뒤러가 이 2점의 판화를 3점의 '최고 동판화' 가운데서 정신적인 '대응물'로 여긴 사실은, 그가 이 2점을 언제나 함께 다루고 수집가들이 이들을 나란히 놓고 감상하고 논의했다는 사실로부터 이끌어낼 수 있다. 이들은 한 쌍으로서 적어도 6점 이상이 복제되었다. 하지만 「멜렌콜리아 1」은 이 작품 하나만으로 딱 한 점이 복제되었으며, 「기사, 죽음, 그리고 악마」가 다른 2점의 판화와 함께 다루어진 예는 한 번도 없다.

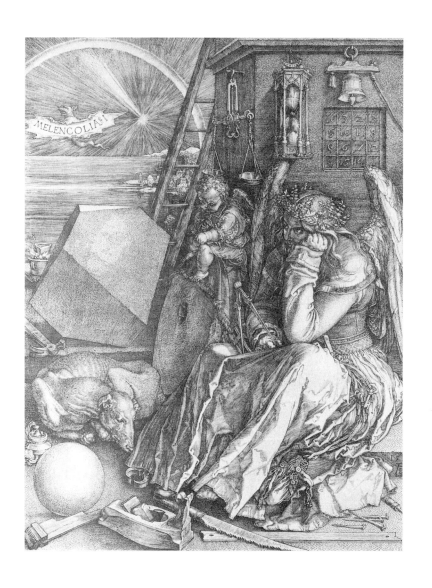

209. 뒤러, 「멜렌콜리아 1」, 1514년(제1쇄), 펜실베이니아 주 젠킨타운, 앨버소프 갤러리), 동판화 B.74(181), 239×168mm

사실 이 2점의 대조적인 점은 우연이라고 하기에는 너무도 완벽하다. 성 히에로니무스가 글쓰기용 받침탁자 앞에 마음 편히 자리를 잡고 있고, 날개가 있는 멜렌콜리아는 「야바흐 제단화」에 나오는 욥(그림137)과 유사하게 몸을 웅크리고 미완성 건물 옆의 낮은 석판 위에 앉아 있다. 히에로니무스가 온화하고 볕이 드는 서재에 들어 앉아 있는 데 비해, 여성인 멜렌콜리아는 바다로부터 멀지 않은 으스스하고 외로운 곳에 있으며 달빛(벽 위에 걸린 모래시계의 그림자에 의해 추측할 수 있다)과 초승달 모양의 무지개에 의해 둘러싸인 혜성의 창백한 미광은 어스레하게 빛난다. 히에로니무스는 잘 먹어서 배가 불러 보이는 동물과 독방을 공유하고 있는 반면 멜렌콜리아는 침울한 푸토와 함께 있다. 푸토는 안 쓰는 회전 숫돌 위에 앉아서 석판 위에 무언가를 쓰고 있다. 굶어서 떨고 있는 사냥개도 보인다. 또한 히에로니무스는 신학 연구에 빠져들어 있지만 멜렌콜리아는 우울한 휴지(休止) 상태에 있다. 흐트러진 머리에 게을러 보이는 옷차림새의 그녀는 자신의 손에 머리를 괴고 쉬고 있으며, 다른쪽 손은 기계적으로 컴퍼스를 쥐고 있으며 팔뚝은 덮인 책 위에 올려져 있다. 그녀의 눈은 침울하게 위를 치켜다보고 있다.

이 불행한 분위기의 인물의 마음상태는 자잘한 소지품으로도 드러난다. 그 소지품들의 혼란스러운 무질서는 성 히에로니무스의 방에 있는 부속물들의 산뜻하고 효율적인 배치와는 뚜렷이 대조된다. 미완성된 건물에는 천칭과 모래시계와 종이 달려 있고, 종 아래 벽에는 이른바 마방진(magic square, 여러 부분으로 나누어 숫자나 문자를 특수한 배열로 채운 정방행렬을 뜻한다−옮긴이)이 있다. 석조건물에 기대어 서 있는 나무 사다리는 건물의

불완전함을 강조하는 듯하다. 지면에는 건축과 목공술과 관련된 도구와 물품들이 어질러져 있다. 앞에서 언급했던 회전 숫돌 외에도 수평계, 톱, 자, 구부러진 못, 거푸집(주형), 도가니, 타고 있는 석탄을 그러모을 통(아마도 납을 녹여 만들었을 것이다), 연필꽂이와 잉크병 등을 볼 수 있다. 그리고 멜렌콜리아의 치마 밑에 숨겨져 있는 도구들은(한스 되링[Hans Döring]의 목판화에도 나오는 것들이다) 풀무의 구멍처럼 보이기도 한다. 한편 두 가지 물품은 도구라기보다는 건축과 목공술의 기초가 되는 과학적 원리의 상징이나 전형으로 생각된다. 이 둘은 바로 나무로 된 구체와, 끝이 잘려진 돌의 단층면이다. 모래시계, 천칭, 마방진, 컴퍼스와 마찬가지로, 이러한 상징과 표상은 '우주의 건축가'와 유사한 이 지상의 장인이 자신의 일에 수학의 법칙과, 플라톤의 『지혜의 서』에서 말하는 '치수, 수, 무게'의 법칙을 응용한다는 사실을 보여준다.

현대적 의미에서 '우울'(멜랑콜리)이라는 말은 『옥스퍼드 사전』을 인용하자면, '기분이 좋지 않고 의기소침함, 기운이 없고 생각에 잠기는 경향, 어떤 장소가 주는 어두운 분위기로부터의 영향' 등을 의미한다. 그러나 뒤러가 자신의 동판화를 구상하던 시절에 이 말은 일시적인 기분을 나타내는 것이 아니라 특정 장소의 우울한 분위기에 사용되었다. '멜렌콜리아'라는 제목(끽끽 울어대는 박쥐의 날개에 씌어 있다)을 이해하기 위해서, 우리는 대신 「인류의 타락」에 대한 뒤러의 해석과 관련하여 언급했던 '네 가지 체액' 이론을 떠올릴 필요가 있다. 고전 고대 말기에 충분히 발전한 이 이론은 인간의 육체와 정신이 네 가지 기본 체액에 의해 결정된다고 본다. 그 체액은 네 가지 요소, 네 가지 바람(혹은 방

위), 사계절, 하루 네 번의 시간대, 삶의 네 단계와 본질적으로 같은 것으로 여겨진다. 담즙 혹은 황(黃)담즙은 불의 요소와 연관되고, 뜨거움과 건조함의 성질을 갖는 것으로 믿어진다. 그래서 뜨겁고 건조한 남동풍, 한낮, 성숙한 남성 연령에 해당하는 것으로 여겨진다. 한편, 점액질은 물기가 있고 물처럼 차가운 것으로 여겨지며, 남풍, 겨울, 밤, 노령(老齡)과 연관된다. 물기있고 따뜻한 혈액은 대기와 같은 것으로 여겨지고 기분좋은 서풍, 봄, 아침, 청춘 등과 연관된다. 마지막으로 멜랑콜리 체액(이 명칭은 검은 담즙을 뜻하는 그리스어 μέλαιναχόλος에서 나왔다)은 대지와 동질로 건조하고 냉(冷)하다. 거칠게 부는 북풍, 가을, 저녁, 60세에 가까운 노령 등과 관계가 있다. 뒤러 자신은 콘라트 켈테스를 위해 제작한 목판화에서 이 우주론적 체계를 도해했다(350, 그림 210). 그것은 멜랑콜리 체액이 가을 대신에 겨울과, 점액질은 겨울 대신에 가을과 동일시된다는 점에서 본래의 전통과는 다르다(이는 독일과 고대 그리스 사이의 기후 차이를 안다면 이해가 가능하다).

이상적인 혹은 완벽하게 건강한 인간의 경우, 위에서 말한 네 가지 체액은 하나가 다른 나머지들보다 우세하지 않고 완벽하게 균형을 이루고 있다. 그런 인간은 영원한 생명을 가지고 죄악으로부터 자유롭다. 그러나 우리가 주지하고 있듯이 이러한 이점들은 인류의 타락 때문에 상실되어 회복 불가능하다. 그러므로 실은 모든 개인의 경우에는 네 가지 체액 가운데 하나가 다른 것들보다 우세하고, 그 우세한 것이 그 개인의 전체 인격을 결정한다. 각각의 체액이 통상 해, 달, 인생의 진행에 따라(지금도 '다혈질의 청년기' 혹은 '가을의 우울'이라고 말한다) 나타난다는 사실은 별개로 하

210. 뒤러, 「철학의 우의」,
1502년, 목판화 B.130 (350),
217×147mm

고, 모든 남성·여성·어린이는 체질적으로 다혈질(쾌활)이거나
담즙질(노여움)이거나 흑담질(우울) 또는 점액질(순종)이다.

네 가지 체액

이러한 네 가지 유형은 모든 면에서 서로 다르다. 이들 각각은
특정 체질(연약하거나 억세고, 부드럽거나 거칠고, 조잡하거나
섬세한)에 의해 특징지어진다. 또한 머리나 눈이나 피부색에 따
라서 다르고(사실 '안색'[complexion]이라는 말은 '체액의 혼
합'[humoral mixture] 혹은 '기질'[temperament]에서 유래했

다), 특정한 질병에 잘 걸리느냐에 따라 다르며, 무엇보다도 특징적인 정신적 자질과 지적 자질에 따라 다르다. 점액질은 담즙질보다 다른 악덕으로 기울기 쉽다(거꾸로, 다른 미덕을 발휘할 수 있다). 또한 행동이 다른 동료들과 다르고, 그에게 맞는 직업군이 다르며, 다른 인생철학을 가진다.

어떤 한 체액이 적당한 한계 내에서 우세해지면 그 개인의 정신과 육체는 그렇게 특정한 방법으로 한정된다. 그러나 만일 그 사람의 체액이 (다양한 이유에 따른 어떤 양적인 과잉에 의해서, 혹은 염증이 생기고 냉기가 들어 혹은 '볕에 타서' 생긴 질적인 악화에 의해서) 조절되지 못하면, 그는 정상적인 혹은 '타고난' 점액질, 흑담즙 등이 되지 못하고 아프게 되며 결국 죽게 된다. 그래서 우리는 아직도 '우울증'(검은 담즙)과 '콜레라'(담즙질)라는 단어를 정신적 질병이나 육체적 질병을 뜻하는 것으로 사용한다.

분명한 점은 이 네 가지 체액이나 기질이 똑같이 바람직한 것으로 여겨질 수는 없다는 것이다. 대기·봄·아침·청춘과 연관되는 다혈질이 가장 상서로운 것으로 여겨졌고, 지금도 어느 정도는 그러하다. 균형잡힌 몸과 건강해 보이는 안색에 가까운 다혈질 인간은 자연스러운 즐거움, 사교성, 관용, 그리고 모든 종류의 재능에서 다른 모든 유형보다 앞서는 것으로 보인다. 와인·음식·애정에 약한 결점에도 불구하고 사랑스럽고 관대한 사람으로 보인다. 결국 혈액은 두 종류의 담즙 혹은 점액보다 더 고귀하고 더 건강한 체액이다. 어떤 이론가들은 이 다혈질을 인류 본래의, 완전하게 균형잡힌 조건을 갖춘 인간으로 여기기도 한다. 그리고 심지어는 아담의 죄에 의해 이상적인 균형이 파괴된 후에도 혈액의 우세는 다른 세 가지보다 훨씬 더 선호된다.

다혈질이 가장 행운의 체액으로 받아들여질수록 우울질은 최악의 것으로 혐오받고 두려운 것이 된다. 과잉되고, 염증을 일으키고, 그 밖의 다른 장애들을 일으키면, 검은 담즙은 모든 질병들 가운데에서 가장 두려운 광기를 야기한다. 이 질병은 누구한테나 생길 수 있지만 천성적으로 우울질인 사람이 가장 쉽게 희생될 것이다. 그리고 두드러진 병리학상의 장애가 없더라도 천성적으로나 체질적으로 우울질인 인간(일반적으로 '최악의 혼합'[pessime complexionati]으로 여겨진다)은 불행하기도 하고 다른 사람들과 어울리지도 못한다. 야위고 거무스레한 우울질 인간은 '침착하지 못하고 인색하고 짓궂고 탐욕스럽고 악의적이고 비겁하고 신의 없고 불손하고 둔하다.' 그런 사람은 '퉁명스럽고 슬프고 잘 잊어먹고 나태하고 굼뜨다.' 그리고 친구들과의 교제를 피하고 이성(異性)을 경멸한다. 한편, 결점을 덮는 유일한 방법(각종 문헌에서 자주 생략되는 부분이다)은 고독한 면학을 좋아하는 것이다.

뒤러 이전에는 우울질의 회화적 묘사가 주로 의학에 관한 전문 논문에서 발견되고, 그 다음에는 네 가지 체액 이론을 다루는 일반서와 편면지 인쇄물, 특히 필사본이나 인쇄 달력에서 보인다. 의학서는 우울질을 하나의 질병으로 다룬다. 그런 삽화의 주된 목적은 치료법(우울질에서 생기는 정신착란을 음악·매질·뜸질로 치료하기도 한다)을 예시하는 것이다(그림211). 한편 대중들에게 보급된 편면지 인쇄물, 달력, '복합 소책자'(Complexbüchlein)에서 우울질 인간은 병리학상의 예가 아니라 인간 성질의 한 유형으로 묘사된다. 우울질 인간은 나란히 있는 네 인물 혹은 네 장면 속에 모습을 나타낸다. 그 각각은 다소간 무엇인가를 바라는 듯 보이지만 네 기질의 완전히 '정상적인' 특질을 보여주려는 의

211. 「우울증(왼쪽 아래)과 그 밖의 다른 환자들」, 13세기 이탈리아 필사본 삽화(뜸 치료의 도해), 에르푸르트, 시립미술관, Cod. Amplonianus Q. 185

도를 지니고 있다.

'네 인물 혹은 네 장면'이라고 말하는 까닭은, 네 기질의 묘사가 대략, 순수하게 기술적(記述的)인 것과 장면 묘사적인 또는 극적인 것, 두 가지로 분류되기 때문이다.

기술적 유형의 설명(궁극적으로는 '인간의 네 시기'를 묘사한 헬레니즘의 작품군에서 유래했다)에서, 그 각각의 기질은 한 인물상으로 대표된다. 네 인물상(보통은 걷지만 때로 말 위에 있기도 하다)은 연령·사회적 지위·직업에 따라서 구별된다. 가령, 그림212 목판화에서 다혈질은 대기와 동일한 성질의 요소로 보이는 구름과 별 위를 걷는 젊고 세련된 매부리로 대표된다. 점액질의 인간(이 체액은 갈레노스가 이미 서술했듯이 '특징적인' 성질을 보여주지 않는다는 점이 특징이다)은 로사리오를 손에 들고

212. 「네 체액」, 1450~1500년 사이의 독일 목판화

물웅덩이에 서 있는 약간 뚱뚱한 시민의 모습으로 보인다. 담즙
질 인간은 불 사이를 힘차게 걷고 있는 대략 40세의 호전적인 남
자 모습이다. 칼과 걸상을 들고 있는 모습이 성마른 기질을 보여
준다. 마지막으로 우울질 인간은 견고한 땅위에 서 있는, 연배가
어느 정도 있는 음울한 구두쇠이다. 동전들이 놓이고 자물쇠가
채워진 책상 위에 기대고 있는 그는 머리를 오른손으로 바치고
왼손으로는 허리춤에 걸쳐 있는 돈지갑을 쥐고 있다.

　풍경적이고 극적인 삽화에서, 네 기질은 쌍을 이룬 인물상으로
대표된다. 일반적으로 그 요소들을 암시하는 것도 있지만 인물상
들 자체는 연령·사회적 지위·직업에 따라 구별되지 않는다. 그
들은 행동에 의해서만 기질을 나타낸다. 흥미로운 것은 원래 악
덕을 표현하는 데 쓰이던 장면을 재현함으로써 그렇게 한다는 점

213. 「사치」, 아미앵 대성당의 부조(1225년경)
214. 「다혈질 인간들」, 최초의 독일 달력 목판화, 아우크스부르크(블라우비러), 1481년

이다. 중세 전성기에 인간의 행동 유형은 그 행동 목적이 아닌 도덕신학체계와 관련되어 연구되고 묘사되었다. 그것은 비종교적 전공 논문의 도판으로 실리지는 않았고, 가령 샤르트르, 파리, 아미앵 등의 대성당 부조나 『왕의 잠』 같은 도덕서의 세밀화에서 악덕을 표현하는 데 사용되었다.

중세 말기에 이러한 도덕적 양식들은 점차 변모하여 기질을 보여주는 견본이 되었으며, 선악의 강조는 점차 줄어들어 결국에는 사라졌다. 초서의 『켄터베리 이야기』에 보이는 성격적 특징 대부분은 12, 13세기의 설교집에 인용된 부정적 사례로부터 유래했으며, 세바스티안 브란트의 『바보들의 배』에 등장하는 '바보'는 본래 (퉁명스러운 저자에게는 여전히) 비난받을 만한 죄인이었다. 어느 15세기 미술가가 네 가지 기질을 단순히 기술하지 않고 극적으로 묘사하기 위해 원형을 구하려 했을 때, 악덕이라는 전통적인 유형 이외에는 쓸 만한 것이 없었다.

215. 북네덜란드의 무명 화가, 「질투와 나태의 우의」, 1490년경, 안트베르펜 왕립미술관
216. 「나태」, 1490년경 프랑코니아의 목판화, 부분

　이런 식으로 다혈질에 대한 극적 해석은 몇몇 채색 세밀화와 인
쇄 달력에서 보이듯이 중세 전성기의 '사치'의 의인화 그림으로
되돌아간다. 아미앵 대성당에 있는 「사치」의 부조에서처럼 다혈
질 인간은 열렬한 포옹을 하고 있는 한 연인으로 묘사된다(그림
213과 214) 마찬가지로 담즙질은 여성을 치고 걷어차고 있는 남
성으로 예시되는데, 그것은 아미앵 대성당에 있는 「불화」의 의인
화 묘사를 변형한 데 불과하다. 대중적인 중세 문헌에서 우울질
인간의 최대 특징이 뚱하고 활기가 없는 것이었듯이, 그는 게으
름 혹은 '나태'(Acedia)의 양식을 원형으로 한다. 그 양식(기억하
기로, 뒤러의 「학자의 꿈」(그림108)에서 자유롭게 쓰였던)은 '죄
스러운 잠'이라는 착상에 기반한 것이다. 이를 묘사한 그림에서
농부는 자신의 쟁기 옆에서 잠이 든다. 시민은 기도를 할 때 십자
가 옆에서 잠이 들고 어느 여인은 실톳대 옆에서 잠들어 있다. 이
세 유형 가운데 맨 마지막 「나태」(그림215과 216)는 아주 많이 알

217. 「우울증 환자」, 최초의 독일 달력 목판화, 아우크스부르크(블라우비러), 1481년

려져 있었다. 세바스티안 브란트는 그것을 자신의 '나태'(Fulheit)에 채용했다. 나태한 실 잣는 여인이 잠이 들어 다리에 화상을 입는 것은 아량을 베풀어 수정했다.

그 결과 의인화된 '우울질'에 대한 극적 묘사는 실톳대 옆에서 잠이 든 여인을 탁자 혹은 심지어 침대에서 잠든 남자와 조합하여 보여준다(그림217). 때때로, 그 남자는 쥐고 있던 책 위에 얼굴을 묻고 잠을 자기도 하며, 몇 해 뒤 어떤 작례에서는 나태한 연인 옆에 면학과 고독의 비천한 대표인 은둔자가 더해지기도 한다.

뒤러의 이름에 불경하게 들릴지도 모르지만, 그러한 조잡한 이미지들은 그의 유명한 동판화들의 선조에도 삽입되었음에 틀림없다. 비록 그것들은 음울한 무력함에 대한 전반적인 착상처럼, 소박하지만 구도상에 기본적 공식을 제공한다. 두 경우 모두 전경의 눈에 띄는 곳에 배치된 여인은 대각선 군상들 사이에서 다소 덜 중요한 이성의 대표 옆에 있다. 또한 두 경우 모두 중심인물의 근본적 특징은 이 여인의 부동자세이다. 그러나 말할 필요도

없이 서로간의 차이점은 유사점보다 중요하다. 15세기의 세밀화와 목판화에서는 이차적인 인물이 주요 인물과 마찬가지로 잠이 들고 게으른 데 반해, 뒤러의 동판화는 멜렌콜리아의 활발하지 않은 자세와 석판에 낙서하는 푸토의 부지런함이 날카롭게 대조된다. 그리고 더욱 중요한 것은, 멜렌콜리아가 게으름을 피우고, 그 이전 삽화에 등장하는 여인들이 실톳대를 손에서 버린 것은 서로 정반대의 이유를 가진다는 점이다. 그렇게 신분이 낮은 여인은 순전히 게으름 때문에 잠에 빠져든 반면, 멜렌콜리아는 이른바 극도의 각성상태에 있다. 뚫어지게 쳐다보는 그녀의 눈초리는 무익한 탐구에 열중해 있다. 그녀는 활발하지 않다. 이는 게을러서 일을 할 수 없기 때문이 아니라 그 활동이 그녀에게 무의미하기 때문이다. 그녀의 에너지는 잠이 아닌 사색에 의해서 마비되었다.

그래서 뒤러의 동판화에서 전체 우울 개념은 그의 선배 미술가들의 한계를 넘어 전체적으로 바뀌게 된다. 게으른 주부를 대신하여 초월적인(그녀는 날개로 인해, 또한 지성과 상상력의 도움에 의해 초월할 수 있다) 인물이 창조적 노력과 과학적 탐구의 도구와 상징들에 둘러싸여 있다. 그리고 우리는 여기서 뒤러의 구성 속에 직조되어 들어간 제2의, 좀더 섬세한 전통의 요소를 인식할 수 있다.

12세기 중반경부터 알려진 샤르트르의 '왕의 문'의 최초 예와 더불어 '학예'의 의인화가 무수히 증대한다. 본래 이 의인상들은 마르티아누스 카펠라가 열거한 고상한 '일곱 가지의 자유학예'에 한정되었다. 하지만 곧 예술을 '합리적 원리에 기반한 모든 창조적 노력'으로 보는 아리스토텔레스적 정의를 설명하기 위해서 수많은 '기예'가 증대되었다. 그러한 의인상 이미지들의 구도는 일

218. 「예술」, 1376년경 프랑스 필사본 삽화의 부분, 헤이크, 메르만노 베스트레니아눔 박물관, MS 10.D.1

정한 공식을 따랐다. 학예의 하나로(혹은 가끔은 예술 일반으로) 대표되고 종종 조수나 부차적인 의인상을 동반하는 여성상은, 그녀의 활동을 보여주는 각종 상징물들에 둘러싸여 있으며, 가장 특징적인 상징물은 그녀의 손에 쥐어져 있다. 14세기의 세밀화('예술 일반'의 드문 예 가운데 하나[그림218])에는 모든 종류의 과학적·기술적 용구들로 꽉 차 있으며, 그 용구들은 평면에 진열되지 않고 삼차원적 공간에 흩어져 있어 그 전반적 인상이 뒤러의 「멜렌콜리아 1」의 그것에 가깝다.

한 가지 특별한 작품의 예에서 명확한 도상학적 관계가 확립된다. 당시에 가장 폭넓게 읽힌 백과전서적인 논문집 중 하나인 그레고리우스 라이스의 『철학자 마르가리타』의 1504년판과 1508년판에서, 우리는 「기하학의 의인상」(Typus Geometriae)이라는 제목의 목판화를 발견할 수 있다. 거기에는 뒤러의 「멜렌콜리아 1」

219. 「기하학의 의인상」, 그레 고리우스 라이슈, 『철학의 진 주』의 목판화, 슈트라스부르크 (그뤼닝거), 1504년

에서 보이는 각종 기구들이 포함되어 있다(그림219). 그것은 말하 자면 '자유학예'의 모습과 '기예'의 그것을 통합한 것으로서, '자 연철학'의 모든 기능들과 많은 분야들이 기하학의 응용에 의존한 다는 사실을 보여주려는 의도에서 제작된 것이다.

고가의 의상을 몸에 걸친 귀부인으로 묘사된 '기하학'은 컴퍼 스로 구체를 측정하고 있다. 그녀는 제도용구·잉크병·체적측 정용 모형 등이 올려진 테이블에 앉아 있다. 모나게 잘려나간 돌 이 기중기에 올려져 있고, 조수 한 사람은 아직 완성되지 않은 건 물을 점검한다. 반면 다른 두 명의 조수들은 제도판을 사용하여 지세(地勢)를 조사한다. 땅바닥 근처에는 망치, 자, 두 개의 주형이 여기저기 널려 있다. 뒤러의 동판화에서 천상의 현상을 보여주는 구름·달·별은 사분의(四分儀)와 천체관측의에 의해 관측된다. 기상학과 천문학(천문학을 암시하는 것은 '기하학'의 모자 위에

있는 공작의 날개이며, 그 날개는 고대부터 창공의 상징이었다)뿐만 아니라 모든 기에는 기하학의 응용으로서 해석된다. 이는 뒤러의 개념에도 일치한다. 뒤러의 『측정술 교본』(Underweysung der Messung)은 '화가뿐만 아니라 금세공사, 조각가, 석공, 목공, 그리고 기하학을 응용하는 모든 사람들에게' 바쳐진 책이다. 아마도 1513~15년경에 씌어진 초고에는 '대패와 회전 선반'(양자의 조작은 기하학의 원리에 기반한다)이 「멜렌콜리아 1」에서 병치되어 있는 대패와 구체처럼 함께 언급되어 있다. 사실상 동판화에서 기구들의 전체 배열은 '기하학의 의인상'을 필두로 요약할 수 있다. 책 · 잉크병 · 컴퍼스는 순수기하학을 나타내고, 마방진 · 모래시계 · 천칭은 공간과 시간의 측정을 나타내며(옛 기억술에서 시구 하나를 인용해보자. '기하학은 무게를 잰다'[Geo ponderat]), 공작 도구들은 응용기하학을 나타내고, 뾰족하게 잘려나간 능면체는 도형기하학을, 특히 입체화법(stereography)과 원근법을 나타낸다.

그러므로 뒤러의 동판화는 지금까지로 봐서는 두 개의 분명한 도상학적 공식의 융합을 표현하고 있는 셈이다. 대중에게 유포된 달력과 '복합 소책자'에서의 「우울증 환자」와, 철학논문과 백과전서의 장식에서 보이는 「기하학의 의인상」이 그것들이다. 그 결과, 한편으로는 우울질의 지성화, 다른 한편으로는 기하학의 인간화가 이루어진다. 종래의 '우울증 환자'는 불행한 구두쇠이자 게으름뱅이였으며 교제가 서툴고 전체적으로 무능력했다. 종래의 의인화에서 '기하학'은 고귀한 학문의 추상적 의인상으로서 인간 감정이 결여되어 있고 고통도 모른다. 뒤러가 상상한 것은, 의인화된 '예술'의 지력과 기능을 겸비하고 있으면서도 '어두운

기질'의 구름 아래에서 절망하는 인물이다. 그는 우울증으로 고통받는 '기하학'을 묘사하였다. 혹은 다른 식으로 얘기하자면, 기하학이라는 단어에 포함된 자질을 갖춘 '우울질', 곧 '예술가의 우울'(Melancholia artificalis)을 묘사한 것이다.

따라서 뒤러의 동판화에서 사용되는 모든 모티프들은, 한편으로는 '우울질'에, 다른 한편으로는 '기하학'에 부수되는 확고한 문헌적·묘사적 전통에 의해 설명될 수 있다. 뒤러는 그러한 전통의 상징적 의미를 충분하게 의식했으며, 그것에 표현력이 풍부한 의미 혹은 심리적 의미를 부여했다.

'기하학적인' 직업을 나타내는 도구와 상징이 배치된 것은(아니, 그보다는 재배치된 것은) 앞서 언급한 불쾌하고 침체된 감정을 전하기 위해서이다. 불안한 황혼에 인광을 발하게 하는 혜성과 무지개는 천문학을 의미화하는 데 기여할 뿐만 아니라, 그 자체가 수상하고 불길한 빛을 갖는다. 박쥐와 개, 모두 전통적으로 우울질과 연결된다. 왜냐하면 박쥐(라틴어로 'vespertilio')는 어둑어둑할 때 출현하고 외롭게 어둡고 부패한 곳에서 살며, 개는 다른 동물들보다 실의와 광기의 주문에 더 쉽게 넘어가기 때문이며, 수심에 차 있을수록 더 총명한 것으로 보이기 때문이다(이는 오늘날 경찰견이라고 불리는 것이다. 16세기 초의 어느 작가의 말을 인용하면 '우울한 얼굴을 한 개들이 가장 후각이 예민하다'). 그러나 뒤러의 동판화에서 박쥐와 개는 단순한 상징이 아니다. 이 둘은 생명을 가진 동물이다. 또 한편으로는 분명한 적의를 가지고 울어대지만 다른 한편으로는 온몸의 고통을 나타내기 위해 몸을 비튼다.

주요 인물에도 부속물이 있다. 물론 여인의 책과 컴퍼스는 의인

220. 「사티로스의 자식들」(위 양쪽의 두 사람은 우울증 환자), 1450~1500년 사이의 독일 필사본 삽화, 에르푸르트, 시립 미술관

화된 '기하학'의 전형적 상징물에 속한다. 하지만 그녀가 그것들 가운데 어느 것도 사용하지 않는다는 점은, 그녀의 무감각한 실의를 표한다. 그녀가 손으로 머리를 받치고 있는 것은 고대 이집트 미술의 전통에 부합된다. 깊은 생각, 피로 혹은 슬픔의 표현인 그런 자세는 수많은 인물상들에서 발견되는 것으로, 우울질과 '나태'의 두드러진 상징이다(그림211, 212, 216, 217, 220). 그리고 그녀는 주먹을 쥐고 있기도 한데, 이는 그리 보기 드문 것은 아니다. 하지만 주먹을 쥔 손(pugillum clausum)은 탐욕의 전형적 상징(오늘날 우리는 주목을 꽉 쥐고 놓지 않는 사람을 '구두쇠'라고 하고, 단테는 구두쇠가 '주먹을 쥐고'[col pugno chiuso] 되살아날 것이라고 말했다)이다. 혹시 이 우울증적인 악덕이 진짜 정신이상을 나타낸다면, 그 환자들은 손가락을 펴려 하지 않을

것이다. 왜냐하면 그들은 자기가 보물을 쥐고 있거나 혹은 전체 세계가 자기 손아귀에 들어가 있다고 여기기 때문이다.

그렇지만 뒤러의 동판화에서, 이 모티프는 전혀 다른 의미를 갖는다. 중세의 세밀화에서 성 바르톨로메오가 자신의 칼을 보여주고 막달라 마리아가 연고 항아리를 안고 있듯이, 우울증 환자는 병적 징후의 특징으로서 주먹을 쥐고 있다(그림211). 뒤러는 사고력과 상상력의 중심인 머리를 주먹으로 받치게 하고, 기질적이거나 의학적인 특징을 표정이 풍부한 몸짓으로 바꾸었다. 그의 멜렌콜리아는 구두쇠도 아니고 정신박약자도 아닌, 혼돈스러운 사색가이다. 그녀는 실제로 존재하지 않는 사물을 들고 있지는 않다. 하지만 해결될 수 없는 문제를 고집하고 있는 모습이다.

우울질

전통적으로 우울증 환자의 주된 특징 가운데 하나는 거무스레한 '땅'의 색을 한 얼굴이다. 어떤 경우에는 안색이 더욱 진하고 까맣게 될 수 있다. 밀턴이 다음과 같이 '가장 신성한 우울질'에 대해 언급했을 때 이러한 까만 얼굴(facies nigra)을 염두에 두고 있었다.

성인의 용모는 너무도 밝아서
인간의 눈에 들어오지 않네.
우리의 약한 눈에서는
검고 수수한 지혜의 색이 되네.

밀턴만큼이나 미묘하게, 뒤러는 피부의 육체적 변색 대신 빛과 그림자의 효과를 사용했다. 그의 멜렌콜리아의 얼굴에는(미켈란젤로의 '사려 깊은 사람'[Pensieroso, 피렌체의 산 로렌초 성당 내 메디치 가묘의 로렌초상－옮긴이]과 비슷하다) 진한 그림자가 덮여 있다. 그것은 까만 얼굴이라기보다는 어두운 얼굴이며, 두 눈의 선명한 흰색과 대조되어 더욱 인상적이다.

그녀의 머리에 얹혀진 화관은 본래 검은 담즙 체액의 위험과 대비되는 일종의 완화제이다. '건조성'으로 인한 악영향을 중화하기 위해 '물기가 많은 식물의 잎'을 머리 위에 얹는 것이 장려되었던 것이다. 이 화관의 소재는 미나리아재비목의 수초(뒤러가 켈테스를 위해 제작한 우주론적 목판화에서의 '물' 부분에서 보인다[그림210])와 물냉이이다. 그러나 화관(많은 인문주의자들의 초상화, 뒤러 자신이 그린 지기스문트 황제[그림178], '현명한 처녀'[645], 헤라클레스[그림101], 시인 테렌티우스[그림37]에서 묘사되었듯이 통상 환희 혹은 탁월함의 상징이다)에 대한 착상은 여기에서는 전체적인 음울한 분위기와 모순된다. 다시 단순한 상징이 심리적 표현의 수단으로 이용되고 있는 것이다.

어쩌면 「멜렌콜리아 1」의 모든 세부가 특별한 '의미'를 지녔다고 생각되지 않을 수도 있다. 하지만 '물기 있는' 성질을 제외하고 어떠한 공통성도 없는 두 종류의 눈에 띄는 식물(코페르니쿠스는 이 식물이 눅눅한 곳에서 자라기 때문에 '건강을 해치는 습기'의 원인이라고 믿었다)을 채택한 것은 우연일 수 없다. 더군다나 뒤러 자신의 증언에 의해 알 수 있듯이, 이 동판화 해석의 맥락에서 보았을 때 '주부' 의상의 가장 전통적이고 평범한 부속품들은 어떤 상징적 의미를 가진다. 멜렌콜리아의 벨트에 붙어 있는 것

들은 돈지갑과 열쇠 주머니이다. 「벽 옆에 있는 성모자」(147) 같은 동판화에 보이는 이러한 물품들의 산뜻하고 정연한 모양과 대조적으로 이들은 그 주인의 혼란스러운 상태를 표현한다. 열쇠는 정리가 안 되어 있고, 돈지갑은 땅까지 내려와 있으며, 붙어 있는 가죽 조각은 얽히고 헐거워져 있다. 그런데 엘리자베스 시대 연극에 등장하는 '우울증 환자'의 특징이라 할 수 있는 '무관심한 슬픔'을 드러내는 것에 덧붙여서, 이들은 두 가지 명확한 개념을 표명한다. 뒤러가 「멜렌콜리아 1」을 제작하기 위해 그린 스케치한 점(1201)에는 다음과 같이 짧은 문장이 씌어져 있다. "열쇠는 힘을, 돈지갑은 부를 나타낸다"(Schlüssel betewt gewalt, pewtell betewt reichtum).

돈지갑은 인색함과 탐욕이라는 다소 덜 유쾌한 측면을 나타내지만 여전히 부의 상징이다. 가장(家長)의 '열쇠의 힘'은 독일어에서 주부의 '열쇠의 권능'(Schlüsselgewalt, 뒤러의 「성모 찬미」[315]와 관련하여 이미 언급되었다)처럼 오늘날 영어에서는 격언처럼 쓰인다. 따라서 이 돈지갑은 구두쇠적인 '우울증 환자'의 상징물(그림212, 220)이며, 열쇠 또한 우울질 개념과 연관될 수 있다. 짧게 살펴보았듯이, 우울질 체액은 토성과 연관된다. 토성은 혹성의 신들 중 최고의 혹성으로서 '힘'을 부여할 뿐만 아니라 그 '힘'을 행사하며, 사실상 열쇠나 열쇠 꾸러미를 가지고 있는 모습으로 자주 묘사된다.

그러나 뒤러의 멜렌콜리아는 통상적인 의인화로서의 '우울질'이 아니고, 설명한 대로 '예술가의 우울'(Melancholia Artificalis)이기 때문에, 힘과 부유함과 직업적 예술 활동 사이의 특별한 관계가 존재하는지 여부에 대해 묻는 것은 당연하다. 이는 실제로

있을 수 있는 의문이다. 자신의 이론에 대해 쓴 저작에서 뒤러는 부가 예술가에게 당연히 지불되어야 하는 것이고, 최소한 그래야만 한다고 주장하였다(1512년경에 집필한 최초의 초고는 다음 문장을 강조하며 끝맺는다. "만일 가난하다면, 예술을 통해서 커다란 번영을 이룰 수 있을 것이다"). 그는 또한 힘을 의미하는 독일어 'Gewalt'를 사용하였는데, 이 단어는 모든 예술가의 최종 목적이면서 정열적인 연구와 신의 은혜에 의해서만 획득될 수 있는 완전한 숙련을 의미하는 용어이다. 그는 "진정한 예술가는 작품이 힘을 가지는지(gewaltsam)를 대번에 깨달으며, 위대한 사랑은 그것을 이해하는 사람들 사이에서 생겨날 것이다"라고 했다. 또한 "신은 창조적인 사람에게 많은 힘(viel Gewalts)을 주신다"라고 하기도 했다.

이제 이러한 완전한 숙달은, 뒤러에 따르면(그리고 르네상스의 모든 사상가들에 따르면) 두 가지 교양의 완전한 일치로부터 생겨난다. 즉 이론적 통찰력, 특히 기하학의 완벽한 구사력('지식'의 본래 의미로서의 '쿤스트'[Kunst])과, 실천적 기능(브라우흐[Brauch])이 그것이다. 그는 "이 두 가지는 상반되는 것이 아니다. 왜냐하면 하나는 다른 하나 없이는 가치가 없기 때문이다"라고 말한다.

이는 부와 힘의 존재보다는 그것의 일시적인 결핍을 나타내는 멜렌콜리아의 열쇠와 돈지갑의 어지럽고 방치된 상태를 설명해준다. 그뿐만 아니라 그녀의 활기없는 정지상태와 푸토의 바쁜 듯한 움직임 사이의 의미깊은 대조 또한 설명해준다. 성숙하고 학식이 풍부한 멜렌콜리아는 사색하지만 행동하지 않는 '이론적 통찰력'을 상징한다. 석판 위에 무언가를 의미없이 휘갈겨쓰며 무지한 인상을 주는 순수한 아이는 행동하지만 사색할 수 없는 '실

천적 기능'을 상징한다(그래서 주목해야 하는 것은 이론적 통찰력을 나타내는 뒤러의 표현 '쿤스트'가 여성명사이고, 한편으로 실천적 기능을 나타내는 용어 '브라우흐'는 남성명사라는 점이다). 따라서 이론과 실천은 뒤러의 요청과는 달리 '서로 상반되며' 하지만 완전하게 분리되지 않는다. 그리고 그 결과는 무기력과 침울함이다.

다음과 같은 세 가지 의문들은 미해결로 남아 있다. 하나는, 무슨 권리로 뒤러는 열등한 기질의 게으름과 둔함을 정신적 비극으로 대체할 수 있었을까? 또 하나는, 무슨 근거로 그는 우울질의 관념과 기하학의 관념을 연결시키고 심지어는 동일시할 수 있었을까? 마지막으로 '멜렌콜리아'라는 단어 뒤에 오는 '1'이라는 숫자의 의미는 또 무엇일까?

첫번째 의문에 대한 해답은, 우울질의 개념 전체는 피렌체의 신플라톤주의 '아카데미'의 정신적 지도자 마리실리오 피치노(Marsilio Ficino)에 의해 수정되거나 뒤집어졌으며, 피치노의 '서한집'에 나타나고 논문 『인생의 3서(三書)』(De Vita Triplici)에서 결정적으로 공식화된 그의 신학설이 독일에서도 이탈리아에서만큼 크게 환영을 받았다는 사실에 있다. 『서한집』은 코베르거에 의해서 출판되었으며, 『인생의 3서』의 처음 2권은 독일어로 번역되었다. 뒤러는 분명히 이를 알고 있었다. 그는 일찍이 1512년에 '플라톤의 사상'을 인용한 바 있다.

허약한 신체와 우울질 성향을 가진 남자인 마리실리노 피치노는 자기 체액에 의한 현실적이고 상상적인 시련을 운동, 규칙적인 생활, 조심스런 식사, 음악 등으로 해소하고자 했다(뒤러 또한 '젊은 화가가 과로하거나, 그 때문에 우울증이 심해지는' 경우에

는 '류트의 밝은 음색'을 듣도록 장려했다). 그러나 피치노는 스콜라 철학자들에 의해 종종 인용되기는 했으나 우울질에 대한 일반인들의 혐오와 두려움을 바꾸는 데 실패했던 아리스토텔레스의 설에서 한층 더 위안을 찾았다. 인간의 위대함에 대한 정신생리학의 뛰어난 분석(『명제』[Problemata] 제30장 제1절)에 따르면, '천성적인 우울증 환자'(진정한 정신이상과는 전혀 다르다)는 자신의 사상과 감정을 과잉하거나 자극하는 특수한 흥분성을 특징으로 한다. 그것이 억제되지 않으면 광란이나 바보짓을 하는 원인이 된다. 말하자면 두 개의 심연 사이의 좁은 이랑을 걷는 셈이다. 그렇지만 그들은 그 이유만으로도 보통 사람의 단계보다 더 높은 곳을 걷는다. 만일 그들이 균형을 유지하는 데 성공한다면, 아리스토텔레스의 표현에 따르면 "그들의 그런 변칙은 잘 균형이 잡힌 아름다운 방식으로 행해질 것이다." 그들은 의기소침하고 과도하게 흥분할 소지가 다분하다. 하지만 다른 사람들의 상위에 있다. "철학·정치적 수완·시·미술 등의 분야에서 두각을 나타내고 진정으로 탁월한 사람들은 우울증 환자들이다. 그들 중 일부는 검은 담즙이 유발한 질병으로 고통받아 중환자가 되기도 한다."

　피렌체의 신플라톤주의는 이러한 아리스토텔레스 학설이 플라톤의 '신적 광기'론에 과학적 근거를 제공한다고 이해했다. 아리스토텔레스가 독한 포도주의 작용과 연관지은 우울질 체액의 작용은 '혼을 도취시켜 육체를 돌같이 굳게 하고 거의 죽이는' 신비적인 황홀감 같은 것과 일치하는 것인 것 같다. 그래서 '우울증의 광기'(furor melancholicus)는 '신적 광기'(furor divinus)와 동의어가 되었다. 재난이자 아무리 경증인 경우라도 장애였던 것

이, 여전히 위험하긴 하지만 그것만으로 숭고한 특권, 즉 천재의 특권이 된 것이다. 이러한 관념(인간이 성인은 될 수 있지만 '신적'인 철학자나 시인이 될 수 없었던 중세에는 아주 낯설다)은 아리스토텔레스와 플라톤의 도움으로 다시 부활하고, 그때까지 비난받았던 우울질은 숭고라는 후광을 둘러쓰게 된다.

걸출한 업적에는 자동적으로 우울질이라는 평판이 포함되었으며(라파엘로의 경우에는 심지어 그가 "이러한 탁월한 인간들의 모든 예에서 빠지지 않는 우울한 성질"[malinconico come tutti gli huomini di questa eccelenza]이었다고 말해진다), 모든 위인들이 우울증 환자라고 하는 아리스토텔레스의 학설은 곧 모든 우울증 환자는 위인이라는 주장으로 왜곡되었다. "우울질은 천재를 의미한다"(Melencolia significa ingegno)는 말은, 우수한 화가는 시인과 철학자와 마찬가지로 우울질이라는 사실로써 회화의 우수성을 논증하려는 논문에서 인용된 것이다.

벤 존슨(Ben Jonson)의 희극(1598년작 『십인십색』을 가리킴–옮긴이)에 등장하는 스티븐이 말했듯이, 사회적 야망을 가진 사람들이 오늘날 테니스나 당구를 배우듯이 '어떻게 하면 우울질이 될 수 있는가'에 열중한다는 점은 그리 이상하지 않다. 이는 셰익스피어의 제이크(『뜻대로 하세요』의 인물–옮긴이)에서 극치에 이르렀다. 제이크는 본래 우울증 환자였다는 사실을 숨기기 위해 유행과 속물근성을 우울증 환자의 가면으로 이용했다.

그러한 우울질의 인문주의적 영광은 다른 현상, 즉 토성의 인문주의적 고상화라는 현상을 수반하고 암시한다. 일곱 개의 혹성들은 물질적인 덩어리로서 흙의 원소와 같은 네 가지 성질의 조합에 의해 결정된다. 다른 한편으로, 항성의 성질로서 이들은 각각

의 명칭이 유래한 고전 신들의 성격과 힘을 그대로 보유했다. 따라서 혹성들도 네 가지 기질과 상호관계를 가지게 된다. 그 완전한 동등관계의 체계는 이미 9세기의 아라비아 문헌에서 발견되었다. 다혈질의 기질은 대기와 같이 습하고 따뜻한 것으로 생각되는 금성과 연관되며, 그보다 훨씬 더 자주 마찬가지로 침착하고 자비로운 목성과 연관된다. 담즙질은 격하기 쉬운 화성과, 점액질은 셰익스피어가 '물을 가진 별'이라 불렀던 달과, 그리고 우울질은(이미 언급했다) 고대의 대지의 신인 토성과 연관된다. 오늘날에도 'saturnine'(무뚝뚝한, 음침한)이라는 단어는 'melancholy'(우울질)의 동의어로 사용되며('jovial'[쾌활한]과 'sanguine'[다혈질]의 경우도 마찬가지이다), 그리고 '네 가지 기질'의 '해설적' 삽화의 견본으로서 앞에서 언급되었던 독일의 목판화(그림214)에서 우울질에 대한 성격묘사는 이런 문장으로 끝을 맺는다. "토성과 가을은 그 증상을 갖고 있다"(Saturnus und herbst habent die schulde).

일단 확립된 우울질과 토성 사이의 '일치'에 대해서는 의문의 여지가 없다. 우울질의 성질을 지닌 것으로 생각되는 모든 인간, 광물, 식물, 동물(그 중에, 가령 개와 박쥐도 속한다) 또한 사실상 토성에 '속한다.' 손으로 머리를 받친 비탄의 자세는 토성처럼 우울질을 나타낸다. 그리고 검은 담즙은 네 가지 체액 중 가장 하위의 등급으로 여겨진다. 그래서 '불신하는 마음의 토성'(Saturnus impius)은 천상으로부터의 영향 가운데 가장 불행한 것이다. 혹성 중에서 제일 높은 위치에 있는 것으로서, 올림피아 신들 가운데 가장 연장자로서, 그리고 황금시대 이전 지배자로서 사투르누스는 힘과 부를 부여한다. 하지만 건조하고 냉한 별로서, 그리고

옥좌에서 물러나 땅 속에 갇혀 있는 잔혹한 신으로서 사투르누스는 노령, 무능함, 비탄, 모든 종류의 비참, 그리고 죽음과 연관된다. 유리한 환경에서도, 토성으로 태어난 사람들은 관용과 선량함을 희생해야만 부와 권력을 손에 넣을 수 있으며, 행복을 희생해야만 현명해질 수 있다. 보통 이들은 근면한 농부 혹은 석재나 목재 노동자(토성은 지신[地神]이기 때문이다), 변소 청소부, 갱부, 불구자, 거지, 범죄자 등이다(그림220).

그러나 피렌체의 신플라톤주의자들은 아리스토텔레스가 우울질을 높이 평가했듯이, 플로티노스와 그의 신봉자들이 사투르누스를 높이 평가했다는 사실을 알았다. 낮은 데 있는 것보다 높은 데 있는 것이 한층 더 '찬양' 받았기 때문에, '낳는 것'이 '태어나는 것'보다 만물의 근원에 한층 더 가까웠기 때문에, 토성은 다른 혹성들은 말할 것도 없고 목성보다 우월하다고 여겨졌다. 유피테르가 그저 혼(soul)을 상징한 것에 반해 사투르누스는 세상의 지성(mind)을 상징했으며, 유피테르가 지배하기 위해 익혔던 것은 사투르누스가 고안해낸 것이었다. 간단히 말해 그는 단순한 실천활동에 반대되는 것으로서 심오한 묵상을 대표한다. 그러므로 해석을 하자면, 사투르누스의 지배는 '명상을 좋아하고 최고의, 가장 심원한 것을 탐구하기를 좋아하는 정신'을 지닌 사람들에게 환영받는다. 그들은 자신들의 지상 조건인 우울질과 조화하듯이, 천상의 지지자로서 사투르누스를 맞이했다. 피렌체파 가운데 가장 걸출한 사람들(피치노, 피코 델라 미란돌라, 위대한 로렌초를 제외하고)은 스스로를 반농담으로 '토성의 주민'이라고 칭했다. 그들은 플라톤도 토성의 궁에서 태어났음을 알고서 대만족했다.

철학에서의 토성의 복권이, 토성이 혹성 가운데에서 가장 불길

하다는 일반적인 믿음을 약화시키지는 못했다. 자신의 천궁도가 '상승하는 물의 궁의 토성'임을 보여준 피치노 자신은 끊임없는 불안의 암운(暗雲) 아래에서 살았다. 그는 동료 학자들에게 가능한 모든 예방조치를 취하도록 충고했다. 심지어 점성술의 부적을 사용하고 권하기도 했다. 그 부적은 목성의 힘을 일으킴으로써 토성의 영향을 중화시켰는데, 덧붙여 말하자면, 이것은 뒤러의 「멜렌콜리아 1」에 보이는 마방진을 설명해준다. 그것은 16개 부분으로 나누어진 목성의 제단(mensula Jovis)과 동일시되었다. 얇은 평석 위에 새겨져 있으며 '악을 선으로 변하게 하고' '모든 근심과 두려움을 없애'준다. 그러나 피치노는 결국 용기를 내어 토성의 지배를 받는 자신의 운명을 받아들였다. "목성으로 피하려 한 사람들뿐만 아니라 토성이 유도한 신성한 명상에 모든 육체와 모든 정신을 집중하는 사람들도 토성의 불길한 영향을 면할 것이고 은혜를 받게 될 것이다……. 숭고의 영역에서 기거하는 정신에게 토성 그 자체는 자애로움이 넘치는 아버지(juvans pater, 즉 목성)이다."

우리는 뒤러의 동판화에 표현된 것을 통해 우울질과, '토성의 영향을 받은' 새로우면서 가장 인문주의적인 천재 개념을 발견했다. 이제 우리의 두번째 의문을 살펴보자. 한편으로 우울질과 토성에 대한 관념, 다른 한편으로 기하학과 기하학적 기술에 대한 관념 사이에 존재하는 특별한 관계는 무엇인가?

지신처럼 사투르누스도 석재와 목재를 사용하는 작업과 연관되는 것으로 알려져왔다. 이른바 토성의 영향 아래에 있는 직업들에 관한 최초의 회화적 탐구들 가운데 하나인 파도바의 '대광장' 벽화에서, 우리는 이미 하등한 육체노동자로 여겨지는 석공과

221. 「컴퍼스를 쓰는
사투르누스」, 15세기
말 독일 필사본 삽화
의 부분. 튀빙겐 대학
도서관. Cod. M,d.2

목공을 발견한 바 있다. 그러나 사투르누스는 또한 농경신으로서
'사물의 치수와 양'을, 그리고 특히 '토지 구획'을 감독했다. 이것
이 그리스어 단어 'TεωμεТΡ3α'의 정확한 원래 뜻이다. 사투르누
스의 농경신으로서의 상징물에 컴퍼스가 더해져 있는 것이 15세
기의 몇몇 사본에서 등장하는 것은 놀라운 일이 아니다(그림221).
야코프 데 하인(Jacob de Gheyn)은 자신의 인상적인 동판화에
서 '토성-기하학자' 개념을 기념하고자 했다. 그러한 15세기 사
본에는 "토성은 우리에게 기하학을 가르칠 정령을 보낸다"라는
설명이 붙어 있다. 그리고 「멜렌콜리아 1」 제작 1년 후에 뉘른베
르크에서 출판된 달력에서는 "사투르누스는 기술들 가운데 기하
학을 표시한다"(Saturnus …… bezaichet aus den Künsten die
Geometrei)는 말이 씌어 있다.

「멜렌콜리아 1」

기하학과 사투르누스와의 점성술적 관계에 덧붙여서, 기하학과 우울질 사이의 더욱 미묘한 심리적 관계가, 위대한 스콜라 철학자인 헨트의 앙리(Henry of Ghent)에 의해 명쾌하게 해설된다. 피코 델라 미란돌라는 그를 동지로 받아들여졌으며, 우울질에 대한 그의 분석은 피코 델라 미란돌라의 『그리스도의 지옥에로의 떨어짐에 대한 변명』(*Apologia de Descensu Christi ad Inferos*)에 인용되어 인정받았다. 그의 논법을 요약하자면, 두 종류의 사상가가 존재한다. 하나는, 천사 혹은 우주 바깥 무(無)의 관념 등 순수하게 형이상학적인 개념을 쉽게 이해하는 철학적 인간이다. 다른 하나는, '상상력이 인식력 우위에 있는' 인간이다. 그러한 인간은 "예증을 상상력으로 받아들이고 어느 정도 그것에 보조를 맞춰 나간다. ……그리고 그들의 지력은 상상력을 능가할 수 없고…… 그래서 공간(magnitudo)이나 혹은 그 속에 위치와 상태를 가진 것밖에 파악할 수 없고…… 그들은 뭐든 양으로 생각하며, 그것이 점(点)일 경우에는 양 내에 위치한다. 이러한 인간은 우울질이다. 이들은 우수한 수학자이지만 최악의 형이상학자이다. 왜냐하면 수학의 기초 위에 있는 위치와 공간을 초월하여 사고를 확대할 수는 없기 때문이다."

따라서 우울질 사람들은 추상적인 철학 개념이 아닌, 구체적인 지적 이미지에 의해 사고하게 된다. 즉 기하학의 재능을 부여받은 것이다(앙리 자신의 정의에서는 '수학'의 분야를 위치와 공간[situs et magnitudo]의 과학에 한정지었다). 역으로 말해서, 기하학의 재능을 부여받은 사람들은 자신들의 범위를 넘어선 영역

을 의식하기 때문에 정신적인 한계와 불만으로 고통을 겪는다. 그래서 우울질을 얻게 되는 것이다.

뒤러의 멜렌콜리아가 체험한 것은 바로 이러한 것인 듯하다. 날개를 가지고 있지만 땅바닥에 몸을 움츠리고 있고, 화관을 얹고 있지만 그림자에 둘러싸여 있으며, 기술과 학문의 도구를 지니고 있으면서도 꼼짝 않고 생각에 잠겨 있고, 그런 그녀는 자신을 고도의 사고영역으로부터 분리하는 극복할 수 없는 장벽에 대한 인식으로 절망에 빠진 창조적 인간의 인상을 준다. 뒤러가 명문에 'I'이라는 숫자를 덧붙인 것은 첫번째 혹은 가장 낮은 성취도라는 뜻을 강조하기 위함인가? 이 숫자가 다른 기질을 나타내기는 거의 어렵다. 왜냐하면 뒤러가 같은 종류의 동판화를 3점 더 계획했다고 상상하기는 어렵고, '우울질'로 시작하는 '네 가지 체액'의 연작을 생각하기도 어렵기 때문이다. 따라서 숫자 'I'은 판화의 실제적인 연작보다는 관념적인 가치 정도를 의미할 것이다. 그리고 이러한 추측은 비록 증명할 수는 없지만 뒤러의 구성에 관한 가장 중요한 문헌으로 여겨지는 것, 즉 네테스하임의 코르넬리우스 아그리파의 『오컬트 철학에 관하여』(*De Occulta Philosophia*)로 증명될 수 있다.

1531년에 출판된 이 유명한 책은 파우스트 박사에 대한 연구에서 나온 것으로 보인다. 이 책은 꽤 혼란스럽고, 신비적인 주문, 점성술과 흙점술의 도표, 그 외의 마술 장치들로 가득 차 있다. 그러나 1509/10년에 나온 초판이 피르크하이머의 친구인 뷔르츠부르크의 수도원장 트리테미우스에 헌증되었으며, 훨씬 더 짧지만 더 '논리적인' 사본의 형태로 독일 인문주의자들 사이에서 회람되었다. 사본은 간행본 분량의 약 3분의 1에 불과하며, 마술에 대

한 두드러진 강조로 인해 명확하고 일관된 자연과학의 체계가 애매해지지는 않았다. 저자는 주로 마르실리오 피치노의 학설에 기준을 두면서 유동하고 역류하는 세계적 힘들이 우주를 통일하고 활성화시킨다는 신플라톤주의의 학설을 내세우고, 어떻게 이러한 힘의 작용에 의해서 인간이 합법적인 마술(강신술과, 악마와의 영적 교섭에 반대한다)을 행할 뿐만 아니라 인간의 가장 위대한 정신적이고 지적인 승리를 달성하는지를 보여주고자 한다. 이들 가운데 인간은 천상과 직접 통해 '영감'을 얻을 수 있으며(뒤러 역시 '위로부터의 영감'[öbere Eingiessungen]에 대해 언급한다는 점은 주목할 만하다), 그 영감은 세 가지, 즉 예언적 꿈, 집중적인 명상, 그리고 사투르누스가 유발한 우울증의 광기의 형태로 인간에게 올 수 있다.

아그리파의 『오컬트 철학에 관하여』 초판에 나오는 우울질의 천재에 관한 이론(인쇄 간행본의 제1권에서는 자의적으로 삭제되었다)은 마지막 권의 말미에서 상술되어 그의 저작 전체의 절정을 보여준다. 이것이 피치노의 『인생의 3서』에서 유래했음은 말할 필요도 없다. 모든 문장들은 거의 대부분 피치노에게서 차용되었다. 그러나 아그리파는 한 가지 중요한 점에서 피치노와 다르다. 바로 그로 해서 아그리파는 피치노와 뒤러의 중간적 존재로서 여겨진다.

피치노는 정치에는 관심이 거의 없었으며 어떤 형식의 예술에도 전혀 관심을 두지 않았다. 그는 천재를 주로 '학자'와 '문인'의 관점에서 생각했다. 그에 따르면 토성의 영향을 받은 창조력이 풍부한 우울질은 신학자·시인·철학자의 특권이었다. 사투르누스의 영감으로부터 영향을 받기 쉬운 것은 순수한 형이상학, 즉

우리의 능력 가운데 최고의 것인 객관적인 '지성'(mens)이다. 윤리적이고 정치적인 행동의 영역을 지배하는 추론적인 '이성' (ratio)은 목성에 속하고, 미술가와 직인의 손을 인도하는 '상상력'(imaginatio)은 화성과 태양에 속한다. 네테스하임의 아그리파에 따르면, 우울질의 광기, 즉 사투르누스의 영감은 위에서 말한 세 가지 능력 각각을 자극하여 터무니없는, 심지어는 '초인적인' 활동에 이르게 한다.

따라서 아그리파는 사투르누스와 그의 우울질의 광기의 자극에 따라 행동하는 세 종류의 천재를 분류했다. '지성' 혹은 '이성'보다 '상상력'이 강한 사람은 화가나 건축가처럼 뛰어난 예술가나 직인이 될 것이다. 그리고 그들에게 예언능력이 주어진다면, 그들의 예언은 '폭풍우, 지진, 홍수, 질병, 기근, 이런 종류의 다른 천재(天災)' 등의 물리적 현상(이른바 'elementorum turbationes temporumque vicissitudines')에 한정될 것이다. 추론적 '이성'이 있는 자는 유능한 과학자, 의사, 정치가가 될 것이다. 그에게 예언력이 있다면, 그것은 정치적인 사건들에 대해서이다. 마지막으로, 직관적 '지성'이 다른 능력보다 뛰어난 사람은 신성한 세계의 신비를 알고 신학 언어에 암시된 모든 것에 탁월할 것이다. 만일 예언력이 있다면, 새로운 예언자 혹은 새로운 교의의 출현 같은 종교상의 중대 국면을 예견할 것이다.

이런 학설 체계에 비추어 보아, 뒤러의 멜렌콜리아, 즉 '예술가의 우울질'은 사실상 「멜렌콜리아 1」로서 분류될 수 있다. '상상력'의 영역(정의하자면, 그것은 공간적인 양들의 영역이다)에서 활동하는 그녀는 인간 창의의 첫번째 형태 혹은 가장 저급한 형태의 특징을 나타낸다. 그녀는 창안하고 조합하며, 헨트의 앙리

의 말을 인용하자면, '상상이 사고와 함께 유지되는 범위 내에서' 생각할 수 있다. 그러나 그녀는 형이상학적 세계에 가까이 갈 수 없다. 비록 그녀가 예언의 영역에 과감히 들어서더라도 물리적 현상의 영역에 한정될 것이다. 창공의 불길한 환영은 천문학을 나타내는 것과 더불어, 아그리파의 말로 '원소들의 혼란과 일시적인 변화'(elementorum turbationes temporumque vicissitudines)를 암시할 것이다. 또한 후경에 있는 몇 그루의 나무들이 물에 둘러싸여 있다는 사실은 '상상력이 풍부한' 우울증 환자에 의해 예견가능한 자연계의 천재지변 가운데 아그리파가 언급했던 '홍수'를 암시한다. 홍수는 토성 혹은 토성의 혜성에 의해 일어난 것으로 믿어진다. 그러므로 뒤러의 멜렌콜리아는 '공간의 한계를 넘어서 사고를 확장할 수 없는' 사람들에 속한다. 그녀의 우울은 열망하는 것에 이를 수 없기 때문에 거기에 이르는 것을 단념하는 존재의 무력증이다.

뒤러의 「멜렌콜리아 1」(우울질의 개념이 과학적이고 의사과학적인 민간전승에서 예술의 수준으로 이동하는 것을 보여주는 최초의 묘사이다)의 영향은 유럽 대륙 전체로 확대되었으며, 이는 3세기 이상 존속되었다. 구도는 단순화되거나 혹은 더욱 복잡화되었으며, 내용은 그 이전의 전통과 융화되거나(16세기 북유럽 미술가들이 변형하여 제작한 대부분의 작품에서처럼) 혹은 당대의 취향과 관습에 따라 재해석되었다. 그것은 바사리에 의해 신화화되었으며, 체사레 리파(Cesare Ripa)에 의해 상징적으로 변형되었다. 일 게르치노(Il Guercino, 1591~1666), 도메니코 페티(Domenico Feti), 베네데토 카스티리오네(Giovanni Benedetto Castigione, 1616년경~70) 혹은 니콜라 샤페론(Nicolas

Chaperon) 같은 바로크 미술가들은 이를 감정적으로 취급했다. 그들은 그것을 당시 유행하던 '덧없음'(Transience)의 알레고리와 융합시켰으며, 폐허에 대한 대중의 열광을 충족시켜주고자 했다. 영국 18세기 미술에서 이것은 감성적으로 해석되었다. J. E. 슈타인레(Steinle)와 카스파르 다비트 프리드리히(Caspar David Friedrich, 1616년경~70)에 의해서는 낭만주의적으로 해석되었다. 또한 유화·소묘·판화뿐만 아니라 시적이고 문학적인 해석(가령 제임스 톰슨의 『두려운 밤의 도시』에 유명한 예가 있다)에 생기를 불어넣었다.

그러한 세계적 반향에도 불구하고, 뒤러의 동판화는 두드러진 개인적 의미를 가진 것으로 여겨졌다. 그 음울한 분위기는 1514년 5월 17일 모친의 죽음에 대한 뒤러의 슬픔을 반영한다고 여겨진다. 그리고 이 날짜의 숫자들(15, 14, 5, 17)이 어떤 방식으로 마방진에 언급되는 것으로 여겨졌다. 마방진은 16개의 칸으로 구성되어 있고 각 열의 네 개 숫자의 합이 34가 된다(5+15+14=34이다. 모친의 사망일이 마방진의 수와 부합하는 5월 16일이라고 하는 설도 있음-옮긴이). 하지만 날짜의 수점술(사람의 성질을 해석하거나 그 미래를 예언하기 위하여 수를 사용하는 것-옮긴이)적 처리가 덜 자의적이고, '목성의 제단'의 경우는 다른 '혹성들의 징후들'처럼 9세기나 10세기 아라비아의 출처를 거슬러 올라가 추적할 수 없으며, 뒤러의 동판화의 인물이 타당한 내적 동기에 의해 설명될 수 없다 하더라도, 이 가설은 믿기 어렵다.

뒤러는 '가난하고 신심이 깊은 모친'을 존경했다. 그는 효자로서 어머니의 힘든 생애를 동정했으며, '수많은 병고, 가난, 조롱, 경멸, 모욕, 불안, 그리고 그 외 계속되는 다른 고생들'을 인내한

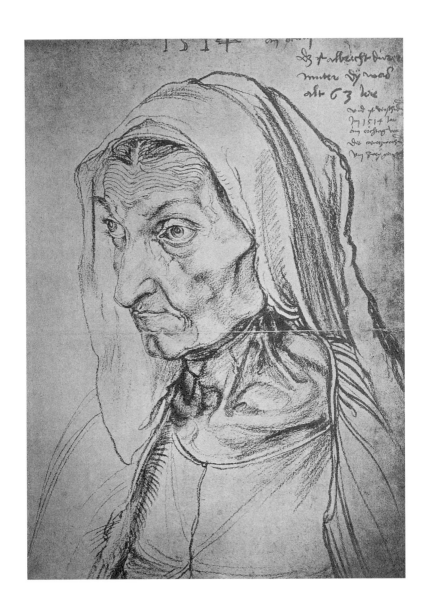

222. 뒤러, 「어머니의 초상」, 1514년, 베를린, 동판화관, 소묘 L.40(1052), 421×303mm

모친을 존경했다. 그러나 그의 진정한 애정은 부친에게 향해 있었다. 그리고 개인적인 슬픔이 그렇게 난해하면서 그렇게 계획적인 인물표현을 한 동판화를 제작하게 하지는 않았을 것이다. 혹자는 모친의 죽음이 그로 하여금 「멜렌콜리아 1」을 제작하게 했다기보다는, 「멜렌콜리아 1」을 제작한 이 미술가만이 모친이 죽기 두 달 전에 자신이 제작한 모친의 초상화와 같은 방식으로 묘사된 노부인(그녀의 시선은 "한쪽 눈은 아버지를 잃은 슬픔에 아래로 향하고 다른쪽 눈은 신탁이 실현되는 기쁨으로 위로 향한" 셰익스피어의 폴리나[『겨울 이야기』에 등장하는 인물ー옮긴이]를 떠올리게 한다)의 얼굴을 알아볼 수 있었으리라고 주장할 수도 있다(1052, 그림222).

사실 「멜렌콜리아 1」은 한 사람의 마음을 움직이게 한 어떤 체험을 반영하기보다는, 뒤러의 전체적인 개성을 반영한다. 분명히 의사의 진단을 목적으로 제작된 1512/13년경의 소묘(1000)에서, 뒤러는 자신의 나상을 그렸다. 여기서 손가락은 아랫배의 우측을 가리키고 있다. 명문에는 이렇게 씌어 있다. "내가 손가락으로 가리키는 황색 반점이 있는 곳이 아프다." 염증을 일으킨 그 점은 명백히 비장, 즉 우울증을 일으키는 핵으로 추정되는 곳에 있다. 한편으로, 멜란히톤은 '뒤러의 고귀한 우울질'(melancholia generosissima Dureri)을 격찬하고 천재에 관한 새로운 학설의 의미에서 그를 우울증 환자로 분류했다.

물론 뒤러는 이 말의 가능한 모든 의미에서 우울증 환자였으며 또는 최소한 그렇게 여겨졌다. 그 자신은 '천상으로부터의 영감'을, '무력감'과 낙담을 알았다. 하지만 더 중요한 것은, 그는 예술가ー기하학자였으며 자신이 좋아했던 바로 그 분야의 한계 때문

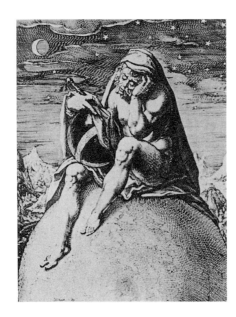

223. 야코프 데 헤인, 「우울질의 대표로서 컴퍼스를 쓰는 사투르누스」, 동판화

에 고통을 받은 사람이라는 것이다. 그가 동판화 「아담과 이브」를 계획했던 젊은 시절에는, 자와 컴퍼스라는 수단으로 절대미를 얻고자 했다(그림223). 「멜렌콜리아 1」을 구상하기 직전에 그는 '절대미가 무엇인지 나는 알지 못한다. 그것은 신 말고는 아무도 모른다'고 생각했다. 몇 년이 지난 후 그는 다음과 같이 썼다. "기하학의 경우를 말해보자면, 그것은 어떤 사물들의 진실을 증명해줄 수 있다. 하지만 다른 사물과의 관계에서 우리는 인간의 의견과 판단에 따라야만 한다." 그리고 "우리의 이해력 속에는 허위가 들어 있다. 암흑은 우리의 지성에 굳건하게 뿌리를 내리고 있어서 우리의 암중모색마저 실패로 끝날 것이다." 이는 「멜렌콜리아 1」의 모토가 되는 말이다.

그러므로 뒤러의 이 아주 난해한 동판화는 일반적인 철학의 객

관적 표명임과 동시에, 개인으로서의 주관적 고백이다. 그것은 두 가지 위대한 묘사적 전통과 문학적 전통을 융합하고 변형한다. 네 가지 체액의 하나인 '우울질'의 전통과, '일곱 가지 학예'의 하나인 '기하학'의 전통이 그것이다. 그것은 실천적 기술을 존중하지만 수학적 이론을 좀더 간절히 열망하는, 천상으로부터의 영향과 영원한 관념에 의해 '영감을 받았다'고 여기지만 인간의 약함과 지성의 한계로 심하게 고통받는 르네상스의 미술가를 상징한다. 그리고 여기에 네테스하임의 아그리파에 의해서 수정된 사투르누스적 천재에 대한 신플라톤주의 이론이 집약되어 있다. 하지만 이것은 어떤 의미에서 알브레히트 뒤러의 정신적 자화상이라 할 수 있다.

막시밀리안 1세를 위한 뒤러의 활동_장식적 양식
1512/13~1518/19

"막시밀리안은 호전적인 미덕과 뛰어난 분별력으로 인해,
여기에 보이는 유력한 뱀(프랑스 왕)에 맞서
빛나는 승리를 얻을 수 있고, 그로써 모든 사람들이
불가능하다고 생각하는, 앞서 언급한 적의 책략으로부터
조심스럽게 스스로를 지킬 수 있다."

●피르크하이머

1510년부터 1520년까지 10년은 뒤러의 생애에서 가장 '인문주의적'인 단계를 보여준다. 『묵시록』을 정점으로 하는 시기에 창조적 미술가로서의 자신을 발견하였듯이, 뒤러는 「멜렌콜리아 1」을 정점으로 하는 시기에 학자·사색가·저술가로서의 자신을 발견했다.

이미 상술했듯이, 뒤러는 두 번에 걸친 베네치아 방문 중에 미술이론을 과학적·철학적 학문으로 확립한 이탈리아인들의 영향을 받았다. 귀국하자마자 그는 스스로 이러한 새로운 노선에 따라 연구에 착수했고 종합적인 회화론을 위한 계획을 세웠다. 그 기술적인 부분에서는 최종적으로 『인체비례에 관한 4서』와 『컴퍼스와 자에 의한 측정술 교본』이라는 결실을 맺었다. 하지만 그가 자신의 사색을 문장으로 체계적으로 서술하기 시작한 때는 1512/13년이었다. 그 기간의 개요와 밑그림을 살펴보면, 의외로 그의 철학자겸 과학자로서의 면모가 드러난다. 그는 이전에 그와 같은 목적으로 사용해본 적이 없는 언어를 가지고 악전고투를 벌였으며 확립된 용어의 결핍으로 인해 곤란을 겪었다. 그러나 (아

마도 바로 그런 이유로) 경탄할 만한 힘과 창조성을 지닌 표현을 달성한다. 그는 또한 당시의 역사, 의학, 심리학, 형이상학의 여러 학설, 그리고 특히 신플라톤주의의 학설에 대해 조예가 깊었으며, 이는 「멜렌콜리아 1」에 나타나고, 1514년과 그 후 2년 동안에 제작한 일련의 당당한 알레고리 소묘(939~941)에서도 증명된다.

골동품과 상징적 정신

기하학 연구와 '미학적' 사색에 덧붙여, 뒤러는 시적이고 골동품 연구적 성격의 일에 몰두했다. '이전에 배우지 못했던 무언가를 얻기 위해' 그는 세속적이고 종교적인 시문(詩文)을 익혔으며 동일한 학자적 정신으로 고전의 주제에 접근했다. 이는 '황제의 문장(紋章)' 같은 의식 과잉적인 소묘(1010~1013)로 나타났다. 물론 그는 많은 신화작가들, 혹은 「이집트에서의 성가족의 생활」(310, 그림142)과 「켄타우로스의 가족」(904, 그림127)에서의 부지런한 푸토 같은 매력적인 발명을 암시하는 『회화론』의 저자 필로스트라투스로부터 많은 영향을 받았다. 이 문헌은 정확한 도해보다는 생기있게 풀어내는 뒤러의 창조적 상상력의 도화선에 불을 지르는 역할을 했다. 1514년의 소묘로서, 펜과 수채에 의해 신중하게 제작된 「꿀도둑 큐피드」(908), 「아리온」(901), 「갈리아의 헤라클레스」(936) 등은 루키아누스와 테오크리투스로 알려진 이의 기술을 기반으로 하여 각각의 주제를 개작하고자 했다. 이는 현대의 고고학자들이 파우사니아스(143~176년에 활동한 그리스의 지리학자이자 여행가—옮긴이)의 기술(記述)을 기반으로 폴리그노토스(Polygnotos, 기원전 500년경~기원전 440년경)가 그린

벽화를 재구축하고자 한 시도와 유사하다.

　뒤러의 예술 활동에서 그 지적 경향(이 때문에 이 시기 그의 활동은 최근까지도 '냉담함'이라는 말로 설명된다)은 '상징적'(emblematic) 정신으로 불릴 만한 경향의 대두와 더불어 가장 특징적으로 나타난다. '상징'(emblem)은 단순한 사물들의 묘사로서 받아들여지는 것을 거부하고 관념의 전달수단으로서 해석될 것을 요구하는 이미지들이다. 일반적으로 현대의 대부분 비평가들은 한 작품 내에서 통합되는 경우에 한해서 (「멜렌콜리아 1」에서처럼) '분위기'가 풍부하여 세부적인 설명 없이도 '향유'될 수 있는 것일 때 이를 받아들인다.

　이러한 상징적 정신(다혈질과 우울질 기질의 대조를 문자 그대로 일종의 '잡동사니'의 배열로 환원한 두 열의 디자인으로 재미있게 설명된[1532])의, 유일하다고 말할 수 없지만 가장 강력한 원천은 이집트 상형문자에 관한 논문인 『히에로글리피카』(Hieroglyphica)이다. 이 책은 아직 실명이 알려져 있지 않은 오루스 아폴로(Horus Apollo)라는 인물에 의해 기원후 1세기에서 4세기 사이에 씌어졌으며, 필리푸스(Philippus)라는 인물에 의해 이집트어에서 그리스어로 번역되었다고 전해진다. 이것은 과학적 관점에서는 전혀 가치가 없다. 왜냐하면 상형문자의 진짜 의미는 1799년 '로제타석'이 발견되어서야 알려졌기 때문이다. 하지만 오루스 아폴로의 논문이 이탈리아에 알려진 1419년에는 인문주의자들에게 계시의 힘과 더불어 감명을 주었으며, 성스러운 신비의 원천인 이집트는 항상 학식 있는 자와 자칭 학자인 사람들에게 기묘한 매력을 지니고 있었다. 또한 인문주의자들은 일련의 이미지들에 의해 문장 전체를 표현할 수 있는 국제적이면서

동시에 비의적인, 그리고 '초보자를 빼놓고는 세계 모든 곳의 사람들이 이해할 수 있는' 신기한 표의문자를 열광적으로 환영했다.

이 새로운 언어는 곧 중세의 약초·동물·보석세공의 어휘들에 의해 그 내용이 풍부해졌으며, 자유롭게 창안된 캐릭터들을 몇몇 받아들인 이후에는 오늘날 '상징 문학'(emblem literature)으로 알려져 있는 것에 체계화되었다. 하지만 안드레아 알키아티(Andrea Alciati)와 그의 신봉자 무리가 상징에 관한 몇 권의 책을 간행하기 오래전에, 그리고 심지어는 『히에로글리피카』 초판이 1505년에 나오기도 전에 오루스 아폴로의 저작은 이탈리아의 메달과 묘비에, 프란체스코 콜론나(Francesco Colonna)의 『폴리필루스의 미친 사랑의 꿈』(*Hypnerotomachia Polyphili*)의 목판화에, 그리고 만테냐, 핀투리키오(Pinturicchio, 1454년경~1513), 조반니 벨리니, 레오나르도 다 빈치의 채색화와 소묘에 그 흔적이 남아 있다.

『히에로글리피카』의 (필리포 파사니니에 의한) 라틴어 번역이 나온 것은 1517년이었다. 그러나 약 5년 전에 피르크하이머는 독자적인 번역을 착수했고 뒤러가 그 삽화를 그렸다. 원작 사본의 몇몇 페이지들만 발견되었지만(966~973), 완전한 복제본이 오늘날 남아 있기도 하며(974와 975), 그 남아 있는 원작의 한 페이지(971)는 오루스 아폴로의 계획성 없는 방법과 문헌에 충실한 뒤러의 방법을 모두 충분히 알려준다. 가령, 제의를 입고 있는 개는 '군주 혹은 재판관'을 의미한다. 모래시계를 뚫어지게 쳐다보는 남자는 '천궁도'를, 의자에 앉아 있는 남자는 '신전 관리인'을, 불과 함께 그려진 물통은 '모든 것을 깨끗하게 씻어내는' 불과 물로서 '무지'를 나타낸다.

피르크하이머와 뒤러가 1512/13년에 일을 착수한 것은 우연이 아니다. 왜냐하면 1512년에 뒤러는 황제 막시밀리안 1세의 예술 사업에 참여하도록 요청받았기 때문이며, 그 사업의 형식과 정신 모두에서 오루스 아폴로의 영향이 두드러지게 나타났기 때문이다. 실로 상형문자만큼 황제의 취향에 맞는 것도 없었다. 그것은 최신유행이지만 고색창연한 고전성으로부터 기원한 것으로 여겨졌다. 보는 것으로 즐거움을 느끼게 하지만 의미를 내포하고 있기도 하며, 수수께끼 같이 비의적이지만 일단 해독의 열쇠를 가지면 전적으로 합리적이다. 더욱 중요한 것은, 막시밀리안은 자신을 이집트의 주신 오시리스와 헤라클레스의 직계자손이라고 즐겨 생각했다는 점이다. 황제의 계보학자는 이 두 신을 트로이의 헥토르와 노아 사이에 위치시켰다.

막시밀리안 1세는 '최후의 기사'로서 모두에게 알려졌지만, 이런 명칭은 그의 복잡하고 매력적인 개성의 일면만을 나타낼 뿐이다. 그는 자신의 선조와 개인적 업적을 크게 과장하기는 했으나 상냥했으며, 결단력이 부족하고 충동적이지만 관대하고 끊임없이 재정이 부족했으나 용감했고, 위대한 신사이면서 진정으로 존경받을 만한 지배자였다(고령자를 위해 병원과 양로원을 지은 군주는 수없이 많지만, 고령자가 임종의 침상에 있을 때 '꿀을 끓여서 로뎀나무와 함께 먹여 입맛을 찾게 하는' 처방식을 식사로 공급하는 것을 법으로 정할 생각을 했던 군주는 거의 없었다).

하지만 그는 결코 회고적인 중세 찬미자는 아니었다. 그는 봉건시대의 화려한 행렬, 마상시합, 기사도 등을 아주 좋아했으며, 이교도에 맞서는 새로운 십자군을 꿈꾸었고, 중세의 소설을 여러 권 수집했으며, 좋아하는 아서 왕이나 갤러해드 기사 역할을 연

기하는 자신을 상상해 그려보기도 했다. 그러던 그는 당시 대학에서 최초로 진정한 인문주의적인 학과를 창설했다. 그리고 낭만적이지만 강렬한 그의 염원은 '만능 인간'(Huomo universale)이라는 근대의 이상을 체현하는 것이었다. 그는 배포가 컸다는 점에서뿐만 아니라, 역설적으로 들리겠지만, 완전주의자의 완벽성까지 가진 딜레탕트였다(그래서 그는 특정 분야들, 특히 '기계화된 전투' 분야에서 진정한 권위를 얻었다). 정치적이고 전략적인 수단에서부터 수의 외과술·낚시·요리에 이르기까지, 고전고고학·미술비평·음악·시에서부터 목공·병기·인쇄·채광·유행 의상 디자인에 이르기까지, 그가 적극적으로 흥미를 보이지 않거나 전문가를 능가하려는 노력을 하지 않은 분야가 없을 정도이다. 그의 저서 『백왕전』(Weisskunig, 약간의 원망을 담은 자서전적 소설로서, 제목은 '순백의 현명한' 군주를 의미한다)은 한스 부르크마이어(Hans Burgkmair, 1473~1531년경)와 레온하르트 베크(Leonhard Beck)가 제작한 약 225점의 목판화를 싣고 있으며, 그의 활약과 업적을 대중들이 알 수 있도록 기록해두었다. 하지만 그 본래의 계획은 미완성인 채 마무리되었다. 목판화들은 황제의 생전에 간행되지 못하고 1775년에 유작의 형태로 출판되었을 뿐이다.

『백왕전』은 '공식' 미술 분야에서 막시밀리안 황제가 시행한 계획 가운데 대표적인 것이다. 그의 명령으로 시작된 계획은 종종 임시변통이거나 심지어 앞뒤가 맞지 않는 부조리한 방식으로 인해 구체화되지 못하거나 완성되지 못했다. 그리고 그런 계획들 대부분은 인쇄기를 사용해 제작하는 것들이었다.

이 군주가 미술가들에게 건축물, 조각상, 벽화를 위임함으로써

자신의 명성이 확실히 지속되도록(막시밀리안은 자신이 그렇게 하고 싶어한다는 것을 솔직히 인정했다. 왜냐하면 '생애 동안 자신의 명예를 위해 준비하지 못한 자는 죽은 뒤에도 명예를 얻지 못할 것이고 죽음을 알리는 종소리에 묻혀 잊혀질 것이다'라고 생각했기 때문이다) 하려고 했든 아니든, 우선 돈이 문제였다. 그러나 막시밀리안의 사업 대부분이 '종이' 형태로만 남아 있다는 사실은 또한 독일 르네상스의 특징이다. 그것은 조형과 색채의 세계보다는 언어와 관념의 영역에서 좀더 편안하게 느끼는 지식계급의 시각적이기보다는 문학적인 취향을 예증한다. 이는 소책자와 삽화가 들어 있는 편면지 인쇄물이 오늘날의 출판물과 라디오만큼이나 중요시되었던 종교개혁시대의 선전정신을 반영한다. 더 나아가서 그것은 로마와 베네치아 같은 국제도시에서 유래한 것에 의존하지도 않고, 예술을 애호하는 풍부한 학식의 군주와 추기경을 공급하는 귀족정치의 보호에도 의존하지 않는 인문주의 운동이 처한 곤경을 증명한다. 독일의 인문주의는 상층계급·귀족·상류 시민의 가정에 동시에 침투했다. 막시밀리안은 예술분야 사업에 기대를 걸었음에 틀림없다. 그의 사업은 자기만족적인 '미적 활동'이 아니라 고도의 선전활동 수단으로서 이해되어야 한다.

그러한 사업 중에서 가장 야심적이고 계획에 따라 실제로 완성된 몇 안 되는 작품들 가운데 하나는 「개선문」이라 알려진 거대한 목판화이다(358, 그림224, 225, 226). 이것은 192개(92개가 아니다)의 개별 목판으로 인쇄되었다. 아랫부분에 보이는 멋스런 문자를 포함하여 약 305×285센티미터에 달하며, 여기에는 네 개 담당분야의 협력이 필요했다. 황제를 보필하는 천문학자·시

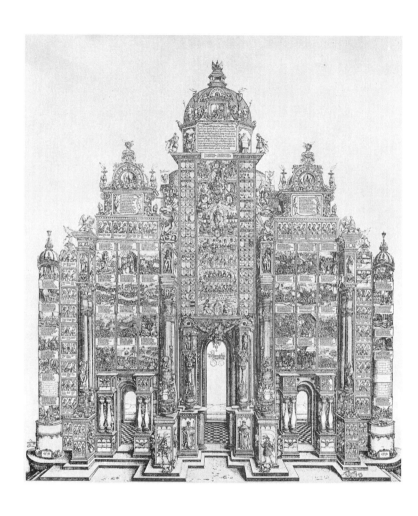

224. 뒤러 외, 막시밀리안 1세의 「개선문」, 1515년, 목판화 B.138(358), 약 305 ×
285cm(아래에 명기 부분 없음. A. 바르트슈의 재쇄 이후 본서에 복제됨)

225. 그림224의 부분
226. 그림224의 부분

인·사료 편집자인 요하네스 슈타비우스는 계획을 세우고 그에 대한 설명(나중에 가필하여 몇 권의 책으로 낼 의도였다)을 기록했다. 티롤 지방 인스부르크의 건축가인 외르크 쾰데러는 건축물 구조의 밑그림을 제공했다. '목판 새김공'으로 불리던 견실한 히에로니무스 안드레아는 새김을 맡았다. 그리고 뒤러는 자기 공방의 직인을 고용하고, 도상학상의 문제에서는 피르크하이머의 원조를 받으며 도안 책임자 역할을 맡았다.

뒤러는 1515년 7월 15일자 편지에서 급여 지불을 문의하면서, 아주 정당하게, 자신의 현명한 노력 없이 '장식 작업'은 성공리에 마무리될 수 없었으리라는 점을 강조하였다(그런데 새김 작업은 2년이 지난 후에서야 완성되었다). 하지만 그의 개인적인 공헌은 그다지 명확하지 않다. '일부 단'(풍경 묘사)에 관해 말하자면, 그는 그저 가벼운 스케치만 제공하고 그 제작을 전반적으로 감독한 것처럼 보인다. 그는 함께 일하는 이의 작업이 많이 불만족스러운 경우에 한에서만 실제 작업 소묘를 제공했을 것이다. 가령 「트리어의 성의의 재발견」과 「단려왕 필리프와 카스티야의 후아나의 혼약」 등은 이류 미술가들의 서툰 작품과는 쉽사리 구별된다. 그러나 그는 장식 대부분의 밑그림을 그렸으며, 세부를 보여주는 이 2점의 진짜 스케치가 오늘날 전해오고 있다(948과 949).

중앙문의 장식 구조의 상부, 네 개의 커다란 원주(내측의 두 주각을 제외한, 외측의 두 주각과 기둥에 붙어 있는 두 인물상과 그 위의 감실의 벽감 안에 놓인 네 개의 조각상을 포함), 그 감실 위에 앉아 있는 그리핀(사자의 몸통과 독수리의 머리와 날개를 가졌다—옮긴이), 내측에 있는 두 마리 그리핀 위에 있는 고수(鼓手)들, 내측의 박공벽에 펼쳐진 두번째 단, 이런 모든 세부들은 뒤러 자신이 만든 것이다. 그는 똑같은 모티프가 좌우대칭적으로 반복되는 소묘를 성가시게 두 개 따로 만들지 않았다. 그는 목판화의 한쪽 절반을 위한 도안만을 제공하고 조수들이 그것을 역전시켜 세부를 조금 바꾸고 물론 그에 따라 명암을 바꾸게 했다.

슈타비우스는 「개선문」이 '로마 황제를 위해 오래전에 로마 시에 건설된 개선문과 동일한 모양'을 가졌다고 진지하게 주장했다. 실제로 구성은 '명성의 문' '명예와 권력의 문'(슈타비우스가 무

심코 사용한 아이러니한 문구를 인용하자면, '황제의 의지에 의해 거부당한' 문)과 '고귀의 문'이라는 세 개의 문 혹은 통로를 보여준다. 그리고 이런 통로들 각각의 측면부에는 돌출된 원주가 버티고 있다. 그러나 하이델베르크 성이 스팔라토에 있는 황제 디오클레티아누스의 궁전과 다른 만큼 다른 모든 구조는 고전적 개선문과 다르다. 커다란 둥근 기둥들은 아키트레이브와 아티카 (attica, 아치로 연결된 두 개의 기둥 위에 씌운 상부구조로서, 조각상을 올려놓기도 하고 기념적인 문구가 씌어져 있기도 하다— 옮긴이)를 지지하지 않는다(사실상 구도 전체에서 어떠한 연속적인 수평적 구분도 보이지 않는다). 하지만 커다란 둥근 기둥은 그리핀들이 둘러싸고 있는 서로 다른 크기와 모양의 감실로 발전한다. 측면 윗부분 벽면은 둥근 기둥뿐만 아니라 심지어는 감실의 높이로까지 뻗는다. 그 벽면은 화려하게 장식된 박공 내부로 발전하고, 그 박공의 정점은 '황금양털'의 문장(紋章)과 더불어 원반으로 이루어졌다. 중앙 통로 위 팔각형의 쿠폴라(cupola, 둥근 지붕—옮긴이)에는 탑이 올려진다. 그리하여 건축물의 양 측면에는 좁은 원통형 소형 탑이 붙게 된다. 이는 로마네스크 성당의 측랑과 서쪽 파사드와는 다르다.

이러한 환상적 구조의 도상은 단순한 역사적 사건의 기록에서 수수께끼 같은 상징적인 암시물에 이르기까지, 모두에게 알려진 찬미를 위한 장치들을 채용한다. 군사적 공적과, 왕가의 결혼을 포함한 정치적 대사건들은 측문 위 24개의 패널에 묘사되어 있다. 황제의 개인적인 업적(미술, 공예의 보호자로서의 활동, 사냥꾼이면서 언어학자로서의 용맹, 트리어의 성의의 재발견, 성 게오르기오스 기사단의 창설 또는 부활 등)은 원통형 소형 탑에 그

려진다. 이 소형 탑들이 구조의 주요 부분, 측면 박공의 첫번째 단, 그리고 외측 기둥의 주각과 결합하는 수직의 석조 건축물에는 반신 초상들이 가득하다. 이러한 초상들의 우측으로는 출생 혹은 결혼한 막시밀리안의 일가를 보여준다(박공 부분은 황제 일족을 위해 남겨져 있음). 좌측으로는 율리우스 카이사르부터 루돌프 1세에 이르는 로마와 게르만-로마의 황제가 보이며, 에스파냐의 알폰소, 사자 왕 리처드, 네덜란드의 빌헬름 1세도 있다.

「개선문」과 「개선 행렬」

외측 기둥의 주신에는 메츠의 주교이자 카롤링거 왕조의 전설적 창시자인 성 아르놀프 상, 합스부르크 가의 일족으로서 오스트리아의 제1의 수호성인인 성 레오폴트의 상이 장식되어 있다. 주신의 맨 위 감실에는 독일의 왕(혹은 황제)이었던 4명의 합스부르크 가 출신 인물의 초상이 장식되어 있다. 그들은 각각 루돌프 1세, 알브레히트 1세, 알브레히트 2세, 막시밀리안의 아버지 프레데리크 3세이다. 중앙 탑의 정면은 황제의 가계도로 장식되어 있으며, 왼쪽 측면에는 오스트리아계의 문장들이, 오른쪽 측면에는 에스파냐계의 문장들이 있다.

이 가계도는 프란키아, 시감브리아, 그리고 트로이의 인물들에 의해 의인화된 신화적 과거에 뿌리를 두고 있다(왜냐하면 메로빙거 왕조는 헥토르의 후예로 믿어지기 때문이다). 그러나 실제로는 프랑크족 최초의 그리스도교도 왕인 클로비스에서 시작한다. 물론 그 끝에는, 옥좌에 앉아서 스물두 명의 승리의 여신의 경배를 받는 막시밀리안이 있다. 뒤러의 스케치(947)가 그려진 이후에

는, 이 황제의 죽은 자식 단려왕 필리프가, 그리고 미래 네덜란드의 통치자이자 황제의 딸인 오스트리아의 마르가레트가 그려졌다.

전체에서 가장 중요한 것은 쿠폴라 정면에 있는 에디쿨라(aedicula, 엔타블레이처와 삼각 박공을 지지하는 두 개의 원주를 가로지르는 오목한 부분–옮긴이)이다. 여기서는 '이집트의 상형문자의 신비'(Mysterium der aegyptischen Buchstaben)가 보인다. 황제는 곡물 묶음 같은 것 위에 앉아 있는 모습으로 묘사되었다. 그는 환상적인 일군의 동물과 상징들에 둘러싸여 있다. 이런 묘사의 의미는 슈타비우스의 설명과, 그 한 점이 뒤러의 예비 스케치(이것을 모사한 946은 그림227에 보인다)의 기초로서 도움이 된 빌리발트 피르크하이머의 자필에 의한 몇 장의 초고가 없었더라면 모두 이해하기는 불가능했을 것이다. 실제로 이 그림은 상형문자로 신중하게 '쓰여진' 찬사라 할 수 있다. 그래서 피르크하이머의 라틴어 텍스트와 슈타비우스의 독일어 텍스트의 모든 어구는 시각적 상징에 의해 직접적이고 명확하게 표현되어 있다. 아마 다음과 같이 번역될 것이다([]부분은 상형문자로 보여짐–옮긴이).

"막시밀리안[황제의 형상](극히 강건[황제의 왕관의 별]한 군주[제복을 입은 개], 가장 관대하고 강하고 용기있으며[사자], 불멸하고 영원한 명성을 획득하고[황제의 왕관 위에 붙은 괴수 바실리스크], 고대로부터 이어진 가계의 후예이며[그가 앉아 있는 곳에 파피루스 다발이 있음], 로마 황제에 비견되고[날개 하나인 독수리 혹은 목판화에서는 성복에 자수가 되어 있는 여러 날개를 가진 독수리], 천부적인 재능을 지녀 학예에 열중하며[하늘에서 내리는 이슬], 세상 대부분의 지배자이다[피리를 감은 뱀])은 호전적

227. 막시밀리안 1세의 「상형문자적 알레고리」(뒤러의 「개선문」의 에디쿨라 밑그림을 모사), 1513년경, 빈 국립도서관, Cod.3255, 소묘(946)

인 미덕과 뛰어난 분별력[황소]으로 인해, 여기에 보이는 유력한 왕[뱀 위에 올라탄 수탉, 프랑스 왕을 의미함]에 맞서 빛나는 승리를 얻을 수 있고[지구 위에 송골매가 있음], 그로써 모든 사람들이 불가능하다고 생각하는[물속을 맘대로 걷는 두 발], 앞서 언급한

적의 책략으로부터 조심스럽게 스스로를 지킬 수 있다[한쪽 발로만 서 있는 두루미]."

피르크하이머는 자기 마음대로 이 '이집트의 상형문자의 신비'에 정의의 신의 천칭과 헤라클레스의 곤봉 같은 다른 상징들도 포함시켰을 것이다. 실제로, 로마의 독수리, 언어적 익살을 나타내는 프랑스의 상징인 수탉(프랑스의 고대 지명 'Gallia'와 수탉을 의미하는 라틴어 'gallus'가 서로 유사하다―옮긴이)은 오루스 아폴로의 『히에로글리피카』에서는 보이지 않던 것이다. 건축 장식에는 어떠한 제한도 보이지 않는다. 다른 무엇보다 더욱 확연하게 뒤러의 재능의 흔적이 보일 뿐이다. 여기서는 '이집트' 상형문자의 상징성이 중세 문장학(heraldry)과 고전 신화와 자유롭게 혼합되고, 예술과 현실이 환상적으로 융합된다. 커다란 달팽이들이 주각 둘레를 감싸고, 살아 있는 듯한 개들은 코니스(건축에서 벽 앞면을 보호하거나 처마를 장식하고 끝손질을 하기 위해 벽면 꼭대기에 장식된 돌출 부분―옮긴이) 위에 우아한 모습으로 균형을 잡고 있으며, 벽에서 나온 용이 머리를 들이밀며 주두에 새겨진 작은 새들을 위협하고 있다.

이렇게 아름다운 세부의 대부분은 슈타비우스에 의해 설명되었다. 가령, 그의 말에 따르면, 중앙문의 주각에 보이는 두 명의 대공(한 명은 무장하고 다른 한 명은 그렇지 않다. 둘 모두 비슷하게 옷을 입은 기수)은 한편으로는 엄격한 규율과 질서의 의인화이며, 다른 한편으로는 공정한 정의의 의인화이기도 하다. (대공 위 원주에 새겨진) 목을 쳐든 세이렌은 '이 고귀한 영광의 문에 해를 끼치지 못했으며 신의 의지에 의해 앞으로도 그러할 현세의 흔한 역경들'을 보여준다. '괴물 같은 기형에 창백하고 탐욕스러운' 하

르피이아(내측에 있는 두 개의 큰 원주의 기저 부분에 있다)는 '황제는 이 괴조(怪鳥)가 자신의 풍요로움과 넘치는 기쁨을 망치는 걸 허락하지 않을 것'임을 의미한다.

상록관목을 헌사받은 비너스의 아이들인 수많은 큐피드는 '열렬한 환영'을 받을 만한 업적을 암시한다. 여기서 승리자는 월계수관 대신 관목관을 쓰고 있다. 햇불과 큰 촛대는 '황제의 명예와 명성을 증명하고 진실의 빛을 비추는' 역할을 한다. 내측에 있는 두 개의 커다란 둥근 기둥의 그리핀은 '황금양털' 문장을 손에 쥐고 있다. 왼쪽의 그리핀은 부르고뉴의 수호성인인 성 안드레아스의 십자가를 지니고 있고, 오른쪽의 그리핀은 부싯돌과 숫돌을 가지고 있다. 이것이 '우선 쳐라. 그 다음에 빛을 내라'(Ante ferit quam micat)는 모토를 보여주는 기사단의 장식 기장을 구성한다. 외측 기둥의 그리핀은 오른손에 '절제의 기사단'의 모토가 쓰여진 두루마리를 쥐고 있다. 반면 왼쪽에 있는 그리핀은 막시밀리안 개인의 문장인 석류를 들고 있다. 황제는 젊은 시절에 풍요와 통일로 널리 알려진 상징인 석류를 문장으로 사용하였다. 왜냐하면 그것이 황제 자신의 이미지로 여겨졌기 때문이었다. "석류가 특별히 아름다운 외피도, 그렇다고 특별히 달콤한 향기도 갖지 않지만, 그 내부는 고귀한 관용과 아름다운 종자들로 가득하다."

"다른 여러 장식들에 관한 글들도 많다. 하지만 모든 감상자들이 하나하나 스스로 설명하고 해석할 수 있기를 바란다"라며 슈타비우스는 끝을 맺는다. 이 충고에 따르면 감상자는 곧 현란하고 일견 일시적으로 보이는 장식의 모든 세부들이 어떤 상징적 의미를 지니고 있음을 알게 된다. 몇몇 모티프들은 '고전적'이다.

가령 화관을 얹은 빈 옥좌(불멸을 나타내는 유명한 상징)가 그러하고, 전리품과 수렵의 노획물(큰 기둥의 주각 위 근처에 있는 걸쇠에 걸쳐 있는 독수리의 사체)과, 내측 그리핀 위에 보이는 '독수리 기수(旗手)'와 '용 기수' 등이 그러하다. 다른 모티프들은 상징적이다. 중앙 탑의 문장, 하르피아가 보이는 기둥에 매달려 있는 '절제의 기사단'(에스파냐의 '항아리 기사단'[Orden de la Jarra]의 독일 계승자)의 휘장, 몇 곳에 뚜렷이 그려져 있는 막시밀리안의 석류가 그러하다.

또 다른 모티프들은 보통의 동물과 화초의 상징적인 뜻과 관련된다. 가령 게으름과 인내를 나타내는 달팽이, 열등한 본능의 억제를 나타내는 족쇄의 원숭이, 자비를 나타내는 코끼리, 기쁨과 풍요로움을 의미하는 포도나무와 코르누코피아스(고대 그리스 시대부터 풍요를 상징하는 뿔을 의미, 일명 풍요의 뿔−옮긴이), 유덕한 순결을 의미하는 넓게 이리저리 흩어져 핀 백합, 그리고 하르피아 아래에 있으면서 사랑과 다산의 행운을 암시하는 콩꽃과 완두꼬투리 등.

하지만 가장 특별한 것은 오루스 아폴로의 『히에로글리피카』로 거슬러 올라갈 수 있을 것이다. 밑그림들을 뒤러가 그렸다는 사실은 아마도 우연은 아닐 것이다. 왼쪽 박공의 두번째 단에 있는 명문들은 사자의 모피 위에 씌어 있다. 이에 대한 설명은 필요하지 않다. 그런데 이에 대응하는 명문, 즉 그의 가족관계를 상찬하는 명문은 사슴의 가죽에 씌어 있다. 이는 오루스 아폴로가 사슴을 '장수'의 상형문자로 제시했다는 사실로 설명될 수 있다. 그러한 명문들 양쪽에 있는 산양은 '빨리 듣는 사람'을 의미한다. 뒤러는 특히 고심하여 거대한 귀로써 이를 강조했다. 이미 우리에

게 신중함의 상징으로 알려진 (한쪽 발을 든 채, 떨어져 잠을 깨울 작은 돌을 품고서 잠이 든다고 믿어졌던) 두루미는 중앙 문 위부터 아래까지 걸쳐 있는 화관에 다시 그 모습을 나타낸다. 그리고 두 명의 수염 난 하인들이(뵐플린의 말에 따르자면 '시스티나 예배당에 미켈란젤로가 그린 노예들의 북방 지역의 친구들') 그 화관을 묶어서 올려둔 감실 위에는 두 마리의 개가 있다. 이것은 앞에서 이미 지성의, 좀더 특별하게는 '봉헌된 문자들'의 상징으로 언급되었다(소묘 970을 보라). 내측에 있는 두 개의 큰 기둥의 주두는 사자의 머리와 따오기(백색 따오기는 고대 이집트의 영조─옮긴이)로 구성되었는데, 이들은 각각 '경계심'과 '슬기로움'의 상형문자이다.

뒤러의 「개선문」은 19세기부터 20세기 사이에는 비평가에게 호평을 받지 못했다. 실제로 그것은 고전주의와 표현주의 관점 모두에서 불만스러운 작품이었다. 하지만 한편으로 우리는 「개선문」을 로마 건축의 기준으로, 다른 한편으로는 뒤러의 『묵시록』의 기준으로 판단하지 않도록 해야 한다. 북유럽 르네상스의 전형적인 작례로서, 그리고 어떤 의미에서는 프로이트적인 의미를 가지지 않고도 현대 초현실주의를 예시하는 작품으로서 이것(베를린의 슐로스 박물관에 있는 '포메라니아주의 장식장'과 유사하다)은 정교한 가구제작 작례에 비견된다. 그런데 이런 가구의 경우는, 바사리의 말에 따르면 '아름답지 않지만 기적적'이다. 여기에는 여러 종류의 고가 재료가 사용되고 상감세공·작은 둥근 기둥·조각상들로 과다하게 장식되었으며, 원래 소유주의 아주 멀고먼 자손이 우연히 해당 용수철을 건드리게 될 때까지 감춰졌을 서랍들이 많다. 「개선문」은 '감상'의 대상이라고 하기 어렵다. 그

것은 책처럼 읽히고 암호문처럼 해독되어야 하지만, 기이하고 번쩍이는 보석류 컬렉션처럼 여겨진다.

물론 「개선문」은 「개선 행렬」에 의해 보완되었다. 황제가 상세한 계획을 세워 1512년에 비서관 마르크스 트라이츠 사우르바인이 완성했다. 그리고 그 후 몇 년간 예비습작이 행해졌다. 그러나 밑그림의 거의 절반은 부르크마이어가 그렸으며, 나머지는 레오나르트 베크, 알트도르퍼, 볼프 후버, 쇼펠라인, 슈프링잉클레, 그리고 뒤러가 분담하였다. 목판화가 제작된 것은 1516/18년이었다. 그 작업은 1519년 막시밀리안의 죽음으로 중단되었다. 그래서 실제로 목판화들은 당초 계획했던 수를 맞추지 못했다. 이 목판화들을 일렬로 세우면 약 55미터에 이른다. 지금 구해볼 수 있는 것은 카를 5세의 동생이자 미래 계승자인 페르디난트 대공이 명령하고 비용을 대어 1526년에 간행한 것이다.

이 황제 사후 판본에서는 거대한 그리핀 위에 있는 누드의 '전령관'이 알리는 장례행렬이 생경한 화려함을 띠며 장엄하게 펼쳐진다. '제목 명판'과 함께 가마를 진 말 뒤의 고적대는 매사냥과 다른 모든 종류의 수렵들을 소개한다. 그리고 이어서 궁정인('궁정의 다섯 가지 직무'를 맡은 이들, 즉 음악사, 광대, 가면무도회 참가자들, 검사[劍士], 창사[槍使]를 포함한다)들이 나오고, 그 뒤로 오스트리아와 부르고뉴 지방의 깃발을 든 2조의 기마행렬이 이어진다. 부르고뉴 깃발은 '부르고뉴의 플루트 연주자들'에 의해서 안내된다. 막시밀리안과 부르고뉴의 마리의 결혼을 축하하는 전차가 뒤이어진다. 그 다음에는 인간이 끄는 기묘한 자동차 모형을 한 '전쟁'의 상징이 따르며, 그 위에는 황제의 전투·정복·평화조약 등이 묘사되어 있다. 그리고 전리품을 쌓은 전차가

뒤따른다. 계속해서 단려왕 필리프와 카스티야의 결혼을 보여주는 전차가 따르고, '태도 · 호칭 · 소유물의 측면에서' 막시밀리안의 위대한 선조인 이들의 초상들과 함께 많은 마차, 죄수들, '승리'의 조각상을 지고 나르는 대열이 보인다.

그 뒤로 '황제의 전령관과 연주대'의 대열이 보이지만, 팡파르가 불러일으키는 기대감만큼 만족스럽지가 않다. 그 뒤를 왕과 여왕(단려왕 필리프와 카스티야의 후아나가 아닐까?), 말 위의 황녀(오스트리아의 마르가레트가 아닐까?), 그리고 '쓸만한 하인들' 무리, 르네상스 원시주의의 매력적인 것들, 즉 코끼리 · 앵무새 · 이국풍의 무기 · 환상적인 의상과 머리장식을 완벽히 갖춘 인도인 무리('Kalekutisch Leut')가 따를 뿐이다. 행렬 전체의 맨 끝은 물건을 나르는 무리로 마무리된다. 이 무리는 여전히 숲을 통과하려 하고 있으나 다른 무리들은 이미 널따란 땅에 이르렀다.

우리는 개선자 없는 개선 행렬을 보게 된다. 이는 어떤 의미에서는 뒤러 혹은 뒤러보다는 피르크하이머에게 책임이 있는 변칙이다. 물론 이 계획은 '황제의 개선차'에 앞서는 '황제의 전령관과 연주대'와 '황제의 개선차' 뒤를 따르는 선거후, 백작, 낮은 지위의 귀족 등을 필요로 한다. 이는 '왕의 복장을 한 황제와 황족, 신분의 순서에 따라서 최초의 왕비, 그리고 필리프 왕과 그 왕비, 필리프 왕의 자식'을 보여주며, 또한 '카를 공은 머리 위에 왕관을 쓰고' 있게 하는 것이다. 그 주요한 작품은 당연히 뒤러에게 맡겨졌다. 그는 1512/13년에 앞서 말한 것에 정확하게 맞춰서 펜과 잉크로 예비 스케치를 제작했다. 그러나 피르크하이머는 '황제의 개선차'는 순수히 설명적인 방법으로 묘사되어서는 안 되며 철저

히 알레고리로 만들어져야 한다고 결론내렸다. 이는 그 진행과정을 엄청나게 복잡하게 했다(막시밀리안에게 보내는 피르크하이머의 편지에서 인용하자면 "적절한 미덕의 의인상을 제대로 순서에 맞게 배열하는 데 많은 시간이 필요하다"). 그래서 1518년 3월에야 최종 채색 '기본안'이 제시되고 승인되었다. 이것이 목판화로 제작되기 전에, 황제는 서거했다. 해서 이 계획 전체가 중단될 운명으로 보였다. 뒤러는 그 소묘를 가지고 있었다. 구도는 피르크하이머에 의해 수정되면서 사실상 독자적인 것으로 과대한 찬사를 받게 되었고, 마르크스 트라이츠 사우르바인의 오페라 같은 종교극에 맞지 않았다. 그리고 그에 따라서 「위대한 개선 기념차」로 알려진 「막시밀리안 1세의 개선차」는 '알브레히트 뒤러가 창작해서 밑그림을 그리고 인쇄를 한' 독립된 작품으로서 1522년에 발표되었다.

1512/13년의 소묘(950, 그림228)에서 개선차는 '황제의 탈것에 걸맞게' 화려하고 고급스럽다. 보기에 가볍지만 우아하고 장식은 비교적 자제되어 있다. 말 네 마리가 끌며, 그 알레고리의 모티프는 각각 독수리, 그리핀, 사자, 그리고 천개를 받치는 연주천사이다.

이것이 1518년의 소묘(951)와 1522년의 목판화(359)에서는 바뀌었다. 후자는 피르크하이머의 설명문을 첨가했다는 점에서 전자와 크게 달랐다. 그 설명문은 바소 오스티나토(baso ostinato, '고집스러운 베이스'라는 뜻으로 최하성부에 지속적으로 반복하여 나타나는 선율로서 악곡을 하나로 묶어주는 역할을 함—옮긴이)처럼 탈것이 나아가는 데 따라 덧붙여진다. 다소 길이가 짧은 전차는 더 이상 황제 가족을 태울 수가 없다. 황제 사후에는 그의

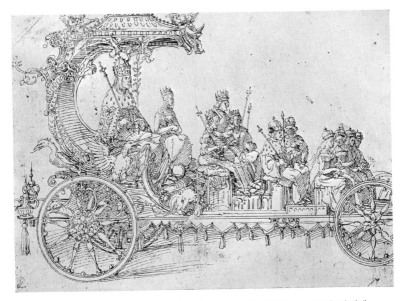

228. 뒤러, 막시밀리안 1세의 「위대한 개선 기념차」의 제1안(부분), 1512/13년, 빈 알베르티나 판화미술관, 소묘 L.528(950), 전체 162×460mm

'개선'을 왕조의 포고가 아닌 개인적인 찬미로 해석하는 것이 적절한 것 같다.

이렇게 후년의 두 작품에는 알레고리적 정신이 극단적으로 표현되었다. 말은 네 필이 아닌 여덟 필이며 모두 중량감 있는 품종의 말이 선택되었다. 그 각각의 말을 이끄는 것은 정치가 같은 혹은 병사 같은 모습을 한 미덕의 의인상이다. "말은 그 미덕에 따르지 않는 다른 방식으로는 걷지도 뛰지도 않을 것이다." 처음 두 말은 '경험'과 '숙련'(Sollertia)에 이끌려 조용한 위엄을 보이며 빠른 걸음으로 간다. '아량'과 '대담'에 의해 자극받은 두번째의 두 마리는 정신과 기질을 보여준다. 네번째의 두 마리는(한 마리는 뒤로, 다른 한 마리는 앞으로 간다) '빠르기'와 '견고함'의 대

조를 반영한다. 개선차 그 자체는 하나의 무게감 있는 기괴한 것으로서 모든 종류의 표상들로 가득 찼을 뿐만 아니라 '도덕적으로 설명한다.' 전차의 바퀴는 '위엄' '영광' '위풍당당' '명예'를 의미하며, 반면 고삐는 '고귀함'과 '권력'을 암시한다. 차체와 흠 받이는 용, 독수리, 사자, 그리고 '황금양털'의 숫돌과 부싯돌을 옮기는 (지금은 친근한) 그리핀으로 장식되어 있다. 천개의 '하늘의 태양은 이곳에서는 카이사르이다'(Quod in celis sol hoc in terra Caesae est)라는 말은 '태양왕'의 관념을 보여준다. 피르크하이머가 말했듯이 "솔(sol)이라는 단어는 태양을, 카이사르(Caesar)라는 단어는 독수리를 나타낸다." '이성'의 의인상은 전차를 모는 전사 모습이다. 막시밀리안 왕의 형상은 정복당한 국가들의 이름이 새겨져 있는 날개를 가진 '승리'를 머리 위에 올렸을 뿐만 아니라, 네 개의 기본적 미덕의 의인상, 즉 '정의' '절제' '현명' '용기'에 둘러싸여 있다. 이 상들은 개선차의 네 모퉁이에 있다. 하나하나 화관을 두르고 있으며, 각각 파생적인 미덕을 암시한다. '침착' '인내' '안전' '신뢰'의 의인상은 개선차를 앞으로 나가도록 도와준다.

기도서

「개선 행렬」을 그린 다른 밑그림들(여섯 명의 「기사」, 그 가운데 두 명은 군기를 들고 네 명은 막시밀리안의 전쟁 전리품을 들고 있는데[953~962], 이는 아마도 일련의 의상 습작일 것이다 [1287~1290])은 전혀 제작되지 않았다. 사실 애초의 계획은 기사들에 의해 운반되는 전리품들이 아니라 '개선차 위에 있는 전리

229. 뒤러, 막시밀리안 1세의 「위대한 개선 기념차」의 제1부분(일명 「부르고뉴의 결혼」),
1518/19년, 목판화 M.253(429), 380×424mm

품들'이었다. 1526년에 공표된 목판화 연작에서 뒤러가 관여한
것은 한 가지 항목뿐이었다. 즉 막시밀리안과 부르고뉴의 마리의
혼례가 그것이다. 이를 묘사하는 두 개의 목판화는 일반적으로
「작은 개선 기념차」 혹은 「부르고뉴의 결혼」(429, 그림229)이라
불린다. 화려하고 과장된 구도는, 어느 정도 궁정의 의식과 고리
타분한 박학(博學)의 구속을 벗어나 있다. 여기에는 젊음, 활력,
즐거움 등 전염성 강한 정신이 넘쳐나며, 주제의 장려함 및 기운
참과 판화 표현 매체의 진보 및 화려함이 완벽한 조화를 이룬다.

황제 부처는 '달리는 판자'에 결혼을 알리는 종이 붙어 있는 여
섯 바퀴 수레의 차양 덮인 단에 서 있다. 이들은 신랑의 문장이 든
방패를 들고 있다. 낮은 쪽 단상에 있는 세 여성은 각각 즐겁게 손
을 흔들고 있다. 한 명은 술잔을, 다른 한 명은 깃발을, 또 다른 한

명은 거대한 결혼반지의 모형을 들고 있다. 좁은 난간들 위에 서 있는 토실토실 살찐 큐피드들은 천개를 받치고 있고 자유롭게 손으로 결혼식용 횃불을 나르고 있다. 석류 모티프는 시종일관 눈에 띈다. 실제 석류는 중앙 단 위에 있는 꽃병에 있으며, 조각된 석류는 기념차의 틀을 장식하며 커튼에 자수로도 새겨져 있다. 이 커튼을 배경으로 신랑과 막시밀리안의 사절단의 만남을 묘사한 일종의 활인화(tableau vivant)가 드러나 보인다. 기념차의 기수는 사랑스런 승리의 여신이다. 그녀는 왼손에 월계수관을 들고 있으며, 오른손으로는 당당한 네 마리 말에게 마구를 씌운다. '황금양털' 상징으로 장식된 이 능마들은 뒷다리로 서서 히힝거리며 꼬리는 상상의 미풍에 멋지게 날린다.

그렇지만 심지어는 「부르고뉴의 결혼」조차, 실제로는 후세 사람들로부터 사랑을 받지 못했다. 뒤러가 후원자인 황제를 기쁘게 하고자 한 작품들 가운데 진실로 환영받은 유일한 것은 바로 『막시밀리안 1세의 기도서』의 여백을 장식하고 있는 45점의 소묘이다(965, 그림230~233). 이 기도서는 막시밀리안의 희망에 따라 편집되고 배열되었으며 심지어는 단어도 그렇게 선택되었다. 그리고 새로운 십자군에 대한 그의 일생의 꿈과 연관하여, 부활한 성 게오르기오스 기사단의 단원들에게 줄 목적으로 만들어졌다. 이것은 아우크스부르크의 요한네스 숀슈페르거에 의해 인쇄되었는데, 우리는 판권 페이지(colophon)를 통해 이 책의 인쇄가, 아니 그 구도가 완성된 때가 1513년 12월 10일이었음을 알 수 있다. 이미 약 3개월 전 황제는 양피지에 쓴 10권의 모사본을 요구했지만 겨우 견본 한 페이지를 받았을 뿐이었다.

5권의 기도서 사본이 오늘날 전해온다. 그러나 그것들은 실제

230~233. 뒤러, 막시밀리안 1세의 「기도서」 중의 네 페이지, 1515년, 뮌헨, 시립도서관,
소묘 T.634(965), fols.25v, 46, 39v, 50, 각각 280×193mm

234. 뒤러, 막시밀리안
1세의 「기도서」의 fol.
53v의 부분

'간행본'이 아니다. 그것들 중 어느 책도 다른 책과 완전히 같다
고 할 수 없으며 완전한 것도 하나 없다. 막시밀리안의 자문관들
사이에 논쟁을 불러일으키고 황제의 사후까지도 교황으로부터
용인받지 못한 '교회력'(Calendar)은 활자로 짜지지 못했다. 일
부 첩(帖)은 활자로 다시 짜여져 그 상태가 서로 달랐으며 오늘날
전해오는 다섯 권 가운데 최초의 완전한 세트는 없다. 따라서
1513년 판은 결정판을 내기 전의, 즉 변경과 가필을 필요로 하는
시험 인쇄판이었던 것 같다.

이는 또한 일반적으로 '막시밀리안 1세의 기도서'로 불리는 것
(오늘날에는 분할되어서 뮌헨의 국립도서관과 브장송 박물관에
있다)에도 해당된다. 이것은 채색된 머리글자가 삽입되어 표면적
으로 완성되고 통일된 인상을 준다. 그 중 일부는 인쇄 대문자에
채색을 한 것이고 일부는 공백이었던 곳을 채운 것이다. 이것은
가장자리 소묘들로 장식하도록 뒤러에게 전해졌다. 1515년에 처
음 열 첩의 장식을 거의 완성하고(제1번 첩을 제외된다. 거기에는
아무런 장식도 되어 있지 않다) 몇 가지가 완전하지 않았기 때문
에 그 일을 중단하지 않았다. 이 책은 다른 몇몇 화가들에게 전해

졌고, 그들은 할 수 있는 한 뒤러가 만든 양식을 따랐다. 그리고 루카스 크라나흐, 부르크마이어, 한스 발둥 그린, 요르크 브로이, 그리고 몇몇 설에 따라서, 알브레히트 알트도르퍼를 포함한 화가들은 모든 능력을 다하여 남은 부분을 장식했다. 전체적으로 그 장식은 다소 파편적인 인상을 주었다. 심지어 뒤러가 직접 했던 페이지 장식들조차도 분명하게 마무리되지 않았다.

뒤러의 45점의 소묘(이 책의 뮌헨에 있는 부분)는 그의 신봉자들의 소묘와 마찬가지로 색잉크로 제작된 순수 펜 소묘이다. 뒤러 자신이 선택한 색채는 빨간색, 황록색, 보라색이다. 머리는 다갈색의 선으로, 살은 핑크색 선으로, 잎은 초록색 선으로 그려진 비르길 솔리스(Virgil Solis)의 후년의 소묘와 달리, 뒤러의 색채는 자연주의적인 목적에 봉사하지 않는다. 뒤러는 한 번에 하나 이상의 안료를 사용하지 않았다. 그런 색채들의 역할은 순수하게 장식적이었다. 기도서의 힘 있는 고딕체 본문 옆에 있는 검정 선 소묘는 (색 없는 모든 복제가 증명하듯) 약하고 불충분하다. 가는 검정 선은 중후한 검정 활자 덩어리들에 의해 효과가 약화되는 경향이 있다. 한편, 마찬가지로 가늘고 동일한 검정 활자 덩어리와 병치된 채색선은 여기에서 벗어나 독자적인 미적 영역을 확보한다. 채색 선은 더 이상 본문과 경쟁하지 않는다. 작은 새들이 코끼리와 경쟁하지 않듯이. 그러한 비유를 계속하자면, 새들은 코끼리 주변을 배회한다. 즉 감상자들은 동등하지 않은 힘 사이의 갈등을 보는 대신 서로 다른 질 사이의 대조를 즐기게 되는 것이다.

이러한 여백 장식의 목적은 무엇일까? 그 문제에 관하여 최근의 저자들은 그 이상의 무슨 목적이 있는 것은 아니고 황제 개인

이 사용할 목적으로 기도서의 특별한 모사본 한 권을 장식했을 것이라고 믿곤 했다. 그러나 이러한 의견이 낭만적인 관점이어서 매력적이긴 하지만 '황제용 모사본'이 다른 네 권과 마찬가지로 미완성이고 불완전하게 만들어졌다는 사실과는 모순된다. 고르지 않은 인쇄에다 장식 대문자의 대부분이 부족하고, 예배식의 관점에서 봤을 때 가장 중요한 부분인 교회력이 없는 기도서를 막시밀리안이 개인적으로 사용하려고 챙겨두었다는 사실은 그다지 그럴듯해 보이지 않는다. 그러면 '황제용 모사본'이라고 주장되는 것은 실은 그저 단순히 제작상의 모사본에 불과하다는 종래의 가설이 남게 된다. 즉, 거기에 실린 소묘들은 귀중한 원작으로서 황제가 보유하고 있던 것이 아니라 목판화의 밑그림 역할을 했던 것으로 여겨진다.

이러한 가설에 대한 첫번째 반론은, 소묘를 흑백 목판화로 재생하는 것은 그것의 장식적 매력을 파괴할 것이라는 것이다. 두번째 반론은, 문장(紋章) 인쇄 후에 펜으로 그려진 뮌헨—브장송 본의 페이지에는 분홍색 선이 신중하게 그어져 있는데, 이는 필사자들이 일을 시작하기 전에 페이지에 선이 그어진(이런 줄긋기는 틀림없이 인쇄본의 경우에 별 쓸모가 없을 것이다) 사물을 모방하려는 의도를 보여준다는 것이다. 아울러 목판화가 소묘를 대체한다는 착각을 일으키는 데 분홍색 선은 쓸모가 없다는 것이다. 이런 점들의 증명에는 논란의 여지가 있다.

얼핏 보면 이 두 가지 이의 제기는 당연한 것으로 생각된다. 그러나 만약 그 소묘와 선이 모두 흑백이 아닌 원래 색채로 재생될 수 있었다면, 그리고 만약 뮌헨과 브장송의 '황제용 모사본'만이 아니라 최종판의 모든 사본이 수작업에 의한 장식사본을 모방하

려는 의도를 가지고 있었다면?

　기도서에 인쇄된 활자(막시밀리안의 비서관들 중 한 사람인 빈첸츠 로커에 의해서 고안된 것이 분명하다)는 그 자체가 고대풍을 의도한 것으로 따라서 모방적인 성격을 가진다. 그것은 15세기 전반에 씌어진 예배용 사본의 두꺼운, 꺾인 나뭇가지 모양의 문자 서체를 모방하고 있다. 그리고 어느 정도는 후년에 안트베르펜에서 플랑탱–모레투스가 출판한 유명한 미사전서와 미사성가집을 예시한다. 사실 막시밀리안의 시대에, 특히나 아우크스부르크에서 서법(calligraphy)에 대한 관심은 분명 회고적 전환을 맞았을 것이다. 가령 1520년에 성 울리히 성당의 레온하르트 바그너라는 이름의 참사회 의원(한스 홀바인[父]의 은필에 의해 불멸의 생명을 부여받은 독일 활자의 발명자로 여겨진다)은 백 가지의 서로 다른 서체 견본을 최초의 '습자첩'에 수집했다. 그 중 일부는 기도서의 활자와 아주 유사하며 11세기와 12세기의 황제의 증서를 본뜬 것도 있었다. 기도서의 본문은, 인쇄보다는 육필의 인상을 주고자 했다. 심지어는 펜의 자유로운 움직임을 암시하기 위해 덧붙인 당초문양의 장식 곡선들의 일부가 행간에 인쇄되기도 하고, 또 다른 곡선들이 윗선이나 아랫선으로 튀어나오는 개별 문자들의 세로줄(hastae)에 덧붙여지기도 했다.

　이런 유동적인 장식곡선의 창안자는 1508년, 늦어도 1510년에 아우크스부르크로 간 플랑드르의 목판화가 요스트 드 네케르(Jost de Negker)이다. 그는 명암(clair-obscur) 목판화 분야에서 창의와 기교가 뛰어난 작가로 잘 알려져 있다. 그런데 그는 색 잉크를 사용해 목판화를 찍었던 최초의 인물이기도 하다. 그가 독일에 모습을 나타냈을 때, 인쇄사들은 이미 25년 전부터 '담색 인

235. 뒤러, 막시밀리안 1세의 「개선 기념차」의 부분

쇄'를 실험하고 있었다. 그런 선구적인 작업의 대부분은 아우크스부르크의 에르하르트 라트돌트(Erhard Ratdolt)에 의해 행해졌다. 그의 전례서(가령, 1494년의 『아퀼레이아의 미사전서』[*Missale Aquileiense*])에는 서로 다른 다섯 개의 색으로 인쇄된 삽화가 실려 있다. 라트돌프는 금색 인쇄 같은 문제를 해결하였으며, 콘라트 포이팅거의 『아우크스부르크와 같은 감독관 구역의 옛 로마의 단편』(아우크스부르크, 1505년)처럼 양피지로 된 특별한 모사본은 금색과 흑색과 적색을 사용하여 찍었다. 이 모사본은 막시밀리안을 위해 만들어진 것으로 추측된다. 한편 아우크스부르크 공방은 이 기도서의 '괘선'과 삽화 모두를 원래 색으로 재생될 수 있도록 했고, 그런 채색 목판화들은 빈첸츠 로커의 고딕체 활자가 필기체를 모방하듯 성공적으로 소묘와 펜의 선을 모방했다. 뒤러의 새김공들 또한 그런 능력이 있었다. 이는 「개선문」의 그리핀 밑에 있는 장식(그림235)을 통해 증명된다. 그곳에는 기도서에서 자주 보이는 '펜의 유희' 같은 특성이 분명히 나타난다(그림234).

최종판이 구체화되어서 분홍색 괘선이 목판 하나로 본문 위에 인쇄되었으며, 빨간색·청록색·보라색 테두리 장식은 다른 목

판으로 압축 인쇄되었다. 전체는 뮌헨과 브장송에 있는 원본의 현대 팩시밀리판과 아주 유사해 보인다. 사실 그것은 문자 그대로 하나의 모사본이다. 양피지에 인쇄된 한 권 한 권은 손으로 그려진 장식 사본처럼 만들어진다. 서체는 흑색과 붉은색을 사용한 전례서용 고딕체처럼 보인다. 그리고 중세의 필사자가 필요로 했던 괘선처럼 보이는 선도 그려져 있으며 색 잉크를 사용한 펜 소묘처럼 보이는 것도 장식되어 있다. 이는 분명 막시밀리안이 바랐던 것임에 틀림없다. 손으로 쓰여지고 손으로 그려져 장식된 듯하게 보이도록 한 성무일과서 또는 달리 말해 손으로 쓰여지고 손으로 그려 장식되어 인쇄기로 찍어낸 성무일과서는 과거에 몰두하지만 새로운 기술의 발명과 공부에도 관심을 보이는 제후, 즉 사본 수집가이면서 활자인쇄에 매혹된 인물의 취미와 포부를 상징한다.

뒤러의 기도서의 소묘들이 지니는 영원한 매력은 더 이상 설명을 필요로 하지 않는다. 대형 목판화들이 묵직하고 알레고리적인 데 비해, 그것들은 경쾌하고 상상력이 풍부하다. 그 기교는 소재의 희귀성으로 인해서 강화되었다. 감상자는 화가의 신속하고 변함없는 펜의 움직임에 이끌려간다. 그때 느끼는 흥분은 완벽한 춤과 완벽한 다이빙, 혹은 승마에서의 완벽한 점프를 보게 될 때 체험하는 그런 것이다. 이 소묘들에는 17세기 초 소묘의 '재발견' 시대에 '원시주의적'인 독일 미술의 가장 매력적인 특징으로 여겨지던 성실한 열정, 소박함, 그리고 유머 등으로 가득 차 있다. 그리고 그것들은, 괴테에 대한 누군가의 견해를 인용하면 "창조신의 모습으로부터 서가(書家)의 예술적인 당초문양의 장식곡선에 이르기까지, 미술의 전 세계"를 우리 눈앞에 펼쳐 보인다.

이 기도서의 본문은 연속 인쇄되었다. 그래서 삽화의 여백에 제한이 있을 수밖에 없다. 이러한 요청에 부흥하기 위해 뒤러는 15세기 말에서 16세기 초까지 사용된 두 가지 중요한 장식 방법을 통합했다. 그 하나는, 북유럽 여러 나라에서 광범위하게 행해지고 있는 방법이며, 다른 하나는 이탈리아의 방법이다. 전자는 유희적으로 기발하며 후자는 꼼꼼하게 구조적이다. 북유럽 여러 나라에서는(사본들에서뿐만 아니라 『울름의 보카치오』 같은 간행본의 예에서) 화려한 당초문양이 여백에 자유분방하게 전개된다. 그것은 양식화된 가는 모양을 구성하고, 실제 가지와 덩굴손을 닮았으며, 과하게 큰 과실과 꽃이 달려 있고, 동물과 '익살스러운 것들'로 장식되어 있으며, 성서 이야기에 나오는 인물들이 숨어 있기도 하고, 뱀과 그로테스크한 얼굴로 갑자기 발전하기도 한다(그림236). 이탈리아 간행본의 테두리는 이탈리아 콰트로첸토 건축의 벽화 장식처럼 고전적 원천에서 기원하며, 수직의 구획과 수평의 구획으로 이등분되는 경향이 있다. 그리고 그로테스키(15세기 말엽 로마에서 발굴된 지하유적 그로타[grotta]에서 발견된 문양을 '그로테스키'라고 하며 '그로테스크'라는 말은 여기서 나왔다—옮긴이), 즉 나뭇잎과 인공물·동물·인체가 자유롭게 조합되어 장식되며 어두운 배경에서 드러나 보인다. 환상적이지만 축을 중심에 두고 좌우대칭의 법칙을 예외 없이 따른다. 페이지의 맨 위와 맨 아래 장식은 대부분 다소 문장(紋章)적 방법으로 배치되며, 측면 장식은 (동시대의 건물에 있는 벽기둥과는 다르게) 중심에 축을 둔 구조물로 가득하다. 꽃병, 가면, 큰 촛대 같은 사물들과, 푸토·스핑크스·반인반수의 파우누스(고대 이탈리아의 전원 신—옮긴이) 상도 포함되어 있다(그림237, 뒤러가 피르크하

236. 보카치오, 『명사 부인 열전』 중의 한 페이지, 울름(J. 자니어), 1473년

이머를 위해 이보다 좀더 전에 제작한 기도서에서 이 도식을 한층 더 정확하게 모방한 것을 참조하라).

분명 그로테스키에서 파생된 중심축의 구조물은 뒤러의 기도서 소묘에 10회 혹은 11회 정도 그 모습이 보인다. 그러나 원래의 단색(camayeu) 효과가 순수한 선묘로 대체되면서 구조물은 이탈리아와 고전의 작례에서 보였던 정적인 합리성이 다소 떨어진다. 세 개의 예를 제외한 모든 것에서 뒤러의 구조는 견고한 지면에 안정적으로 서 있지 않고 공중에 떠 있는 것처럼 보이며(fols. 16, 24, 35v, 46[그림231]), 페이지 아래로부터 위로 올라가는 것이 아니라 페이지의 윗부분에 매달려 있는 것 같다(fols. 29v, 48v,

237. 에우클레이데스, 『4
원소론』, 베네치아(잠베
르티), 1510년(머리글자,
제목의 행과 단락 표시
는 붉은 색으로 인쇄됨)

51v, 55v). 가장 '고전적인' 작례(fols. 45, 46)조차도 그 원작이
나 원형에 비해서 공허하고 덜 구조적인 인상을 준다. 그리고 두
개의 작품에서 우리는 아직 완성되지 않은 건조 중인 구조물을
본다. 발랄한 푸토들이 주각 위 복잡한 원주를 차지하고 있고(fol.
19), 거대한 과실처럼 보이는 자연의 커다란 가지에서 자라난 작
은 나무를 항아리에 심고 있다(fol. 36).

따라서 가운데 축의 법칙마저 이따금 느슨해지며(그림231을 보
라), 실체적 동질성의 원리라고 불릴 만한 것을 관찰하려는 시도
는 어디서도 볼 수 없다. 단색으로 처리된(en camayeu) 로마와
이탈리아풍의 그로테스키에서 인물상과 반인상은 생물이 아닌

조각상으로 해석된다. 반면 나뭇잎과 생명 있는 사물들은 전혀 '불가능'함에도 불구하고 '실제' 식물이나 큰 촛대 같은 모습 대신 석조나 치장벽토 장식의 방식에 따라 양식화된다. 따라서 그 전체는 한결같이 인위적이고, 그래서 존재의 동일한 수준을 갖게 된다. 선의 통합력을 자신한 뒤러는 살아 있는 피조물·자연의 식물·순수한 도구의 철저한 현실성과, 순수장식적인 당초문양의 장식곡선이 지닌 철저한 추상성을 조합했다. 아울러 현실성과 추상성 사이의 예상치 못한 모든 종류의 변형 또한 채용했다.

가령 fol.53(최소한 중력의 법칙이 지켜지는 세 가지 예 가운데 하나)에서는 사자의 발톱이 발전하여 날개가 된다. 달걀 바구니에 있는 달걀처럼 모자 대용의 거대한 나뭇잎 가면이 보인다. 이 가면은 아주 '고전적인' 원주를 지지하는 역할을 한다. 그 주두에는 실제 수탉이 있으며 날개를 퍼덕거리며 목청껏 울어댄다. 이 가면과 원주의 접합부 주변에는 리본이 묶여 있다. 그 장식술 양쪽 끝은 좌우대칭형으로 장식되어 있다. 그러나 리본 매듭으로부터 기도서의 거의 모든 페이지에 보이는 순수한 선의 당초문양 장식곡선들 혹은 펜의 유희는 땅 위를 나는 자유로운 새의 운동을 보여주며, 빠르게 그려진 사람의 얼굴·물고기·사자·유니콘 스케치로 발전한다. 그리고 마지막에는 뒤러의 모방자 가운데 최고인 이도 흉내낼 수 없는 복잡한 좌우대칭형 아라베스크로 다시 정리된다. fol. 24에 있는 달걀 모양 구근은 늘어져 얽힌 뿌리에서 생겨나서 고대풍의 우아한 항아리를 받친다. 다시 그 항아리를 받치고 있는 송곳 같은 눈과 부리의 머리는 「두 개의 뿔을 가진 작은 양과 함께 있는 짐승」(294)의 용의 머리 중 하나와 비슷한데, 작은 가지 뿔들로 좀더 꾸며져 있다. 이 가지 뿔 위에 있

는 문장은 정면을 향하며, 아주 사실적인 독수리가 앉아 있다. 그리고 그 전체는 장식적으로 배치된 가지로 덮여 있다. 마지막으로 fol. 35v에는 느슨하게 짜여진 선형적인 아라베스크가 보이는데, 이것은 측면을 향한 희화화된 두 가면으로 발전한다. 염소와 샤무아의 머리에는 반지가 걸려 있고 여기에는 환상적인 펜던트 장식이 매달려 있는데, 반은 수박, 반은 인공물인 아칸서스와 비슷한 장식으로 꾸며져 있다.

따라서 이탈리아풍의 그로테스키 도식은 기계적인 좌우대칭의 법칙으로부터 해방되어 있으며, 동시에 양식화되지 않은 생생한 리얼리티뿐만 아니라 추상적인 서법 또한 흡수했다. 이에 반해 북유럽의 당초문양은 어느 정도 규율에 종속되어 있다. 이들은 일반적으로 인접한 양쪽 가장자리를 덮거나 전체 페이지의 가장자리를 둘러싸기 위해 한쪽 모퉁이에서 시작하지 않지만, 네 가장자리를 각각 구별된 '패널'로 다루는 '구조적' 원리를 존중한다. 이들은 어느 정도 규율성을 가진다. 어느 것이 독일풍의 그로테스키 장식인지 이탈리아풍의 당초문양의 가장자리인지 구분하기 어려운 경우들도 있다. 가령 fol. 46에서 전체의 아랫부분은 나뭇잎 가면과 고전 항아리가 엄격한 중심축을 중심으로 결합되어 이루어진다. 하지만 이 항아리에서 나온 나무는 곧 중심축의 원리를 무시하고, 속박되어 있는 사티로스와 머리가 매달려 있는 죽은 새를 숨기고 있는 물결치는 당초문양 장식으로 발전한다(그림231). 한편, fol. 52에서는 포도나무와 덩굴손으로 된 사실적인 당초문양 장식이 보이지만, 그 가지들 중 하나에서 나온 완전한 좌우대칭 가면은 분명 그로테스키 방식에 따른다. 이들에서 '실체적인 불균형'이 느껴지기도 한다. 하지만 그 밖의 환상적인 교

착은 무중력성과 유동성의 감각에 의해 설득력 있게 극복된다. 그 감각은 편재적인 당초문양 장식곡선 내에서, 말하자면 가시적으로 구현된다.

'장식적 양식'의 특징

상상과 현실 사이의 경계선을 지우듯 이러한 장식 방식은 쉽게 삽화적 요소를 동화시킬 수 있었다. 「시편」의 본문에 암시된 악사가 있는 풍경의 나무는 당초문양으로 발전하여 최종적으로는 서법적인 당초문양의 장식곡선으로 발전했다(fol.50, 그림233). 특별한 기원을 위해 필요한 인물상과 군상들은, 환상적인 꽃 위 혹은 환상적인 주각과 소용돌이꼴 까치발(colsole) 위에 놓여 있다. 천사의 머리는 아라베스크 곡선과 섞였으며(fol. 16), 악마는 가장자리 장식의 필수 부분을 이루고 있는 한 가지 주변을 자신의 꼬리로 감고 있다(fol. 37v). 하지만 한편으로 장식적이고, 다른 한편으로는 삽화적인 것 사이의 이러한 완벽한 결합은 때로 뒤러의 도안의 도상학적 의미를 모호하게 하기도 한다. 식물의 장식과 조합되거나 페이지 하단에서 유희하는 동물들, 상상 속 나무들의 가지들 위에 앉아 있는 인물상과 반인상, 그리고 그로테스키 전통에서 유래한 항아리·원주·가면·악기 등의 모든 모티프들은 확정적인 의미를 가질 수도 있고 그렇지 않을 수도 있다. 그리고 심지어 분명히 내러티브 구성요소인 경우에도, 그러한 요소들이 본문 텍스트 혹은 전례의 관례에 의해 어느 정도로 설명될 수 있는지, 그리고 그것들이 어느 정도로 외적인 전거(가령 『히에로글리피카』)에 준거하는지, 혹은 막시밀리안의 개인적 희

망에 따라 선택된 것인지, 그리고 그것들이 뒤러 본인의 상상력에서 생겨난 것인지를 결정하는 것은 쉬운 일이 아니다.

기도서 삽화에서 확립된 관례에 따라서 '성모의 일과'는 수태고지에 의해 특징지어진다(fols. 35v, 36. 전체 가운데 유일하게 두 페이지에 걸쳐 구성된 예이다). '성모 마리아의 성무일도서'(Horae B.M.V)에서 수태고지는 '십자가형'과 '장엄한 그리스도'가 미사전서의 전문에 '속하듯' 조과(朝課, matin)에 '속한다.' 다만 천사뿐만 아니라 기도대의 성모가 구름 무리 사이에 있는 감상자 앞에 모습을 드러낸다는 점에서 뒤러는 '3대서'의 표지화(그림183~185)의 방법에 따라 주제를 '시각화했다.' 그것은 '생명의 나무'처럼 보이는 나무 위에 올라간 두 푸토와, 하늘에서 쏟아지는 불에 쓰러진 악마 사이의 대조로 이루어진다.

또한 뒤러는 「성 요한의 복음서」의 한 절(fol. 17v)과 시가집 『심연에 대하여』(De Profundis)의 '저자의 초상', 파트모스 섬의 성 요한, 주 앞에서 하프를 켜는 다윗 왕의 묘사를 곁들여 일반적인 전통에 따랐다. 그리고 그는 여러 성인들의 전신상과 더불어 '기도'(Suffrage)의 삽화를 그릴 때도 그랬다. 그 형상들의 선택은 페이지 아래 모티프를 제외하고는 다른 어떠한 특별한 도상학적인 문제를 제기하지 않는다. 성 게오르기오스가 두 번 모습을 나타낸다는 사실(fol. 9에서는 걷는 모습으로, fol. 23v에서는 말에 타고 있는 모습으로 나타난다. 이때 늙은 용은 죽지만 놀랍게도 어린 용은 살아남는다)은 성 게오르기오스 기사단 기도서의 운명으로 설명될 수 있다. 성 안드레아스(fol. 25)는 부르고뉴와 황금양털과의 연관성으로 인해, 성 마티아스(fol. 24v)는 독일에 매장된(그 매장지는 황제에게 중요한 트리어 대성당이다) 유일한 사도

이기 때문에 특히 찬미되었다.

가장 흥미진진한 예는 황제 개인의 수호성인이자 로르슈의 주교인 성 막시밀리안의 경우이다(fol. 25v, 그림230). 이 성인은 주교복을 입고 전통적인 상징물인 검을 들고 있다. 그런데 그가 주교관을 쓰지 않고 신성 로마제국의 뾰족한 왕관을 쓰고 있다는 점을 가벼이 넘기기 쉽다. 이는 「개선문」에서, 그리고 계속해서 독일 황제의 방패형 문장에서 '문장' 장식으로 나타난다. 막시밀리안과 그의 수호성인은 어떤 의미에서는 하나의 인격으로 융합된다. 그리고 이러한 사실은 '호전적 미덕과 분별력'(virilitas cum modestia)을 나타내는 상형문자인 들소 혹은 황소를 모습으로 설명된다. 우리가 기억하기로, 그것은 '이집트 문자의 신비'(그림227)에서 눈에 띄게 모습을 나타낸다. 말하자면, 부르고뉴에서 있었던 황제의 결혼의 수호성인인 성 안드레아스가 수사슴과 함께 하는 것은 「개선문」에 수사슴의 모피가 보이는 것과 같은 이유이다. 그러나 성 아폴로니아(fol. 24)가 거북이와, 그리고 파리를 잡아먹고 있는 왜가리와 관련해서 나타나는 이유는 이가 없는 두 마리 동물들과 '이를 뽑히는 고통을 겪은' 성녀 사이의 익살스런 대조를 생각하지 않고서는 해명하기 어렵다. 그리고 왜 성 마티아스의 페이지(fol. 24v) 하단에 컵을 들고 있는 한 여성에 의해 유혹당하는 은자(隱者)가 그려져 있는지도 설명하기 어렵다. 그러나 성 암브로시우스(fol. 53v)가 보이는 페이지 하단은 '테 데움'(Te Deum, '하나님, 우리는 주님을 찬양하나이다'라는 뜻의 라틴어)으로 시작하는 찬미가와 부활절 시기의 확고한 연관관계에 의해 암시되며(이 찬미가는 부활제 이후 첫번째 일요일부터 성령강림절 사이에만 일하는 날에 불려진다), 특히 '모든 천사, 하늘

과 땅의 권천사, 지품천사와 천품천사는 그대를 향해 끊임없이 말을 계속했다. 성스럽도다, 성스럽도다, 성스럽도다'(Tibi omnes angeli, tibi coeli et universe potestates, tibi cherubin et seraphin incessabili voce proclamant: Sanctus, Sanctus, Sanctus)라는 구절을 반영할 것이다. 이 소묘는 '예루살렘 입성'과 상반된 해석을 보여준다. '우주의 지배자'(즉, 지구를 지키는 전 세계의 왕)로서의 아기 예수는 역사상의 그리스도를 대신하고, 반면 '길에 자신들의 의복을 펼치는' 사람들은 단 하나의 천사로 대체된다.

삽화가 성서의 사건들을 직접 참조하고 암시하여 삽화와 본문 텍스트의 관계는 긴밀하고 명백하다. 가령 fol. 33에서는 붉게 쓰여진 전례법규 '과연 유다는 두려워서 쓰러졌는가'(Quomodo Judei peterriti ceciderunt in terram)가 「요한의 복음서」 18장 3~8절에 나오는 '배신' 묘사의 근거가 된다. '슬픈 성모'는 비극적인 장면 위 구름 속에서 맴돌고 있다. 또한 여기에는 특정 기원의 기본 내용이 삽화로 요약되어 있다. 아주 적절하게도 성 게오르기오스의 미사를 떠올리게 하는 '성체 봉헌 이후' 기도는 '슬퍼하는 그리스도'가(fol. 10v), 그리고 죽은 자의 영(靈)을 위한 기도('모든 형벌과 고통으로부터 해방되어 영원한 휴식으로 이끌기 위해서'[et libera eas ab omnibus penis et angustiis et perduc eas ad requiem sempiternam])는 영 중의 하나가 천상으로 옮겨진 연옥을 묘사한 삽화가 사용되었다. '나눌 수 없는 삼위일체와 겸손한 기도'에는 '자비의 옥좌' 삽화가 그려져 있다 (fol. 21).

마찬가지로 성모 마리아의 중재에 대한 요청은 기도 가운데

'선택받은 성처녀'(Virgo electa)의 이미지를 떠올린다. 그렇지만 왜 페이지 하단에 달팽이 위에서 연주하는 푸토를 그려넣었는지 이해하기는 어렵다(fol. 51). '전쟁에 나갈 때 부르는' 두 개의 찬미가(「시편」 91편과 35편)는 생생한 전투 장면, 천사들이 천상에서 미사를 축복하는 장면과 함께한다(fol. 28과 29v). '죽음의 고통에서 떠올리는' 기도가 적힌 페이지는 죽음이 기사를 저지하고 있음을 암시한다. 한편에는 밤하늘에 왜가리를 급습하는 한 마리 매가 있다. 또한 '기증자를 위한 탄원' 삽화는 자선 장면(부유한 시민이 거지에게 은혜를 배푼다)을 나타내는데, 그 위로는 펠리컨이 그려져 있다(fol. 15).

그러나 어디에서든, 뒤러는 일반적 의미의 '삽화'를 그리지는 않았다. 오히려 일정한 주선율에 따라 즉흥곡을 만드는 음악가처럼 작업했다. 하나의 문장, 하나의 어구, 심지어 하나의 단어까지 시각적 연상을 불러일으키고, 그것은 차례로 '더욱 풍부해지고 더욱 증식된다.' 그래서 「시편」 98편의 환희의 시행 '은나팔 뿔나팔 불어대며 환호하여라'(은나팔은 트럼펫, 뿔나팔은 코넷을 가리킨다—옮긴이)는 북치는 사람 하나와 여러 명의 트럼펫 연주자들에게 생기를 불어넣는다. 그들 중 다섯 명의 트럼펫 연주자들은 자신들의 악기를 테스트하고 있으며 부르는 상태가 점점 나아진다. 여섯번째 사람은 이미 힘있게 한 차례 불었다. 반면 트럼펫과 드럼은 가장자리 장식에 보이는 코끼리 머리와 딱따구리에 의해 표현된다(fol. 50, 그림233). 「시편」 100편의 시작("온세상이여, 야훼께 환성을 올려라. 마음도 경쾌하게 야훼를 섬겨라. 기쁜 노래 부르며 그분께 나아가거라") 부분은 한 사람의 또 다른 트럼펫 연주자(수탉이 울어 이를 거들고 있다)와 진정으로 '환성을 지르

는' 농부들이 춤추는 모습의 삽화가 함께한다(fol. 56v). '아픈 여인을 치료하는 당신'(qui mulierem infirmam curasti)이라는 행을 포함하고 있는, '과실을 인정하는' 기도는 소변기를 검사하는 의사를 묘사한다(fol. 9v). 「시편」 57편의 '하늘에서 보내시어 나를 살려주시고'라는 구절은 악의 용과 싸우는 성 미카엘을 축복하는 천상의 신의 모습을 떠올리게 한다. 그리고 역시 「시편」의 '이 태풍이 지나기까지'라는 구절은 하나의 이미지로 번역된다. 그 이미지는 어느 이교도 군주를 보여준다. 그는 이교의 초승달에 얹힌 구체를 들고서, 괴조 하르피아로 장식되고 염소에 이끌려는 거짓 개선차에 타고 있으며, 문자 그대로 '지나간다.'(fol. 26v) 「시편」 24편의 '이 땅과 그 위에 사는 모든 것'은 아메리카 인디언으로 시각화된다. 이 인디언은 토속적인, 뿔을 조각해 만든 국자 위에 서 있다. 이런 국자는 지금도 수많은 민족학 컬렉션에서(fol. 41), 그리고 터번을 두르고 낙타를 끄는 동양인들에게서 볼 수 있다(fol. 42v).

많은 경우 연관성이 너무 적어 그냥은 거의 알아볼 수 없다. 심지어는 언어적 분석이라는 현미경을 통해서도 보이지 않는다(그러나 이런 경우 그 현미경에 오류가 있을 수도 있다). '소박한' 감상자는 아마도 경계에 태만하지 않는 병사의 이미지와 대비되는 플루트의 곡조로 닭 무리를 유혹하는 여우의 이미지가 '악마도 어떤 인간도 나의 몸과 혼을 해할 수 없도록 나를 보호하라'라는 말에서 나온 것임을 인정할 것이다(fol. 34v). 두 명의 음악가와 은자와 대비되는 동물들의 포괄적인 모습(fol. 38v)은 인간이 모든 피조물의 주인으로서 칭찬받는 「시편」 8편의 시행들에서 언급된다. 또한 fol. 5에 보이는 그리스도의 손수건의 출현은 「시편」

93편 5절 '당신의 법은 너무나도 미덥고'(Testimonia tua credibilia facta sunt nimis)의 '법'(testimonia)이라는 단어로 설명될 수 있다. 하지만 감상자는 개가 푸토에게 훌쩍 뛰어오를 때 책과 함께 잠이 든 한 남자가(fol. 45) 「시편」 46편의 '땅이 흔들려도…… 우리는 무서워하지 아니하리라, ……너희는 멈추고 내가 하느님인줄 알아라'에 표현된 동요하지 않는 냉철함을 상징한다는 것은 믿기 어려움을 알게 될 것이다. 즉 fol. 6v에 보이는 악사와 원숭이의 병치는 "내가 당신에게서 영원의 찬사를 받도록…… 모든 더러운 것을 내게서 멀어지게 해주소서"(Recedant a me omnes immunditiae…… ut tibi laudes aeternas dicere possim)라는 말로 암시된다. 왜냐하면 원숭이는 속담에서 불결한 원숭이(immunda simia)로 알려져 있기 때문이다.

미완성인 fol. 17의 가장자리에 보이는 왜가리와 유니콘은, "아침부터 밤까지 파수꾼처럼 이스라엘은 야훼를 기다립니다"(A custodia matutina usque ad noctem speret Israel in Domino, 「시편」 130편)라는 표현 중에 '파수꾼'(custodia)과 '밤'(noctem)이라는 단어로 표현된다. 왜냐하면 왜가리는 경계심의 상형문자이고, 유니콘(혹은 「프로세르피나의 유괴」[179, 그림 238]에 다시 모습을 보이는 특정 종류의 유니콘)은 지옥의 영역·어둠·밤과 연관되기 때문이다.

그래서 5점의 소묘(fols. 19, 46[그림231], 53의 고상한 녹색 장식과, fol. 55v의 전투장면, 그리고 치즈와 계란 한 바구니, 머리 위에 거위를 태우고 시장에서 돌아오는 '주부'의 다부진 두 다리가 옥석으로 된 보도에 있으면서 동시에 거대한 석류의 종자 위에 있는 fol. 51v)는 이제까지 어떠한 해석도 거부해왔다. 남은 하

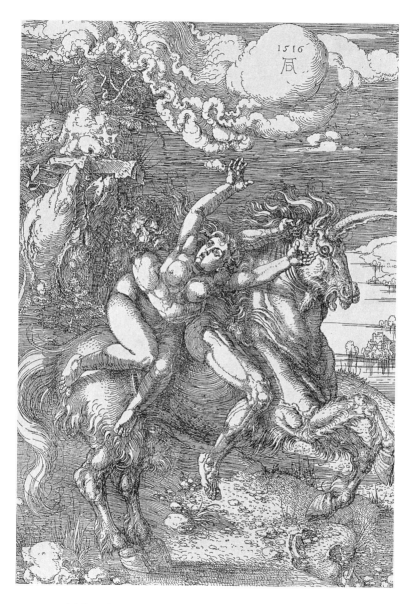

238. 뒤러, 「프로세르피나의 유괴」, 1516년, 에칭 B.72(179), 308×213mm

나는, 본문과 관계없지만 명백한 도덕적 의미를 가진다. 우리는 fol. 37v에서 「기사, 죽음, 그리고 악마」의 새롭고 더 비관적인 판본을 볼 수 있다. 이 기사는 '3인의 생자(生者)와 3인의 사자(死者)의 전설'에 관한 삽화에서처럼 필사적으로 벗어나려 하지만 악마는 1513년의 유명한 동판화에서와 같이 곡괭이를 휘두르고 있다. fol. 48v의 소묘는 실톳대 옆에서 잠이 든 여성과, 지혜로운 개와 경계심 강한 왜가리 같은 친근한 상징을 엄격한 전사와 대조함으로써, 『왕의 잠』과 세바스티안 브란트의 『바보들의 배』에 그려진 '나태'와 '노동' 사이의 종래의 대조를 '지둔함'과 '경계'의 대조로 변형시켰다.

그리고 fol. 52에서는 성서를 읽는 천사에 의해 예시되는 성스러운 묵상을, 술을 먹는 실레누스와 피리를 부는 파우누스의 동물적 쾌락에 대비시켰다. 한편, 가지 위에 앉아 있는 독수리(인간 본성에 있는 모든 숭고함을 상징)는 천상의 빛을 쬐고 있다.

이른바 '그리스도교의 기도서의 놀라운' 2점의 소묘는 신화를 언급함으로써 동일한 관념(현세의 위험과 유혹에 대한 정신력의 승리)을 표현한다.

그것들 중 1점은 「스팀팔로스의 새와 싸우는 헤라클레스」를 보여준다(fol. 39v, 그림232). 다른 한 점에서 죽은 사자는 헤라클레스의 말 밑에 있다. 너무 태만하고 방만하고 노랑부리저어새의 공격을 막을 수 없는 술고래와 헤라클레스가 대비되어 그려져 있다. 미덕의 대표자로서, 모든 형태의 악의 정복자로서 헤라클레스는 오랫동안 그리스도교 병사의 모범으로 혹은 그리스도 자신의 예표(豫表)로 받아들여졌다. 헤라클레스의 직계로 여겨졌던 막시밀리안을 나타내는 헤라클레스는 일종의 개인적인 함의를 지

닌다. 막시밀리안 황제는 자신의 이름이 그리스도교 성인에서 유래하였듯이, 자신의 선조로 여겨지는 고전 영웅과 자기 자신을 간단히 동일시한 것이다.

막시밀리안 1세의 「개선문」 「개선 행렬」 그리고 「기도서」 등은 뒤러의 양식 발전에서 '장식적' 단계를 선명하게 보여준다. 도안된 패턴을 채우고 다채롭게 하고 생기넘치게 하기 위해, 간단히 말해 자율적인 삼차원 회화공간을 암시하기보다는 이차원적 평면을 '장식'하기 위해 공간적 · 조형적 · 질감적 · 조명적 가치가 억제되고 있다.

이 '장식 양식'은 뒤러의 펜 소묘에 그대로 보인다. 뒤러의 두번째 베네치아 여행 이전에, 이것은 간격이 불규칙적이고 길면서 문양으로서의 독자적인 가치를 갖지 않는 '지표선'과 자의적으로 상호 교차하는 짧은 점모양의 새김자국에 의해 입체표현되었다. 1505년에서 1510년 사이에 펜과 잉크 같은 매체는 채색 도화지에 흰색을 강조하는 붓 소묘 방식 때문에 무시되곤 했다. 그런데 그 붓 소묘 방식에서 선은 비교적 길고 질서있게 배열될지라도 조형적이면서 색채 본위인 경향에서는 보조적인 역할을 하는 데 그쳤다.

그러나 1510년경부터 펜과 잉크는 새로운 지지를 받아 다시 애용되었다. 그 시대의 펜 소묘는 독특한 투명함에 의존했던 종래의 것과는 달랐다. 입체표현과 음영은 길고 간격이 넓은 평행선에 의해서 그 효과를 내게 되었다. 이 평행선은 가능한 한 교차를 피하고 선명하고 정묘한 선형적 패턴을 형성했다. 양식과 기술의 측면에서, 이러한 소묘들은 피렌체와 초기 로마 시대의 라파엘로의 소묘와 놀랄 만큼 유사했다. 가령 1510년의 「인류의 타락」 예비 스케치(459, 그림195), 1511년경의 「어린 성 요한과 성모자」

239. 뒤러, 「이집트로의 피신 중의 휴식」, 1511년, 베를린, 동판화관, 소묘 L.443(517), 277×207mm

(706), 1514년의 「성모자」(670) 같은 아주 특징적인 작례들은 기술상의 처리에서뿐만 아니라 구도와 해석에서도 라파엘로의 영향을 드러내는 듯하다. 이는 결코 우연이 아니었다.

물론 이러한 새로운 기법의 주제는 뒤러의 종래 소묘 양식에 보

240. 뒤러, 「격자 울타리 안의 성가족」, 1512년, 뉴욕, 로버트 리먼 컬렉션(이전에는 램베르크, 루보미르스키 미술관 소장), 소묘 L.787(730), 256×199mm

였던 조형성과, 우리가 기억하는, 베네치아 방문 이후의 판화에 보였던 색조 경향과 조화를 이루는 것이었다. 1511년의 「이집트로의 피신 중의 휴식」(517, 그림239), 「격자 울타리 안의 성가족」(730, 그림240)같이 매력적인 소묘에서 간격이 넓고 길게 이어지

는 평행선이 이루는 효과는 목판화와 동판화에서의 '중간 색조' 효과와 같다. 그렇지만 같은 해 1511년의 「성가족」(733, 특히 성 요아킴의 머리)에서의 그것은 드라이포인트의 「성가족」(그림204)의 효과와 비슷하지 않다. 하지만 이런 소묘들의 '투명' 처리법은 분명 '장식적'인 잠재성을 가지고 있다. 이에 의해서 소묘는 수채로 쉽게 장식된다. 가령, 카를 대제의 초상화를 위한 습작 (1009~1013), 피르크하이머의 매력적인 「세이렌의 샹들리에」(1563), 1514/15년의 신화적·우의적 소묘(901, 908, 936, 942)의 경우가 그렇다. 또한 더욱 중요한 것은 이 소묘가 가진 '선형성'이 양감·공간·색조를 나타내는 기호로서의 선의 역할에서 장식적 도형의 요소로서의 선의 역할을 강조하는 방향으로 나아가는 것을 용이하게 한다는 점이다.

황제의 계획은 선과 형태의 '장식적' 해석을 향한 그러한 내재적 경향이 자유로울 수 있도록 하는 것이었다. 그런데 「개선문」의 장식과 풍경 묘사는 건축물과의 관련에서 상정되어야 했다. 두 「개선차」는 채색된 프리즈 혹은 벽에 걸린 일련의 태피스트리처럼 관념상의 표면을 이동하는 행렬의 일부를 구성한다. 기도서의 소묘는 일정한 내용의 표현뿐만 아니라 동시에 페이지를 장식하고자 하는 의도 또한 일정 정도 지닌다. 거의 모든 작례에서 뒤러는 자신의 도안을 본문에 맞춰야 했다. 『묵시록』『성모전』, 그리고 2점의 목판 『수난전』에서는 제기하기조차 회피했던 문제가 몇몇 간행본 삽화, 장서표, 그리고 표지에서 오히려 무난하게 해결되었다. 따라서 그는 표현이 과장된 선묘주의에 전념하게 되었다. 기도서에서 천사의 날개, 그로테스크한 사람 얼굴, 구름 혹은 폭발 모티프 등의 양식화는 역설적으로 『묵시록』을 상기시킨다.

모든「위대한 개선 기념차」뿐만 아니라 뒤러가「개선문」에 그려 넣은 네 '단'들은 대개 직물의 재질을 가진 것처럼 묘사된다. 입체표현은 장식적인 모양 속에 묻히고 '황제의 개선차'의 단에 보이는 황제와 승리의 의인상과 중요한 미덕의 의인상 사이의 공간적 관계는 일견 명확하게 보이지는 않는다. 여기에 쓰인 선은 기도서보다는「위대한 개선 기념차」에 편재해 있는 이미지와 텍스트의 공통분모로서 역할하는 당초문양의 장식곡선적 성질도 어느 정도 있다. 이러한 목판화는 조형적 부조와 공간적 깊이를 목적으로 하지 않는다. 오히려 검은색과 은색 자수의 날카롭고 비현실적인 빛을 의도한다.

목판화에서 에칭으로

동일한 시기에 제작되고 비슷한 문제를 제기한 몇몇 작품들, 즉 막시밀리안이 아우크스부르크의 병기제조자인 콜로만 콜만에게 발주한 '은 갑주' 장식을 위한 일련의 소묘(1448~1453), 그리고 실제 병기 제작소에서의 연구를 위해 만들어진 것으로 생각되는 인스부르크 합스부르크 가의 알브레히트 조각상을 위한 스케치(1546), 마상시합, 창시합, 야외극, 그 밖에도 기사도 시대의 여러 경기에 뛰어난 막시밀리안을 칭송하는 전통적 이야기로서 간행되지는 않았던『프라이달』(*Freydal*)의 5점의 목판화(392, 393, 420~422) 등에서 이러한 '장식 양식'이 보이는 것은 그리 놀라운 일이 아니다. 이러한 장식 양식은 1515년의「천구도」(365~366)에도 다시 보인다. 여기서는 15세기의 사본 세밀화에서 나온 1503년의 두 점의 소묘들이 고고학적 수정과 장식적 통합의 과정을 따르

고 있다. 또한 같은 해의 훌륭한 목판화「코뿔소」(356)에서도 이러한 장식 양식이 보인다. 1515년 5월 20일 리스본에 도착했던 코뿔소의 그림과 설명은 지체 없이 독일에 전해졌다. 그러고서 2, 3개월 후에 뒤러와 부르크마이어 두 사람은 이 동물을 일반 대중에게 보여줄 수 있었다. 부르크마이어의 목판화는 두껍지만 부드러운 표피, 숱많은 머리털, 그리고 심지어는 앞발을 묶어놓은 줄까지 묘사하여 사실적으로 보이고자 했다. 이에 반해 뒤러는 그 자체로 기괴한 모양의 동물을 양식화하여 박편(薄片)과 외피를 조합하고 환상적인 형태와 도식을 갖춘 갑옷 한 벌을 보여준다.

그러나 현재 논의되는 이 시기의 '장식' 양식은 위에서 서술한 작품들처럼 '장식적' 처리를 필요로 하거나 적어도 요청을 받았던 주제들에만 한정되지는 않았다. 부피와 원근법을 희생하여 선형적 서법과 이차원적 장식을 강조하는 경향은 심지어 우피치 미술관에 있는 1516년작인 꾸불꾸불한 수염을 한「성 필립보와 성 야곱」(40, 44) 같은 채색화에서도 느낄 수 있다. 반면 그해의 다른 채색화들(뮌헨에 있는 노[老] 미하엘 볼게무트의 감동적인 초상화 [70], 빈의 체르닌 미술관에 소장된 성직자의 초상화, 아우크스부르크에 있는「패랭이꽃을 든 성모자」(30)에서는, 일부는 종래의 전통에 따르고 또 일부는 다음 단계의 발전을 예시한다.「여러 천사들의 여왕으로서의 성모」로 불리는 목판화(321, 그림241, 1518년작)는 비록 확고한 대지 위에 장면이 설정되어 있지 않지만, 삼차원 회화 공간 내의 삼차원 육체의 재현이라기보다는 화려한 태피스트리 혹은 스테인드글라스 창에 가깝다. 장식적인 패턴을 형성하기 위해 배열된 길게 연속된 곡선들을 강조하는 경향과 유사한 경향은 1518/19년경의 거의 모든 소묘에서 관찰된다.

241. 뒤러, 「여러 천사들의 여왕으로서의 성모」(일명 「장미화관을 쓴 마리아」),1518년,
목판화 B.101(321), 301×212mm

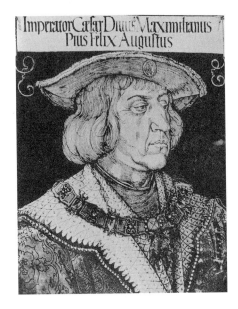

Imperator Cæfar Diuus Maximilianus Pius Felix Auguftus

242. 뒤러, 「막시밀리안 1세의 초상」, 1518년, 목판화 B.154(368), 414×319mm

　이러한 사실은 앞에서 이미 언급했던 몇몇 작례들의 자유로운 구도(1519년의 화려한 「성모자」[680]에서 마지막 정점에 달한다) 뿐만 아니라, 뒤러가 1518년 여름에 아우크스부르크 회의에 즈음하여 제작했던 대형 초상화 소묘에도 어느 정도 해당된다. 그 가운데 대표적인 것은 1518년 6월 28일에 제작된 '궁전 내 소진열실에 장식된' 막시밀리안 초상화(1030), 부호 야코프 푸거의 초상화(1023), 추기경 알브레히트 폰 브란덴부르크 초상화(1002), 그리고 추기경으로 추정되는 잘츠부르크의 랑 폰 벨렌부르크 초상화(1028) 등이다.

　이들 가운데 3점은 선의 질감과 운동성의 독특한 이완이 특징인데, 그 후 2년에 걸쳐 격식을 차린 작품으로 완성되었다. 푸거의 소묘는 뮌헨에 있는 채색화(55, 1520년작으로 추정된다)의 원형이

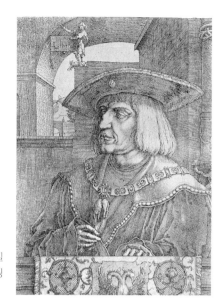

243. 루카스 판 레이덴, 「막시밀리안 1세의 초상」, 1520년, 에칭 (얼굴은 뷔랭 새김)

다. 알브레히트 폰 브란덴부르크 소묘는 「소(小)추기경」이라는 제목으로 불리는 동판화에 이용되었다. 이에 대해서는 다음 장에서 논의하겠다. 마지막으로, 막시밀리안의 소묘는 빈과 뉘른베르크에 있는 2점의 채색화(각각 61과 60)뿐만 아니라 대형 목판화(『묵시록』 정도의 규모)에도 이용되었다. 이 목판화는 2점의 채색화처럼 아마도 황제의 생전에 완성되지 못했을 것이다(368, 그림242).

독일에서 가장 사랑받았던 황제의 인상이 오늘날 만인에게 기억되는 것은 뒤러의 목판 초상화 덕택이다. 이 판화는 대단한 인기를 누려서 그대로 세 번 복제되었다. 일 년 이내에 행해진 세번째 복제로, 한스 바이디츠(Hans Weiditz)가 틀을 화려하게 해서 내놓았다. 또한 1520년에 루카스 판 레이덴은 가장 유명한 자신의 판화 중 하나에서 이를 자유롭게 재생했다(그림243). 뒤러의

목판화는 인간 본성에 관한 연구로서 일체의 타협을 용인하지 않기에 그 정확성에 공감이 간다. 그것은 막시밀리안의 귀족적 냉담함과 타고난 자비심을 잘 포착했으나 그의 피로와 깊은 환멸을 드러내기도 한다. 그것은 구도에서 여전히 뒤러의 '장식 양식'에 속한다. 감상자의 정면에서 약간 벗어나지만 엄격하게 좌우대칭이며, 양손이 그려져 있지 않은 황제의 흉상은 평평한 검은색을 배경으로 말 그대로 펼쳐져 있고, 양측 가장자리가 여백 없이 날카롭게 잘려졌다. 형태는 셀 수 있는 선의 체계로 환원된다. 선의 파동은 기념용 두루마리의 두꺼운 필치와 어울리고, 「위대한 개선 기념차」에서의 당초문양 장식곡선과 유사한 역할을 하는 두 개의 가는 선 또는 리본의 유희에도 부합한다. '황금양털'의 머리 장식에서 고리와 '불꽃'(보석의 반짝거림−옮긴이)이 살아 있는 생명체의 움직임을 암시하는 약동적인 곡선을 형성하며, 마름모 모양의 접은 옷깃과, 상의의 석류 도안이 매우 강조된다.

넓고 의도적으로 평평하며 어느 정도는 수사적인 '장식 양식'은 뷔랭 판화의 세심하고 조형적이며 소박한 정신과 어울리지 않았다. 1514년에서 1519년 사이에, 뒤러는 2점의 동판화만을 제작했다. 하나는 1516년의 「초승달의 성모」(139)이고, 다른 하나는 1518년의 「두 천사로부터 관을 받아 쓰는 성모」(146, 그림 244)이다. 막시밀리안을 위한 작업이 중단되어서야 이 분야의 제작 작업이 원래 상태로 되돌아왔다. 그러나 동판화 작업에서의 이러한 틈은, 뒤러가 1515년 이전에 시도하지 않았고 1518년 이후에는 단념했던 매체인 에칭 작품 6점으로 메워졌다.

단어 자체가 암시하듯 에칭('부식하다'[Aetzung]라는 의미의 독일어에서 유래했다)은 물리적 공정이 아닌 화학적 공정에 의해

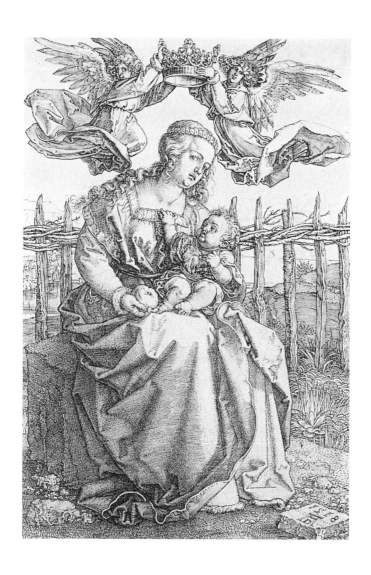

244. 뒤러, 「두 천사로부터 관을 받아 쓰는 성모」, 1518년, 동판화 B.39(146), 148×
100mm

제작된다. 예리한 도구를 사용하여 금속에 선을 새겨넣으며 산으로 금속의 선을 '부식'시킨다. 어떤 패턴을 제작하기 위해서 우선 금속의 바탕 표면에 내산성 물질을 입힌다. 선이 표면에 드러나야 하는 곳에 한하여, 그 표면을 무딘 침으로 걷어낸다. 그러면 전체에 산이 스며들고 표면이 제거된 그곳에서만 산이 금속을 부식시킨다.

금세공사가 뷔랭으로 장식을 새기게 되면서 원래의 에칭 공정이 무기와 갑옷 장식에 응용되었다. 이는 뒤러와, 판화예술로서의 에칭의 다른 선구자들(제작연도가 정확한 가장 초기의 작례는 우르스 그라프[Urs Graf, 1485년경~1527]의 1513년작인 풍속적 작품)이 여전히 동판 대신 철판을 사용했음을 보여준다. 정확하게 말하자면, 뒤러가 이 새로운 기법을 알게 된 것은 막시밀리안의 '은 갑주' 도안(1448~1453)을 제공했던 아우크스부르크의 콜로만 콜만 같은 병기제작자를 통해서였다. 그는 창조적인 표현수단으로서 그것을 응용하는 데 열심이었다. 이는 실험에 대한 취향뿐만 아니라 그 시대의 예술적 경향 때문이었다. 뷔랭 판화처

럼 에칭도 음각 판화이다. 그러나 뷔랭 판화와 달리 에칭에는 펜 소묘의 자유로움과 즉시성이 있다.

그 금속판은 부분 부분이 아닌 하나의 전체로 처리되고 제작공정 중에는 교체되지 않는다. 에칭의 선은 단일한 두께(반면 뷔랭의 선은 넓어지기도 하고 가늘어지기도 한다)이고, 산이 내산성의 표면을 살짝 부식시키기 때문에 선의 끝이 희미하다(그림245를 보라). 그러므로 에칭의 선은 약간의 흡수성이 있는 도화지에 펜으로 그린 선과는 다른 인상을 주며, 뷔랭의 선이 완만하고 엄밀한 규칙성을 보이는 데 반해 운동성과 자유분방함을 보여준다. 펜 소묘가 도화지 위에서 빠른 속도로 그려지듯, 에칭의 침은 부드러운 판의 표면을 미끄러지듯 나아간다. 기도서 소묘에서처럼 장식적인 활기로 가득하고 「부르고뉴의 결혼」에서처럼 강한 열정이 발산되고, 그리고 심지어 『묵시록』에서처럼 환상적으로 표현할 수 있는 판화 매체(목판화와 대조적으로 이것은 기술자의 이차적인 개입을 필요로 하지 않는다)를, 뒤러가 환영했음은 그리 의심할 것이 아니다.

뒤러의 최초의 에칭으로 생각되는 작품은 일반적인 해석이 부족한 「절망에 빠진 남자」로 불리는 것이다(177, 그림246). 제작연대도 없고 서명도 없는 이 작품은 뷔랭 작업을 연상케 하는데, 어느 정도 수고스러운 기법과 일관된 묘사 의도를 발견하기 어려운 복잡하고 우연적인 구도가 서로 결합되어 있다. 어떤 이들의 말에 따르면 이는 미지의 표현매체의 가능성을 시험하기 위해 무작위로 결합한 인물상의 혼합물에 다름이 아니며, 또 다른 이들의 말에 따르면 꿈의 기록이다. 그리고 또 다른 사람들은, 그것이 말하자면 작품 구상에 빠진 미켈란젤로를 묘사한 것이라고 믿고 있

다. 사실에 입각한 증거는 첫번째 견해에 호의적이다. 단, 순간적인 그리고 거의 자동적인 충동에 따라 선택되거나 만들어진 모티프들의 혼합도 신중하게 고안된 구도만큼이나 분명히 미술가의 관념과 선입관을 드러내며, 또 그 때문에 동일한 '도상학적' 해석이 가능하다는 점을 단서로 할 때 말이다.

뒤러는 왼쪽 끝 가장자리 부근에 있는 측면을 향한 인물상에서부터 제작을 시작했다. 이를 위해 그는 30세의 동생인 엔드레스(영어식으로는 앤드루)를 그린 1514년의 초상 소묘(1018)을 이용했다. 그는 엔드레스가 그 사이에 기른 건지 어떤 건지 알 수 없는 드문드문 난 수염을 더했으나, 그러고 나서 모자의 크기를 줄이고 얼굴의 윤곽을 축소하기로 마음먹었다. 코가 그루터기쯤으로 줄어든 이 펜티멘토(pentimeto, '후회하다'라는 뜻의 이탈리아어에서 유래했으며, 미술가가 덧칠하여 지운 밑그림이나 그전의 그림들이 다시 노출되는 현상을 의미—옮긴이)의 엔드레스 뒤러의 모습은 피에트로 토리지아니(Pietro Torrigiani)의 입김에 의해 손상된 그 유명한 측면상(미켈란젤로 작—옮긴이)과 닮았다. 이렇게 닮은 것을 우연이라고 하기는 힘들다. 그러나 이 에칭에 보이는 다른 네 인물(머리를 쥐어뜯고 있는 젊은 남자, 슬픔에 찬 눈초리로 감상자를 바라보는 여윈 얼굴의 노인, 맥주 컵을 손에 들고 백치처럼 웃고 있는 사티로스풍의 젊은이, 잠든 뚱뚱한 여인)이 미켈란젤로와 아무 관계도 없다는 점은 확실하다. 이들은 순전히 뒤러의 상상력에서 나왔다. 그러나 뒤러의 상상력은 특히 1514/15년경에는 네 가지 체액 이론에 마음을 빼앗기고 있었다.

「멜렌콜리아 1」에 관한 논의에서, 가장 유리한 환경에서도 위험스러운 검은 담즙 체액은 악조건에서 광기를 일으킬 것으로 여

246. 뒤러, 「절망에 빠진 남자」, 1514/15년경, 에칭 B.70(177), 191×139mm

겨진다는 말을 한 바 있다. 이러한 광기의 유형을 구별하고자 이븐 시나(Ibn Sina, 980~1037)는 만장일치로 인정된 이론을 전개했다. 그에 따르면, 광기의 종류는 우울증의 영향을 받은 사람들의 기질에 따라 달라졌다. 우울질의 착란에 고통을 겪는 다혈질은 말하자면, 자신의 정상적인 명랑함과 사교성을 희화화한 광기의 형식을 발전시킨다. 그리고 담즙질은 잔인한 폭력행위를 범한다. 뒤러의 친구인 멜란히톤의 말을 빌리자면, "다혈질에게 우울증이 있으면 우스꽝스럽게 항상 웃는 사람들처럼 바보스러워 보일 것이고…… 담즙질이 원인인 우울증의 경우에는 미쳐 날뛰는 광포함을 일으킬 것이며…… 점액질의 경우에는 비상한 무관심을 야기할 것이다. 그래서 우리는 우리 자신이 계속해서 잠을 자고 무표정하게 말하며 아무런 감정도 보이지 않는 우둔한 사람임을 알게 되고…… 검은 담즙은 뛰어남에 더하여 흥분하게 된다(말하자면 환자가 우울증의 광기에 영향을 받을 뿐만 아니라 '타고난' 우울질이기도 하다면 말이다). 그래서 한층 더 우울해지고 염세적이 될 것이다……."

뒤러는 이러한 학설을 기념해서 건강한 정상인의 이미지와, '천체에 영향을 받은' 광기를 보이는 네 체액의 이미지를 대조하기로 마음먹은 듯하다. 머리를 쥐어뜯는 남자(이로부터 널리 알려진 이 에칭의 제목이 붙었다)는 검은 담즙질(화성과 연관된다)의 「우울증 환자」이다. 검은 담즙질은 그에게 '다른 사람들에게 뿐만 아니라 그 자신에게 위해를 가하도록' 한다. 어두운 배경으로부터 나타나는 기묘한 가면 같은 얼굴은 토성과 연관되는, 천성(우울질)과 질병 모두에 의해 우울한 「우울질의 우울증 환자」의 얼굴이다. 술에 취하고 나신을 보며 환희로 들떠 있는 파우누스

같은 젊은이는 쾌활하고 호색적인 「다혈질의 우울증 환자」이다. 목성과 관련되는 다혈질은 이를 드러내고 웃는, 악의 없이 음탕한 저능아이다. 그리고 잠을 자는 나부는 점액질의 우울증 환자이다. 그녀는 달의 영향을 받아 '쉼없이 잠을 잔다.' 정신착란의 네번째 형태만이 여성으로 표현된다. 여기에는 두 가지 이유가 있다. 첫째, 뒤러는 광기의 '다혈질' 유형이 가진 호색성의 의미를 강조하고자 했다(이 두 인물의 조합은 제우스와 안티오페[제우스는 안티오페의 아름다움에 반해 사티로스로 변신하여 그녀를 강탈한다―옮긴이]와 같은 유명한 한 쌍을 떠올리게 한다). 둘째, 뒤러는 한 이론(12세기에서 17세기까지 널리 받아들여졌던)에 따랐다. 그 이론에 의하면 '모든 여성은 태어나면서부터 냉하고 습하다. 그래서 점액질이다.' 왜냐하면 '가장 따뜻한 여성이라도 가장 찬 남성보다 더 차기 때문'이다. 사실상 달의 신만이 네 가지 체액에 상응하는 혹성들 가운데 유일하게 여성이다.

1515년의 2점의 에칭(「앉아 있는 슬픈 사람」[129]과 「정원에서의 고뇌」[126, 그림247])은 그 표현매체의 미덕을 충분히 활용한 작품들이다. 이들은 동판화보다는 거칠고 격렬한 펜 소묘의 인상을 주며 「정원에서의 고뇌」는 이미 에칭 기법을 이용하여 전 단계의 명암효과와 『대수난전』의 표현력 풍부한 선묘주의와 웅대한 파토스를 혼합하였다. 중간 과정의 전개를 무시하면, 최초의 예비 소묘(226)는 그리스도상이 한쪽 측면으로 이동되고 성배가 천사에게 바쳐지는 대신 이미 바위 위에 올려져 있다는 사실을 제외하면 1497년경의 대형 목판화(226)를 상기시킨다. 두번째 예비 소묘(558)와 에칭의 구도는 다시 대체로 중심에 집중되고 그리스도상이 그 장면을 지배한다. 모여 있는 사도들은 후경의

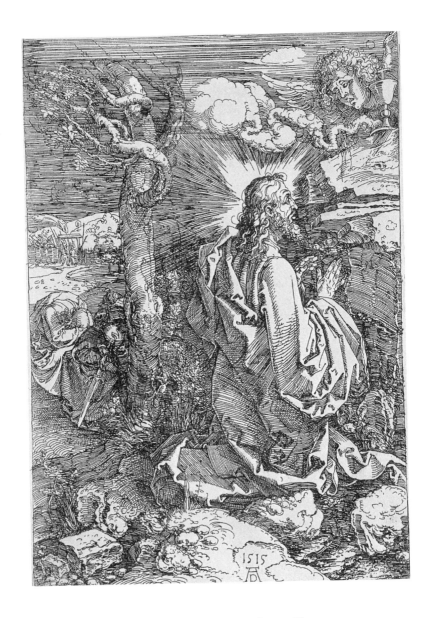

247. 뒤러, 「정원에서의 고뇌」, 1515년, 에칭 B.19(126), 221×156mm

깊이로 물러난다. 그러나 강조된 형태의 균형과 조각적인 위엄은 작품 전체의 징서적인 특징에 의해 보완된다. 하이라이트, 특히 구름과 그리스도의 후광은 『동판 수난전』의 밝음, 혹은 「부활」(235)과 「삼위일체」(그림186) 같은 목판화의 밝음을 지니는 대신, 선들은 뷔랭이나 조각도로도 만들어질 수 없는 운동감을 보여준다. 이런 움직임은 1508년의 동판화(111)에 비해 억제된 듯한데, 불확실한 상태로 인해 더욱 극적으로 보인다. 유형의 물체를 옮기는 대신 정신적인 메시지를 전하는 천사상은 머리와 한 쌍의 작은 날개로 축소되어 「장미 화관의 축제」 혹은 「검은 방울새와 함께 있는 성모자」에서 장난치고 있는 베네치아풍의 '작은 천사'(angioletti)와는 다르다. 그의 큰 얼굴은 더 이상 웃고 있지 않으며 『묵시록』에 나오는 천사의 무시무시한 얼굴 표정을 닮아 있다. 이것은 벌거벗은 나무를 거의 뒷걸음질치는 인간의 모습으로 구부러뜨리고, 그리스도의 양손을 무력하게 해서 양손을 모아 기도할 수도 없이 경외감에 찬 몸짓으로 얼어붙게 하는 마력을 내뿜는다.

이러한 어두운 분위기는 1516년의 2점의 에칭에서 더욱 심해진다. 이 두 작품은 주제에서는 서로 크게 다르지만 뇌리를 떠나지 않는 음울한 특징을 공유한다.

이 에칭 중 1점은 「프로세르피나의 유괴」(179, 그림238)이다. 지하계의 신 하데스가 자신을 내켜하지 않은 신부를 말에 태워가는 모습은 중세 후기의 전통을 떠올리게 한다. 뒤러는 이 구성을 무명의 기사가 정복당한 작은 무리의 적을 남겨두고 벌거벗은 여인을 싣고 가는 소묘에서 발전시켰다(898). 부수적인 인물들을 제거함으로써, 허공으로의 도약을 암시하기 위해 대지를 배치함

248, 뒤러, 「그리스도의 손수건」, 1516년, 에칭 B.26(133), 185×134mm

으로써, 정경을 번득이고 깜박이는 빛으로 가득 채움으로써, 그리고 밀을 밤과 죽음과 파멸의 관념을 환기시키는 한 마리의 유니콘으로 변신시킴으로써, 뒤러는 폭력적이지만 완전히 자연스러운 장면을 만들어내었다. 이 장면은 지옥의 특징을 가졌는데, 베를린에 있는 렘브란트의 초기 그림을 제외하고 이러한 주제의 표현에서 이 에칭에 견줄 작품이 없다.

1516년의 다른 한 점의 에칭은 침의 속도가 급속도로 빨라진, 일종의 격정적인 환상이다. 뒤러 스스로 지켜온 오랜 전통에 따라서, 이것은 「그리스도의 손수건」(133, 그림248) 같이 보통 종교적인 혹은 문장학적 해석까지 요구하는 주제를 묘사한다. 일반적으로 베로니카의 손수건은 정면으로 보여진다. 하지만 커다란 천사에 의해 높이 올려져 있고 폭풍 부는 밤에 표류하는 배의 돛처럼 보인다. 심한 단축법과 진한 그림자로 보이는 성스러운 얼굴의 흔적은 거의 판별되지 않는다. 반면 천사의 의상, 구름, 그리고 고문의 도구들을 옮기는 작은 세 천사들에게 반짝이는 빛이 모여 있다. 공간은 어둠 속으로 녹아든 듯하다. 이 어둠에는 오랜 비탄의 울부짖음이 스며 있고, '심원한 표면'에 부유하는 수난을 상징하는 고문도구들 말고는 아무것도 남아 있지 않는 것 같다.

「그리스도의 손수건」은 음울한 동요의 절정, 그 결말을 나타낸다. 이 동요는 말하자면 뒤러의 '장식 양식'이 지닌 야상곡 같은 양상을 보여준다. 폭풍우는 처음 시작할 때처럼 갑자기 가라앉고, 그와 더불어 에칭에 대한 뒤러의 열광도 잔잔해진다. 1517년에는 에칭이 단 한 점도 제작되지 않았다. 다음해에는, 말하자면 일종의 이별의 송사처럼 전혀 다른 성격을 가진 최후의 작품 「대포가 있는 풍경」(206)이 등장하였다. 총포와 요새에 대한 뒤러의

느낌과 관심을 증명하는 이 에칭은, 그가 1517년 밤베르크 여행 도중에 거쳤던 키르흐 에렌바흐라 불리는 평화로운 작은 마을의 스케치에 기초한다. 전경에 있는 '투르크인'은 20년 훨씬 전 젠틸레 벨리니로부터 차용한 동양풍 의상을 입은 뒤러 자신이다. 이것은 파노라마적인 폭과 일관된 원근법과 명료함을 지닌 걸작이지만, 그 표현매체에 대한 뒤러 본래의 해석의 의미에서 보자면 에칭은 아니다. 이는 어느 정도 그의 발전에서의 새로운 단계와 최종 단계를 예고한다. 양식의 전반적이고 근본적인 변화와 관련된 이 발전은 채색화와 정통적인 뷔랭 판화의 우세를 회복하는 것이었다.

전환기 1519년_네덜란드 여행과 그의 마시막 작품들
1519~1528

"젊었을 때 나는 변화와 신기함을 열망했다.
나이가 든 지금 나는 자연의 타고난 용모에 이끌린다.
그리고 그러한 단순성이 곧 예술의
최종 목표라는 점을 이해하게 되었다. "

• 뒤러가 멜란히톤에게 한 말

양식상의 이런 일반적이고 근본적인 변화는 막시밀리안 1세가 죽은 후 극도로 악화된 심경상의 위기 속에서 일어났다. 뒤러에게 막시밀리안은 언제나 그런 건 아니었으나 친절하고 관대한 사람이었다. 그래서 1519년 1월 12일은 매력적인 통치자가 사라졌다는 것과 '때이른 죽음' 그 이상의 것을 의미했다. 그것은 뒤러 자신이 발전할 수 있었던 시기의 끝을 의미했다. 따라서 그는 깊은 불안감에 빠졌다. 뒤러는 막시밀리안 황제 사후 약 2주일간 뉘른베르크에 머물면서 한 동료 인문주의자의 편지를 받는다. 그와 절친한 피르크하이머는 '뒤러의 상태가 형편없다'(Turer male stat)는 엉뚱한 말을 한다. 1519년 봄과 초여름에 뒤러의 정신상태는 친구의 염려를 증명이라도 하는 듯했다. 부지런히 일하고 검소한 뒤러는 고향인 뉘른베르크를 떠나 영국이나 에스파냐로 갈 계획을 세우고 실용적인 면에서 거의 의미가 없는 스위스를 최종 종착지로 정하고서 여행을 떠났다. 뒤러는 현대의 의사들이 '환경 변화'를 권유할지도 모르는, 단순히 연 100플로린의 연금을 잃은 데서 오는 두려움만으로는 설명할 수 없는 일종의 정서

불안을 보였다.

사실상 주지하듯 뒤러의 고통은 실제적이거나 육체적 성질이라고 하기보다는 정신적인 것이다. 뒤러의 가르침과 조언을 얻고자 1519년 뉘른베르크에 왔던 젊은 얀 반 스코렐(Jan van Scorel)은 뒤러가 '평온한 세상을 각성시키기 시작한 루터의 가르침'에 이미 열중하여 독일의 다른 여러 지방으로 가려고 한다는 사실을 알게 되었다. 곧 뒤러는 새롭게 정신의 안정을 얻고 세상을 향해 나섰다. 그의 막연한 불쾌함의 원인은 그 치료법으로 입증되었다. 뒤러는 유럽 문명의 구조를 흔들리게 한다는 지진 소문을 들었고 그 진원지에서 루터 교의의 가르침으로부터 구원을 찾았다. 그는 1520년 1월과 2월에 프레데리크 현공의 주교 겸 사서인 게오르크 슈팔라티누스에게 다음과 같은 글을 써보냈다. "만일 신이 도와서 내가 마르틴 루터를 만나게 된다면, 나를 깊은 고뇌로부터 끌어내준 그 그리스도교도를 영원히 기억하기 위해 정성껏 그의 초상화를 제작할 것이고 또 그것을 동판화로 만들 것이다."

입체표현의 이론적 함의

프로테스탄트주의에 가담하는 데 뒤러는 결코 머뭇거리지 않았다. 그가 (크라나흐도 그랬던 것처럼) 추기경 알브레히트 폰 브란덴부르크 앞에서 참회를 하고 추기경을 위해 복무했다는 사실은 결코 반증할 수가 없다. 1521년 5월 루터가 납치되어 암살되었다는 뜬소문을 들었을 때 뒤러가 보인 반응은 이미 「기사, 죽음, 그리고 악마」와 관련하여 언급된 바 있다. 여기서는 여행기의

침착한 흐름을 묘하게 가로막는 묵시록 같은 절규로부터 시작되는 두세 문장을 인용하는 것으로 충분할 것 같다. "오, 신이시여, 만일 루터가 죽는다면, 이제부터 누가 우리에게 신성한 복음을 그리도 명료하게 설명해준단 말입니까? 오, 신이시여, 저희를 위하여 그가 10년이나 20년 정도 좀더 글을 쓰게 하면 안 되겠습니까! 오, 경건한 모든 그리스도교도들이여, 우리를 계몽하는 인물을 보내달라고 신께 빕시다. 오, 로테르담의 에라스무스여, 어느 편에 서 있나이까? 저는 나이 들어 어리지 않습니다. 저는 당신이 어떤 일을 성취하는 데 2년 이상 들이지 않으신다고 들었습니다. 그 2년을, 복음과 진실한 그리스도교 신앙을 위해 잘 사용하도록 해주십시오. 그의 목소리를 사람들에게 들려주시옵소서. 그러면 그리스도의 말에 의해서 지옥의 문도, 로마 교황도 그를 이기지 못할 겁니다. 오, 그리스도교도여, 신에게 은혜를 강구하라. 신의 심판이 가깝고 신의 정의가 밝혀지리라. 그러면 우리는 죄가 없는 사람들이 교황, 사제, 수도사에 의해 재판받고 사형을 선고받고 피흘리는 것을 보게 될 것이다. 천상이 있다. 그들이 살해되어 제단 아래 놓여 있다. 그들은 복수를 위해 울부짖는다. 그때 신의 목소리가 응답한다. '무고하게 살해된 많은 사람들아 기다려라, 내가 심판해줄 것이리라.'"

1523년에 뒤러는 「레겐스부르크의 아름다운 성모」로 알려진 경배화를 '성전(聖典)에 거슬러 발생하는 세속적인 이익 때문에 마땅히 추구해야 할 길로 돌아가지 않은 망령'이라 불렀다. 1524년 그는 자기 자신과 친구들을 '그리스도교 신앙을 위해서 경멸과 위험 속에 서 있는 자들, 이교도라고 조롱당하는 자들'로 언급했다. 그가 '훌륭한 루터파의 신자'로서 죽었다는 사실은 피르크하

이머에 의해 증명되었다.

뒤러의 예술은 그러한 전향(그렇다, 그것은 일종의 전향이었다)을 내용과 양식 모두의 측면에서 반영한다. 다른 누구보다도 고대로부터 내려온 북유럽의 세속적인 이교 정신에 친근한 뒤러는 이제 과학적 삽화, 여행자로서의 기록, 그리고 초상화를 제외한 세속적 내용을 실질적으로 단념했다. 그리고 막시밀리안 1세의 「개선문」과 기도서의 도안 책임자였던 뒤러는 '장식 양식'을 외면했다.

자신에게 작품을 의뢰하는 이들을 즐겁게 하거나 시 당국의 요구에 응하기 위해 뒤러는 여전히 문장 목판화(374, 376, 381/434, 383, 433), 벽화 장식(1549~1551), 눈부신 왕좌(1560), 혹은 '원숭이들의 춤'(1334)의 밑그림을 그렸다. 이러한 예외적인 작품들 중에는 '장식 양식'의 즐거운 서법이 남아 있다. 하지만 그의 진짜 관심은 엄격한 복음주의적 성격을 지닌 종교적 주제로 점점 더 기울었다. 서정적·환상적 요소는 억제했으며 성서적인 것을 지향했다. 최종적으로는 열두 사도와 복음사가와 그리스도의 수난에 한정되었다. 그의 양식은 장려함과 자유분방함에서, 무섭지만 이상하게도 사람의 마음을 흔드는 엄숙함으로 바뀌었다. 그리고 동판화와 유채('장식' 양식과, 삼차원적 표현을 강조하는 모든 비(非)선적인 것에 더 적합한 성향에 잘 맞지 않는 매체)에 다시 호의를 보이게 되었다.

이런 갑작스러운 변화와 그 근본적 성질을 이해하기 위해서, 우리는 대략 같은 크기에 같은 주제를 묘사하고 1년 이상 간격을 두고 제작된 2점의 동판화를 비교해보아야 한다. 1518년의 「두 천사로부터 관을 받아 쓰는 성모」와 1519년의 「수유하는 성모」가

그것이다.

「두 천사로부터 관을 받아 쓰는 성모」(16, 그림244)는 완벽한 균형과 평온한 느낌을 전해준다. 구성상 너무 크지도 않고 그렇다고 너무 작지도 않은 성모는 구름 한 점 없는 하늘아래 밝은 풍경이 펼쳐지는 말뚝 울타리 앞에 편안하게 앉아 있다. 4분의 3 정면으로 우아하게 몸을 앞으로 숙인 채 성모는 감상자에게 고요한 시선을 던진다. 그녀의 옷주름은 조화롭게 흘러가는 곡선과 함께 성모의 몸을 감고 있다.

이 라파엘로풍의 사랑스러움과 장엄함이 조형적·회화적 가치를 갖는 데 반해 「수유하는 성모」(143, 그림249)는 미켈란젤로풍의 중후함과 어둠을 지녀 서로 대조된다. 시스티나 예배당의 천정에 그려져 있는 「모세」와 「예레미야」, 그리고 메디치 가 예배당의 「메디치 가의 두 사람」과 달리 성모는 완전히 정면을 향하고 있으며 좁은 프레임에 비해 거대하게 보인다. 큰 머리는 몸의 경직된 자세와 대조를 이루고 성모보다는 오히려 피에타 같은 느낌을 불러일으킨다. 풍경은 전체적으로 억제되어 있고, 농밀한 해칭에 의해 어두워 보이는 하늘은 마치 고체에 가까운 후경 같은 역할을 한다. 벽으로부터 돌출된 조각처럼 군상은 그 후경에 드러나 보인다. 성모상은 서로 거의 연관되어 있지 않은 나무 같은 두 단위들로 구성되어 있다. 아랫부분은 거대한 입방체처럼 생겼다. 마지막으로, 옷주름(이것이 아마도 「두 천사로부터 관을 받아 쓰는 성모」와 가장 다른 차이점일 것이다)은 여러 겹 포개져 있으며, 각주 혹은 피라미드처럼 추상적인 구적법인 고체의 모습과 유사하게 주름져 있다. 요약하자면, 선에 의한 명암도와 역동적인 움직임에서 도식화된 양감으로 그 강조점이 변한 것이다. '장

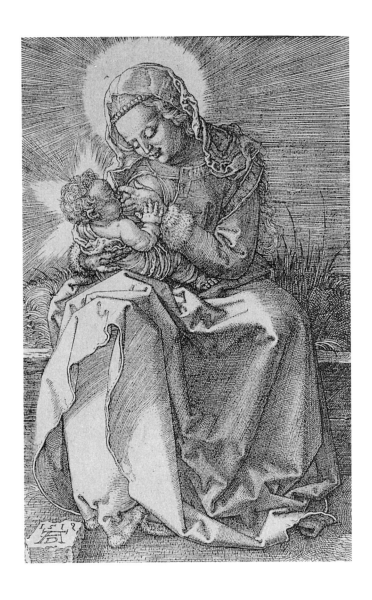

249. 뒤러, 「수유하는 성모」, 1519년, 동판화 B.36(143), 115×73mm

식 양식'은 용적법 혹은 (이 용어가 지닌 현대적 의미를 슬그머니 무시한다면) '큐비즘' 양식에 자리를 양보한다.

동일한 특징들이 뒤러의 모든 후기 동판화들에서 관찰된다. 1519년과 1520년에 제작된 작품들로 한정하면 1514년의 「춤추는 두 농부」(197)에 비해 1519년의 「농민 부부」(196)는 조각적인 무게감과 부동성을 보여준다. 1520년의 2점의 성모상인 「한 천사로부터 관을 받아 쓰는 성모」(144)와 「포대기에 싸인 아기를 안고 있는 성모」(145, 그림205)는 전년의 성모상과 마찬가지로, 딱딱한 회색 금속막을 배경으로 두드러져 보여 양감이 풍부한 조각을 연상시킨다. 이 두 작품은 추상적인 경직이라는 점에서 전년도 작품을 능가한다. 「한 천사로부터 관을 받아 쓰는 성모」의 경우는 「두 천사로부터 관을 받아 쓰는 성모」보다 더 직립의 자세이고 더욱 각이 진 옷주름이 눈에 띄며 「포대기에 싸인 아기를 안고 있는 성모」의 경우는 「멜렌콜리아 1」에 나오는 다면체를 연상시키는 유기적 형식의 도식화가 눈에 띈다. 포대기에 싸여 있는 어린아이는 번데기와 비슷한 모습이다.

「소(小) 추기경」으로 불리는 알브레히트 폰 브란덴부르크의 동판 초상(209, 그림250)은 막시밀리안 1세의 목판 초상의 밑그림으로 쓰인 목판 소묘와 같은 기회에 제작된, 모든 점에서 그것과 유사한 사생(1002)으로부터 생겨났다. 이 작품에는 1519년이라고 제작연대가 기록되어 있다. 분명 연말에 완성되었을 것이다. 왜냐하면 이 작품의 인도와 호의적 수용에 관한 내용이 1520년 1월이나 2월 슈팔라티누스의 편지에 최근의 사건으로 언급되어 있기 때문이다. 하지만 막시밀리안의 목판 초상(368, 그림242)은 전면에 넓게 퍼진 곡선, 날카로운 윤곽선, 자수가 놓여진 패턴들의

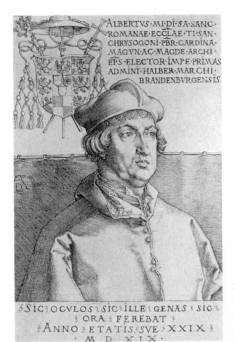

ALBERTVS·MI·DÍ·SA·SANC·
ROMANAE·ECCLAE·TI·SAN·
CHRYSOGONÍ·PBR·CARDINA·
MAG·VN·AC·MAGDE·ARCHI·
EPS·ELECTOR·IMPE·PRIMAS
ADMINI·HALBER·MAR·CHI·
BRANDENBVRGENSIS

§SIC§OCVLOS§SIC§ILLE§GENAS§SIC§
§ORA§FEREBAT§
§ANNO§ETATIS§SVE§XXIX§
§M·D·XIX·

250. 뒤러, 「알브레히트 브란
덴부르크 추기경의 초상」(일
명 「소추기경」), 1519년, 동판
화 B.102(209), 148×97mm

'장식적인' 성질을 강조하고, 대신에 그 형상 자체의 조형적 가치를 억제한다. 반면, 추기경 알브레히트의 동판 초상은 완전히 정반대이다. 흉상은 화면 전체에 쫙 펴져 있지 않고 가장자리는 절단되어 있다. 하지만 완전히 둥근, 양감이 가득한(space-displacing) 육체이다. 그 체적은 인상적이며 거의 측정할 수 없다. 왜냐하면 배경에는 까만 커튼이 있고, 전면은 명문이 있는 흉장 같은 단면으로 구성된 두 평면의 사이 공간에 묻혀버리기 때문이다. 그 자체에는 깊이가 없으며 양자 사이에 명확한 공간의 용적이 한계지어져 있다. 앞에서 언급했던 사생에 명시된 밑그림 소묘(1003)에서 실제로 강조된 작은 망토의 물결모양은 표면 전체의

조형적 통일성을 우선시하여 완전히 억제된다. 그리고 옷주름은 단순화된 각주 혹은 원추체의 주름으로 절단된다. 두 어깨는 특징적으로 곡선 대신 각으로 처리된다.

동판화와 목판화를 비교하는 것은 타당해 보이지 않을 수도 있다. 그러나 많은 별다른 기법을 선택하는 것 자체가 양식상의 경향의 변화를 명시해준다는 사실은 별개로 하더라도, 「막시밀리안」과 「소추기경」의 차이가 단순히 표현매체에 그 원인이 있는 것만은 아니라는 점이 증명될 수 있다. 우리가 기억하기로, 루카스 판 레이덴은 뒤러의 막시밀리안 황제를 위한 목판화를 동판화로 제작하기 위해(아니 좀더 정확히 말하면, 동판화와 에칭 사이의 기묘한 잡종을 위해) 이용했다. 그리고 그는 뒤러의 「소추기경」과 한눈에 보기에도 같아 보이도록 개작했다. 틀이 커졌고 그 결과 흉상은 가장자리가 더 이상 잘리지 않았으며, 후경과 전면의 흉장이 부가되었고, 옷의 패턴도 억제되었다(그림243). 그러나 이런 변화들을 시도하는 것은 구적법적인 효과를 노린 것이지, 단지 조형적인 효과만을 위함은 아니다. 오히려 음영 효과 때문이기도 하다. 후경에는 단지 평면이 아닌, 풍부한 빛으로 가득 찬 공간을 다채로운 명암도로 암시하는 건축물이 있다. 전면에 보이는 흉장은 진짜 가슴 모양이고 자수가 놓인 태피스트리는 황제가 팔을 올려놓는 곳에 걸쳐져 있다. 이는 초상 유채화의 초기 플랑드르 양식에서 아주 의미 깊은 하나의 양보라 할 수 있다. 외투와 접은 옷깃의 패턴은 생략되었다. 이는 추상적 양감을 강조하기 위함이 아니라, 그와는 반대로 흐릿한 벨벳과 번쩍이는 화려한 실크 질감의 차이를 명시하기 위함이다.

지금까지 고찰한 동판화에서는 풍경이 거의 비중이 없었다. 이

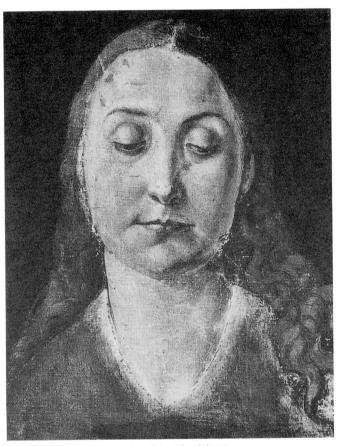

251. 뒤러, 「부인의 머리」, 1520년경, 파리, 국립도서관(102)

는 이후 수년간의 동판화, 특히 뒤러의 만년의 채색화에도 해당
된다. 이미 1516년 아우크스부르크의 「성모」(30)의 경우에도, 좀
더 구체적으로 1518년 베를린의 「기도하는 성모」(35)와 같은 해
의 작품인 뮌헨의 「루크레티아」(106)의 경우처럼, 이 시기의 작품
에는 모호한 어두운 후경을 배경으로 단신상과 밀집된 군상이 보

252. 뒤러, 「성 안토니우스」, 1519년, 동판화 B.58(165), 98×141mm

일 뿐이다. 엄격하게 정면을 향하고 조소성이 과도한 입체표현을 의도한 경향도 있다. 그리고 1519년과 1520년의 유채, 가령 메트로폴리탄 미술관의 「성 안나 3대도」(36), 파리 국립도서관의 「두 소년의 머리」(83), 그리고 특히 같은 장소에 있는 진짜로 기념비적인 「부인의 머리」(102, 그림251) 등은 당대의 동판화에서 주로 사용하던 구적법적인 단순화와 비슷한 경향을 보인다. 유채라는 표현매체를 이용하는 이상, 각(角) 혹은 각주의 형식보다는 곡선이나 구체의 형식으로 환원된다는 사실을 제외하면 말이다.

풍경이 중요한 역할을 담당하고 실제로 구도 전체를 점하는 유일한 후기의 동판화가 1점 있다. 그것은 바로 1519년의 「성 안토니우스」(165, 그림252)이다. 그런데 이 경우도 배경 그 자체는 일종의 '큐비즘'적이다. 그것은 풍경이라기보다는 건물의 덩어리이

다. 완전 측면향으로 묘사되어 있는 자세는 완전 원추형의 양상을 한 주요 인물 형상을 반영하고 증폭시킨다. 그것을 구성하고 있는 각주, 입방체, 피라미드, 원통 같은 구적법적 사물들은 수정을 모아 쌓아둔 것처럼 결합되고 상호 관통하고 있다. 이런 '도시 풍경'은 본래 「성 안토니우스」 판화를 위한 도안이 아니었다. 그 것은 뒤러의 첫번째 이탈리아 여행 도중 기록된 것이었고, 이미 「장미화관의 축제」(그림150)뿐만 아니라 1495년경의 「당당한 피후견인」(Pupila Augusta) 쇼묘에서 이미 이용되었다. 그러나 이 소묘에서 도시 풍경은 단순한 배경 역할을 한다. 회화공간은 채워지기보다는 닫혀 있고 키 큰 나무가 화면을 둘로 나눈다. 「장미화관의 축제」 그림에서 도시풍경은 멀리 보이며, 베네치아풍의 빛으로 찬연하게 빛나며 더욱 투명해 보인다. 그러나 성 안토니우스 동판화에서, 그것은 무대의 중앙으로 나오며(사실상 너무 가까이 끌어내서 뒤러는 십자가 모양을 한 가늘고 긴 형태의 '레푸수아르'의 역할을 도입할 필요를 느낀다) 여기에는 건축가가 만든 모형건축의 밀접함과 날카로움과 촉지성이 스며 있다. 어떤 사람은 뒤러가 묵상의 성인 성 안토니우스 때문에 건축물의 도구를 안출했던 것은 아니라고 말할지도 모른다. 그러나 이미 쓰이는 건축물 무대장치를 위해 성 안토니우스상을 만들었다고 볼 수도 있다. 그 무대장치는 약 25년이나 되는 기간 동안 이용 가능했다. 하지만 미술가가 '큐비즘적' 관찰력을 몸에 익힐 때까지 그것은 '큐비즘적' 가능성으로서 의식되지는 않았을 것이다.

'큐비즘'이라는 용어를 오늘날의 용어법에 따라 해석하는 것을 경계해왔다. 그러나 현대의 '큐비즘'과 뒤러의 그것은 한 가지 공통점이 있다. 양자 모두 단순히 미학적인 선호나 '취향'의 문제뿐

253. 뒤러, 「여러 면으로 나누어진 두 머리와 성 베드로」, 1519년, 드레스덴, 작센 주립박물관, 소묘 L.276(1653), T.732(839), 115×190mm

만 아니라 연구할 만한 이론을 반영한다는 점이 그것이다. 그러나 다음과 같은 차이점도 있다. 즉 뒤러의 이론은 현대의 이론과 달리, 일반적으로 '실체'로 불리는 것으로부터의 이탈을 정당화하기 위해 의도된 것이 아니었고, 오히려 그 반대로 그 '실체'를 명확화하고 익히는 데 도움이 되기 위한 것이었다.

막시밀리안 1세의 사후에 뒤러는 이론적 연구에 많은 시간을 자유롭게 사용하면서, 자신의 주요 주제였던 인체에 대한 이론적 설명을 면적측정법의 입장이 아닌 구적법의 입장에서 시도했다. 그는 생물체의 불규칙적인 곡선 표면을 기초 수학적인 방법으로 이해할 수 없었다. 말하자면 그는 그것을 다면형상으로 환원하려고 했다. 1519년(아주 중요한 해이다)의 소묘에서 두 사람의 머리는 다이아몬드의 단면처럼 여러 개의 작은 면들로 분할되었다 (839, 그림253). 이와 유사한 시기의 2점의 소묘는 실제로 이론상

254. 뒤러, 「3인의 머리」, 1519/20년, 런던, 대영박물관, 소묘 L.276(1653)의 부분, 전체 173×140mm

의 변화를 보이며 순수 '예술적' 수단에 의해 다면성과 유사한 인상을 제공한다. 여기서는 일련의 평행 직선에 의해서 입체표현된 얼굴이 보이며 그때 직선은 서로 각을 이루며 결합되어 자연적인 다면성 효과를 산출한다(1131과 1653, 그림254).

이 소묘들 가운데 처음 만들어진 것으로 보이는 스케치와, 계속되는 다수의 훌륭한 작례들에서는 인간의 전신상을 그리는 데서 어느 정도 유사한 방법이 응용된다. 인체의 각 부분들은 입방체, 방첨체(obelisk), 각추체 등의 구적법적 인물상에 그려졌다(1653~1656, 그림255). 그러나 그런 수순의 목적은 형상과 체적의 해명이기보다는 운동의 이론적 설명에 있다고 할 수 있다. 그 다양한 고체들은 마네킹 인형의 각 부분들처럼 상호의존하며 변화한다. 사실상 이 '입방체 인간'은 실제 마네킹 인형 스케치와 관련된다.

255. 뒤러, 「운동 중인
인간」, 10단계의 구성단
면도와 구적법적 인물
상으로 구성됨, 1519년
경, 드레스덴, 작센 주
립도서관, 소묘(1655),
292×200mm

　이렇게 제작된 자세가 지닌 다소 딱딱하고 역학적인 성질은 마
찬가지로 1519년에 시작되어 그 후 수년 동안 발전했던 인체운동
의 '조립 가능한' 방법 속에 더욱 잘 나타난다. 이 방법은 평행 투
영화법의 기법을 사용한다. 그에 의해서 인물상 전체의 정면 혹
은 배면도는 측면도로 직접 이동되고 혹은 그 역도 가능하다. 그
런 까닭에 이 방법은 인물상의 각 부분들이 회화 평면에 대해 평
행이거나 직각을 이뤄 만들어낸 평면에서 움직인다는 사실을 전
제로 한다. 물론 이는 측면향의 머리가, 정면이나 그 외 다른 방향
을 향한 흉부와 각부(脚部)와 연결되어 있는 이집트식의 결과를
만들어낸다(그림323).

그 습작들 또한 뒤러의 예술 활동에 영향을 주었다. 이론에서 실천으로의 직접적 이행은 나부상에서 관찰된다. 그 나부상은 최초의 '입방체 인간' 소묘의 뒷면에 스케치한 것으로서, 기술적인 의미로 '구축된' 것이 아닐지라도, '입방체 인간'의 인형 같은 각(角)의 성질을 공유한다(1191). 사람의 머리를 작은 면들로 분할한 뒤러의 생각은 형태의 '큐비즘적' 도식화에 대한 지향과 이론적으로 동등한 것으로 간주된다. 그에 따라서 '입방체 인간'·평행 투영화법·마네킹 인형에 대한 그의 관심은 자세와 몸짓의 직사각형적 도식화에 반영되며 최소한 그것에 상응한다. 그러나 이들에 대한 구체적인 작례는 그의 동판화나 유채에서 보이지 않는다. 그러한 표현수단의 정신을 존중하면서도 그의 동판화와 유채는 순수하게 실재적·정적인 성격의 주제에 한정되었다. 만년의 뒤러는 목판화와 펜 소묘(대부분 목판화의 밑그림으로 제작되었다)에서 '극적 장면'을, 즉 행동하는 인물상의 묘사를 취하게 된다.

실제로 1519년 이후에 제작된 목판화에서 그런 종류의 '극적 장면' 구도로 분류되는 것은 5점 정도이다. 원근법의 사용법을 명시하는 『측정술 교본』(Unterweisung der Messung)에 있는 4점의 삽화(361~364, 그림317, 318)와, 1523년의 「최후의 만찬」(273, 그림256)이 그것들이다. 그런데 극적 장면을 묘사하는 펜 소묘는 꽤 많은 수가 현존하고 두 부류 모두 자세와 몸짓은 직사각형의 원리에 지배되는 경향이 있으며, 그러한 포즈와 몸짓은 무뚝뚝하고 냉담하고 때로는 찡그리지만 항상 기묘한 표현력이 풍부하다. 이는 무생물적인 혹은 오히려 초생물적인 성질 때문일 것이다.

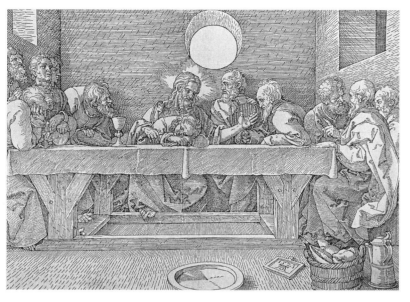

256. 뒤러, 「최후의 만찬」, 1523년, 목판화 B.53(273), 213×301mm

움직임과 공간의 이론적 함의

「초상을 그리고 있는 화공」(그림317), 1523년의 「최후의 만찬」, 1520년의 2점의 「그리스도, 십자가를 지심」(580과 579, 그림 257)을 볼 때마다 우리는 '기본도'(완전 정면향이거나 측면향의 얼굴)에 대한 강조를 발견할 수 있다. 그 둘의 기묘한 조합도 있다. 가령, 구경꾼의 모습이 감상자에게 등을 돌리고 얼굴과 한쪽 다리는 측면으로 향하고 있다거나, 「최후의 만찬」의 성 베드로처럼 머리는 완전 측면향인데 몸은 정면으로 보인다거나, 동일한 목판화에서 왼쪽으로부터 다섯번째에 보이는 사도의 자세가 이상하게 구부정하게 보인다거나 하는 것이 그렇다. 동시에 더 이

257. 뒤러, 「그리스도, 십자기를 지심」, 1520년, 피렌체, 우피치 미술관, 소묘 L.842(579), 210×285mm

상하게 도식화되어서 이 사도의 오른쪽 어깨가 베개로 착각되기도 한다. 이는 1521년의 아름다운 「그리스도, 십자가에서 내리심」(612, 그림258)에서 절정에 이른다. 완전 측면향의 성모 마리아는 정면향의 막달라 마리아와 대조되며, 유체(遺體)를 옮기는 한 사람은, 말하자면 화면을 따라 걷고 있는 그의 몸체와 오른쪽 다리는 측향으로 보이는데 왼쪽 다리와 얼굴은 감상자에게 향하고 있다. 그리고 뒤로 걷고 있는 다른 또 한 사람은 얼굴과 왼쪽 다리의 방향이 완전히 측면향이어서 정반대를 향한다. 이 시기의 몇 점 안 되는 세속적인 소묘 중 하나(1174, 그림259, 1525년작)에서, 몬테카를로의 「조련사」는 이른바 기계화된 운동의 범례를 변형했다. 이는 뒤러의 『인체비례에 관한 4서』의 제4권에 잘 수

258. 뒤러, 「그리스도, 십자가에서 내리심」, 1521년, 뉘른베르크, 독일 국립박물관, 소묘
L.86(612), 210×289mm

록되어 있다. 덧붙여진 종교적인 혹은 비유적인 의미는 고전 도
상을 수용하는 역할을 하는 데 반해 「학자의 꿈」「헤라클레스」 혹
은 「인류의 타락」의 시대에는 고전 도상이 수학적 원리를 예증하
는 역할을 한다.

　각각의 인물상의 포즈와 운동을 결정하는 직사각형 원리는 동
시에 그림의 구상 전체, 공간구조 자체를 지배한다. 가능한 한 인
물상은 평행한 면에 배치하고, 말하자면 화면과 상상 속의 릴리
프 사이에 밀어넣는다. 또한 운동과 행동의 전체적 흐름은 전경
에서 속으로(깊이를 가지고) 향하지 않고 옆에서 옆으로 흘러간
다. 현재 논하고 있는 5점의 목판화의 경우 실내는 깊이감 없이
드러나 있고, 엄격하게 정면을 향하고 있으며, 가장 작은 물체가

259. 뒤러, 「조련사」, 1525년, 바욘, 보나 미술관, 소묘 L.366(1174), 238×205mm

화면에 평행하거나 직각으로 위치를 이동하는 것이 허락되지 않는다. 뒤러는 미술이론에 다시 한 번 열중한다. 즉 원근법에 열중한다. 이는 그의 창조적 실험에 뚜렷하게 반영되었다.

　요약하자면, 뒤러의 만년의 동판화와 유채는 구적법적으로 확정될 수 있는 단위들을 보여주는 데 반해서, 만년의 목판화와 펜소묘는 구적법적으로 확정될 수 있는 구도를 보여준다. 두 경우 모두 '큐비즘'의 원리로 불리는 것에 구속되는 현상을 보인다. 그

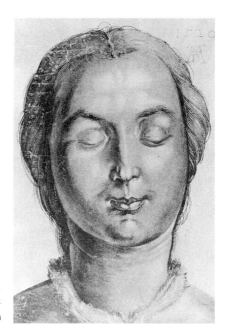

260. 뒤러, 「부인의 머리」,
1520년, 런던, 대영박물관, 소
묘 L.270 (1164), 326×226mm

러나 뒤러는 그 원리를 더욱 조형적인 표현수단으로써 독립된 물
체에 응용하고, 더욱 선조적인 표현수단으로써 회화 공간 전체에
응용했다. 따라서 같은 원리에 대한 서로 다른 해석은 심지어 순
수하게 기술적인 문제로 보일 수도 있었다.

　뒤러는 동판화와 유채의 준비과정으로서 제작된 대형 사생 작품
을 위해 선조적인 가치를 희생하여 순전히 양감에 비중을 둔다는
점에서 공통되는 두 가지 새로운 기법(중요한 것은 그것이 1519년
에서 1521년에 발전되었다는 사실이다)을 선호하여 이용했다. 이
새로운 기법은 다음과 같다. 첫째, 대담하게 붓을 사용하고 흰색의
효과를 높이며 때로는 분필로 효과를 강화하고 회색이나 검은색으
로 도화지를 덮는 것이다(766, 767, 1049, 1163[그림260], 1204,

261. 뒤러, 「십자가 위의 그리스도」, 1523년, 파리, 루브르 박물관, 소묘 L.328(534), 413
×300mm

1205). 둘째, 이것도 많이 쓰이는 방법인데, 부드러운 찰필(擦筆)
같은 금속촉을 써서 흰색 효과를 강화하고 혹은 녹색이나 보라색
안료를 도화지에 사용한다(특징적인 작례로는, 그림261~264,
265, 266, 267). 목판화 준비를 위해 그려진 그의 만년의 펜 소묘

262. 뒤러, 「십자가를 끌어안고 있는 막달라 마리아」, 1523년, 빈, 알베르티나 판화미술관, 소묘 L.582(538), 419×300mm

와 만년의 목판화에서는 이와 반대로 선으로 만들어진 패턴의 도형적 투명성을 그 특색으로 한다. '형태를 보여주는' 곡선은 직선을 위해 사실상 버려지고, 이 직선의 간격은 전체적으로 그 넓이가 동등하며, 표면이 정면을 향하는 경우에는 반드시 평행이고, 단축

263. 뒤러, 「십자가 아래의 성 요한」, 1523년, 빈, 알베르티나 판화미술관, 소묘 L.582(538), 419×300mm

법으로 되어 있는 경우에는 원근법적인 수렴에 의해 엄격하게 지배된다. 크로스해칭은 최소한으로 억제되어 1523년 이후는 사실상 모두 사라진다(1523년의 「조련사」에는 전혀 없다). 커튼과 옷주름마저도 1524년의 「동방박사의 경배」(513, 그림268)와 『측정

264. 뒤러, 『십자가 아래의 성모 마리아와 두 성녀』, 1521년, 파리, 튀피에 부인 컬렉션 [이전에는 파리, 데페르 뒤메닐 컬렉션 소장], 소묘 L.381(535), 424×310mm

술 교본』에 실린 목판화 1점(그림317)은 크로스해칭을 사용하지 않고 입체표현을 행하는 경우들이다.

생물의 형태와 풍경의 특징을 해석하는 데서 일종의 암석 같은 성질과 결합되는 것은 뒤러의 만년의 펜 소묘와 안드레아 만테냐

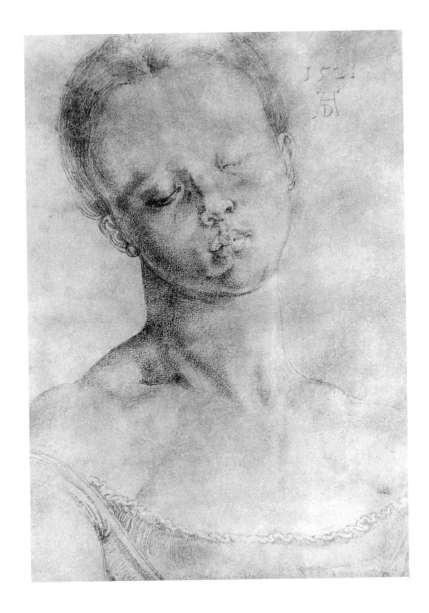

265. 뒤러, 「성 바르바라」, 1521년, 파리, 루브르 박물관, 소묘 L.326(769), 417×286mm

266. 뒤러, 「복음사가 성 요한」(그림300 참조), 1525년, 바욘, 보나 미술관, 소묘 L.368(826), 405×253mm

267. 뒤러, 「성 필립보」, 1523년, 빈, 알베르티나 판화미술관, 소묘 L.580(843), 318× 213mm

의 선묘적 작품과의 놀랄 만한 유사성을 확립한다. 어떤 경우에서는 직접적으로 연상을 불러일으키기도 한다. 젊은 시절에 이교적 감각과 격렬함의 교사 역할을 한 만테냐를 환영했던 뒤러는 이제 견고한 부조 같은 형식성에 관심을 돌렸다.

　뒤러의 만년의 양식은 부적절한 표현일지 모르지만 '청교도적 근엄함'으로 불린다. 그 형식의 견고함과 엄격함은 내용의 감정적인 효과를 약화시키기보다는 오히려 강화했다. 마치 베토벤의 만년의 푸가에서처럼, 미켈란젤로의 만년의 소묘 혹은 렘브란트의 만년의 회화에서 우리는 외면적인 그릇은 가능한 한 견고하게

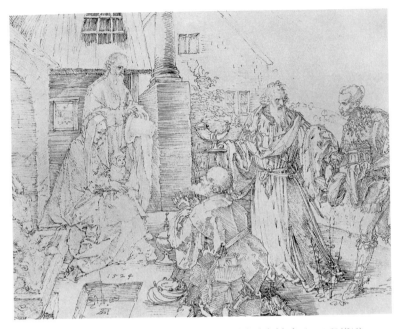

268. 뒤러, 「동방박사의 경배」, 1524년, 빈, 알베르티나 판화미술관, 소묘 L.584(513), 215×294mm

다른 무엇이 침투하지 못하도록 더욱 빈틈없고 유연한 용기로 만들어져야 한다는 점을 느낀다. 이는 내면적 열정의 압력을 견디기 위해서이다. 또한 자세와 몸짓의 '역학적인' 성질, 정면을 향하는 평면에 대한 신경질적인 존중, 그리고 공간의 최소한의 축소는 마치 누구에게 죽거나 누구를 죽이려는 인간의 '굳어버린 얼굴'처럼, 감추어진 강렬한 감정을 무심히 드러내는 것으로 느껴진다.

1523년의 작품, 가령, 동판화와 금속촉의 「사도들」(그림267, 269, 270) 혹은 겟세마네의 그리스도를 그린 당당한 펜 소묘(565)에서는 내적 긴장을 '물결' 양식처럼 묘사한 윤곽선을 발견할 수

269. 뒤러, 「성 시몬」, 1523년, 동판화 B.49(156), 118×75mm
270. 뒤러, 「성 필립보」, 1523년(1526년에 공표됨), 동판화 B.46(153), 122×76mm

있다. 커다랗게 단순화된 양감이 복잡한 요철의 방식과는 대조된다. 그 결과 전체는 밀집된 단층 지괴 같은, 즉 큰 고원 같고 바위가 많은 깊은 협곡 같은 인상을 준다. 하지만 그것들은 기하학적인 도식화(평행선, 직각, 이등변 삼각형 등)를 향한 뚜렷한 경향을 보인다. 또한 말년에 가까워진 1525/26년에 뮌헨의 「성 요한」(43과 826, 그림266, 300)과 이상하게도 손가우어풍인 우피치 미술관의 「배를 들고 있는 성모자」(31, 그림271)에서 대범하고 유려하게 처리된 인물상에서 우리는 어떤 유연함을 관찰할 수 있다. 하지만 이러한 발전과는 별개로, 뒤러의 만년의 양식에서의 여러 원리들은 1519/20년에 굳건하게 확립되었다. 그의 만년에 가장

271. 뒤러, 「배를 들고 있는 성모자」, 1526년, 피렌체, 우피치 미술관(31)

중요한 외면적 사건은 그의 천부적 재능을 발휘하여 변화시키기보다는 오히려 그것에 활력을 부여하고 더 풍부하게 했다. 그 사건은 바로 네덜란드 여행이다.

뒤러는 1520년 7월 12일 목요일 뉘른베르크에서 출발하였다. 그의 주된 목적은 아헨에서 열릴 대관식에 가는 도중의 카를 5세를 알현하여 지속적으로 연금을 지급받을 수 있도록 하려는 것이었다. 그러나 이것만이 뒤러 여행의 동기는 아니었다. 그는 그의 아내와 하녀(수잔나)와 동행했고, 자신의 요구가 받아들여진 이후 7개월간 네덜란드에 머물렀다. 그는 쉽게 운반할 수 있는 몇 점의 채색화뿐만 아니라 많은 동판화와 목판화(그 중에는 그가 만든 것도 있지만 일부는 한스 발둥 그린과 한스 쇼펠라인의 작품도 있다)를 가지고 다녔다. 그가 귀중한 작품을 매각하고, 물물교환을 하고, 선물로 사용한 일들에 관해서는 그의 일기가 상세하게 말해준다.

그의 판화를 구입하고 수집했던 사람들은 꽤 많았으며 회화의 경우는 다음과 같다. 밤베르크의 주교는 3통의 추천장과 가장 유용한 관세면제증의 답례로서 『성모전』『묵시록』 그리고 1플로린에 상당하는 동판화뿐만 아니라 채색 성모상을 받았다. 캔버스에 그려진 그 3점의 작은 회화(파리 국립도서관에 있다[83과 102, 그림251])는 4플로린과 5스투이베르에 팔렸다. 성모 마리아를 묘사한 별도의 작은 캔버스는 라인 지방 통화(通貨)로 2길더의 수입을 올렸다. 그리고 캔버스에 그려진 「그리스도의 손수건」「삼위일체」「죽은 그리스도」「어린아이의 머리」(같은 것을 그린 다른 그림은 뒤러의 작품이 아니라 친구가 준 것이었으며 다른 사람에게 넘어갔다)는 선물로 증정했다. 뒤러는 막시밀리안 1세의 초상(템

페라―옮긴이)도 가지고 다녔다. 이는 아마도 독일 국립미술관에 있을 것이다. 그는 그것을 황제의 딸인 네덜란드 총독 마르가레트에게 증정했지만 그녀가 그것을 너무 싫어했기 때문에 다시 돌려받아야 했다. 결국 그는 그것을 영국제 흰색 천과 교환해버렸다.

그 후 뒤러는 궁정 방문을 순회 판매 기회로 확대하여 여행 계획을 세운 것 같다. 하지만 그는 그 사업을 진지하게 생각하지는 않았다. 그는 아주 비공식적인 방법으로 그림을 팔고 제작했다. 그는 보답을 해야 한다거나 또는 보답을 바라고서 친구 및 지인들과 거래를 한 것이 아니었다. 행여 돈이 아닌 다른 종류의 호기심이나 섬세함으로 보상받더라도 그는 후회하지 않았다. 그는 초상화를 그려준 대가로 1플로린이나 1두카트도 기쁘게 받았으며, 그 외에 답례로 받은 삼목재 로사리오와 굴 100개에도 매우 만족해했다. 뒤러는 친구하자는 뜻에서 라자루스 라벤즈부르거라는 사람에게 「서재의 성 히에로니무스」와 '3대서'를 증정했다. 그리고 라자루스는 그에 대한 답례로 '큰 물고기, 달팽이 껍질 다섯 개, 4개의 은메달과 5개의 동메달, 마른 생선 2마리, 백산호, 4개의 화살, 적산호'를 뒤러에게 주었다. 이에 뒤러는 너무 감동한 나머지 라벤즈부르거의 초상을 무료로 그려주었으며, 덧붙여 16점의 동판화 『동판 수난전』과 몇 점의 목판화를 선물했다. 뒤러는 자유롭게 돌아다녔다. 관광을 즐겼고 때로는 가끔 내기도 걸었다. 이탈리아 판화를 사는 데는 꽤 많은 돈을 썼다. 그리고 진기한 병기, 물소의 뿔, 칼레쿠티아(인도 남서부의 항구도시―옮긴이)산 소금 그릇, 상아에 새긴 두개골, 보석, 금화 4플로린의 작은 원숭이 같은 모든 진기한 물품들을 샀다.

뒤러가 여행의 재정적 결과를 다음과 같은 문장으로 정리한 것은 다소 의외이다. "네덜란드에서의 나의 작업, 생활비, 판매, 그밖에 다른 거래에서 나는 적자를 보았다." 그는 아무것도 기대하지 않았기에 그런 글을 후회 없이 남겼다. 확실히 뒤러는 여행 전체를 사업과 유희의 결합으로 보았다. 오히려 후자에 비중이 있었다. 사실 연금에 대한 문제도 해결되어야 했고 지출도 가능한 한 제작·판매·물물교환에 의해서 적극적으로 줄여야 했으나, 뒤러가 정말 원하고 필요로 했던 것은 외국 생활에서의 활기와 흥분이었다. 새로운 환경에서의 흥분은 전 세계로부터 온 사절들과 구경꾼들을 동반한 카를 5세의 돌출적인 방문으로 인해서 배가되었다. 또한 그는 뛰어난 예술과 기능을 보여주는 작품을 체험하고, 다양한 직업·지위·국적의 사람들과 교제하며, 유명한 사람이긴 하지만 동등한 시민들에게 좀더 저명한 초대 손님으로서 환영을 받기도 했다.

뒤러 일행은 육로로 밤베르크로 갔다. 주교의 따뜻한 접대를 받은 후에 배를 타고 프랑크푸르트로 향했다. 그곳에서 뒤러의 오랜 지지자인 야코프 헬러는 포도주 선물을 보내어 때늦은 관대함을 보여주었다. 일행은 다시 배를 타고 마인츠를 거쳐서(주교의 관세면제증의 효과는 점차 없어졌다) 뒤러의 친척인 금세공사 니클라스의 고향인 쾰른으로 갔다. 그리고 다시 5일간의 육로여행을 거쳐서 8월 3일에 안트베르펜에 도착했다.

안트베르펜에서 뒤러 일행은 친절하고 성실한 욥스트 플란크펠트(정식 이름은 유스 블란크벨트)의 집에서 지냈다. 여기에서 뒤러는 8월 20일까지 이상한 약속을 실행했다. 때문에 뒤러는 어디에 초대받아 가지 않는 경우에는 혼자서 혹은 집주인과 식사를

했고 그의 아내와 수잔나는 '이층 부엌'에서 식사했다. 뒤러는 플란크펠트의 집을 일종의 기지로 이용하여, 거기에서 모든 방면으로의 장기 혹은 단기 여행을 출발했으며, 그때마다 아내를 수잔나와 플란크펠트 부인에게 부탁했다. 8월 26일 그는 마르가레트가 거주지로 정했던 브뤼셀과 메헬렌에 갔다. 그리고 많은 중요 인물들과 만나는 성과를 거두었으며, 그 중에는 카를 5세의 대관식을 위해 황제의 문장을 지참했던 뉘른베르크의 특사, 그의 연금 때문에 청원서를 제출한 황제의 특별 비서관 야코부스 데 바니시스, 그리고 마르가레트도 포함되어 있다. 그는 9월 3일에 되돌아와서 한 달간 머물렀다가 10월 23일 개최 예정인 왕의 대관식이 열리는 아헨으로 10월 4일에 떠났다. 그의 청원서에 대해서는 그때까지 결정이 내려지지 않았다. 황제 일족이 쾰른으로 이동하는 것을 따라갔던 뒤러는 특히 뉘른베르크 사절이 마차에 동승하기를 권유해서 그렇게 하기로 했다. 마침내 11월 12일 그는 '많은 노고와 노력으로' 연금 확인서를 받았다. 그리고 취리히, 존스, 노이스, 뒤스베르크, 베젤, 엠메리히, 님베겐, 헤르토겐보슈, 호가스트라텐, 벨레, 그 외 다른 몇몇 곳을 돌아보고 11월 22일 안트베르펜으로 돌아왔다.

뒤이은 두 번의 여행은 단순한 관광이었다. 그 중 '바다보다 낮은 곳'인 베르겐오프줌과 질란트로 간 것은 불운한 여행이었다. 그곳에서 뒤러는 아르네뮈덴, 테르고스, 울페르스티크, 지리크지, 미델부르크 등의 명소를 보고 돌아다녔지만 이전부터 보고 싶었던 고래를 보러 갔던 아르네뮈덴 항구에서는 간신히 사고를 면했다. 그는 여생동안 그를 따라다녔던 '기이한 재난'을 처음으로 겪고서 고통을 겪었다. 다른 한 번은 얀 프레포스트(혹은 프로

포스트)와 동행한 브뤼헤와 헨트로의 즐거운 여행(1521년 4월 6일부터 11일까지)이었다. 이 여행에서 뒤러는 그 나라의 최고 미술작품을 감상하고 미술가와 상인으로부터 최고 대우를 받았다. 그가 헨트에 있는 성 요한 성당의 탑에 올라가서 느낀 점을 쓴 다음 글에서는 감동이 일렁거린다. "수요일 아침, 나는 성 요한 성당의 탑 위로 안내되었다. 거기에서 나를 큰 인물로 대접하는 듯한 놀라운 대도시를 보았다."

'19년 전'의 베네치아인의 신청을 언급한 1524년의 편지에 따르면, 안트베르펜 시당국은 이전보다 더욱 관대해졌다. 그렇지만 뒤러는 자신의 '고국'인 '영광스러운 뉘른베르크 시'에 대한 애정 때문에 그 유혹을 재차 물리쳤다. 1521년 3월에 일찌감치 그는 뉘른베르크에 있는 친구들에게 줄 토산물을 사기 시작했다. 그런데 최종적으로 귀향 준비가 된 것은 7월이 다 되어서였다. 7월 6일과 7일에 마르가레트를 방문한 것은 이별을 위한 것이었다. 플란크펠트와의 청산은 우호적인 방식으로 마쳤다. 큰 짐은 이미 1차 발송되었으며, 그 이전에도 3월과 4월에 다른 짐들이 발송되었다. 마땅한 운송인부가 없어서 새로운 인부 한 사람이 고용되었다. 방수포·밧줄·우편배달부용 노란색 작은 뿔피리를 구입했다. 그리고 뉘른베르크로 막 출발하려 할 때 친절한 주임 사제는 가장 취급하기 힘들고 뒤러가 가장 소중히 여긴 물건들, 즉 '커다란 거북이 껍질, 물고기 가죽으로 된 방패, 긴 파이프, 긴 방패, 상어 지느러미, 시트론과 케이퍼가 꽂혀 있는 두 개의 작은 꽃병'을 맡아주었다. 요약하자면, 모든 것이 준비된 때는 7월 2일이라 할 수 있다. 브뤼셀로 가는 도중에 안트베르펜에 들른 덴마크 왕 크리스티안은 뒤러에게 자신의 초상 소묘(1014)를 의뢰했다. '북유

럽의 네로'로 불린 그는 아주 기꺼운 맘으로 뒤러를 저녁식사에 초대했으며 브뤼셀에 동행하여 자신의 초상화를 유채로 그려줄 것을 소망했다. 뒤러는 즉각 승낙했고 아내와 하녀와 함께 소지품을 챙겨 다음날 떠났다. 카를 5세가 성문 앞까지 자신의 의형제인 크리스티안 왕을 마중나왔을 때 뒤러는 그 자리에 있었으며 황제가 크리스티안 왕을 위해 마련한 연회에도 참석했다. 크리스티안 왕이 주최한 답례의 연회에는 왕의 개인적인 손님으로서 참석했다. 그렇게 왕족 대접을 받고 충분한 보수(유채 초상화를 그리고 30플로린을 받았다)를 지급받은 뒤러는 7월 12일까지 브뤼셀에 머물렀다. 그날 그는 저지대 국가들을 영원히 뒤로하고 떠나 (루뱅, 톤게렌, 마스트리히트, 쥘리히를 경유하여) 쾰른에 7월 15일에 도착했다. 그가 뉘른베르크를 떠난 지 1년하고도 3일이 지난 후였다.

아마도 뒤러처럼 진지하면서도 모든 일에 감동을 보인 여행자는 없을 것이다. 그의 일기에는 작업·인상·감정의 기록이 여기저기 보인다. 소액 비용과 영수증, 구입, 판매, 식사, 그 밖의 일상생활의 사건이 모두 기입되어 섞여 있다. 그러나 마침 일어난 루터의 암살에 대한 엄청난 분노처럼 번쩍번쩍 빛나는 상찬의 빛이 사소한 세부와 중요하지 않은 숫자의 암운을 통해 새어나온다는 사실은 그러한 뒤러의 기록에 솔직성과 정직함을 부여해준다. 그의 소박한 마음(그는 뉘른베르크에서 온 사절들에게 자신이 좋아하는 황소뿔과 삼목재를 '꼭 증정해야 한다'고 말했다), 좋은 음식에 대한 건강한 식탐과 친구에 대한 배려, 다른 사람들을 잘 돕고 그들의 장점을 솔직하게 인정하는 성격, 누군가에 대한 원한 없는 마음(그는 '마찬가지로 반지를 세 개 가진 남자는 나를 반

정도 앞선다. 나는 그런 사실에 대해 잘 알지 못한다'라고 썼다), 끝없는 열광적 능력을 일기의 모든 페이지에서 볼 수 있다.

네덜란드 체류

안트베르펜(당시 북유럽에서 가장 부유하고 가장 국제색이 풍부한 도시로서, 이프르, 헨트, 브뤼헤 같이 오래된 중심지들보다 더 중요한 도시였다)에서 뒤러는 거대한 성당, '화려한 성 미카엘 대수도원', 판 리르 시장의 새로운 저택("내가 독일에서 본 적이 없는 것이다"), 그리고 시장의 새로운 저택("이와 같은 것들은 독일 땅에서 본 적이 없다")에 경탄했다. 그리고 푸거 가의 장대한 건물도 그를 놀라게 했다. 그리고 브뤼셀의 시청사, 대저택, 분수, 정원, 그리고 베르겐오프줌, 네이메헌, 미델부르크에 있는 깔끔한 건물들, 로마의 고가 수도에서 옮겨온 반암과 응회암 원주('배수구의 돌'[Gossenstein]이라는 의미의 수수께끼 같은 용어이다)가 있는 아헨의 대성당 등을 놀랍고 기쁜 마음으로 관찰했다. 이 모든 것은 '비트루비우스의 규정에 따라서' 만들어졌다. 그는 쾰른 대성당에 슈테판 호르너 제단화를, 헨트와 브뤼헤와 메헬렌에 있는 얀 반 에이크의 유화 몇 점을, 브뤼헤와 브뤼셀에 있는 로히르 판 데르 웨이덴과 후고 판 데르 후스('둘 모두 거장'이다)의 작품을, 그리고 브뤼헤에 있는 미켈란젤로의 「성모자」를 칭송했다. 또한 미델부르크에 있는 얀 고사르트(Jan Gossart)의 「그리스도, 십자가에서 내리심」에 대해서는 1506년 베네치아의 화가들이 뒤러의 작품에 대해 했던 것과 같은 말로 칭송했다. "채색보다는 디자인이 뛰어나다."

그가 헌트 제단화만큼이나 관심을 가졌던 것은, 그가 그릴 수 있도록 허락받은 유명한 사자, 그리고 연회 테이블(혹은 연단?)로 이용될 수 있는 커다란 물고기 요리용 통이었다. 그는 회화와 조각상에 더 이상 감동받지 않았다. 오히려 그가 감동한 것은 50명을 수용할 수 있는 브뤼셀의 대형 침대, 푸거 가의 청사와 안트베르펜의 성령강림절에 열린 마시장에 볼 수 있는 준마들, 메헬렌에 있는 한스 포펜로이터의 대포 주조공장에서 볼 수 있는 '놀랄만한 것들', '절석들로 만들어졌지만' 보기좋은 거대한 물고기 뼈, 그 옛날 안트베르펜을 지배한 거인 브라보의 유물이었다. 그의 일기에 나오는 가장 길고 생생한 기술(사실적 산문의 걸작이라 할 만한)은 카를 5세의 안트베르펜 개선입성식에 대한 것이고(뒤러는 제작 중인 장식을 보고 그 입성식에 참석했으며 나중에 인쇄된 기사를 사기도 했다), 또한 성모승천절 후 일요일에 있었던 대행렬에 대한 것이다. 이들을 관찰하는 데는 두 시간 이상, 일기에 쓰는 데는 두 페이지 이상이 필요했다. 또한 그 같은 뒤러의 열광은 최근 멕시코에서 들여온 많은 물품을 보면서 그 절정에 이르렀다. "나는 새로운 황금의 나라에서 왕한테로 가져온 물건들을 보았다. 순금의 태양, 순은의 달, 두 방을 가득 채운 용구류, 두 방을 가득 채운 무기·갑옷·발사기계·괴이한 방패·진기한 의복·침구·그 밖의 다양한 용도로 사용되는 물품들은 기적을 일으키기보다는 보기에 훨씬 더 아름답다. 그런데 이 물품들은 너무 고가이기 때문에 거의 10만 플로린 정도로 평가된다. 나의 전생에서 내 마음을 이토록 기쁘게 한 것을 본 적이 없다. 나는 그것들 속에서 경이로운 미술품을 보았으며 이 국민의 정묘한 천재성에 경탄하였다. 그래서 나는 내가 경험한 그것을 어떻게 말로 해

야 할지 알지 못한다."

베네치아의 화가들과 달리, 플랑드르의 미술가들은 독일에서 온 뒤러를 칭찬하고 빠르게 친구가 되었다. 뒤러가 도착한 지 3일 후 안트베르펜 화가조합은 귀부인들이 참석하고 화려한 식기와 '탁월한' 음식이 마련된 연회를 개최했다. "나는 식탁으로 안내 받았다. 사람들이 모여 있었다. 위대한 왕이 입장하자 양쪽에서 기립했다. ……나는 찬사를 받으며 자리에 앉았다. 안트베르펜 시의 서기관이 하인 두 명을 대동하고 와서 나에게 포도주 네 병을 선물로 주었다. ……그리고 시의 유명한 기술자는 최고의 호 의로 나에게 포도주 두 병을 선물했다. ……밤이 늦어서 사람들 은 램프를 들고 정중하게 집까지 배웅해주었다." 안트베르펜의 금세공사는 참회의 화요일에 뒤러 부부를 위해 연회를 열었다. 뒤러는 혼자 여행하는 동안에도 브뤼헤의 화가·금세공사·상인 들로부터, 헨트의 화가들로부터, 메헬렌의 화가와 조각가로부터 눈부신 환영과 상찬을 받았다. 그런데 그는 안트베르펜에서 가장 뛰어난 화가들 중 한 사람인 쿠엔틴 마시(Quentin Massys)를 만 나지 못한 것 같다. 왜냐하면 '쿠엔틴 장인의 집'을 방문한 것만 기록되어 있고 그 후 다시는 그의 이름이 언급되지 않았기 때문 이다. 그러나 그는 다른 화가·조각가·금세공사·유리화가·채 식사·메달 제작자 등 여러 미술가들과 친교를 맺었다. 다음 인 물들을 열거하는 것만으로 충분할 것 같다. 즉 마르가레트 사절 의 궁정 조각가로서 '내가 전에 만나보지 못했던 인물 같다'라고 뒤러가 말한 위대한 콘라트 마이트(Conrad Meit), 그리고 판화가 이자 뒤러 자신에게만 목판 도안가였던 루카스 판 레이덴, 브뤼셀 의 베르나르트 판 오를라이(Bernard van Orley), (앞에서 언급한)

브뤼헤의 얀 프레포스트, 채식사인 헤라르트 호렌부트([Gerard Horenbout], 호렌부트의 18살 난 딸 수잔나는 아버지의 기술을 정교하게 다듬었고, 뒤러는 그녀의 「구세주」 판화를 1플로린에 샀다. "어린 딸이 그렇게 좋은 작품을 제작했다는 것은 엄청난 기적이다"라고 쓴 글이 일기에 남아 있다), 프랑스 돌 조각가 장 몽(Jean Mone), 그 중에서도 뒤러가 소묘를 돕고 결혼식에도 참가해 특별하게 친해진 안트베르펜의 '뛰어난 풍경화가' 요아킴 파티니르(Joachim Patinir), 라파엘로의 제자인 볼로냐의 토마소 빈치도르(Tommaso Vincidor)와의 교류는 특히 중요했다. 빈치도르는 바티칸에 파견되었는데, 라파엘로가 제작한 실물 크기 밑그림을 태피스트리를 위해 변형하는 것을 감독하기 위해서였다. 그는 뒤러에게 고대의 반지와 몇 점의 이탈리아 동판화를 증정해 주었으며, 뒤러의 판화 작품 전체를 교환하여 라파엘로 원작을 모방한 모든 판화들을 구해주었다.

그러나 뒤러는 결코 동업자들과의 사교에만 치우치지 않았다. 그는 음악가, 의사, 천문학자, 인문주의자들(로테르담의 에라스무스, 페트루스 아에기디우스, 코르넬리우스 그라페우스, 아드리안 헤르부츠 등)과 알고 지내고자 했다. 중요한 점은 그의 친한 친구들이 국제적으로 활약한 실무자들이라는 점이다. 안트베르펜의 푸거 가의 대리인인 베른하르트 슈테허, 제노바 출신의 부유한 비단상인으로서 마르가레트 사절의 회계 책임자인 토마소 봄벨리(그의 두 형제는 성공한 인물들이었으며 사랑스런 아이들도 있다), 그리고 포르투갈의 세 경제 대표들인 주앙 브라덩(고등 대리인으로 불린다), 프란시스코 페상(1519년부터 대리인 근무), 그리고 로드리고 페르난데스 달마다(1521년까지 브라덩의 비서로

근무하다가 대리인으로 승진) 등이 그들이었다.

몇몇 이유로 뒤러에게 냉정함도 모자라 적개심까지 표현했던 유일한 중요 인물이 있다면, 바로 마르가레트(합스부르크 왕가의 통치자—옮긴이)이다. 처음에 그녀는 뒤러가 자신의 조카인 카를 5세를 위해 하는 일을 지원하겠다고 약속할 만큼 친절했다. 그래서 뒤러는 그녀를 기쁘게 하기 위해 작업에 온 힘을 기울였다. 뒤러는 그녀에게 동판화를 증정했으며 그녀를 위해 우피지를 사용하여 2점의 소묘도 제작했다. 무척 꼼꼼하고 정성스레 작업했다. 그의 동판화 전집은 7플로린이었으나 소묘 가격은 30플로린 정도 되었다. 그렇지만 그가 그 부인을 마지막으로 알현(1521년 6월)하면서 슬픈 실망을 안게 되었다. 그녀는 자신의 문고와 회화 컬렉션을 뒤러에게 보여주는 것을 거부했다. 그 컬렉션에는 뒤러의 오랜 친구인 야코포 데 바르바리(마르가레트를 위해 일하다가 1516년에 죽었다)가 그린 몇 점의 회화, 얀 반 에이크의 작품(아마도 「아르놀피니 부부의 초상」일 것이다. 지금은 런던에 소장되어 있는 그 작품을 그녀는 죽을 때까지 소장하였다) 등이 있었다. 그리고 뒤러가 보고 '좋고 순수하다'고 한 40여 점의 작은 패널화들인 후앙 데 플란데스(Juan de Flandes)가 그린 그리스도전 연작도 있었다(지금은 대부분 마드리드의 왕궁에 있다). 그러나 주지하듯 그녀는 뒤러가 그린 자신의 아버지 막시밀리안의 초상을 거부했을 뿐만 아니라 바르바리의 스케치북을 원했던 뒤러의 부탁도 거절했다. 그녀는 자신을 따르던 화가와의 약속을 지키지 않은 것이다. 뒤러의 말을 인용하자면 "그녀는 내가 그녀를 위해 제작한 것과 증정한 것들에 대한 어떠한 답례도 나에게 하지 않았다."

목판에 급하게 간단히 제작한 두세 개의 방패형 문장(381/434, 433)을 제외하고 뒤러의 네덜란드에서의 제작활동은 자연스레 유화와 소묘로 한정되었다.

그가 네덜란드에 체재하면서 제작한 몇 점의 유화는 그의 일기에 기재된, 팔라틴의 프레데리크 2세 초상으로 생각되는 1점 혹은 2점의 「백작의 머리」(뒤러가 2점의 회화에 대해 언급을 했는지 아니면 동일한 그림을 두 번 언급했는지는 확실하지 않다), 그리고 뒤러의 포르투갈 친구에게 증정된 2점의 「그리스도의 손수건」, 또한 그가 묵었던 곳의 주인인 욥스트 플란크펠트의 초상 말고는 알려진 게 없다. 이 가운데 맨 나중의 초상 작품은 프라도 미술관에 있는 아름다운 「신사의 초상」(85, 그림272)과는 관계가 없다.

그러나 오늘날 드레스덴에 있는 정체불명의 인물 베른하르트 폰 레스텐(혹은 폰 브레슬렌)의 초상화(64, 그림273), 보스턴의 이사벨라 스튜어트 가드너 미술관에 있는 안트베르펜 관할지 브라반트의 세금징수원 로렌츠 슈테르크의 초상화(67), 오하이오주의 톨레도에 있는 욥스트 플란크펠트의 아내의 초상화(73), 그리고 로드리고 페르난데스 달마다에게 증정되고 지금은 리스본 국립박물관에 소장돼 있는 묵상하는 「성 히에로니무스」(41, 그림274) 등 4점의 유화가 전해지고 있다. 이들 모두는 1521년 봄과 여름 동안에 제작되었다.

1500년에서 1520년 사이의 뒤러의 초상화는, 영화 용어로 말하자면, '평범한 숏'과 '클로즈업'으로 분류된다. 1519년의 「소추기경」(그림250)은 이 두 종류의 중간에 해당하는 작품이다. '평범한 숏'의 초상화(이미 1497년 알브레히트 뒤러의 아버지의 초상[그림68]에서 예시되었으며, 막시밀리안 1세의 2점의 채색 초

272. 뒤러, 「신사의 초상」, 1524년, 마드리드, 프라도 미술관(85)

상화[60, 61]에서 절정에 이르렀다)는 앉아 있는 반신상 모델을
그린 것이다. 어깨 양측에 충분한 공간이 있고 편안한 각도로 양
손을 아래에 두고 있는 인물상은 피라미드형으로 몸을 일으킨다.
그리고 형상 전체에서 풍부함과 완전성이 느껴지며 모델은 단순

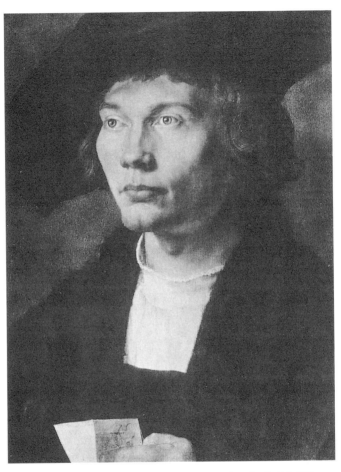

273. 뒤러, 「베른하르트 폰 레스텐(혹은 브레슬렌?)」, 1521년, 드레스덴, 회화관(64)

히 '인상학'이 아닌 완전한 '인격'으로 해석된다. '클로즈업' 초
상화(한편으로 이것은 1500년에서 1520년 사이에 제작되었고,
다른 한편으로는 1521년 이후에 제작된 초상화들에서 압도적 다
수를 차지한다)는 얼굴을 강조한다. 소인물상은 축소되어 여백이

넓지 않은 흉상이 되고 때로는 어깨조차 포함되지 않고 양손도 묘사되지 않고 잘리기도 한다.

그러나 1521년의 초상화(다른 두 작품에 비해 덜 형식적인 플란크펠트 부인 초상화는 제외)는 본격적인 반신 초상화의 여유로운 완전성과 순수하고 소박한, 일종의 흉상 초상화가 지닌 집중성을 결여한 채, 16세기 초부터 전혀 제작하지 않은 고풍스런 유형으로 복귀했다. 이는 1490년 알브레히트 뒤러의 아버지의 초상(그림3)과, 1499년 투허 일족의 초상(69, 74, 75)으로 대표된다. 이들은 양손이 포함된 흉상 초상이다. 얀 반 에이크, 플레말의 거장, 로히르 판 데르 웨이덴의 명성에 의해 가치가 고양됨으로써, 그 '키트 캣' 풍의 초상화(반신보다도 작은 양손을 포함하는 초상이란 의미로, 18세기 초에 고트프리 넬라 경이 키트 캣 클럽[Kit-Cat Club]의 회원을 그려서 클럽 식당에 걸어두었던 초상화의 양식에서 유래되었다–옮긴이)는 뒤러가 네덜란드를 방문했을 무렵에 네덜란드와 플랑드르의 화가들에게 인기가 있었다. 루카스 판 레이덴은 뒤러가 제작한 막시밀리안 1세의 목판 초상(그림242)에 양손을 덧붙여야 한다고 느꼈다. 그래서 드레스덴과 보스턴에 있는 뒤러가 작업한 초상화에는, 양손이 흉상 초상화의 좁은 여백에 들어가도록 가슴 정도의 높이까지 올려져 있다. 이러한 구도는 네덜란드 미술의 영향력을 입증한다. 그러한 영향은 또한 형태·빛·색채에서도 느껴진다. 질감이 있고(특히 모피 표현에서 두드러진다), 광범위한 키아로스쿠로 효과에 호의적인 선적인 세부들을 억제하는 경향도 있으며, 또한 빛이 가득 찬 공간에서 견고한 물체를 깊숙이 위치시키는 전반적인 취향은 루브르 박물관에 있는 고사르트의 「카론델레」 혹은

루카스 판 레이덴의 「무명의 남성 초상」을 상기시킨다. 실제로 1520년경의 플랑드르 화가에 의해 제작된 초상화(88)가 뒤러의 '안트베르펜 시대'의 작품이라는 사실은 그리 놀랍지 않다.

리스본에 있는 「성 히에로니무스」(그림274, 1521년 3월에 완성되었으며 5점의 아름다운 습작을 거쳐 신중하게 준비되었다. 습작 중 3점은 93세의 남성을 그렸다. 이 남성은 모델비로 3스투이베르를 받았다) 또한 플랑드르의 영향을 드러내는 작품이다. 그러나 이 경우에는 사정이 좀더 복잡하다. 성인은 반신상으로 묘사되어 있고 그의 자세는 회화공간의 전면을 차지하고 있다. 성인은 테이블 앞에 앉아 있다. 테이블 위에는 한 권의 책이 펼쳐져 있다. 세 권의 소책자는 그 아래의 작은 책받침대 안에 들어가 있다. 잉크병과 두개골도 보인다. 후경 역할을 하는 평평한 벽에는 가늘고 긴 선들이 도드라져 있는데, 그 위에 십자가가 장식되어 있다. 성인은 오른손으로 머리를 괴고 있고, 슬프고 권고하는 듯한 시선을 감상자에게 보내고 있으며, 왼손의 집게손가락으로는 두개골을 가리킨다. 이것이 또한 우리의 시선을 끄는 것 같다.

분명히 이 그림은 안트베르펜에서 그려졌을 것이다. 색채법, 명암도의 강조, 정물의 눈에 띄는 특징, 그리고 무엇보다도 구도의 유형(얼굴과 손의 표현에 신중한 집중력을 보인 반신상의 그림)에서 그러하다. 이 모든 것은 플랑드르 회화의 '시조들'의 전통을 부활시키고, 그것을 1400년대의 북이탈리아에서 달성했던 것과 융합시키며, 레오나르도 다 빈치의 인상학 습작을 강조하고자 했던 쿠엔틴 마시의 영향 없이는 생각할 수 없는 것들이다.

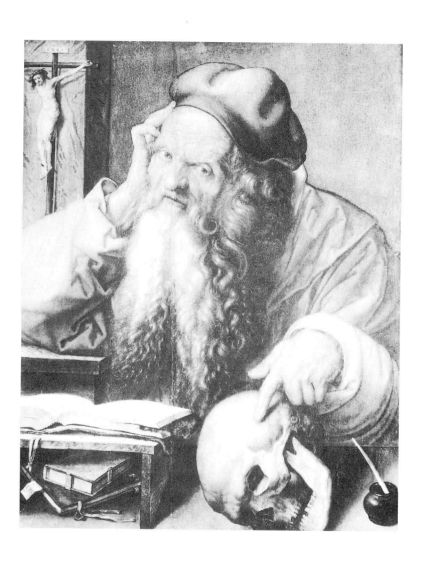

274. 뒤러, 「성 히에로니무스」, 리스본, 국립박물관(41)

뒤러와 마시

그러나 루브르 박물관의 「은행가와 그의 부인」으로 대표되는 마시의 구도법이 뒤러의 안트베르펜 방문 이전에 성 히에로니무스의 주제에 적용되었는지는 무척 의심스럽다. 반신상의 성 히에로니무스를 그린 네덜란드 혹은 플랑드르의 작품 가운데 어느 것도 리스본에 있는 뒤러의 그림보다 먼저 제작되지 않았다. 대부분은 분명히 뒤러의 작품으로부터 영향을 받았다. 1521년의 동판화에서 루카스 판 레이덴은 1513년과 1516년의 동판화에서는 보이지 않던 두개골과 무언가를 가리키고 있는 손가락 모티프를 차용했다. 마리누스 판 로이메르왈레(Marinus van Roymerswaele)는 초기 시절의 유화 가운데 1점(베를린, 독일박물관)에서 1511년의 뒤러의 목판화(334)를 따라 성인의 자세와 의상을 수정하고 마시의 수법에 따라 정물의 특징을 강화했으며(지금 그 수법은 반 에이크 형제, 페트루스 크리스투스, 콜란토니오 등의 전통으로 거슬러 올라간다), 다른 많은 '마니에리스트'처럼 턱뼈가 없는 두개골과 둥근 돔이 아닌 벌집 모양의 후두부(os occipitis)를 보여주는 것을 선호한 점 등의 사실들을 제외하고는, 아주 충실하게 뒤러의 구도를 모방했다. 그 후에 로이메르왈레는 제작연도가 1528년(?)에서 1547년에 걸쳐 있는 약 6점 정도의 변형판들을 제작했다. 그래서 프라도 미술관에 있는 작품에 쓰여진 제작연대(1521년)는 믿지 못할 이유가 충분하다. 요스 판 클레베(Joos van Cleve)의 공방에서 뒤러의 유채에 대한 어느 정도 정묘한 모방 작품들이 대규모로 제작되었다. 그들 가운데 일부는 부속품을 제외하고는 오히려 있는 그대로에 가깝다. 그것들은 대량판매되었다. 그

러한 전통은 끊어지지 않고 얀 판 헤메센(Jan van Hemessen, 이전에는 빈의 슈트라헤 컬렉션에 그의 작품이 소장되었다) 같은 화가들에 의해 이어졌으며 다음 세기에도 파급되었다.

그러므로 리스본의 유화는 처리와 구도의 측면에서 안트베르펜의 전통을 따른 것이라 할 수 있지만, 그 '창안'에 관한 한 분명히 뒤러 자신의 작품이다. 그리고 그런 결론은 내면적인 증명으로 입증된다. 1514년의 동판화(그림207)가 로테르담의 에라스무스의 이상에 준거한 데 반해, 1521년의 「성 히에로니무스」는 루터의 정신을 반영한다고 말해진다. 이 말은 맞다. 동판화가 학문적으로 충족된 숨겨진 빛을 내뿜는 데 반해, 유채는 음울한 메멘토모리(memento mori)이다. 플랑드르의 복제본들 중 일부에는 아주 적절하게 '인간은 거품이다'(omo bulla)라는 명문이 씌어있다. 두개골은 창문틀 앞에 눈에 띄지 않게 놓여 있지만 햇빛을 받아 밝게 변형된다. 하지만 일에 열중인 성인에게는 그것이 안중에 없다. 이는 이미 뒤러의 1514년의 동판화에서 처음으로 나타난 바 있는 모습이다. 또한 베를린에 있는 나중의 펜 소묘(816, 그림275)는 섬뜩한 것을 향해가는 더욱 중요한 한걸음을 내딛는다. 이는 리스본에 있는 그림의 직접적 선례로서 고려되어야 할 작품이다. 이 펜 소묘는 서재에 있는 성 히에로니무스를 보여주는데, 동판화의 경우와 같이 전신상이다. 하지만 성인은 은자의 옷을 입고 있다. 이 옷은 진기한 꾸밈으로서 무척 의미 있으며 오직 뒤러풍의 「성 히에로니무스」 제작을 전문으로 하는 공방을 가진 요스 판 클레베에 의해서만 계속해서 채용된다. 더군다나 성인은 학문 연구에 몰두하는 대신 앞의 테이블 위에 있는 두개골에 대한 상념에 잠겨 있다. 이상하게도 그 분위기와 자세는 보편

275. 뒤러, 「서재의 성 히에로니무스」, 1520년경, 베를린, 동판화관, 소묘 L.175(816),
202×125mm

적인 슬픔을 나타내는 미켈란젤로의 불후의 명작 「예레미야」와 「생각하는 사람」(penseroso, 메디치 가 예배당 내의 로렌초 데 메디치 상-옮긴이)을 상기시킨다.

그런데 도상학과 내용의 관점에서 보자면, 리스본의 그림(의상과 몸짓을 바꾼 점을 제외하면 베를린의 소묘 대부분은 '클로즈업' 소묘이다)은 뒤러의 발전에서 그 논리적 위치를 차지한다. 「막시밀리안 1세」와 1492년경의 자화상(그림27)의 작자만이 이 온화한 학자와 정렬적인 참회자를 음울함과 무상함을 암시하는 일종의 그리스도교적 사투르누스로서 해석할 수 있다. 얀 반 에이크의 그림에서 성 히에로니무스(디트로이트에 있는 페트루스 크리스투스의 패널화, 몇 점의 사본 세밀화, 그리고 심지어는 피렌체의 오니산티에 있는 기를란다요와 보티첼리의 프레스코화의 영향을 통해 우리에게 알려졌다)가 자신의 머리를 한쪽 손으로 괸 몸짓은 책을 읽고 글 쓰는 사람의 집중력을 표현한다. 우울증의 비탄은 아니다.

따라서 1521년의 「성 히에로니무스」의 역사는 몇 가지 점에서 1506년의 「학자들 사이에 있는 그리스도」(그림158)의 그것과 유사하다. 이 경우 뒤러는 주위의 분위기로부터 영감을 얻었다(그 영감의 최종적 근원이 레오나르도 다 빈치라는 점에 주목할 필요가 있다). 그러나 두 경우 모두, 뒤러는 특정한 원형을 답습하지 않고 자신의 인상을 깜짝 놀랄 만한 나름의 창작품이 되게 했다. 그것은 충분히 독창적이었지만 경쟁심을 불러일으킬 만한 원래의 경향 또한 충분히 가지고 있었다. 「학자들 사이에 있는 그리스도」는 레오나르도의 구도를 반복하지 않고도 '레오나르도풍'이었기 때문에 북이탈리아에서 광범위하게 모방되었다. 그래서 「묵상

하는 성 히에로니무스」는 뒤러가 메시지를 전하기 위해 안트베르펜의 언어를 사용한 까닭에 플랑드르 사람들에게 호소력을 갖고 있었다.

이 그림과 관련되어 묘사된 습작들을 별개로 하면, 네덜란드 여행 중의 소묘들은 두 종류로 나누어진다. 하나는 다른 사람들에게 넘긴 것이고, 다른 하나는 뒤러 자신이 이용한 것이다. 이 두 가지 가운데 첫번째는 '기본안'(혹은 마르가레트에게 증정한 우피지를 사용한 2점의 소묘의 경우와 같이, 친구들과 지인들에게 주려고 신중하게 만든 토산물들)과 대형 초상화로 구성된다. 그 초상화는 잘리지 않았다면 아마 『묵시록』과 같은 크기일 것이며, 분필이나 목판(유일한 예외는 붓)을 사용하여 묘사한 것들은 모델로 선 사람들에게 증정되거나 판매되었다.

마르가레테에게서 인정받지 못한 귀중한 작품군은 소실되었지만, 그 성격을 알 수 있을 만한 몇 점의 다른 소묘들이 남아 있다. 그 중에는 우피지를 사용한 몇 점 안 되는 작은 흉상화, 그리고 인상학적인 습작(1132, 1192, 1193, 1238), 진정한 '수집가의 품목' 등이 포함된다. 여기서는 스케치용 도화지로부터 특별히 준비된 대형 종이로 조심스럽게 옮겨 그려진 모든 종류의 흥미로운 동물들과 2점의 풍경 습작이 보인다(1475). 뒤러는 악대장의 앨범에 뛰어난 류트 연주자인 펠릭스 훈거슈페르크 악대장의 초상을 그려넣었는데, 최소한 그것도 원작자의 손에 의한(propria manu) 복제본으로서 현재 우리에게 전해지고 있다(1026). 그러나 어느 무명 영국인의 방패형 문장을 위한 몇 점의 가벼운 스케치(1517)를 제외하고 모든 '기본안'은 소실되었다. 오직 뒤러의 일기를 통해서 우리는 다음 작품들의 존재를 알 수 있다. 즉 (불분

명한 목적으로) 안트베르펜의 화가들에게 준 '기본안', 안트베르펜의 금세공사 조합을 위해 디자인한 여성용 리본, 성탄수요일 전 3일 동안 개최된 가면무도회에서의 의상, 금세공사 얀 반 데페르를 위한 봉인, 안트베르펜에 있는 토마소 봄벨리의 집의 벽장식을 위한 디자인, 마르가레트의 주치의가 지은 집의 설계도, '견직물 상인조합'이 기증한 사제복을 위한 성 니콜라스 상, 그리고 요아킴 파티니르를 위한 회색 바탕의 도화지에 그려진 네 명의 성 크리스토포루스 상.

한편 대형 초상 소묘 십수 점 이상이 오늘날 전해온다. 목판이나 분필을 사용한 것은 11점에서 12점이며, 붓을 사용한 것은 1점, 보라색 배경 도화지에 금속촉으로 그린 것이 1점이다. 그것들은 예비 소묘가 아니라 완성된 미술작품이다. 실제로, 뒤러는 그것들을 값이 더 오르기 전에 6스투이베르에 목판 패널과 함께 처분해버리곤 했다. 이들의 구도는 유화와 판화에 채용되었던 '흉상초상화' 방식을 따랐다(1071, 그림276). 머리에는 보통 모자가 씌워져 있다. 모자의 가장자리는 이른바 대위법적 효과를 보여준다. 그리고 배경은 까맣고 맨 위 왼쪽에는 서명, 날짜, 그 외 다른 명문을 써넣을 가늘고 긴 공백이 있다. 1515~18년의 분필과 목판 소묘에서 이미 가끔씩 보였던 배치이지만(1040과 1065) 지금은 통례가 되었다.

그 예외는 아그네스 뒤러의 초상(1050, 그림277)과 로테르담의 에라스무스의 초상(1020)뿐이다. 전자는 색채 도화지에 그려진 유일한 초상 소묘이고, 후자에는 채 완성되지 않은 부분이 있다. 이미 언급되었던 에라스무스, 아그네스 뒤러, 그리고 덴마크 왕 크리스티안 2세(1014)를 제외하고, 우리는 베르나르트 판 오를라

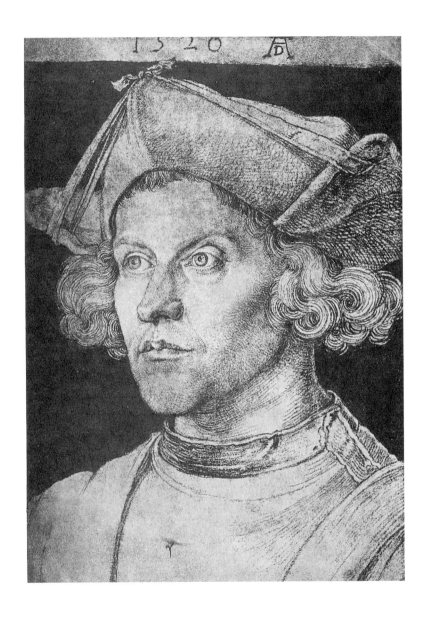

276. 뒤러, 「젊은이의 초상」, 1520년, 베를린, 동판화관, 소묘 L.53(1071), 365×258mm

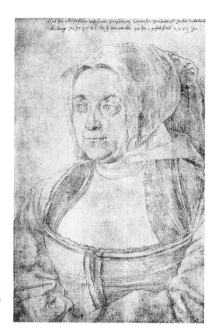

277. 뒤러, 「아내의 초상」, 1521년,
베를린, 동판화관, 소묘 L.64
(1050), 407×271mm

이(1033)와 로드리고 페르난데스 달마다(1005)의 초상만을 확인
할 수 있다. 이름이 판명된 인물인 페르난데스는 뒤러가 '검은색
과 흰색을 사용하여 큰 붓으로 그린 소묘'에 의해 그 영예를 부여
한 유일한 개인이다.

　타인을 위해 제작한 소묘와 뒤러 자신이 쓰기 위해 제작한 소묘
사이에는 은필로 제작한 3점의 중형 초상화가 있다. 그것들은 아
마도 (확증할 수 없지만) 뒤러가 스스로를 지키기 위해 제작했을
것이다. 또한 이 3점은 감탄할 정도로 교묘하게 그려졌으며, 각각
'동판화를 새긴 작은 남자' 루카스 판 레이덴(1029)과, 뒤러가
『바보들의 배』 제작 시기 이후부터 만난 적이 없었지만 스트라스
부르크 시를 대표하는 카를 5세에게 경의를 표하기 위해 네덜란

드에 간 세바스티안 브란트(아마도 그럴 것이다, 1073)와, 주앙 브라당을 섬기는 젊은 흑인 여자 카타리네(1044)를 그렸다. 기술적이고 미적인 관점 모두에서, 이러한 비교적 비공식적인 초상화들은 뒤러의 네덜란드 체재 중 가장 매력적인 도큐먼트(1482~1508, 그림279~286), 즉 그 자신이 '소책자'라고 불렀던 분홍색 바탕의 도화지를 사용한 작은 편장형 스케치북(크기는 19×12.7센티미터)으로 전환되어가는 시기를 보여준다.

초기에, 뒤러는 대형 초상화에 우선적으로 은필을 사용했다. 그 다음에 동일한 종류의 다른 습작에도 사용했으며, 구아슈와 수채로 제작하는 방식을 선호한 풍경화에는 사용하지 않았다. 그는 오래도록 채색상의 관점에서 풍경화에 매력을 느꼈지만 1515년 초에 풍경화 제작을 중단했다. 우리는 「철사 공장」(1405, 그림278)과 「키르흐 에렌바흐의 풍경」(1406)의 재판, 혹은 그 이전 렘베르크에 있는 소형 「성모자」(676)처럼 이따금 기념품이 될 만한 은필 소묘들을 발견할 수 있다. 하지만 그래도 작품 수는 무척 적었다. 1520년에 뒤러가 자신의 주요 스케치북에 은필을 사용하기로 한 것은 실용적인 고려(가령, 오늘날의 흑연필에 해당하는 용구가 결국 연필이었다)뿐만 아니라, 얀 반 에이크와 로히르 판 데르 웨이덴이 좋아하는 용구에서, 그리고 다른 나라보다는 네덜란드에서 더 인기가 있는 표현매체에서 영향을 받은 결과였다.

그러나 양식상 뒤러의 스케치북의 은필 소묘가 그의 초기 작품과 달랐듯이, 헤라르트 다비드, 루카스 판 레이덴, 혹은 쿠엔틴 마시의 은필 소묘와도 달랐다. 그 특별하고 정묘한 표현매체의 예민한 느낌과 더불어, 뒤러는 조형적 안정감과 선묘적 정확함을

278. 뒤러, 「철사 공장」, 1515/18년경, 바욘, 보나 미술관, 소묘 L.349(1405), 151×
228mm

희생하여 그것의 회화적 가능성을 엄격하게 억제했다. 그는 선이
불명확한 덩어리 속으로 뒤섞이는 것을 용납하지 않았다. 그는
은필을 연필이면서 동시에 뷔랭처럼 다루었다. 그래서 귀국 후에
메달(1022)과 동판화(1004, 1021) 준비, 그리고 제작을 위한 사생
초상 습작에서 목탄, 분필, 펜보다 연필을 더 선호하여 사용했다
는 점은 충분히 이해가 간다.

　주제가 뒤러의 '소책자'의 편장 체제에 맞지 않는 경우에(즉,
실제로는 건물, 파노라마적 조망, 측면을 향한 동물을 제외한 모
든 경우에), 뒤러는 도화지의 반만 사용하고 나머지는 나중에 사
용함으로써 도화지를 절약했다. 한 예(포펜로이터의 대형 주조소
에서 제작한 것으로 생각되는 모르타르 소묘)에서는 페이지의 오
른쪽 반이 공백으로 남겨지고, 또 다른 예에서는 대가의 잡다한

스케치들을 미숙한 화가의 스케치와 구별하는 정의하기 힘든 균형감각 외에는 주제와 관계없는 스케치가 가득 그려져 있다. 하지만 대개는 나중에 추가된 두번째 인물상, 건축적 모티프, 풍경의 원경 등은 결과적으로 적어도 이미 계획된 구도를 가지고 있는 것처럼 보인다. 두건을 한 소녀와 반대방향을 바라보고 있는 아그네스 뒤러(그림279) 같은 쾰른의 두 이방인들, 가벼운 여행 도중에 알게 된 마르크스 울슈타트라는 인물과 '안트베르펜의 아름다운 처녀', 혹은 베르겐에서 온 살찐 부인과 테르후스에서 온 섬세한 젊은 여자(그림280) 등은 '2인 초상'에 조합되어 있다. 이 2인 초상들은 연령, 성별, 성격에서의 미묘한 차이와 날카로운 대조를 보여주며, 보는 사람의 마음에 상상적인 심리적 관계를 암시한다. 황제의 무관 카스파르 스투름의 각진 얼굴과 어깨는 헨트의 풍경을 배경으로 앞으로 드러나 있다(그림281). 또한 라자루스 라벤스부르거는 '호프 반 리레'의 탑을 향해 등을 돌리고 있다. 안트베르펜 출신 청년의 기이한 여자 같은 생김새는 성 미카엘 성당의 탑이 지배하는 그 도시의 조망에 의해 부드럽게 두드러진다. 안트베르펜의 또 한 사람의 신사의 흉상은 안데르나흐 위베르 데어 라인 근처 '크라넨베르크'의 조망으로부터 멀리 있다. 그리고 한 사자의 머리와 몸체의 앞부분을 묘사한 두 스케치에서는 자세를 각각 다르게 하고 있는 당당한 한 쌍을 보여준다(그림282).

뒤러의 스케치북은 평범할 뿐만 아니라 범상치 않은 것들을 기록하고 있다. 헨트의 당당한 사자뿐만 아니라 부지런히 경계를 늦추지 않는 커다란 개, 그리고 총명한 작은 개들을 사실적으로 그렸다(그림283). 타일 마루, 테이블, 납 그릇(그림284), 귀중품

279. 뒤러, 「처와, 쾰른 머리장식을 한 소녀의 초상」(은필 스케치북), 1521년, 빈, 알베르티나 판화미술관, 소묘 L.424(1499), 129×190mm

280. 뒤러, 「베르겐오프줌의 여인과 테르 후스의 젊은 여인」(은필 스케치북), 1520년, 샹틸리, 콩데 미술관, 소묘 L.341(1493), 129×190mm

281. 뒤러, 「카스파르 슈투름의 초상과 강 풍경」(은필 스케치북), 1520년, 샹틸리, 콩데 미술관, 소묘 L.340(1484), 127×189mm

282. 뒤러, 「두 자세의 사자」(은필 스케치북), 1521년, 베를린, 동판화관, 소묘 L.60(1497), 122×171mm

상자, 철제 장식받침 등도 스케치했다. 초기의 회화와 조각을 모사했고 50년 혹은 75년 전에 제작된 부르고뉴 공주의 소상에 매력과 활력을 부여하는 데 성공했다. 원작이 없기 때문에, 그것이 일종의 모작이라는 사실을 아무도 몰랐을 것이다(그림285). 앞에서 서술했던 안트베르펜의 건물, 아헨의 시청사와 '대성당', 라인 계곡의 요새 성, 그리고 베르겐오프줌의 전망은 위대한 화가뿐만 아니라 명장, 기사, 기하학자 같은 인물의 명예로운 학식을 묘사

283. 뒤러, 「쉬고 있는 큰 개」(은필 스케치북), 1520년, 런던, 대영박물관, 소묘 L.286
(1486), 123×175mm
284. 뒤러, 「물주전자가 있는 테이블과 말의 스케치」(은필 스케치북), 1520년 혹은 1521년,
런던, 대영박물관, 소묘 L.855(1505), 115×167mm
285. 뒤러, 「두 여인상」, 오른쪽 여성은 부르고뉴의 여왕의 소상(은필 스케치북), 1520년 혹
은 1521년, 런던, 대영박물관, 소묘 L.285(1487), 123×175mm
286. 뒤러, 「베르겐오프줌의 '그루테 케르크'의 내진」(은필 스케치북), 1520년, 프랑크
푸르트, 국립미술협회, 소묘 L.853(1494), 132×182mm

하고 있다. 이러한 소묘의 절정은 베르겐에 있는 '그루테 케르크'
의 미완성 성가대석의 격조 높은 묘사 부분이다. 그것은 뒤러의
질감 표현과 '큐비즘적' 경향을 보여준다(그림286). 이 석조건축
은 묘사되기보다는 벽돌 하나하나로 재건된 셈이다. 하지만 세부
는 집합적 관념에 엄격히 따른다. 그것은 플라톤이 말한 '순수기
하학적 형태에 부속되는 합법적 기쁨'을 감상자에게 준다. 이 소
묘는 헤르쿨레스 제헤르스(Hercules Seghers)의 「유적」혹은 샤

를 메리옹(Charles Meryon, 1821~68)의 「파리의 에칭 모음집」 같은 건축 에칭의 특징을 떠올리게 한다.

의상, 동물, 풍경

은필 스케치북에 덧붙여서, 새로운 『수난전』 연작을 위한 일련의 밑그림은 별개로 하고, 뒤러 자신이 쓰기 위해 제작한 소묘에는 첫째로 몇 점의 소형 펜 소묘가 포함되어 있으며, 그것은 다른, 좀더 작고 좀더 간단한 수직형 스케치북(편장형과 대조—옮긴이)에도 실린 것으로 보인다. 둘째로, 다양한 기교가 보이는 일부 대형 독립 소묘도 몇 점 있다.

3점의 전신상(「노 젓는 뱃사람」(1261), 「투르크 여인」(1257, 그림287), 그리고 배 위에서 잠이 든 동안 은밀하게 스케치한 '젤리겐슈타트의 화가 아르놀트'라는 인물상(1006)을 제외하고, 펜 스케치북은 분명 반 이상 인상학 습작에 쓰였다. 거기에 그려진 것은 수염이 나 있거나 그 밖의 다른 점에서 눈에 띄는 노인, 터번을 두른 동양인, 성 요한과 성 세바스티아누스 분장을 한 잘생긴 젊은이, '슬픈 성모' 자세를 하고 있는 여자 같은 무명 '인물'들이다. 여기에 덧붙여 한스 파프로트(1035, 이 스케치북의 다른 초상 소묘에서도 그려졌다), 욥스트 플란크펠트(1038), 펠릭스 훈거슈페르크(1025, 그림288) 같은 뒤러의 친구들, 그리고 매력적인 브뤼셀의 귀부인(1112, 그림289)의 얼굴을 그린 6점의 실제 초상화 등도 있다.

독립적인 소묘에는(안트베르펜에서 제작되거나 그렇지 않은 「그리스도의 성체행렬」[892]을 별개로 하고) 네덜란드의 부인용

287. 뒤러, 「투르크 여인」(펜 소묘 스케치북), 1520년경, 밀라노, 암브로시아 도서관, 소묘 L.857(1257), 181×107mm

유행복을 그린 2점의 습작(검은색 배경의 도화지에 붓을 사용하여 정성스레 그린 것으로서, 뒤러가 일기에서 언급한 바 있다 [1291과 1292]). 아일랜드 농부와 병사를 그린 1점의 의상 습작, 그리고 서로 다른 신분의 리보니아 여성을 그린 3점의 습작 같은 작품들도 포함된다. 이들 대부분은 펜과 수채를 사용했다. 아마도 안트베르펜에서 뒤러의 주목을 끌었던 '민족지학적' 자료에 기초했을 것이다(1293~1296). 가령, 펜과 수채를 사용해 그린 것으로서 이상해 보이는 반신 소묘(1365, 그림290)에는 플랑드르의 해안 근처에서 잡힌 해마가 등장한다. 마음 착한 사람의 기분 언짢은 표정을 한 그것은 뒤러를 무척 기쁘게 했는데, 뒤러의 가장

288. 뒤러, 「펠릭스 훈거슈 페르크 음악대장」(펜 소묘 스케치북), 1520년, 빈, 알 베르티나 판화미술관, 소묘 L.561(1025), 160×105mm

야심적인 제단화가 될 작품(그림298)에 등장하여 성 마르가레트 의 용 역할을 하기도 한다. 그 외 펜으로 그려진 2점의 시가 풍경 도 있다.

그 2점의 소묘 중 하나는 '미술적인' 소묘라기보다는 일종의 지도제작적인 관측도에 가깝다. 어느 정도 조감도에 가깝고, 혹 은 1527년의 「요새의 포위」(357) 같은 군사적 삽화에 가까운 이 작품은, 뒤러 자신이 '브뤼셀 왕궁 뒤에 있는 분수와 미로와 동물 원은 내가 보았던 어떤 것보다 사랑스럽고 아름다우며 낙원에 다 름 아니다'라고 기술한 부분을 묘사한 것이다(1409). 그러나 다른 하나는 뒤러의 풍경화가로서의 절정을 보여준다(1408, 그림291).

289. 뒤러, 「브뤼셀의 귀부인 초상」(펜 소묘 스케치북), 1520년, 빈, 알베르티나 판화미술관, 소묘 L.564(1112), 160×105mm

안트베르펜 항구를 그린 이 풍경화에서 부두의 많은 어선이 왼쪽 아래에서 오른쪽 위 대각선 방향으로 전개된다. 경치는 사실적인 한 무리의 건축물에 의해 방해받는다. 하지만 개별 단위는 완전한 결정형 건물이다. 가장 높은 건물은 높은 피라미드형 지붕으로서 화면의 맨 위 여백까지 닿는다. 왼쪽에는 강이 흐르고 저 멀리 반대쪽 제방의 낮은 경사면이 보인다.

기술적으로 말하자면, 이 소묘는 미완성된 것이라고 볼 수도 있다. 깊숙하게 배치된 건물들은 은필 스케치북의 세심한 수법으로 그 세부가 그려져 있지만, 우측 여백(감상자와 가장 가깝다) 옆에 있는 집은 윤곽으로만 그려져 있다. 전경 전체에도 몇 개의 윤곽선이 보인다. 본래 뒤러는 대상들로, 그리고 가능하면 후경에 작

290. 뒤러, 「해마의 머리」, 1521년, 런던, 대영박물관, 소묘 L.290(1365), 206×315mm

291. 뒤러, 「안트베르펜 항구」, 1520년, 빈, 알베르티나 판화미술관, 소묘, L.566(1408), 213×283mm

은 인물들을 배치해서 부두를 활기차게 보이게 하려고 했으나 실제로는 아무것도 그려져 있지 않다. 그런데 그는 이 소묘 제작을 중단했다. 시간이 없어서가 아니었다. 그것을 '완성하는 데는' 한 시간 이상 걸리지 않을 것이었다. 그보다는 그는 그 상태 그대로 만족했기 때문이다. 그는 그 이상의 노력이 오히려 광대함과 빛의 효과를 손상시킬 것이라고 느꼈다. 전경에는 단축법으로 오른쪽에 가옥 벽으로 세부를 그려넣고 근거리의 요소들을 도입했다. 또한 반투명하고 불가사의한 원거리감을 지닌 현상을 불투명하고 균형잡힌 것으로 만들었다.

주지하듯, 뒤러의 최초의 이탈리아 여행은 이른바 풍경에 대한 종합적인 해석이라고 불릴 수 있는 것에 대해 그의 눈을 열어주었다. 그는 독립된 세부들을 일관된 패턴으로 조화시키는 방법을 배우고 『묵시록』과 「삼위일체에 대한 경배」에서 상찬받는 파노라마적 조망을 달성했다. 그러나 대우주적 파노라마의 양식과, 그 외 다른 유화나 판화에 나타나는 풍경의 특징이 보여주는 고요하고 소우주적인 양식 사이에는 어떤 불일치가 존재한다. 뒤러가 1510년부터 1520년의 풍경화(더 이상 채색화가 아니다)에서 극복하고자 한 것이 바로 그러한 불일치였다. 헤롤드슈베르크의 조망(1402, 1510년작), 「철사 공장」의 재판과 키르흐 에렌바흐의 조망(1405, 그림278, 1406, 둘 모두 6, 7년 후의 작품이다), 그리고 마지막으로 「대포가 있는 풍경」(206)에서 그는 모든 세부를 특징적으로 보여주고자 했으나, 뵐플린의 말을 인용하면 '한 공간에 존재하는 개별 물체들로부터 공간 전체로 눈을 돌리는 데' 성공했다. 그렇지만 그러한 경우 그 효과는 통합적이기보다는 누적적이라 할 수 있다. 한계를 초월한 확장을 암시하기 위해 회화를 '컷'

함으로써, 그리고 형태와 '레푸수아르'의 중복을 기교적으로 이용함으로써, 우리는 뵐플린이 말한 '공간 전체'(Raumganze)로 초대받아 그것을 체험할 수 있다. 그러나 그 '공간 전체'는 각 부분들의 종합에 의해서 나타난다. 하나의 나무가 그것의 줄기, 가지, 잎과 맺는 관계처럼 개별요소에 그것의 풍경을 표현하는 데 그가 성공한 때는 1519/20년이 다 되어서였다. 즉 알프스를 다시 찾은 후(그 절미한 「호반의 풍경」[1407]이 필자가 알고 있는 것처럼 뒤러의 스위스 여행 중에 제작된 것이라는 추측이 맞다면)였다. 비록 하나의 나무는 줄기, 가지, 잎으로 '구성되었다'고 말할 수 있을지라도 우리는 하나의 현상으로서 하나의 나무를 인식하고 이해한다.

「안트베르펜 항구」에서, 뒤러는 그러한 '종합적 조망'을 달성했다. 그리고 그의 최후의 풍경소묘인 1526/27년의 「산과 바다 사이의 요새」(1411)는 등대를 향을 피워올리는 선향(線香)처럼 보이게 만든 환상적인 축도법과, 완벽한 적막감, 그리고 주요 주제에 대한 세부의 완전한 종속이라는 측면에서 장대한 작품이라고 할 수 있다. 하지만 「안트베르펜 항구」가 사실적이면서도 시적인 것에 비하면, 그것은 전적으로 공상적이면서도 진지한 과학적 작품이기도 하다. 「항구」가 평온한 것에 비해, 그것은 순수한 빛 덩어리의 매력을 희생한다.

자신의 체험을 기록하고 동시에 친구들을 기쁘게 하려는 호기심 강하고 분주한 여행자였던 뒤러는 독립적이고 창조적인 활동에 많은 시간을 쓰지 못했다. 하지만 장래의 제작을 위한 몇몇 계획이 네덜란드 체재 중에 적어도 부분적으로는 세워졌다. 그렇지만 그것이 어느 정도 현실화되었는지는 말하기가 쉽지 않다.

1521년이라고 제작연대가 기록된 소묘가 안트베르펜에 있는 기간에 제작된 것인지, 아니면 뉘른베르크에 있을 때 제작된 것인지 결정하기가 불가능한 경우가 종종 있기 때문이다. 하지만 한 작례의 경우 우리는 뒤러의 일기에 뚜렷하게 명시된 기록의 도움을 받을 수 있다. 그는 1521년 5월에 이렇게 썼다. "나는 다섯 장의 반절 도화지에 「그리스도, 십자가를 지심」 3점과 「정원에서의 고뇌」 2점을 그렸다."

이 소묘에서 4점(3점은 1520년작, 1점은 1521년작)이 다행이 오늘날 전해지고 있다(560, 562, 579, 580). 그리고 나머지들 (1521년작, 「그리스도, 십자가에서 내리심」을 묘사한 것이다 [611, 612, 613])도 양식, 기법, 구도 측면에서 너무 유사하여 이 소묘 전체는 일관된 연작처럼 여겨진다. 그래서 뒤러는 새로운 『수난전』을 계획하기로 마음먹었다. 소묘의 양식은 예정된 목판화 제작을 암시한다. 그런 추측은 동일한 크기와 성격의 소묘 (554)에 기반한 「최후의 만찬」이 실제로 1523년에 목판화로 제작되었다는 사실에 의해 확인된다. 다음 해에는 1점의 겟세마네 장면을 그린 최종 재판(563)이, 그리고 연작 전체의 서곡 역할을 하게 될 「동방박사의 경배」가 만들어진다.

그러한 후기 구도의 전반적 특징과 만테냐 양식과의 기묘한 유사성은 이미 이 장의 앞부분에서 논한 바 있다. 후기의 작품들은 모두 '반절 크기'(halbe Bögen)이다. 다시 말해서, 그것들은 (만일 잘리지 않았다면) 『성모전』과 어느 정도 같은 크기이다. 하지만 도화지를 90도 돌린 점은 그 자체로 의미심장한 새로운 취향이다. 종래에 뒤러는 동일한 테마를 반드시 수직적 판화와 회화에서 다루었다. 예외가 있다면, 우피치 미술관에 있는 「동방박사

의 경배」가 그렇다. 이 경우 그 판형이 수직형보다는 오히려 사각형에 가깝다고 할 수 있다. 이제 구도는 높이보다는 폭으로 넓게 퍼져 화면에 전개된다. 「그리스도, 십자가를 지심」과 「그리스도, 십자가에서 내리심」의 슬픈 행렬은 후경에서부터 등장하여 무대의 중앙으로 방향전환하는 대신 오른쪽에서 왼쪽으로 이동한다. 동방박사의 걸음은 많은 종자들이 수행하지는 않지만 바다의 파도의 느린 파동 같다. 그리고 2점의 「정원에서의 고뇌」에서의 지형도 마찬가지다. 뒤러가 「비탄」을 표현할 때 좋아했던 당당하고 때로는 인위적인 피라미드형(1521년의 작례처럼 늦게 만들어진 한 예[609])은 결국 포기했다. 왜냐하면 표면상으로는 단순하지만 복잡한 구조로 된 편장형을 더욱 선호했기 때문이다. 양발이 굽혀져 있고 오른손이 생의 최후의 이완 같은 묘한 느낌으로 땅바닥에 닿아 있는 그리스도의 유체(遺體)는 경사진 언덕 위에 누워 있으며 상반신은 막달라 마리아의 무릎 위에 올려져 있다. 성모 마리아는 몸을 구부리고 그리스도의 일그러진 얼굴을 자신의 입술 쪽으로 끌어올린다. 복음사가 성 요한과 아리마테아의 요셉의 반신상이 그 토분 뒤에서 모습을 드러낸다. 침묵하는 두 사람의 슬픈 얼굴은 성모의 머리보다 더 높은 지평선상에 맞추어져 있다.

수직형에서 수평 구도로의 돌연한 변화가 의미하는 바는 단어로 정의하는 것보다 직관적으로 이해하는 것이 훨씬 쉽다. 편장형 체제는 극적이거나 서정적인 표현법보다는 서사적 표현법에 한층 적절하다. 우리는 그림 속으로 격하게 끌려들어감을 느끼지는 못하지만, 개울이 흐르고 바다의 파도가 치고 산맥이 눈앞에서 뻗어나가는 것을 보듯 그림의 경관을 흡수하곤 한다. 편장형 체제는 주체화된 행동보다 객관화된 수용의 분위기를 만들어낸

다. 아니, 적어도 거기에 상응한다. 그것은 화면을 깨뜨림으로써 깊이를 이해하는 것이 아니고 전체에서의 정적인 점진적 진전에 의해서 깊이를 이해하는 식의 공간 체험을 하게 만든다. 따라서 그것은 역동적인 긴장이나 환상적인 비현실성 속에서 용해되어 가는 공간보다는 '부조적 공간'과 '파노라마적 공간'에 한층 더 적절하다. 티치아노의 「가시 면류관」, 라파엘로의 「시스티나의 성모자」, 혹은 뒤러의 『묵시록』을 편장형 판형으로 상상하기란 어려운 일이며, 푸생의 「레베카와 엘리제르」, 레오나르도의 「최후의 만찬」, 렘브란트의 풍경화가 수직 틀에 있는 경우를 상상하는 것은 마찬가지로 어려운 일이다.

　테렌티우스 삽화와 「막시밀리안의 개선행렬」, 그리고 3점의 (다른 측면에서도 이상한) 편장형 동판화들과 에칭, 즉 1513년의 「그리스도의 손수건」, 1518년의 「대포가 있는 풍경」, 1519년의 「성 안토니우스」를 제외한 뒤러의 이전 작품에는 편장형 목판화가 1점도 포함되어 있지 않다. 그러나 그는 수평형 판형과 만년의 『수난전』에 표현하고 싶었던 것 사이의 내적 친화성을 느꼈음에 틀림없다. 그가 표현하려한 것은 서사적인 장대함을 지닌 사건들이며, 그것은 감상자의 눈앞에서 전개되는 것이며, 깊거나 헤아릴 수 없는 불합리한 공간보다는 넓고 투명하게 조직된 공간 속에 설정되는 것이며, 그리고 서정적이거나 환상적인 흥분을 주기보다는 진지한 의심의 시선을 유도하는 것이었다.

　그러나 그 외에 몇몇 외적인 영향도 알아볼 수 있다. 「그리스도, 십자가에서 내리심」의 하나(612, 그림258)는 전반적인 배치와 뒤에서 걸어오는 운반자 등의 세부적인 측면에서 봤을 때 동일한 장면을 그린 만테냐의 유명한 동판화(그림87)에서 나왔음이

292. 뒤러, 「정원에서의 고뇌」, 1521년, 프랑크푸르트, 시립미술협회, 소묘 L.199(562), 208×294mm

분명하다. 또한 1520년과 1521년의 2점의 「정원에서의 고뇌」(560, 562)는 런던의 내셔널갤러리와, 베로나의 산 제노 성당에 있는 만테냐의 겟세마네 그림들 없이 생각할 수 없다. 만테냐의 구도로 그린 이 3점은 편장형이다. 뒤러는 그 판형과 양식이 서로 내적으로 상응함을 느꼈다. 2점의 「고뇌」 후에 제작된 작품(그림 292)에서, 그는 서사적 수평성 측면에서 만테냐를 능가했다. 산 제노 성당에 있는 프레델라(predella, 제단의 최상단 혹은 제단장식의 기저판−옮긴이) 패널화에서 한 사도가 땅 위에 엎드려 있다. 이 모티프는 뒤러에게 그 장면의 고풍스런 도상학(「마르코의 복음서」와 「마태오의 복음서」에 대한 기이한 있는 그대로의 해석에 기반한다)을 뚜렷하게 상기시켰다. 여기서는 그리스도가 성배

를 지닌 천사 앞에서 얼굴을 아래쪽으로 향하고 있는 모습이 보인다. 이런 유형은 이미 볼게무트 공방에서 제작된 소묘에서 나타난 것이다. 뒤러 역시 10년 훨씬 전에는 비록 『소수난전』에는 포함되지 않았지만, 결국은 그 속에 들어가는 목판화(274)에 이러한 유형을 이용하였다. 하지만 관습에 따라 뒤러는 나중에 이를 피했다. 그리고 1520년(579)과 1524년의 소묘(563)는 『녹색 수난전』(556)과 『동판 수난전』(111)의 경우에서와 마찬가지로 양손을 올리는 그리스도를 보여준다. 뒤러가 오랫동안 쓰지 않았던 그 도식으로 다시 돌아간 것은 1521년 소묘뿐이다. 그러나 그는 만테냐가 묘사한 사도의 자세와 유사하게 그리스도의 자세를 불멸화했으며, 그만의 독자적인 감정을 그 속에 주입했다. 인물상은 고뇌에 빠진 한 인간의 파토스와, 십자가의 형태에서 양손을 뻗은 조상(彫像)의 장대함을 겸비하고 있다. 또한 만테냐풍의 특색을 반복한 일련의 암석들은 엎드린 인물상을 향한다. 그런데 이 인물은 베토벤의 9번 교향곡의 최종 악장의 주요 테마가 오케스트라에 의해서 불완전하고 불명확한 형태로 예고되듯, 이 인간의 목소리에 의해 미래가 예견되는 듯 느껴진다. 왼쪽 위 모퉁이에 있는 작은 천사를 감싸고 있는 구름은 안개 속으로 사라진다. 그 것은 연장되는 수평선에 의해서 묘사된다. 이 장면은 신비와 숙명의 분위기에 감싸여 있으며 지상의 단층에 반향된다.

한편, 2점의 「그리스도, 십자가를 지심」(579, 580)에서 편장형 판형은 궁극적으로 피렌체의 에스파냐 예배당에 있는 안드레아 다 피렌체(Andrea da Firenze)의 프레스코화 같은 이탈리아 원작에서 유래한, 북유럽에서(일반적으로 말해서) 에이크풍의 광범위한 모방 구도로서 일반화된 전통에 의해서 암시된다. 이 구도

는 부다페스트에 있는 채색화를 통해서, 빈의 알베르티나 미술관에 있는 성 베로니카 상이 첨가된 소묘에서 가장 잘 볼 수 있다. 이 소묘는 넓은 회화공간에서 전개되는 수많은 사람들의 행렬을 보여준다. 후경에서는 예루살렘 도시가 눈에 띄고 그리스도는 십자가에 매달린 채 꼿꼿하게 서서 걸어가고 성 베로니카의 모습은 그의 어깨 뒤로 보인다. 간접적으로, 뒤러는 이 '에이크풍 도식'을 숀가우어의 유명한 동판화를 통해서 젊은 시절에 이미 알고 있었다. 하지만 이 동판화는 중대한 변화 몇 가지를 보여준다. 성 베로니카 상이 포함되지 않았다는 사실은 제쳐두고, 건축물이 최소한으로 축소된 점, 정면성을 희생하여 깊이를 강조한 점, 게르만계 여러 나라들에서는 훨씬 더 평범한 것이었던 두 무릎을 구부리는 그리스도의 모습을 보여주었다는 점 등이 그것이다.

이러한 점에서, 뒤러의 1520년의 첫번째 소묘(그림257)는 '에이크풍 도식'으로 돌아갔다고 할 수 있다. 뒤러는 이 장면에 대한 초기 묘사에서 이용했던 몇 가지 특징들로서 고풍의 구도를 더욱 풍부하게 했다. 그는 그리스도상뿐만 아니라 그 극적 장면에 등장하는 인물들(성녀, 도적, 그리고 병사, 시민, 엄격한 얼굴의 '바리사이파들' 같은 냉담한 무리)을 현대화하고 불멸화했다. 그리고 그는 무질서한 대상(隊商) 같았던 것을 밀집되어 있으나 정연한 무장집단으로 응축했다. 마시와 고사르트처럼, 그 역시 초기 플랑드르 채색화의 위대한 전통에 경의를 표하는 데 이의를 갖지 않았다.

두번째 소묘 「그리스도, 십자가를 지심」(580)에서도 뒤러는 동일한 배치를 사용했다(우측의 기수는 첫번째 작품에서의 단신상보다는 알베르티나 미술관에 있는 소묘를 더 떠올리게 한다). 하

지만 부조적 평면은 강화되었다. 즉 이전에는 일종의 조형적 개성을 유지했던 다수의 인물상이 무한성의 인상을 제공하는 강력한 흐름 속으로 융합된다. 건축물은 단순한 '배경'으로 처리되며, 넓은 공간을 차지하는 섬세한 입체표현에 의해서 불가사의하게 빛나 보이는 그리스도상은 『대수난전』에서의 '오르페우스의 자세'를 되찾았다. 이 두번째 개정판은 어쩌면 뒤러의 사후에 복제됐을지도 모르는데, 이전에 빈의 미술품 진열실에 있었던 '크고 예술적인 유채 패널화'(13)에서(나중의 소묘에 기초하여 행렬의 사람 수가 약간 늘어난다) 최종적으로 이루어졌다.

「최후의 만찬」과 「대십자가형」

레오나르도 다 빈치를 숭배하면서 성장한 근대정신은 다소간 자동적으로 「최후의 만찬」의 장면을 그리스도상을 축으로 하는 편장형의 좌우대칭적 구도로 상상한다. 그렇지만 그 장면을 묘사한 뒤러의 2점의 작품(225, 244)은 좌우대칭이기는 해도 편장형은 아니다. 1523년경의 그의 소묘(554, 그림293)는 비록 편장형이지만 놀랍게도 그리스도가 테이블 중앙이 아닌 모서리에 앉아 있고 정면을 바라보는(en face) 대신 측면을 향한 모습(아레나 예배당에 있는 조토의 프레스코화에서처럼)을 보여주는 고대 동방의 도상학으로 되돌아간다. 뒤러가 그 고풍의 도식을 어떻게 알았는지, 왜 그가 그것을 채택해야만 했는지 설명하기란 쉽지 않다. 그는 레오나르도와 라파엘로에 대항하여 자신의 독창성을 주장하려고 노력했다. 레오나르도의 「최후의 만찬」은 네덜란드에서 크게 인기를 얻었다. 레오나르도의 구도를 개정한 라파엘로의 작

293. 뒤러, 「최후의 만찬」, 1523년경, 빈, 알베르티나 판화미술관, 소묘 L.579(554), 227 ×329mm

품은 마르칸토니오 라이몬디(Marcantonio Raimondi)에 의해 동판화로 만들어졌고, 토마소 빈치도르를 통해 뒤러가 입수한 판화에도 포함되었음에 틀림없다. 완전히 일치하는 것은 아니지만 뒤러의 소묘는 체제뿐만 아니라 좀더 명확한 특징들에서 이 두 명의 거장들로부터 받은 영향을 드러낸다. 비록 그리스도가 왼쪽으로 이동했지만 구도의 중심은 여전히 중심상에 의해 강조되고 있다. 또한 중심상의 엇갈린 두 다리와 서로 다른 다양한 인상은 레오나르도풍을 상기시키지만, 그에 반해 측면향의 천사 입상(앞으로 몸을 구부려 앉아 있는 사도의 어깨에 왼손을 올린다)의 모티프와, 테이블의 양끝에 앉아 있는 두 인물의 대칭성은 라파엘로를 모방한 동판화와 일치한다.

말할 필요도 없이 유사점보다 차이점이 중요하다. 고전적 좌우

대칭성은 완화되었다. 이탈리아인은 방의 가장 구석에 배치된 찬장을 이상하게 볼 것이다. 입상은 라파엘로가 신중하게 강조한 연속성을 중단시키며, 자세와 몸짓은 '고전' 미술에서의 그것에 비해서 좀더 표현력이 풍부하면서도 어색하다. 또한 뒤러는 자신의 초기 구도에서 그리스도의 가슴에 기대는 성 요한의 모티프를 유지한다. 그것은 더 이상 라파엘로와 레오나르도의 양식과 일치하지 않는다. 그러나 어떤 면에서 그는 이탈리아의 원형이 아닌 자기 자신의 종래의 해석과 결별한 것이다. 테이블(인물상들의 기념비성을 강조하기 위해서 지운 부분의 펜티멘토가 흥미롭다) 위에는 텅 빈 접시와 성찬의 상징들인 빵과 포도주 잔 외에는 아무것도 없다. 그리고 그리스도 앞에는 의미심장하게도 초기의 2점의 목판화들에 없었던 성찬식용 성배가 놓여 있다.

이 모티프는 이 장면의 역사적 양상보다는 성찬식 양상을 강조하여 묘사하는 전통에 따른 것임에 틀림없다(뒤러는 몇 시간 동안 루뱅 시에 있었으며, 상트페테르부르크 성당에 있는 디르크 보우츠의 유명한 제단화를, 아니면 적어도 디르크의 아들 엘레르트에 의한 다수의 유사작품 중 하나는 보았을 것이다). 그러나 그는 이 시점에서 그것을 채용하면서 이전에 제작한 2점의 목판화에 등장하던 작은 양을 생략했다. 이런 사실들은 미술사적인 사건 그 이상이라고 생각된다. '성배논쟁'(Kelchstreit)이라 불리는 것과 같은 종교개혁의 근본문제들 중 하나에 관해 뒤러가 갖고 있던 확신이 이를 설명해줄 것이다. 1520년의 '신약성서 설교 혹은 성미사에서의 설교'에서, 루터는 오래전부터의 요구, 즉 평신도가 성체뿐만 아니라 성배도 받아야 한다는 두 가지 요구를 지지했다. 그리고 그는 그리스도가 '성스러운 만찬을 시작한다'는 말의 중

요성을 주장했다. 이들로부터 그는(가톨릭 교의에 따르면 이교적이다) 성미사는 '희생'이 아니라 '성약과 성찬이다. 거기에서는 상징의 봉인 하에서 죄의 구원으로 하나의 약속이 만들어진다'고 추론했다. 뒤러는 작은 희생의 양을 배제하는 한편 성배를 강조하면서, 루터의 견해를 지지함을 고백하는 듯이 보인다. 주지하듯이, 뒤러는 루터가 독일어로 쓴 저작은 무엇이든 구입하여 독파했다. 그는 『수난전』 소묘집의 제작을 뒤로 미루다가 결국 그것을 단념한다. 그런 한편, 그 구도를 발전시켜 즉각 발표될 수 있는 목판화로 제작하게 된다. 이는 '최후의 만찬'의 근본적 교의상의 중요성이 그 원인이 되었을 것이다.

그 목판화(273, 그림256, 기묘하게 서로 부합되고 루터의 『미사 전서 규범』과 같은 해에 발표된)는 예비 소묘보다 좀더 '프로테스탄트적'이다. 방에는 투박한 테이블과 상자 모양의 의자들 몇 개를 제외하고는 장식이나 가구가 하나도 없다. 그리스도상은 다시 중심에 위치한다. 그의 머리는 정확히 뒤에 있는 벽의 한가운데에 온다. 하지만 원근법의 소실점은 동일한 축에 있지 않다. 테이블은 왼쪽으로 이동해 있다(그 때문에 왼쪽 끝에 있던 인물상은 가장자리에 반 정도 잘려나갔다).

거대한 동그라미 창은 오른쪽으로 빛을 던진다. 테이블의 표면은 더욱 축소되었다. 즉 그 위에는 성배 이외에 아무것도 없다(한편 성찬의 좀더 물질적인 상징인 빵과 포도주의 용기는 마루 위에서 이동되었다). 그리고 루터적인 이미지에 맞추기 위해 텅 빈 쟁반('세족'을 위한 대야는 아닌 것으로 생각된다)은 눈에 띄게 전경에 위치해 있다. 작은 양은 보이지 않는다. 주의 만찬이 '희생이 아니다'라는 교의를 실감나게 하기 위해서 그 작은 양의 부

재를 도전적으로 드러내었다.

하지만 가장 두드러진 새로움은 그러한 순간의 선택이다. 이전의 2점의 목판화에서, 그리고 심지어는 지금 이 목판화의 예비 소묘에서 뒤러는 그리스도가 "참으로, 참으로 너에게 말하기를 너희 중 한 사람이 나를 배신할 것이다"라는 말을 한 후의 불안한 동요를 표현했다. 이제 (우리가 알고 있는 한 미술사에서 처음이자 마지막으로) 그 위기가 지난 이후의 장면이 묘사된다. 정확히 말하자면, 이 목판화는 '최후의 만찬' 그 자체가 아니라 그것의 여파를 묘사한 것이다. '루터가 좋아하는 복음사가'인 성 요한은 그 장면을 이렇게 전한다. "유다는 빵을 받은 뒤에 곧 밖으로 나갔다. 때는 밤이었다. 유다가 나간 뒤에 예수께서 이렇게 말씀하셨다. '이제 사람의 아들이 영광을 받게 되었고 또 사람의 아들로 말미암아 하느님께서도 영광을 받으시게 되었다. ……나의 사랑하는 제자들아, 내가 너희와 같이 있는 것도 이제 잠시뿐이다. 내가 가면 너희는 나를 찾아다닐 것이다. 일찍이 유대인들에게 말한 대로 이제 너희에게도 말하거니와 내가 가는 곳에 너희는 올 수 없다. 나는 너희에게 새 계명을 주겠다. 서로 사랑하여라. 내가 너희를 사랑한 것처럼 너희도 서로 사랑하여라. 너희가 서로 사랑하면 세상 사람들이 그것을 보고 너희가 내 제자라는 것을 알게 될 것이다.' 그때 시몬 베드로가 '주님, 어디로 가시겠습니까?' 하고 물었다. 예수께서는 '지금은 내가 가는 곳으로 따라올 수 없다. 그러나 나중에는 따라오게 될 것이다' 하고 대답하셨다. '주님, 어찌하여 지금은 따라갈 수 없습니까? 주님을 위해서라면 어찌 목숨이라도 바치지 않겠습니까? 주님을 위해서라면 목숨이라도 바치겠습니다.' 베드로가 이렇게 장담하자 예수께서는 '나

를 위해서 목숨을 바치겠다고? 정말 잘 들어두어라. 새벽닭이 울기 전에 너는 나를 세 번이나 모른다고 할 것이다' 하셨다."(『요한의 복음서』 13장 30~38절)

그때는 유다가 방에서 나간 후였고, 그래서 충실한 11명의 제자들이 남아 있었다. 그들의 결속을 나타내는 성찬의 상징이 테이블 위에서 빛난다. 하지만 아무도 그 비극적인 예고에 놀라지도 않고 비난하지도 않는다. 오히려 설득하고 용서한다. 그리스도가 밝히는 것은 배신자의 용서할 수 없는 죄가 아니라 자신을 따르기로 임명된 인물의 인간적 나약함이었다. 그와 동시에 모든 것에 '새 계명'이 주어졌다. "서로 사랑하여라. 내가 너희를 사랑한 것처럼 너희도 서로 사랑하여라. 너희가 서로 사랑하면 세상 사람들이 그것을 보고 너희가 내 제자라는 것을 알게 될 것이다." 뒤러의 목판화의 주된 내용을 이루는 것은 그 '새로운 계율'의 알림이고, 그에 따라 목판화가 명명되었다. 즉, 이 목판화는 인간의 비극과 성스러운 전례식의 확립을 복음 공동체의 설립으로 대체한 것이다.

이 편장형 『수난전』과 더불어, 다른 대형 기획 두 개가 안트베르펜에서 돌아온 이후의 뒤러 마음을 차지하고 있었다. 하나는 여러 성인들, 그리스도의 선조와 친척, 연주천사들에 성모자가 둘러싸여 있는 모습을 보여주는 제단화이다. 그 전체적 방식은 이탈리아인이 「성회화」(Sacra Conversazione)라고 부르는 것과 유사하다. 다른 하나는 많은 인물상이 그려진 「그리스도의 십자가형」을 묘사한 대형 동판화이다. 양자 모두 네덜란드 여행에서 받은 인상과 이탈리아에 대한 기억이 혼합된 장대한 구도를 갖는다. 양자 모두 뒤러의 철저한 주도로 준비되었지만 둘다 계획대

294. 뒤러, 「십자가형」,
1521년, 빈, 알베르티나
판화미술관, 소묘 L.574
(588), 323×223mm

로 실현되지는 않았다.

간단하게 「대(大)십자가형」으로 불리는 이 작품의 핵심은 성모
마리아와 성 요한 사이에 십자가형을 당한 그리스도를 보여주는
1521년의 펜 소묘(588, 그림294)에서 보인다. 풍경을 보여주지
않는 이 단순한 구도는 분명 1511년의 동판화(120)을 상기시킨
다. 즉, 십자가 쪽으로 몸을 향하고 가슴 높이에 양손을 모아 기도
하는 수녀 같은 모습의 성모상은 앞을 향해 있는 성 요한으로 생
각되는 상과 대조된다는 점에서 공통점을 갖는다. 뒤러의 만년의
양식이 지닌 여러 경향들은 십자가형을 당한 그리스도의 엄밀한

295. 뒤러, 「대십자가
형」, 1523년, 미완성
동 판 화 Pass.109
(216), 동판화 M.25
(218)의 제2쇄, 320
×225mm

좌우대칭성(1511년의 동판화에서는 오른쪽 다리를 굽히고 머리
를 성모 쪽으로 기울인 그리스도가 보인다), 성모 마리아의 한정
된 위치, 성 요한의 견고한 자세와 심리적 억제 등에서 느껴진다.

가장 단순한 맹아가 성장하여, 뒤러의 모든 작품 구성 가운데
가장 복잡한 것 중 하나가 되었다(218, 216, 그림295). 여전히 눈
에 띄지만 더 이상 고립되어 있지 않은 성모와 성 요한은 두 합창
단의 리더처럼 등장한다. 그 둘 사이에, 십자가를 무릎에 안고 있
는 막달라 마리아가 보인다. 머리 위에서는 둥근 베네치아풍의
작은 천사가 하늘을 날며 울고 있다. 풍부하지만 그다지 심원하

지 않은 풍경에 생기를 불어넣는 것은 라인 계곡에서 차용한 요새와 베르겐 시가의 풍경이다. 둘 모두 은필 스케치 북에 충실하게 모사되었다(1508, 1491).

전체적으로 이 구도는 작자의 사후에 2점의 동판을 인쇄했던 몇 점의 작품을 통해서 알려졌다. 이 2점의 동판 가운데 초기의 것은 분명 뒤러 자신이 새긴 것이지만 불행히도 미완성 상태로 남았다. 윤곽선만 새겨져 있고 롱기누스를 중심으로 한 군상이 그려져 있다. 성 요한의 뒤는(롱기누스의 창의 윗부분은 이미 그려져 있다) 공백이다. 뒤러는 의심 혹은 절망을 느낀 시점에서 제작을 중단한 것으로 보인다. 그는 자신의 장점을 희생해야겠다고, 그리고 너무 많은 소재들이 너무 작은 공간에 모여 있는 것은 무리라고 생각했다.

어쨌든 이 동판화는 완성되지 못했다. 하지만 이런 손실은 뒤러가 동판화 준비를 위해 제작했던 습작에서는 보이지 않던 10점이 약간 넘는 당당해 보이는 습작에 의해 어느 정도 보완되었다. 이 습작들의 제작연대는 1521년에서 1523년에 걸치며, 모두 녹색 혹은 파란색 도화지에 분필이나 금속 펜이 사용되었다. 그것은 뒤러의 만년의 특징이라 할 만한 새로운 기법 가운데 하나이다. 부풀어오른 입체표현은 파리 국립도서관에 있는 캔버스 유채(83)와 루브르 박물관에 있는 불가사의한 「긴 수염이 난 어린아이」(84) 등을 상기시킨다. 몇몇 오동통한 「지품천사와 어린아이의 머리」(539~546)는 별도로 하고, 우리가 살펴보아온 작품은 「성모 마리아와 두 성녀」(535, 546), 「십자가형을 당하는 그리스도」(534, 그림261), 「복음사가 성 요한」(538, 그림263), 그리고 「막달라 마리아」(536, 그림262)를 위한 습작들이다. 길고 미끈한 선의

망토('땅바닥까지 닿는 네덜란드풍의 부인용 외투')로 몸을 가리고 숨던 성모 마리아는 마사초풍의 당당한 상처럼 더 이상 몸을 구부리지 않으며, 슬픔 속에서도 당당하게 서 있다. 그녀의 두 눈은 십자가형을 당하는 그리스도에게서 벗어나 하늘로 시선을 돌린다. 그리스도 자신은 그 어두운 엄격함 속에서 공포감을 전한다. 몸을 똑바로 한 채 머리도 세우고 얼굴에는 고통이나 슬픔보다는 엄연한 집중력을 보이고 있는 그리스도는 고뇌의 상태에서 벗어나 불가사의하게도 생과 죽음 사이에서 의식을 지키고 있는 것처럼 보인다. 그리스도의 몸이 세 개가 아닌 네 개의 못으로 십자가에 박혀 있다는 사실은 그동안 주목받아왔다. 또한 고딕 초기에 완전하게 끊어졌던 하나의 정식을 되살린 것은 1521년의 펜 소묘에서 이미 관찰된 바 있었던 신성한 좌우대칭성을 지향하는 뒤러의 경향(그것은 요포[허리에 두르는 간단한 옷—옮긴이]의 배치에서도 눈에 띈다)에 의해 제대로 설명된다. 하지만 뒤러의 최신 십자가형(이것의 습작의 제작연대는 1523년이다)이 '로마네스크'풍이라는 것은 형식이 아닌 정신에서 그러하다. 말하자면, 13세기에 세 개의 못에 의한 십자가형을, '성스러운 십자가에 대한 신앙과 성스러운 교부들의 전통'에 반대하는 일종의 죄로서 선고했던 정통주의로의 복귀라고 말할 수 있겠다.

성모 마리아의 조용한 비탄과 대조되는 것은 성 요한과 막달라 마리아의 정감이다. 두 사람 모두 눈으로 구세주를 찾는다. 그런데 요한은 맹세를 하는 슬픈 결단으로 그리스도를 올려보고 있다(낮은 이마, 강고하고 튼튼한 턱과 올려진 광대뼈를 가진 그리스도의 얼굴이 루터 초상처럼 이상적으로 보이는 것은 우연이 아니다). 한편, 막달라 마리아는 망아상태의 사람에게서나 보이는 경

련을 보인다. 입은 반쯤 벌리고 있고 십자가형을 당한 그리스도로부터 눈을 떼지 않고 눈물을 흘리는 그녀는 십자가를 마치 생물체를 다루듯 만지고 있다. 그녀의 손은 닿을 수 없는 곳으로 가려는 무의식적인 노력으로 위로 올라간다. 그녀는 십자가 뒤에 배치되어 있다. 그녀는 그리스도의 얼굴을 보기 위해서, 말하자면 십자가에 몸을 감고 있다. 이런 착상은 베를린에 있는 베르나르트 판 오를라이의 초기 「십자가형」 구도에서 암시를 받은 것 같다. 그렇지만 그 유사성은 자세의 우연한 닮은 꼴에서 그친다. 뒤러의 막달라 마리아는 십자가형을 당한 그리스도처럼 본질적으로 시대와 맞지 않는 것 같다. 즉 그리스도가 중세 초기의 초절대주의를 상기시키는 데 반해서, 막달라 마리아는 바로크의 황홀감을 예고한다.

일견, 그 진지한 대형 소묘들이 그저 반 이하의 크기로 축소되어야 하는 동판화 준비를 위해 제작된 것으로는 믿기지는 않는다. 하지만 '성녀'와 '복음사가 성 요한'을 위한 습작은 회화를 위해서는 제작될 수가 없었다. 왜냐하면 인쇄 작업에서 뒤집혀 찍히지 않는다면 인물상이 십자가의 반대쪽에 보이게 되기 때문이다. 때문에 우리가 간략하게 고찰할 것은 1523년에 완성된 동판화들이 아주 유사한 소묘에 의해 준비되었다는 점이다. 오직 「어린아이의 머리」의 일부 몇 점에 한하여, 두 가지 목적을 염두에 두고 만들어졌다. 뒤러의 만년에 채색화와 동판화의 목적은 거의 같았으며(두 표현매체는 모두 체적 측정법적 도식화의 원리에 지배되었다), 그 결과 같은 기법, 즉 검은색 배경 도화지에 붓이나 금속촉을 사용하는 기법은 채색화나 동판화 어디에서다 예비 습작에 이용되었다. 그런데 한 가지 중요한 차이점이 있다. 통상적

으로 동판화를 위한 습작들은 인물상 전체를 묘사하고 머리는 다른 부분들에 비해서 주의를 덜 기울인다. 반면 채색화를 위한 습작들은 통상적으로 옷주름의 모티프, 얼굴, 머리 같은 세부들에 한정된다. 그러므로 슬픈 표정을 보여주지 않는 「어린아이의 머리」습작들은 동판화 「대십자가형」을 위해서, 그리고 우리가 기억하기로 거의 동시기에 준비되고 다수의 주요한 소(小)천사들을 필요로 하는 「성회화」 제단화를 위해 구상되었다는 추측도 충분히 가능하다.

이 제단화의 외면적 내력은 무척이나 애매모호하다. 기증자가 한 사람인지 여럿인지, 어느 곳을 장식하기 위해 만들어진 것인지 알 수 없다. 그러나 그 내면적 내력에서, 우리는 뒤러의 다른 주요 작품에 관한 것을 좀더 많이 알 수 있다. 「장미화관의 축제」「학자들 사이에 있는 그리스도」, 헬러 제단화에서 제작된 얼굴, 손, 옷주름 등을 위해 주위를 기울인 습작들이 다수 존재한다. 하지만 구도 전체의 발전을 명확히 해주는 소묘는 한 점도 없다. 이미 이론화된 '기본안'과 기증자의 초상 소묘만이 「삼위일체」와 관련될 수 있다. 그리고 오직 1점뿐인 종합적 스케치는 「만 명의 순교」와 연관된다. 그러나 「성회화」의 경우에는 연주천사를 그린 1점의 펜 소묘와, 얼굴, 손, 옷주름을 그린 10점 이상의 보기 좋은 습작들(766~780) 외에도, 구도 전체를 보여주는 적어도 6점 정도의 소묘들이 있다. 그것들은 우리로 하여금 마치 곤충학자가 나비의 성장을 관찰하듯, 그 창의의 발전을 관찰할 수 있도록 해준다.

「성회화」

뒤러가 이 소묘들 중 첫번째 것을 제작했을 때, 기념비적인 제단화를 염두에 둔 것은 아니었다. 그렇지만 1518~20년의 「성모자」와 「성가족」(679, 680, 687, 731)을 정성들여 다듬었을 것으로 보인다. 그 결과로 생긴 「성모 찬미」(315) 같은 구도는 성인과 천사의 경배를 받는 성가족 주제와, 대 성 야곱과 복음사가 성 요한을 증인으로 하여 아기 예수 앞에서 반지를 받아들이는 성 카타리나의 '영적 결혼'을 연결시켰다. 이 세 사람의 군상이 구도의 오른쪽 반을 차지하고 있다. 이에 반해서, 왼쪽 반은 눈에 띄지 않는 성 요셉을 압도하는 거대한 고전풍 건축물이 대부분 차지하고 있다. 그러한 의도적인 '불균형'한 배치는 천개 혹은 성포의 결여와 더불어 격의 없는 분위기를 만들어낸다. 「장미화관의 축제」를 상기시키면서 동시에 뒤러 만년의 양식이 지닌 전반적 경향에도 합치하는 편장형 판형과, 이 그림 양측에 좌우대칭적으로 배치되어 있는 벨리니풍의 두 연주천사는 이미 축제적 장엄함의 요소를 도입하고 있다.

두번째 소묘(그저 모사일 뿐이다[761, 마찬가지로 제작연대는 1521년])에서, 이 구도는 기념비적인 제단화로서 좌우대칭적으로 정식화된다. 그리고 도상학은 그 용어의 엄밀한 의미에서 「성회화」의 도상학으로 변했다. 성 카타리나는 주요 위치에서 물러나고, 성 요셉의 모습은 보이지 않고, 복음사가 성 요한은 성 세바스티아누스로 대체되고, 두 처녀 순교자와 성 도로시아와 성 아그네스가 추가되었다.

이 다섯 명의 성인들은 천사들에 의해서 균형을 이루고 있는 성

카타리나상과 더불어 성모자 주변으로 반원형으로 배치되어 있으며, 대 성 야곱과 성 세바스티아누스의 상은 두 개의 강렬한 수직적 강조점을 형성한다. 왼쪽에 있는 건축물은 무대장치로 간략화되어 있고, 옥좌는 성모자가 다른 인물상들보다 높은 곳에 위치하도록 상단 위에 배치된다. 그리고 손질되지 않은 돌의 뒷면 같지만 실제로는 성스러운 미포를 의도한 것으로 보이는 것들에 둘러싸여 있다.

이 소묘는 그 자체로 위엄이 있다고 말할 수 있지만, 여전히 예비적인 성격을 갖는다. 이것은 진짜 내력에 대한 일종의 머리말 같은 것이다(그보다 더 초기의 소묘는 일종의 서문 역할을 한다). 진짜 내력은 4점의 장대한 소묘에서 전개된다. 그것들은 의심할 바 없이 선행한 소묘로부터 발전한 것이다. 그렇지만 몇 가지 측면에서 선행 작품들과 전혀 다르다. 첫번째로, 4점 중 2점은 여성 기증자(donatrix)의 상이 그려져 있다. 이는 뒤러가 주문을 염두에 두었음을 분명하게 보여주는 것 같다. 두번째로, 거기에는 모두 그리스도의 선조들과 친족을, 최소한 성 요셉과 성 요아킴을 그려넣었다. 세번째로, 이 4점은 어떤 입체표현 없이 기운차게 그려진 윤곽선을 보여준다. 그리고 단일한 요소들이 아니고 회화공간과 화면상의 구도 전체를 설명한다. 색채 구성도 어느 정도 설명한다. 이 4점 중 2점은 짧은 기록을 통해서 색채를 지시한다. 하지만 뒤러의 제도기술은 인간의 인상을 구성하는 최소한의 선과 원으로, 색채 도화지 위에 금속촉으로 그려진 습작들로 조심스럽게 옮겨진 몇몇 사람들의 얼굴들을 인식할 수 있게 해준다.

이러한 습작들은 단기간에 일련의 소묘들과 동시에 제작된 것으로서, 그런 소묘들의 제작순서를 결정하는 데 큰 역할을 했다.

뒤러가 전념하여 제작한 습작에 표현된 사람의 얼굴은 일련의 소묘들 가운데 1점에서 명확하게 인식할 수 있으나, 나머지 소묘들에서는 인식되지 않는다. 그럴 경우 후자는 전자보다 일찍 제작된 것임에 틀림없다.

이것과, 그리고 그 외 다른 순수 양식적인 고찰들은 4점의 소묘를 어느 정도 확실하게 다음과 같이 배열할 수 있도록 해준다. 첫번째는 15인의 성인들과 한 사람의 여성 기증자가 있는 편장형 구도(762, 제작연도는 기록되지 않았지만 1521년으로 생각됨), 두번째는 10인의 성인과 한 사람의 여성 기증자가 있는 편장형 구도(763, 제작연도는 기록되지 않았지만 역시 1521년으로 생각됨), 세번째는 여성 기증자가 없고 8인의 성인이 있으며 그 중 두 명은 땅바닥에 앉아 있는 수직형 구도(764, 제작연대는 1522년), 네번째는 여성 기증자가 없고 8인의 성인이 있으며 그들 모두가 서 있는 수직형 구도(765, 제작연대는 없지만 역시 1521년으로 생각됨)이다.

첫번째 구상(762, 그림296)은 자연스럽게 다른 세 가지 구상에 비하면 이른바 '두번째로 비중 있는 예비 소묘'(761)에 더 가깝다. 양자 모두 성모자의 양측에 좌우대칭적으로 서 있는 성인들의 반원형 군상으로 이루어진 편장형 구도이며, 왼쪽에 있는 건축물, 대 성 야곱의 자태, 양끝의 두 인물상(성 도로티아와 성 아그네스) 등의 모티프는 서로 일치한다. 하지만 도상학의 관점에서 이 구도 소묘는 다른 작품에 비해 더욱 순수하고 소박한 「성회화」와 크게 다르다. 그리스도의 선조들과 친족에는 성 요셉과 성 요아킴 외에 성 안나, 성 엘리자베스, 세례자 성 요한뿐만 아니라 제카리아와 다윗 왕도 포함된다. 예비 소묘에는 화려한 태피스트

296. 뒤러, 「15인의 성인과 연주천사와 여성 기증자와 함께 있는 성모자」, 1521년, 파리, 루브르 박물관, 소묘 L.324(762), 312×445mm

리와 비슷한 장식이 기념비적인 건축적 구조물로 변했다. 입상의 수는 4개에서 14개로 늘었으며, 원주처럼 모인 인물상들과 더불어 열주가 있는 앱스(apse, 세속건축이나 종교건축에서 콰이어, 성단, 혹은 측랑의 끝에 있는 반원형 또는 다각형 공간—옮긴이) 혹은 반원형 엑세드라(exedra, 건물 내부의 높은 곳에 있는 벽감—옮긴이)의 인상을 주기 위해서 성모자를 둘러싼 반원형은 확대되고 긴밀화되었다. 중앙 군상을 향해 그 중요성을 떨어뜨리는 별다른 강조점은 존재하지 않으며, 그 중앙 군상들은 높이를 서로 달리해 배치된 다른 인물상들과 보조를 맞춘다. 성모의 양 옆에는 (성 야곱, 그리스도의 친족과 선조 전원을 제외한) 4인으로 이루어진 좌우대칭의 두 군상이 옥좌가 있는 높은 단 위에 서 있으며, 그들의 머리는 성모의 어깨와 같은 높이에 있다. 그리고 3명

으로 이루어진 좌우대칭의 두 군상이 땅 위에도 서 있다. 그녀들의 머리는 성모의 무릎과 같은 높이에 있다. 따라서 이 구도 전체의 윤곽은 어느 정도 5측랑식 바실리카 성당의 단면도와 유사하며, 성모는 회중석 정도의 위치에 있다. 반면 2점의 예비 소묘에는 연주천사 둘 혹은 넷이 군상의 양측부에 중복 추가되어 있으며, 성모의 발에 있는 한 연주천사는 중앙 축에 강조점을 준다.

오른쪽에 있는 3인의 성모 앞에는 무릎을 꿇고 있는 나이든 여성 기증자의 모습이 보인다. 그녀와 얼굴을 마주하는 사람은 성 카타리나이다. 예비 소묘에서는 성 카타리나가 성모의 왼쪽에 있고 무릎을 구부리고 있는 모습으로 보인다. 그런데 여기서 그녀는 반대쪽으로 이동되었고 대담한 대위법적 자세로 아기 예수를 향해 몸을 틀고 있다. 이러한 변화가 중요하지 않다고 말할 수는 없다. 왜냐하면, 그것은 서 있는 인물상과 바닥에 있는 인물상들(아주 젊은 여성)과의 대조를 상기시키기 때문이다. 그러한 대조는 멤링, 후고 판 데르 후스, 헤라르트 다비드, 쿠엔틴 마시 등의 많은 유명한 작품에서 보인다. 뒤러의 첫번째 구성은 조반니 벨리니의 베네치아 제단용 패널화(가장 유명한 한 예를 인용하자면)와 마시의 1509년작인 브뤼셀 제단화를 종합한 결과라고 말하기도 한다. 또한 이 도상이 이탈리아의 '성회화'와 북유럽의 '성가족'이 융합되어 있다는 사실은 아마도 우연이 아닐 것이다.

그 얼굴들의 일부는 대형 사생 습작의 것과 동일하다고 알려져 있다. 우리는 젊은 여성(오른쪽에서 두번째 인물상)의 엄밀한 생각을 성 아폴로니아 상(768)에서 알아볼 수 있다. 그녀의 어색한 표정은 직선 제단의 대담한 의상과 어느 정도 대조된다. 내리깐 눈, 작고 봉오리 같은 입, 길고 홀쭉한 목의 여인(왼쪽에서 세번째

297. 뒤러, 「10인의 성인과 연주천사와 여성 기증자와 함께 있는 성모자」, 1521년, 바욘, 보나 미술관, 소묘 L.364(763), 315×444mm

인물상)은 성 바르바라 상(769, 그림265)에서 보인다. 또한 황홀경에 빠진 듯이 보이는 약간 양성적인 존재의 무아경의 표정은 성 카타리나 상(774)에서 보인다.

두번째 구성(736, 그림297)에서, 이러한 세 인물의 인상적 특징은 뒤러의 사생 습작으로 더욱 명확하게 만들어졌다. 새로운 두 인물의 개성적인 얼굴도 보인다. 날카로운 수염을 하고 본래 홀쭉하고 침울하게 보이는 남자 성 요셉(왼쪽에서 네번째 인물상)은 런던에 있는 소묘(772)에 전사되어 미소 짓는 노신사의 수염 없이 말쑥하고 유머러스한 얼굴로 표현된다. 그리고 류트를 연주하는 천사(오른쪽 아래 모퉁이에 있는 세 사람 중 하나)의 용모는 브레멘에 있는 소묘의 모델이었던 어느 미남의 용모와 일치한다. 왼쪽의 건축물은 아직 남아 있고 자세와 몸짓도 실질적으로 변하

지 않았다. 그런데 성인들의 전체 수는 15인에서 10인으로 줄어들었으며(제카리아, 세례자 성 요한, 성 엘리자베스, 그리고 무명의 두 처녀 순교자가 제외되었다), 전체 배치에서는 두 가지 중요한 변화가 일어났다. 첫번째 변화는 여러 입상들의 반원형 전체가 성모의 옥좌를 포함하여 전면에서 중간의 거리로 후퇴한 것과 전경을 채우는 것이 양측의 연주천사 무리('두번째로 중요한 예비 소묘'에서처럼)와 중앙의 작은 개와 묶여진 여우(「많은 동물들과 함께 있는 성모자」[그림140]에서처럼)라는 것이다. 그러한 증대된 공간효과는 성 카타리나가 성모의 옥좌와 일직선에 있는 옥좌 앞에 있고 이전과 동일한 위치를 점하고 있는 여성 기증자와 예리한 대각을 이룬다는 사실에 의해서 강화된다. 두번째 변화는 입상들이 더 이상 기계적으로 상호대응하는 네 개의 명백한 군상으로 나누어지지 않는다는 점이다. 오히려 하나의 통합된 군상으로 조직화된다. 기하학적 균형이 역동적인 균형에 자리를 양보한다. 반면 첫번째 구도의 윤곽은 5측랑식 바실리카 성당의 단면도와 비교될 수 있다. 그리고 두번째 구도의 윤곽은 반대방향으로부터 하나의 바위에 접근하는 두 파도의 착상을 불러일으킨다.

그렇지만 이 모든 차이점들과 더불어 첫번째와 두번째 구상은 세번째와 네번째 구상과 거의 비슷하다고 말할 수 있다. 세번째와 네번째 구상에서는 수직형 때문에 편장형 판형이 단념되었다(약 3×4에서 약 4.5×3으로). 그리고 다른 근본적인 변경도 행해졌다. 우선, 여성 기증자가 생략되었다. 이는 후원자의 변경을 의미하며, 새로운 기증자는 주요 화면에 그려지지 않고 날개부분에 묘사되며 최소한 그렇게 암시될 가능성을 강하게 보여준다. 두번째로, 성인의 수는 10인에서 8인으로 줄어들었다. 성 안나와 성 아폴로

니아가 생략되었으며, 성 도로티아가 성 마르가레트로, 다윗 왕이 세례자 성 요한으로 대체되었다. 세번째는 애초부터 그대로 남아 있던 왼쪽의 건축물이 사라진 점이다. 네번째는 구도의 기본 개념이 성모를 둘러싸고 성모를 중심에 두는 반원형에서, 성모 주위를 둘러싼 완전한 원형으로 바뀌었다는 점이다. 성모 뒤에 서 있는 네 인물들은 아주 높은 위치에 있으며, 이전의 작화와는 대조적으로 성모의 머리는 그들의 머리보다 낮은 데 위치한다.

하지만 그러한 강위(降位)는 바로크식 소용돌이 모양의 양손을 하고 있는 장엄한 옥좌에 의해서 충분히 보완된다. 그 상부에는 원형 벽감이 있다. 한편, 성모는 더 이상 옥좌와 일직선에 있지 않으며 옥좌 앞에 곡선으로 배치된다. 반원형의 '앱스'는 원형으로 성모를 둘러싸고 있으며, 그 내측 공간에 활기를 주는 두 연주천사는 몸을 일으키고 있다. 뒤러의 첫번째 예비 소묘(760)의 양쪽 구석을 장식했던 연주천사와 동일하다.

세번째 구상(764, 그림298)에서, 이 인물들의 둥근 원 모양은 완벽하다. 심지어 전면에서 성 마르가레트의 무서운 얼굴의 용(그림290 참조)이 그 둥근 모양의 빈 곳을 막아주기까지 한다. 그러나 그것은 오직 깊이와 기념비성을 희생하고서야 완벽하게 달성될 수 있었다. 성 바르바라와 성 카타리나상(후자는 서서 내측을 향하고 있으며 새로운 사생 습작[775]이 필요했다)은 정상적인 원근법에 적당한 정도 이상으로 규모가 축소되었으며, 다른 두 처녀 순교자인 성 마르가레트와 성 아그네스는 전경에 털썩 앉은 모습으로 묘사되었다. 개별 화상들은 서로의 배후보다는 위쪽에 배열되어 전체가 고풍적인 인상을 준다. 한편 이 구도와, 초기 플랑드르 작품에서 파생된 것이 분명한, 리스본에 있는 한스

298. 뒤러, 「8인의 성인과 연주천사와 함께 있는 성모자」, 1522년, 바욘, 보나 미술관, 소묘 L.363(764), 402×308mm

홀바인(炎)의 「생명의 샘」 사이에 많은 유사성이 있다는 점은 종종 주목받아왔다.

　네번째와, 마지막 구성(765, 그림299)에서 성 야고보와 세례자 성 요한은 서로 위치를 바꾼다. 그리고 성 마르가레트는 전경의 위치를 성 카타리나에게 양보한다. 다른 8인의 상들은 도상학적으로 동일하며 여전히 완전한 원형을 암시한다. 그런데 이 원형의 전면이 열려 있다. 최전면에 있는 두 사람은 더 이상 지면에 앉아 있지 않고 입상으로 묘사되었다. 바로 이로 인해서 그들 사이의 간격이 확장되고 성 마르가레트의 용이 사라진다. 여주인공이 제2평면으로 이동하게 되므로 이는 아주 당연한 결과이다. 따라서 일종의 조감도처럼 인간세계의 닫힌 정원(Hortus conclusus)을 관찰하고 있는 감상자는 이제 그 안으로 발을 들여놓은 것처

299. 뒤러, 「8인의 성인과 연주천사와 함께 있는 성모자」, 1522년, 바욘, 보나 미술관, 소묘 L.362 (765), 262×228mm

럼 느끼게 된다. 그에 따라 삼차원성의 인상이 아주 강화된다. 이는 전경의 새로운 두 인물의 성격 때문이다. 즉 모양은 기념비적이고 규모는 거대한 이 두 사람은 비교적 시시했던 중간에서 후경으로 밀려나며, 아래에서 위로의 융기를 암시하는 석관 대신 이를테면 깊은 곳으로 통하는 입구를 지키는 파일론(그리스어로 '통로'라는 뜻, 고대에서는 신전으로 들어가는 문의 측면에 있는 거대한 석조 구조물―옮긴이) 역할을 한다. 조반니 벨리니가 결국 헤라르트 다비드와 쿠엔틴 마시를 넘어선 것이었다.

뒤러는 유화에서 최고의 작품을 완성하지 못했다. 그것은 돌이킬 수 없는 손실로 남게 될 것이다. 그렇다 하더라도 그의 노력은 헛되지 않았다. 최소한 「성회화」의 양쪽 날개부 역할을 하는 2점의 패널화는 비록 서로 다른 모양새와 서로 다른 목적을 가졌지

만 최종적으로는 완성되었다.

네덜란드에서 귀국한 후 오래지 않아서 그리고 그때와 거의 동시에, 뒤러는 그간 많이 논의되었던 대규모 계획에 따라 소형 동판화 제작을 재개했다. 1521년에 그는 2점의 「성 크리스토포루스」(158, 159)를 제작하였다. 첫번째 작품은 그가 요아킴 파티니르를 위해 도안한 것으로서 '회색 바탕 도화지에 그린 4명의 크리스토포루스' 소묘 가운데 1점을 반영한 것이 분명하다. 왜냐하면 에스코리알 궁에 있는 파티니르의 그림은 그것과 거의 유사한 군상을 뒤집어 보여주기 때문이다. 또한 1523년에는 「성 바르톨로메오」(154)와 「성 시몬」(156, 그림269)이 1514년부터 착수한 사도 연작에 덧붙여졌다. 이들 동판화 모두 우리가 이른바 '물결' 양식이라고 불렀던 특색 있는 견본들이다. 만년의 뒤러의 습작에서처럼 둘 모두 판화보다는 좀더 대형인 금속필 습작(537, 786)보다 앞서 계획되었다. 두 작품 중 하나는 본래 「대(大)십자가형」에서의 성 요한상으로 의도되었음이 명백하다. 이것은 이미 우리에게 알려진 개량된 작품(그림263)에 그 위치를 빼앗긴 후 적절한 수정을 거쳐 성 시몬 동판화에 이용되었다.

같은 해에, 금속필을 이용한 대형 습작에 기초한 또 다른 1점의 사도 판화가 준비되었다. 그것은 바로 「성 필립보」(153, 그림270, 소묘는 843, 그림267)이다. 뒤러는 연작의 경우 2점씩 공표하는 습관이 있었다. 그래서 우리는 그가 계속해서 「성 야고보」까지 발표할 계획을 가졌을 것으로 추측해볼 수 있다. 그 축제일과 같은 5월 1일에 '필립보와 야고보'는 사람들에게 쌍둥이처럼 공개되었다. 사실 일부가 잘려나간 무명의 사도 습작(814)이 존재했고, 그것은 소(小) 성 야고보의 전통적인 유형과 합치되며, 본래 비례로

복원될 때는 성 필립보 소묘와 완벽하게 대응되었다. 그러나 이 습작은 결코 완성되지 못했다. 그리고 성 필립보 동판화에는 실제로 완성되고 서명된 1523년이라는 제작연대가 이미 기록되었다. 하지만 이 작품은 3년 후에 1526년으로 제작연대를 개정할 때까지 공표되지 않았다.

「성 필립보」를 예정했던 시기에 발표하지 못하게 방해한 무언가가 있었던 것 같다. 그게 어떤 성질의 것이었는지에 대한 증거가 있다. 성 필립보상은 뒤러가 구상했던 것 중 가장 기념비적인 인물상 중의 하나이다. 그는 완전 측면을 향하고 있고, 미동도 없이 곧바로 서 있으며, 두 손의 수평선은 옷주름과 십자형 지팡이의 수직선과 대조를 이룬다. 망토로 감싼 몸에서는 「대십자가형」에서의 울고 있는 성모가 입고 있는 의상의 원주형 주름들이 '물결' 양식의 특징을 가진 장식과 결합된다. 그의 모습은 대범한 대각 곡선으로 이루어져 있어서 그의 뒤에서 융기하는 바위와 같이 거대하고 강고하게 보인다. 멜란히톤에게 한 다음과 같은 말처럼, 뒤러는 그런 상과 비슷한 것들을 염두에 두고 있었을 것이다. "젊었을 때 나는 변화와 신기함을 열망했다. 나이가 든 지금 나는 자연의 타고난 용모(naturae nativam faciem)에 이끌린다. 그리고 그러한 단순성이 곧 예술의 최종 목표라는 점을 이해하게 되었다." 멜란히톤은 그뤼네발트의 양식을 중급 수사학(genus mediocre), 크라나흐의 양식을 하급 수사학(genus humile), 뒤러의 양식을 상급 수사학(genus grande)과 연관지었다. 동판화가 완성되었을 때, 뒤러는 화면 내에서의 인물상 규모가 7.6 × 12.7센티미터로서 판화 크기의 한계를 넘어선다는 점을 느꼈음에 틀림없다. 그래서 그것을 「성회화」의 날개부의 하나로 이용하

300 · 301. 뒤러, 「복음사가 성 요한, 성 베드로, 성 마르코, 성 바울로」(일명 「네 사도」),
1526년, 뮌헨, 고대회화관(43)

리라고 마음먹었고, 그 제단화가 실현되지 않게 되자 양쪽 날개부를 독립된 패널화로 완성하고자 했다. 이것이 그의 예술상의 유언이 되어버렸다. 이것이 바로 1526년에 완성되어 뉘른베르크 시에 기증된 「네 사도」(43, 그림300, 301)이다.

등신대를 넘어서는 회화 1점은 전경의 복음사가 성 요한과 후경의 성 베드로를 묘사한다. 다른 1점은 전경의 성 바울로와 후경의 성 마르코를 묘사한다(성 마르코는 복음사가이지만 사도이기도 하다. 일반적으로 받아들여지는 이 작품의 제목은 완전히 정확하다고는 할 수 없다). 성 필립보의 모습은 성 바울로로 다시 나타났다. 짧고 각이 진 수염에 숱이 많은 머리는, 대머리에 긴 수염에 매부리코를 한 성 바울로의 전통적인 모습과 상응한다. 바깥을 향해 보고 있으며 최면술에 걸린 듯한 시선을 감상자에게 고정시키고 있다. 십자가형 지팡이가 검을 대신한다. 그에 따라 손의 위치가 변한다. 하지만 나머지는 변하지 않고 그대로이다.

「네 사도」

뒤러는 1498년의 「기수」(1227)를 1513년의 「기사, 죽음, 그리고 악마」로 변형했듯이, 그러한 변화를 예비 소묘의 단계에서 행한 후 나중에 패널화로 옮겼을 것으로 추측된다. 그러나 실제로 그렇게 하지 않았다. 대머리 앞부분의 황토색 안료 아래에 보이는 어두운 안료의 흔적들, 검의 진기한 축선, 얼굴과 목둘레와 두 손에서 보이는 일련의 보정 흔적을 볼 때 그러한 변경이 패널화 자체에서 행해졌다는 점은 아주 분명해진다. 크기가 커지거나 축소된 사진을 겹쳐보면, 보정한 것 아래에서 알아볼 수 있는 얼굴

윤곽선이 성 필립보의 그것과 정확하게 일치한다는 사실이 곧 드러난다.

뮌헨의 성 바울로 상은 마치 현재 그의 모습 앞에 성 필립보가 실제로 있는 것처럼 생각된다. 그리고 이런 사실을 염두에 두면 더 많은 것들을 관찰할 수 있다. 성 바울로 상은 부싯돌이나 청동처럼 딱딱하다. 그리고 세부가 과잉 묘사되어 있다. 그의 샌들에 가죽이 몇 겹인지 바늘땀의 수까지 셀 수 있을 정도다. 이에 반해, 성 요한 상은 비교적 대범하게 입체표현되어 있으며 덜 세밀하다. 성 베드로와 성 마르코의 머리는 비교적 '회화적'이라고 말할 수 있다. 깊이감의 인상을 강하게 하려는 뒤러의 바람을 근거로 하면서, 이 제2의 평면에 있는 인물상들에 대한 부드러우면서도 조형적인 처리가 약화된 이유를 설명할 수 있을 것이다. 하지만 전면에 있는 두 인물상의 양식상의 차이는 제작연대의 차이 이외에는 설명할 수 없다. 사실 성 요한 상 소묘(826, 그림266)의 제작연대는 1525년인데, 이로써 이 인물이 없었던 기간을 알 수 있다. 아울러 이 인물의 좀더 유동적이고 통합적인 양식이 제작연대가 1526년인 우피치 미술관의 「배를 들고 있는 성모자」(그림271)에 필적한다는 점은 이미 언급된 바 있다.

추론의 결론을 말하자면, 성 요한(결과적으로 성 마르코와 성 베드로)은 1525/26년에 그려진 데 반해서, 성 바울로 혹은 성 바울로의 용모로 변형된 성 필립보는 예비 소묘와 같은 해인 1513년에 이미 제작되었다. 이러한 가설은 간단한 실험에 의해서 증명된다. 만일 우리가 두 그림을 하나의 수직선에 의해 둘로 분할하면 성 바울로 상(원래 성 필립보)은 두 개의 완전한 균형으로 양분되며 분량도 분할선의 양측으로 균등하게 배분된다. 순전히 측면

을 향한 모습으로 왼쪽 다리를 기저선의 중앙에 둔 이 인물은 사실상 그림 공간 전체를 가득 채운다. 또한 성 마르코를 '어둡게' 하고 성 필립보의 양손을 본래의 위치로 되돌려서 본래의 십자가형 지팡이를 다시 지니게 하면, 이 상이 미학적으로 말해 자족적임이 분명해진다. 말하자면, 조금 거북한 듯한 동반물들을 소거함으로써 이 상은 인상은 강해지기까지 한다. 성 요한의 경우는 그 반대이다. 그는 45도 각도로 내측을 향하고 있다. 그의 양발은 대각선상에 있어서, 그 결과 오른쪽 아래 구석의 바닥에 여유 공간이 많이 남아 있다. 그리고 반으로 나누는 분할선에 의해 인물의 용적이 나누어진다. 왼쪽 반은 오른쪽 반보다 더 비중이 있다. 다시 말해서, 성 바울로 혹은 원래 성 필립보는 혼자 서 있는 것으로 의도되었는데, 이에 반해 성 요한은 이미 그 제2의 평면에 다른 인물을 들일 여지를 두도록, 또는 심지어 다른 인물이 필요하도록 구상되었다. 사실 성 마르코의 제거가 유효한 만큼 성 베드로의 제거는 효과를 손상시킨다(그림302).

뒤러의 「네 사도」 제작의 유래는 다음과 같다. 1523년 그는 성 필립보(그리고 아마도 이에 대응되는 소[小] 성 야고보)를 동판화가 아니라, 이 두 인물의 병치를 보여주는 등신대 크기가 넘는 두 개의 패널화에 이용하기로 결심했다. 실제로 이미 완성되었던 동판화 「성 필립보」의 발표는 보류되었고 소 성 야고보의 동판화는 전혀 착수되지 않았다. 대신 성 필립보는 현재 「네 사도」의 오른쪽 패널에 그려져 있다. 1525년(성 요한 소묘가 제작된 연대)에 그 계획은 근본적으로 변경되었다. 뒤러는 (베네치아의 프라리 성당에 있는 조반니 벨리니의 제단화 날개부와 같이 4인 군상이 그려진 것을 떠올리며[그림303]) 2인이 아닌 4인을 그려넣어서

302. 「네 사도」 중에서 성 베드로와 성 마르코가 제외된 그림. 성 바울로의 손과 어트리뷰트가 그림270과 그림267에 따라 재구성됨

이 4인 인물상의 도상을 고치기로 결심했다. 심사숙고하는 소 성 야고보는 복음사가 성 요한으로 대체되었으며, 성 베드로에 의해 보완되었다. 이미 그려진 성 필립보는 성 바울로로 고쳐 그려졌으며, 성 마르코에 의해 보완되었다. 머리를 그리기 위한 대형 습작들은 1526년에 제작되었다(830, 838, 840). 2점의 패널화도 같은 해에 완성되었다. 그리고 유채인 「성 필립보」는 성 바울로로 변형되었으며, 동판화 「성 필립보」가 발표되었다. 그런데 제작연대를 1523년에서 1526년으로 개정한 것은 설명하기 어렵다.

이러한 변화의 이유는 무엇일까? 1526년 10월 6일 직전에 쓴 편지에 따르면, 뒤러는 「네 사도」를 자신이 사는 시당국에 '기념

303. 조반니 벨리니.
「네 성인」(세폭제단
화의 날개부), 베네
치아, 프라리 성당

품'이나 '작은 선물'로 제공했다. 그는 자신이 직접 제작주문에 응
했다. 그리고 화상, 미술관, 전시회 같은 유효한 제도들이 아직 일
반화되지 않은 시대의 예술가의 공통적 관례에 따랐다. 뒤러 또한
(티치아노와 외르크 펜츠[Jörg Pencz]을 비롯해서 다양한 개성을
가진 다른 많은 미술가는 말할 것도 없다) 자신이 제작한 막시밀
리안 초상화 1점을 마르가레트 부인에게 '선물'하려고 했으며, 그
녀가 응하지 않자 실망한 기색을 감추지 못했다. 뉘른베르크 시
의회는 그의 선물을 아주 흔쾌히 환영했다. 뒤러는 일종의 '답례'
로서 당시 라인지방 통화로 100길드를 자기 자신이 쓰려고 받았
고, 아내를 위해 12길드, 하녀를 위해 2길드를 받았다. 그런데 이

2점의 패널화가 원래 서로 다른 목적으로 의도되었다는 사실에 의심의 여지는 없다. 그 좁고 기다란 판형은 세폭제단화 날개부의 특징을 하고 있다. 그리고 그 세폭제단화의 중앙 패널화는 십중팔구 「성회화」를 포함하고 있을 것이다. 당시에 뒤러가 염두에 있었던 제단화는 그것뿐이었다. 그것의 판형이 편장형 직사각형에서 수직형으로 변경되었다는 사실을 기억해두자. 이 세로로 세운 직사각형 둘레의 비례(거의 4 대 3)는 204×74센티미터(약 4 대 1.5 비율)로 측정되는 뮌헨 패널화의 비례와 일치한다.

본래의 구성(8인의 성인과 더불어 성모를 중심에 두고 오른쪽에는 성 필립보, 왼쪽에는 아마도 소 성 야고보를 배치하는)이 실현되지 않은 것은 분명 뉘른베르크에서의 정치적·종교적 상황 때문일 것이다. 자유주의 신학자, 인문주의자, 압도적 다수의 귀족의 지도 하에서 그 도시는 급속하게 루터주의로 나아갔다. 그 시기는 「성회화」를 헌정하기에 좋지 않았다. 뉘른베르크 시가 공식적으로 '교황과의 결별'을 결단내리던 그해(1525년) 봄에 그런 착상을 단념한 것은 우연이 아니다. 하지만 뒤러의 원래 계획을 좌절시킨 것과 동일한 사태가 전개됨으로써 그는 새로운 계획을 세울 수밖에 없었다.

혁명운동이 그러하듯, 종교개혁은 그 급진주의 때문에 전통적 지지자의 반발을 샀고 때로는 그런 지지자를 배척하기도 했으며 개혁의 선구자를 '반혁명'의 입장에서 공격하는 등 일련의 현상을 야기했다. 수도원과 여자수도원이 강제로 해산되었으며, 농민은 반란을 일으켰고, 빈민은 '부의 재분배'를 요구했다. 루터의 가르침은 우상파괴·공산주의·일부다처제를 정당화하는 것으로 해석되었다. 또한 뉘른베르크는 요하네스 덴크라는 이름의 신

학자겸 교사(1524년에 추방됨)의 활동으로 인해 특히 혼란스러웠다. 그는 성서의 '내적 의미'를 기꺼이 수용하고 성서의 문자 그대로의 의미는 무시했다. 그리고 일종의 신과의 동일화를 설파했으며, 그리스도의 생과 사를 죄로부터의 구원으로 보기보다는 하나의 예로 해석하고 재침례론을 주창했다.

피르크하이머는 그런 모든 변화들을 혐오했으며 결국에는 프로테스탄트주의 전체에 등을 돌렸다. 그는 뒤러의 아내에 대한 유명한 비난과, 신앙문제로 인해 최고의 친구와 결별하는 원인이 된 말을 담고 있는 편지에서 다음과 같이 썼다. "교황파의 악당들이 복음주의의 악당으로 인해 유덕해 보이는 사태가 일어나고 있다. 옛 교파는 위선과 기만으로 우리를 속이고 있으며, 새로운 교파는 부끄럽고 죄스러운 짓을 대중들 앞에서 하기를 권한다. 그들은 자신들이 죄 때문에 재판을 받아서는 안 된다고 말함으로써 대중들을 속인다. 우리는 연설과 설교를 잘한다. 하지만 '소임'은 너무 많은 노력을 필요로 한다. 스스로를 위대한 복음주의자로 여기는 자들이 특히 그러하다."

뒤러의 루터에 대한 충성심은 일순간도 흔들리지 않았다. 그러나(혹은 그가 이미 말했듯이 그런 이유 때문에) 그 또한 보수파였다. 그는 1525년에 쓴 「기하학론」에서 반란을 일으킨 농민들을 조소했다(그림304). 그리고 뉘른베르크의 급진파의 선동적인 연설에도 강경하게 반대했다. 그래서 그는 이제는 무의미해진 어느 그림의 측면에 위치하게 될 그 많은 사람들을 그가 진실이라고 믿는 것을 전하는 사자(使者)로서 이용하게 되었다. 그는 앞서 언급한 방식으로 2점의 패널화의 도상을 변경하고 확대했을 뿐만 아니라 각각의 판에 긴 명문을 첨부했다. 그 명문들은 세속적 권

304. 뒤러, 「대(對)농민운동의 승리 기념비」, 뉘른베르크, 1525년 간행된 『측량론』의 목판 삽화

력에 대해 '인간의 속임수를 신의 말로 받아들이는 일이 없도록 하라'고 경고하는 것으로 시작된다. 그리고 계속해서 초상이 그려진 네 성인의 저술에서 적절한 문장을 인용한다. 그 문장들은 루터의 '9월 성서'의 설득력 있는 독일어로, '거짓 예언자' '파멸을 가져오는 이단' '하나님 성령이 아닌 것'(「베드로의 두번째 편지」 2장, 「요한의 첫번째 편지」 4장)이며 '겉으로는 종교생활을 하는 듯 보이겠지만 종교의 힘을 부인하는 자'(「디모데오에게 보낸 두번째 편지」 3장)이며, '기다란 예복을 걸치고 나다니며 장터에서 인사받기를 좋아하는 율법학자들'(「마르코의 복음서」 13장 38절)에 대해 독설을 퍼붓는다. 이러한 문장들은 반가톨릭주의보다는 반분파주의로 들린다. 하지만 그것은 급진파와 교황파 양쪽 모두

에 대한 탄핵을 의미한다. 그 문장들은 루터 신봉자들의 견해를 거절하면서도 루터의 견해를 지지한다. 그림들이 1627년 프로테스탄트의 뉘른베르크에서 가톨릭의 뮌헨으로 옮겨졌을 때 그 명문이 잘려나간 사실은 의미심장하다. 결국 명문은 원래 장소로 되돌아오지만 그것은 지금으로부터 불과 12년 전이었다(그때가 1922년이니, 실은 파노프스키가 이 책을 집필하던 1943년으로부터 21년 전이라고 하는 것이 맞다—옮긴이).

루터의 지지자 가운데 가장 초기의, 가장 열렬한 수도회 지지자 중 한 사람인 수도사 하인리히 폰 케텐바흐는 1523년의 『성서에서의 실천적 직업』(*Practica practiciert ausz der heylgen Bibel*)을 집필했다. 이 책은 성서를 인간의 문제에서 유일하고 절대적인 지침으로 수용하라는 유사한 훈계로 시작한다. 성 바울로와 복음사가 성 요한은 루터의 대의명분의 증인으로 칭해진다. 이런 사실들은 주목받았다. 뒤러는 케텐바흐의 논문을 전혀 몰랐지만, 성 필립보와 소 성 야고보를 그 두 성인으로 대체하는 것은 그에게 필연적인 문제였을 것이다. 성 필립보와 소 성 야고보는 아무런 저술도 남기지 않았으며, 프로테스탄트 운동에 어떤 특별한 의미가 있는 이들도 아니다. 우리가 기억하기로, 성 요한은 루터가 '가장 좋아하는 복음사가'이며(「대십자가형」을 위해 뒤러가 그린 소묘 가운데 한 점[그림263]에서 그에게 종교개혁자의 용모를 부여한 점은 우연이 아니다), 성 바울로는 프로테스탄트주의의 정신적 교부로서 널리 받아들여졌다. 프로테스탄트는 친구들과 적 모두에게 '바울로파'로 불렸다.

성 요한과 성 바울로의 동료로서 성 마르코와 성 베드로를 선택한 뒤러는, 그 두 사람에게 경의를 표했다. 그 둘이 후경에 있는

것은 우연이 아니다. 특히 어느 미술가는 헬러 제단화의 패널화 (8, g)와 『소수난전』의 목판화에서 성 베드로와 성 바울로를 똑같이 다루었으며 '성 베드로 수위권'(Primatrus Petri)이 가장 중요한 신학상의 문제 중 하나이던 시기에도 그렇게 했다. 그런데 '네 사도' 사이에는 미세한 구별이 존재한다. 그들은 성인들이다. 그리고 그 시대에 문제가 되는 동일한 메시지를 전했다. 하지만 서로 성격이 달랐고, (보수적인 루터파이자 동시에 자연과학자의 관점에서 볼 때) 서로 인간적·종교적인 공적 측면에서도 달랐다. 이는 뒤러 자신의 증언으로 확인된다.

앞에서 이미 언급했던 명문들은, 뒤러의 공방에서 씌어진 것이긴 하지만 뒤러가 직접 쓰지는 않았다. 그것은 요한 노이되르퍼(Johann Neudörffer)라는 이름의 전문 서예가의 작품이다. 그는 후년에 뉘른베르크 미술가들의 짧은 전기총서를 썼다. 그 소책자에서 그는 우리에게 「네 사도」는 '적절하게 말하자면 다혈질, 담즙질, 점액질, 그리고 우울질의 인간'을 묘사한다고 전했다. 뒤러를 위해 일했던 사람이고 뒤러의 공방에서 화제가 되었던 회화의 명문을 쓴 인물의 발언을 무시하는 것은 쉽지 않다. 위대한 화가는 단지 '네 가지 기질'을 그리려는 구실로 네 성인을 이용하지는 않았을 것이라는 의견이 있다. 실은 그 반대였다. 즉 그는 네 가지 기질 이론을 이용한 것이었다. 그와 그의 시대를 위한 네 성인의 성격묘사와, 암시적으로는 종교적 체험에서의 네 가지 기본적 형식의 특징에서 이 이론의 근본적 중요성은 아무리 강조해도 지나치지 않다. 15세기는 신의 얼굴 주변에 네 가지 체액의 대표를 배치하는 데 주저하지 않았다. 그것들은 신의 모습의 네 가지 측면으로 특징화되었다. 뒤러는 서투른 채식사가 그저 고전적인 상징

으로 표현한 것에 예술적 표현을 부여하는 데 성공했다.

우리는 네 가지 체액의 육체적·심리적 규준에 관해 사계절·하루 네 번의 시각·인간의 네 시기와 관련하여 충분히 알고 있다. 즉 기질은 각각의 인물에 '속한'고 볼 수 있다. 25세 정도의 혈색좋은 젊은이로서 차분하고 진지하고 온화하고 친절한 성 요한은 다혈질임에 틀림없다. 성 마르코(그의 상징은 사자이다)는 중년의 남성이며, 그 뿐만 아니라 초록색을 띠는 '담즙색'의 피부, 이빨을 갈고 눈을 부라리는 것 등으로 보아 그를 담즙질로 특징지을 수 있다. 성 바울로는 55~60세 사이의 남자로서 권력을 뽐내며 가까이 가기 힘들 정도로 근엄하고(그리스도교에 금욕주의 요소를 도입했던 사람이 바로 그다), 검은 담즙의 징후로서 몇 번 반복되어 언급되는 '까무잡잡한 얼굴'이므로 우울질이 틀림없다. 마지막으로 네 사람 가운에 가장 나이가 많은 성 베드로는 핏기가 없고 살이 많이 쪘고 피곤해 보이며 풀이 죽어 있다. 이는 점액질을 나타내는 특징들이다.

네 가지 체액 이론은 육체적·심리적 차이는 물론이고 가치의 위계도 의미한다. 구도의 관점에서 보아 우세한 인물은 '가장 고귀한' 기질의 대표이다. 우리가 알고 있듯이, 성 요한의 다혈질은 가장 균형 맞는 욕망적인 기질로 생각된다. 일설에 따르면, 그것은 타락 이전의 인류의 행복한 상태를 나타낸다. 한편, 성 바울로의 우울질은 뒤러의 시대에 의해서, 그리고 뒤러 자신에 의해서 숭고라는 후광을 부여받는다. 성격에서도 성 바울로와 성 요한은 서로 대조된다. 자세에서는 완고함과 탄력성으로, 옷에서는 차가운 흰색과 따뜻한 붉은색으로 대조된다. 그러나 양자 모두 그러한 힘들의 절정에서 인간성을, 그 강렬한 확신의 정점에 있는 종

교심을 예시한다. 즉 그것은 완벽한 젊음과 권위적인 남성다움(온화하지만 변함없는 신앙, 엄격하지만 자기억제된 힘)이다. 그러한 최대, 혹은 최선에 대항하여 병치되는 것이 열렬한 혹은 냉담한 태도이다. 즉 노령의 성 베드로의 인내심 강한 제관과 혈기왕성한 성 마르코의 열광이 그것이다. 뒤러가 성 필립보를 성 바울로로 변형할 때 성 바울로를 우울질로 고려하지 않을 수 없었다는 사실은 의미심장하다. 우울질이 오늘날 천재에 상당하는 새로운 인간의 유형으로 증명되듯 성 바울로는 새로운 교의의 영웅이었다. 키가 크고 대머리에 긴 수염이 난 얼굴을 하고 눈의 흰자위가 검은 피부와 대조되는 인물로 볼 때 콘라트 켈테스를 위해 제작된 뒤러의 초기 목판화(그림210)에 그려진 우울질 환자의 특징들을 그가 지니고 있다고도 말할 수 있다. 뒤러의 성 바울로는 멜렌콜리아와 가까울 수 없는 영역에 존재한다. 하지만 뒤러는 그녀의 음울함과 심원함을 공유한다. 네테스하임의 아그리파의 체제를 응용하기 위해, 뒤러의 성 바울로는 '멜렌콜리아 3'을 예시한다고 말할 수 있다.

앞선 단계의 '장식적' 경향이 좀더 가볍고 더 장식적이며 덜 구적법적인 처리를 필요로 하는 특정한 과업에 한하여 남아 있다는 점은 이미 언급했다. 상기해보면, 그러한 경향들이 보이는 곳은 문장 목판화, 가구류 설계도, 뉘른베르크의 '시 참사회'(Rathaus)의 대형 홀에 있는 높은 고딕 창들의 위쪽 부분과, 그 창과 창 사이 공간을 매울 그림을 위한 2점의 예비 스케치 같은 벽면장식용 구도 소묘(1549, 1550) 등이다.

그 스케치에서 1점은 로마 장군 스키피오의 '극기'를 보여주며, 다른 1점(너무나 정묘해서 시당국은 이해하기 어려운 풍자이다)

은 나뭇가지의 우아한 모양과 그로테스크한 모양을 작은 원형과 조합한다. 그 작은 원 속에서는 여성의 힘에 정복당한 힘 혹은 현명한 사람의 예가 소개된다. 즉, 다윗과 밧세바, 삼손과 데릴라, 아리스토텔레스와 캄파스페 등.

'장식 양식'이 종교화의 영역에 스며들도록 허용되어 그 결과로 생긴 장려한 활기와 엄숙함 사이의 융합이 장관으로 여겨지는 예가 단 하나 있다. 그것은 1526년에 펜과 수채로 그린 「수태고지」(508)이다. 회화공간의 구성과 대상의 배치에서 여전히 직각성이 우세해 보인다. 하지만 둥근 천정이 있는 방은 뒤러가 만년에 제작한 다른 어떤 구도보다도 더 깊고 더 높고 더 화려하게 설비되어 있다. 하부가 태피스트리로 장식된 후벽에는 원형 창이 나 있다. 그것은 1523년의 「최후의 만찬」의 경우보다 훨씬 더 눈에 띈다. 하지만 광선은 통하지 않는다. 창 앞에는 램프가 매달려 있지만 마찬가지로 빛이 없다. 방은 말하자면, 예민한 대각으로 방 속에 흘러들어가는 '신의 빛'에 의해 둘로 나누어진다. 고딕식 둥근 천정과 대조적으로 순수 르네상스 양식을 보여주는 쇠시리 장식에서는 성모의 상징인 대야, 물주전자, 촛대 등이 보인다. 무늬를 넣어 짠 성스러운 미포를 뒤에 두고, 위로는 거대한 원추형 천개가 있는 기다란 성모의 의자의 다리는 사자의 발톱형이고, 손잡이는 바로크의 소용돌이형이다. 막시밀리안의 개선차의 일부도 그렇다. 마지막으로, 천사는 뒤러의 처녀 순교자의 권위와, 초기의 승리의 의인상의 풍부한 파동을 결합한다. 또한 천사의 운동에서 보이는 날렵한 균형은 기묘하게도 조반니 다 볼로냐(Giovanni da Bologna)의 「메르쿠리우스」의 유명한 자세를 예고한다.

이 소묘가 예정 소유자의 개인적 취미에 맞도록 의도되었는지

아닌지 상관없이(그것의 성격과 표현매체는 그것이 단순하게 즉흥적인 작품이라는 점을 암시한다) 이것은 그저 뒤러의 만년의 작품일 뿐이다. 이는 새로운 출발임과 동시에, 더 이상 그의 것이 아닌 분야를 회고적으로 일별하는 것이라고 할 수 있다. 1520년대의 다른 종교화(「미사전서를 읽는 주교」[896, 추기경 알브레히트 폰 브란덴부르크의 미사전서에 사용됨], 「성 안토니우스의 유혹」[784], 미완성의 동판화 연작으로 구상되었지만 연작에 들어가지 않고 묵직하게 포장이 된 「사도」[785], 그리고 좌상의 「유다」[827]와 마찬가지로 오순절 묘사를 위해 구상되었을 수도 있고 그렇지 않을 수도 있는 엄격한 「책을 읽고 있는 성모 마리아」[713] 등)는 『편장형 수난전』, 「대십자가형」, 그리고 「성회화」와 관계되는 소묘와 양식 · 기법 · 정신의 측면에서 일치한다.

세속적 미술 분야에서 뒤러의 활동은 실제적으로 다음 두 가지 영역에 한정된다. 하나는 다음 장에서 논할 과학서 삽화이고 또 하나는 초상화이다.

초상화에서 가장 중요한 발전은 측면을 향한 초상의 발견이다. 비록 완전 측면 초상은 채색 초상에서 가장 두드러지고 또 사실 가장 일찍부터 존재했던 도식이다. 그럼에도 기증자의 초상, 봉인, 주화를 제외하고는 15세기 북유럽에서는 이것이 완전히 버려져 있었다. 1420년경부터 동시대 말까지, 모델이 4분의 3 측면을 향해 있지 않은 경우는 거의 없다. 북유럽 미술가들은 한 개인을 모든 경험적 환경으로부터 고립시킴으로써, 그리고 그 인상을 플라톤 사상과 동일하게 자기충족적이고 불변하는 이데아로 환원함으로써 한 개인을 영원화하려는 바람을 갖지는 않았다. 오히려 그들은 주위의 세계와 접촉을 유지하는, 공간과 시간의 변화에

종속되는, 빛과 그림자에 의해 용모가 변하는 '자연의' 존재로서 모델을 그리려고 시도했다. 한편 이탈리아에서는 측면을 향한 초상이 콰트로첸토 내내 이어졌다. 그것은 부분적으로는 고전 고대의 영향이기도 했으며, 동시에 이탈리아인이 북유럽의 취미에 낯선 영원성과 자율성을 강조하는 데 희열을 보였기 때문이기도 하다. 따라서 독일과 플랑드르에서 측면을 향한 초상의 재출현은 같은 시기의 초상 모델의 출현과 마찬가지로 다른 어떤 형태의 이탈리아주의보다 더 특징적인 르네상스 현상이다. 그렇지만 뒤러가 네덜란드에서 돌아오기 전에 유일하게 부르크마이어가 야코프 푸거와 교황 율리우스 2세의 목판 초상화에서 사용했던 측면을 향하는 규칙을 메달에서 판화로 과감하게 옮겨 적용시켰다.

그 시기까지 뒤러는 두 개의 예외적인 경우에 한하여 측면을 향한 초상을 채용했다. 1494/95년의 카테리나 코르나로(1045)와 1505년의 성명 미상의 신사(1061)의 초상에서처럼 이탈리아 회화를 모방한 모사에서, 혹은 1503년의 2점의 피르크하이머 초상(1036, 1037, 그림131)과 1518년의 필리프 주 솔름스 백작의 초상에서처럼 실제로 메달을 염두에 두고 제작한 소묘에서 그러했다. 뒤러의 만년에도 역시 그와 유사한 작례들이 만들어졌다. 가령, 젠틸레 벨리니 양식의 그림을 따라 모사한 1526년의 투르크 황제 슐레이만 1세의 초상(1039), 그리고 기념주화의 도안으로서 구상되었고 실제로 그렇게 이용된 1523년의 팔라틴 백작 프레데리크 2세를 그린 아름다운 은필 소묘 등이 그것이다. 그런데 1522년부터 그러한 타율적인 측면 초상과 더불어 자율적인 측면 초상, 즉 이탈리아의 원형을 모사한 것도 아니고 오직 메달 제작자의 편의를 위해 제작된 것도 아닌 측면 초상도 볼 수 있다.

305. 뒤러, 「울리히 바른뷜러의
초상」, 1522년, 목판화 B.155
(369), 430×323mm

초상화

최초의 예는 2점의 판화 초상이다. 하나는 「막시밀리안의 초
상」(그림242)보다 훨씬 대형인 1522년의 목판화로서, 황제의 '수
석 서기관'이자 피르크하이머와 뒤러의 좋은 친구인 울리히 바른
뷜러를 그린 것이다(369, 그림305). 또 다른 하나는 다음해에 추
기경 알브레히트 폰 브란덴부르크를 그린 동판화(210, 그림306)
로서 「대추기경」으로 알려져 있다. 목판화는 흑색과 다갈색 목탄
을 사용한 습작(1042)에 기반했다. 사실, 이 두 색을 사용한 작가
가 죽은 후에는 2색 인쇄로 현존한다. 그리고 동판화는 뒤러의 통
찰력이 뛰어난 은필 소묘(1044)에 기반했다.

전체 배치에서 이 판화들은 인물들이 어두운 배경에서 두드러

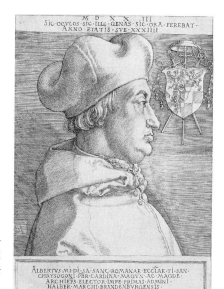

306. 뒤러, 「알브레히트 폰 브
란덴부르크 추기경의 초상」(일
명 「대추기경」). 1523년. 동판
화 B.103(210), 174×127mm

져 나타나고, 상부에 명문을 기입할 좁고 긴 여백을 가지고 있다
는 점에서 대형 분필 소묘나 목탄 소묘의 도식(다음해부터는 포기
한 도식)과 일치한다. 그러나 그 밖의 측면에서 두 작품 모두 표현
매체가 다르듯 서로 다르다. 바른빌러의 초상(목판화이며 여전히
'장식성'을 추구하는 경향을 보인다)은 극적인 효과를 보인다. 인
물 그 자체는 화면 전체에 펴져 있다. 얼굴(완전한 측면은 아니다)
은 가슴과 반대반향으로 날카롭게 돌아보고 있으며, 배경을 덮는
거대한 컷워크 자수 베레모에 의해 둥그렇게 둘러싸여 있다. 그
리고 생생한 윤곽선은 맨 위의 선까지 뻗어나가 있다. 남아 있는
공간은 대부분 가장자리가 너덜너덜해진 우피지가 차지하고 있
다. 그곳에는 암호로 된 명문이 길게 씌어져 있다.

한편 「대추기경」은 동판화로서, 이차원성 패턴보다는 조형적인

양감을 강조한다. 완전 측면으로 묘사된 두부와 흉부 사이에는 어떤 차이도 보이지 않는다. 「소추기경」에서도 마찬가지로, 흉상은 명문이 씌어진 패널 뒤에 보인다. 그러나 그전의 구도들과는 대조적으로, 그리고 다른 만년의 초상 동판화들과 동일하게 그 패널은 깊이감과 실체를 가졌다. 그것은 이탈리아와 프랑스에서처럼 독일에서도 일반화된 로마의 묘표 방식으로 새겨지고 틀이 만들어진 진정한 명판(銘板)으로 다루어졌다. 부르크마이어에 의한 콘라트 켈테스의 「사자(死者)의 초상」(로마의 묘비명을 모방해 그려진 초상 판화 가운데 가장 초기의 작례) 같은 목판화는 아마도 매개적인 역할을 했을 것이다. 어두운 배경에는 뒤러 이름의 머리글자와, 추기경의 우아하지만 눈에 띄지 않는 방패형 문장 이외에 아무것도 그려져 있지 않다. 그리고 그의 비레타 모자(예비 소묘에서 보이는 두건으로 대체되었는데, 뺨과 턱의 둔함을 극복하고 인물 전체에 권위를 부여하기 위함이다)의 큰 곡선이 상부의 좁고 긴 명판에 닿지만 그것을 침범하지는 않는다.

그렇지만 이 2점의 초상화에는 하나의 공통점이 있다. 양자 모두 튀어나온 눈, 매부리코, 육감적인 입, 살이 많은 턱을 가진 다부지고 혈기왕성한 유형의 사람들(정면도나 4분의 3 측면에서는 엉성해 보이고 둔해 보이기 쉽다. 그리고 명확한 윤곽이 전면에 드러나 풍모가 눈에 띄게 그려져서 정신적인 자질이 뛰어나 보이는 인간들)을 묘사했다. 아마도 뒤러가 특별한 경우에 이런 측면 도식을 사용하고자 할 때 가장 먼저 마음에 떠오르는 것은 이런 고려일 것이다. 그가 이런 착상을 하게 된 것은 운좋은 우연에 의한 것이었다. 그는 파리의 자크마르 앙드레 미술관에 있는 쿠엔틴 마시의 1513년의 유명한 초상화(그림307)를 보았다. 그 작품은

307. 쿠엔틴 마시, 「남자의 초상」, 1513년.
파리, 자크마르-앙드레 미술관

뒤러의 그것과 아주 유사한 유형의 남성(이미 입증되었듯이 레오
나르도 다 빈치의 '캐리커처'와 코시모 데 메디치의 메달의 이종
교배)을 보여준다. 통통한 얼굴을 완전 정면으로 튼 이 남자는 품
위있고 지적인 풍모를 가졌다고 말해지기도 한다.

그러나 일단 특별한 이유에 합당하면 뒤러는 이 측면 도식이 모
델에게 적합하지 않는 경우에도 애용했다. 그것은 우리도 쉽게 볼
수 있듯이, 그의 만년의 수학 연구와도 상응한다. 심지어 그는 설
화적 구도에서도 '기본도'를 선호했다. 그는 그것을 최근 발견된
1525년의 소묘(1084, 1085), 바른빌러와 알브레히트 폰 브란덴부
르크의 유형과 아주 다른 필리프 멜란히톤을 그린 1526년의 동판
화(212, 구도 소묘는 1032), 그리고 마지막으로는 그의 최후의 대
작이자 뉘른베르크 귀족 울리히 슈타르크를 그린 1527년의 소묘
(1041, 그림308)에도 사용했다. 그런데 이 소묘는 오히려 별로 눈

308. 뒤러, 「울리히 슈타르크의 초상」, 1527년, 런던, 대영박물관, 소묘 L.296(1041), 410×296mm

에 띄지 않는 메달에 사용되었다. 그것이 처음부터 최종 목적이었는지 아니었는지는 확실하지 않다. 그리고 만일 그런 경우에라도 마치 바흐의 '푸가 기법'이 이론적인 목적을 초월하였던 것처럼 이 소묘도 실제적인 목적을 초월하리라고 생각되기도 한다.

1524년의 2점의 초상 동판화에서, 뒤러는 4분의 3 측면의 흉상 유형을 다시 채택했다. 그것은 「대추기경」에서의 그것보다 더 중후하고 더 대형의 명판을 부가함으로써 기념비성을 부여받았다. 그 중 한 점은 죽기 1년 전 프레데리크 현공의 비극적인 얼굴을 보여준다(211, 그림309). 이 판화를 은필 사생 소묘(1021)와 비교하는 것은 무척 유익하다. 선의 움직임은 독설의 점으로 증강될 뿐만 아니라(가령, 구불구불한 수염, 뺨의 윤곽선, 살아 있는 동물과 거의 유사한 입술, 그리고 모자의 귓바퀴의 감동적인 유선에 주목하라) 사생 소묘보다 더욱 많은 세부를 포함한다. 뒤러의 놀랄 만한 시각적 기억력은 뷔랭의 자발적인 움직임과 함께 작용하여 자연을 기록하는 노력이 단순한 기록 이상의 활력을 지니게 된다. 1524년의 다른 1점의 동판화는 피르크하이머의 초상이다 (213, 그림310). 뒤러의 가장 친한 친구의 불독 같은 머리는 미화되기보다는 오히려 변모되었다. 질량은 에너지로 변하고 학식이 풍부하고 성미가 급한 거인의 중후한 얼굴은 말 그대로 광명을 얻었다. 그의 눈은 강력한 탐조등처럼 빛을 발했다. 라틴어 명문 "우리는 정신에 의해 살고 그 외에는 죽음에 속한다"(Vivitur ingenio, caetera mortis erunt)는 초상인물과 마찬가지로 이 초상화의 특성을 나타낸다.

바른빌러, 프레데리크 현공, 알브레히트 추기경, 그리고 피르크하이머 등의 인물들을 제대로 표현할 줄 아는 초상화가가 로테

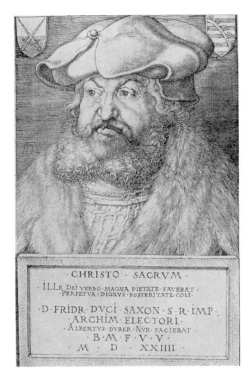

309. 뒤러, 「프레데리크 현공의 초상」, 1524년, 동판화 B.104(211), 193 ×127mm

르담의 에라스무스의 작고 정물 같고 아이러니한 얼굴을 그릴 때면 매번 실패하곤 했다. 뒤러는 1520년에 브뤼셀에서 에라스무스를 소묘했다. 그러나 현존하지 않는 그 최초의 스케치는 분명 너무 만족스럽지 못하였고, 그래서 다시 한 번 반복해야 했다. 오늘날 전해오는 두번째 스케치(1020)는 미완성이다. 왜냐하면 그 초상 제작은 '궁정 사절'(아마도 뉘른베르크에서 온 공사였을 것이다)의 방문으로 중단되었기 때문이다. 특기할 만한 점은 다시 시작되지 않았다는 점이다. 뒤러는 에라스무스의 세계로 들어가지 못했다. 뒤러가 그를 루터의 대의의 순교자로 상상했다는 사실은

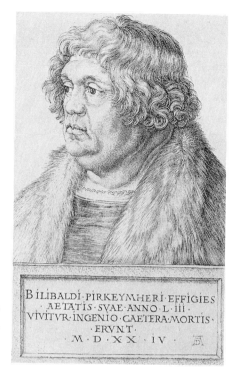

310. 뒤러, 「빌리발트 피르
크하이머의 초상」, 1524년,
동판화 B.106(213), 181×
115mm

신의 전제에 대항하는 인간 의지의 자유를 옹호했던 루터라는 인물에 대한 애처로운 잘못된 이해를 보여준다. 한편 에라스무스는 '뉘른베르크의 아펠레스'에 경의를 표했지만 별다른 개인적인 온정은 없었다. 오히려 그가 오만해지지 않을까 걱정했다. 그는 뒤러보다는 한스 홀바인에 가까운 인물이었다.

사실상 뒤러는 1526년에 결국 에라스무스의 초상(214, 그림 311)을 동판화로 제작하기로 결심했지만 기억과 자작 소묘에만 의존해야 할까봐 머뭇거렸다. 그는 서재에 조용히 있는 인문주의자를 보여주는 마시의 유채(로마의 팔라초 코르시니에 있는 모사

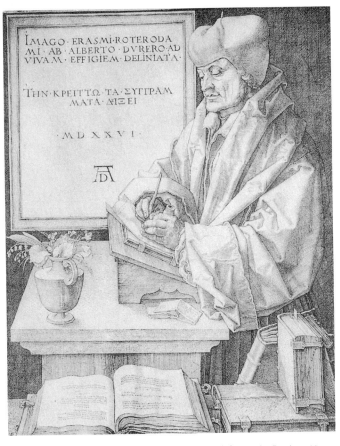

311. 뒤러, 「로테르담의 에라스무스의 초상」, 1526년, 동판화 B.107(214), 249×193mm

본을 통해 전해진다)를 참조해야 했다. 그 구도에서 뒤러는 첫째,
작은 탁자에서 고심하며 글을 쓰는 에라스무스의 반신상을 그리
는 데 필요한 전반적인 착상, 둘째, 페트루스 아에기디우스를 묘
사한 두폭제단화의 일부라는 사실에 의해 정당화된 좌우대칭적
인 배치, 그리고 세째, 가르강튀아풍의 명판(배경의 오른쪽에 있

다)의 진솔한 기념비성과 전혀 일치하지 않는 풍속화적 특색의 강조 등을 차용했다. 뒤러는 학식과 취향을 나타내는 자잘한 장식과, 에라스무스의 '특색을 나타내기' 위해 최선을 다했다. 아름다운 꽃다발은 그의 미에 대한 애정을 증명하며, 동시에 겸허와 동정(童貞)의 순수함을 상징한다. 그런데 모든 노력을 들여 뒤러는 교양과 학식이 풍부하고 신을 두려워하는 인문주의자의 가장 우수한 초상을 제작했지만, 로테르담의 에라스무스의 특성이라 할 수 있는 미묘하게 뒤섞인 매력, 청명, 풍자적인 기지, 편안함, 무서운 강인함 등을 간취해내는 데는 실패했다. 뒤러의 동판화는 기묘하게도 몰개성적이다. "그의 좀더 훌륭한 모습은 그 문장에 의해 드러난다"라는 그리스어 명문은 그 자체의 의미 이상의 진실을 담고 있다. 그 결과 약 150년 후에 카를로 마라타(Carlo Maratta)는 그 동판화의 얼굴과 일부 상징물을 바꿈으로써 코레조(Correggio, 1494~1534)의 이상적인 초상으로 개작하였다. 에라스무스는 세련됨이 가미된 특유의 솔직함으로, 미술가를 위한 정황을 참작하여 옹호함으로써 자신의 불만을 드러냈다. "초상화가 현저하게 유사하지 않다는 사실은 나에게 더 이상 의문이 되지 않습니다. 나는 더 이상 5년 전의 내가 아니기 때문입니다"라고 피르크하이머에게 편지를 써보내기도 했다.

일련의 유채 초상화(1523년의 「몰리 경 헨리 파커」[1034] 혹은 1525년의 「바이에른의 수잔나」[1057] 같은 걸작들도 포함된 그 시기의 초상 소묘 모두를 여기서 언급하는 것은 불가능하다)는 판화 초상의 그것보다 약간 나중에 착수되었다. 그것은 마드리드에 있는 1524년의 「무명 신사의 초상」(85, 그림272)에서 시작되었다. 여기에는 작고 굳건한 입과 날카로운 눈을 가진 오만해 보이

312. 그림272 부분

는 태도의 남성이 그려져 있다. 뒤러가 그린 다른 초상화들과는 대조적으로 그 날카로운 눈은 우주의 일정한 사물에 고정되어 있는 것처럼 보인다. 하늘로 향하는 부드러운 윤곽선의 창 넓은 모자는 뽐내는 인간성의 인상을 강하게 풍긴다. 그 초상화는 뒤러가 네덜란드에서 돌아온 후에 제작한 것으로서, 양손을 그려넣은 플랑드르의 도식을 채용한 유일한 작품이다(그림312). 그것은 3년 전에 플랑드르 땅에서 제작된 작품의 특색을 나타내는 질감과 명암도를 통해 어떠한 유쾌함을 전해준다. 그러나 이 초상화는 그 실체가 더욱 견고하고, 입체표현은 더욱 교화적이고, 무엇보다도 더 이상 어색한 느낌을 주지 않는다. 이것은 뒤러의 네덜란드에서의 체험과 '구적법적' 양식의 통합에서 나온 작품이라고 말할 수 있다.

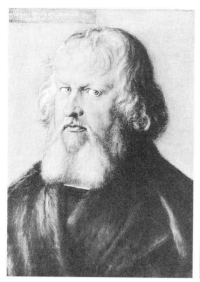

313. 뒤러, 「히에로니무스 홀츠슈허의 초상」, 1526년, 베를린, 독일박물관(57)
314. 뒤러, 「야코프 뮈펠의 초상」, 1526년, 베를린, 독일박물관(62)

　2년 후, 이러한 플랑드르적 회상은 다시 모습을 감추었다. 두 사람의 뉘른베르크 고위 관리, 즉 당시의 시장 야코프 뮈펠(62, 그림314)과 시참사관이자 '일곱 집정관'(Septemvir)인 히에로니무스 홀츠슈허(62, 그림313)를 그린 베를린의 초상화에서 뒤러는 '흉상 방식'으로 돌아갔다. 그는 피르크하이머와 프레데리크 현공의 동판화와 거의 같도록 머리를 고안함으로써 조각적인 효과를 강조했다. 작품의 인물은 더 이상 깊고 어두운 공간이 아닌 평평하고 밝은 청색 표면으로부터 드러나 보인다. 입체표현은 아주 특수화되었고 표면과 색채보다는 구성과 선이 강조되었다. 모든 윤곽선들은 날카로운 연필을 사용하여 간단하게 추적할 수 있는 뚜렷한 선묘적 성격을 가지고 있다.

2점의 패널화는 크기와 기법 면에서 서로 완전하게 동일하다. 그리고 동일한 목적으로, 아마도 공식적인 목적으로 그려졌을 것이다. 그러나 심리적으로 양자는 강렬하고 의도적인, 그리고 약간은 유머러스한 대조를 이룬다. 야코프 뮈펠의 창백한 얼굴에서는 모든 것이(이마, 입, 가장 특징적인 코) 작고 가늘고 좁으며 따뜻함이 없는 야박한 인상을 주는 날카로운 조그마한 눈은 미몽을 깨치는 듯 평온한 허공을 응시한다. 한편, 홀츠슈허의 혈색 좋은 용모에서는 모든 것이 훤히 트이고 크고 풍부해 보인다. 그의 흐트러진 흰머리와 좁은 눈썹은 격한 성미를 말해준다. 또한 그는 그다지 무섭다고 할 수 없는 눈초리로 감상자를 응시한다. 어떤 사람들은 그가 아름다운 바리톤 목소리를 가졌을 것이라고 느끼며, 그와 뮈펠의 초상은 같은 벽에 나란히 걸려서 한스 작스(15세기 독일의 시인이자 작곡가−옮긴이)와 베크메서 사이의 대조를 상기시킨다.

뮈펠과 홀츠슈허의 초상들이 뮌헨의 「네 사도」와 우피치 미술관의 「배를 들고 있는 성모자」에서 관찰될 수 있었던 부드러움과 광대함을 거의 보여주지 않는다는 사실은, 아마도 두 작품이 공식적인 성격을 갖기 때문일 것이다. 이러한 특질은 1526년의 초상화(58, 그림315, 빈 회화관)에서도 발견할 수 있다. 이 작품은 매우 매력적이고 빼어나게 묘사되어 있는데, 그래서인지 묘사하고 있는 인물과는 사뭇 모순되게 보인다. 유채로 그린 이 작품은 뒤러가 그린 가장 '회화적인' 초상화 중 하나로서, 베를린에 있는 1506년경의 「귀부인 초상」에 버금간다. 그런데 그것은 조각작품을 모방한 것이다. 단순한 '흉상' 유채가 아니라, 유채로 꾸며진 사실적인 흉상이다. 목 부분은 노출되어 가슴 시작 부분까지 반원형 모양이며,

315. 뒤러, 「요하네스 클레베르거의 초상」, 1526년, 빈, 회화관(58)

간결한 작은 원형으로부터 드러나 보이는 곳에 약간의 그림자가 내려앉아 있다. 그 작은 원형은 회색 대리석의 두꺼운 판처럼 보인다. 그렇지만 그것과 모순되게 흉상은 자연의 색채로 그려져 있다. 전반적인 배치는 이미 서술한 것처럼, 부르크마이어의 교황 율리우스 2세 초상, 혹은 그의 로마 황제 연작에 암시되었다. 원형 틀로부터의 조형적인 도드라짐 효과는 어느 정도 로렌초 기

316. 뒤러, 「슬픔에 빠진 사람으로 묘사된 자화상」, 1522년, 브레멘 미술관, 소묘
L.131(635), 408×290mm

베르티(Lorenzo Ghiberti, 1378~1455)의 「천국의 문」의 작은 흉상을 떠올리게 한다. 그렇지만 모델의 얼굴은 르네상스보다는 낭만주의 시대에 속한 것 같다. 부드러운 짧은 구레나룻과 곱슬머리로 둘러싸여 있는 얼굴은 순수하고 고귀하지만, 모순과 우울에 가득 차 있다. 넓고 훤한 이마와 굳게 다물고 위엄있는 입은 코와 뺨의 섬세함, 그리고 크고 진하고 빛나는 눈과 기묘하게 대조를 이룬다. 이 인물의 성격과 내력은 외견에서 보이듯 시대에 맞지 않고 신비스럽다. 그는 요한 클레베르거로 불린다. 그렇지만 아버지 이름은 쇼이엔플루크이다. 평범한 가문 출신의 부친은 알려지지 않은 불명예스러운 이유들로 뉘른베르크를 떠났지만 아들은 이름을 바꾸어서 거대한 부를 얻어 돌아왔다. 그는 피르크하이머의 가장 사랑스러운 딸 펠리키타스와 사랑에 빠졌다. 그녀 부친의 맹렬한 반대를 이기고 마침내 그는 1528년에 그녀와 결혼했다. 그 다음에 이해할 수 없는 일이 일어났다. 즉 클레베르거는 며칠 후에 부인을 남겨두고 프랑스로 떠나버렸다. 그로부터 일년 반 뒤에 그녀는 죽었고(피르크하이머의 전혀 근거 없는 의견에 따르면, 대접받지 못한 그의 사위가 독약을 먹여서 일어난 일이라고 했다) 클레베르거는 리옹에서 여생을 보냈다. 또 한 명의 성 프란체스코처럼 그는 전 재산을 조금씩 사람들에게 나누어주었다. 그가 죽자 가난한 자들은 통칭 '친절한 독일인'(Le bon Allemand)으로 불리는 그를 위해 목제 조각상을 세웠다. 그 조각상의 복제품은 '바위의 사람'(L'homme de la roche)이라는 명칭으로 아직까지 전해온다.

뒤러의 만년기의 정수는 1522년의 소묘(635, 그림316)에 집약되어 있다. 이 소묘는(이것이 밑그림으로 사용되었던 유화[21]보

다 훨씬 더 인상적이다) 초상화의 인물과 종교화의 인물 사이의
구분에 도전한다. 그것은 나체의 뒤러를 묘사한다. 가늘고 흩뜨
려진 머리와 힘없는 어깨의 신체는 불치병으로 망가져간다. 하지
만 육체적 고통과 쇠약은 신과 유사한 인물에 대한 숭고한 상징
으로 해석된다. 뒤러는 수난의 채찍과 벌을 전한다. 자신을 '아름
다운 신'(Beau Dieu)의 모습으로 만든 그는 그 자신을 '슬퍼하는
그리스도'와 동일시했다. 그는 더 이상 '현세의 우화'를 단념했
다. 자신의 죽음이 다가옴을 느낀 것이다.

미술이론가로서의 뒤러

"기하학은 모든 회화의 바른 기초이다.
나는 예술을 열정적으로 갈구하는 젊은이들에게
기하학의 기초와 기본원리를 가르치기로 결심했다.
그것은 화가들에게 도움이 될 수 있을 뿐만 아니라
금세공사, 조각가, 석공, 목공 그리고 측량을 해야 하는
모든 사람들에게도 도움이 될 것이기 때문이다."

• 뒤러의 『측정술 교본』

라틴어 '아르스'(ars)와 영어 '아트'(art) 같이, 독일어 '쿤스트' (Kunst)는 원래 두 가지 다른 의미를 가지고 있다. 그 중 두번째 의미는 지금 거의 사용되지 않는다. 한편으로, 그 뜻은 '쾬넨' (können)을 의미한다. 즉 자연이 돌, 나무, 나비와 같은 사물과 생물을 만들어 내고 무지개, 지진, 천둥과 같은 여러 현상을 만들어내는 것처럼 인간이 목적을 가지고 사물을 생산하고 혹은 효과를 내는 능력을 말한다. 다른 한편으로, 그것은 '켄넨'(kennen)을 의미한다. 이는 실행과 반대되는 것으로서, 이론적인 지식이나 통찰력을 말한다. 광의의 의미에서 쿤스트라는 단어는 건축가, 화가, 조각가, 자수를 놓는 사람 혹은 베 짜는 사람과 같이 사물의 제작자의 활동에 쓰일 수 있었다. 또한 의사나 양봉업자처럼 어떤 효과를 만들어내는 데 사용되었다. 협의의 의미(지금은 'Die freien Künste' 또는 '자유학예'[The Liberal Arts]라는 표현 속에 아직도 남아 있다)에서, 천문학은 '별의 학문'(Kunst der Stern), 성서 구절 '선과 악의 지식의 나무'(lignum scientiae boni et mali)는 독일어로 'Der Baum der Kunst des Guten

und Bösen'으로 번역할 수 있다. 또한 뒤러는 좋은 화가는 이론적인 통찰과 실천상의 기술 모두를 필요로 한다는 생각을 표명하고 싶어했고 그렇게 할 수 있었다. 우리가 「멜렌콜리아 1」에 대한 논의로부터 상기하듯, 그는 '지식'(Kunst)과 '실천'(Brauch) 두 가지를 결합시켜야 한다고 말했다.

중세와 르네상스 시대의 미술이론

협의의 '지식'(art)은 광의의 '미술'(art)의 필요조건이다. 그리고 이러한 생각은 결코 르네상스 특유의 것만은 아니다. '미술'(Fine Arts)과 공예, 그리고 숙련 사이가 구별되지 않았던 중세에는 회화, 조각, 사본채식, 금속 세공, 그리고 특히 목공일과 건축의 실천은 몇 가지 종류의 이론적 기초지식을, 즉 토마스 아퀴나스가 '실제로 만들 수 있는 몇몇 합리적 법칙'(recta ratio aliquorum faciendorum operum)이라고 한 것을 필요로 한다는 사실이 분명히 인식되었다. 11세기에서 15세기에 이르는 중세의 예술 논문이 다수 전해온다. 그것들은 온갖 종류의 표현매체의 처리, 제도법, 도상 형식, 건물의 설계와 장식, 기계공학의 여러 요소, 그리고 무엇보다도 기하학에 관한 지식을 제공한다. 테오필루스(Theophilus)의 『다양한 기예 교정집』(*Schedula diversarum artium*), 빌라르 드 온쿠르(Villard de Honnecourt, 1225년경~1250년경)의 『화첩』(*Album*), 장 르 베그(Jean le Bégue)의 다양한 예술에 관한 『논문』(*Treatise*), 마르틴 로리처(Martin Roriczer)의 『고딕식 소(小) 첨단의 정당성에 관한 소책자』(*Büchlein von der Fialen Gerechtigkeit*), 아토스산의 『화가의

매뉴얼』(*Painter's Manual*, 이것은 뒤에 16, 17세기에 가서야 편집된 것이지만, 실제 중세 공방의 상당양의 지식을 담고 있다) 과 1500년경 출판된 『독일 기하학』(*Geometria deutsch*) 등이 널리 알려져 있다.

그러나 이런 저서들, 그리고 이와 동종의 논문들은 조제서와 생화학 저작의 관계처럼, 레온 바티스타 알베르티, 피에로 델라 프란체스카, 프란체스코 디 조르조 마르티니(Francesco di Giorgio Martini, 1430~1502), 레오나르도 다 빈치 등의 저작과 관계를 갖는다. 조제서는 약제사의 약 조합법·사용법을 알려주지만, 약이 인체에 미치는 작용에 대한 과학적인 설명을 하지 않는다. 이처럼 중세의 편람은 사람이 실제로 만드는 데 지침들을 제공한다. 하지만 그 지침들이 일반 원칙에서 나온 것은 아니며 사실을 입증함으로써 지지되지는 않는다. 요약하자면, 그것들은 하나의 규약의 코드였지 이론은 아니었다. 레오나르도 다 빈치가 생각하여 묘사한 정도의 '과학'이론은 더더구나 아니었다.

가령, 건축에 관한 중세 논문은 전 분야를 다루든 특정한 문제를 한정해 다루든 어떤 것들을 실행할 수 있고 어떻게 실행해야 하는지 보여준다. 왜 그렇게 특별한 방법으로 해야 하는지에 대해서는 독자에게 설명해주려는 노력을 거의 하지 않는다. 저자가 미처 예견치 못했던 문제들에 대해 독자가 대응할 수 있도록 기초지식에 관한 체계적인 일반 개념을 제공해주지도 않는다. 독자에게는 평면도, 입면도, 건축구조의 세부, 장식, 그리고 일부는 현존하는 모뉴멘탈에서 선택한 것, 그리고 일부는 저자 자신의 발명에 의해 만들어진 작례가 주어진다. 독자는 복합 각주의 석재의 바른 접합법 혹은 골격을 세우는 방법에 대한 정보를 얻게

된다. 또한 평행 투영법·확대·축소, 정다각형 구도 같이 반드시 필요한 기하학적 제도법을 배우게 된다. 그러나 '건축이론'을 얻을 수는 없다.

레온 바티스타 알베르티 같은 작가가 제창한 것이 바로 그런 것이었다. 알베르티 자신은 비트루비우스에 기본을 두었지만, 여러 면에서 비트루비우스를 변화시키고 확장하고 개정했으며, 실제적인 목적, 편리함, 질서, 좌우대칭, 광학적 현상 같은 일반 원칙으로부터 자신의 규정을 이끌어냈다. 그는 건축가의 작업을 서로 다르게 분류하여 도시계획에서부터 벽난로에 이르기까지 하나로 일관되고 포괄적인 체계를 형성하였다. 그리고 그는 물론 항상 비판적이지 않았지만 합리적으로 추론하고 역사상의 증거를 통해 자신의 주장을 확증하려고 노력했다.

다시 재현예술에 대한 논문으로 돌아가면, 중세의 관점과 근세의 관점 사이의 차이는 훨씬 더 확연해진다. 중세 시대 회화와 조각은 모방하고자 하는 자연물과의 관련이 아닌, 그것이 만들어지는 과정, 즉 미술가의 마음속에 존재하는(하지만 결코 마음속에서 '만들어지는 것'이 아닌), 볼 수 있고 만질 수 있는 물체로 '이데아'를 투영하는 형성과정과 관련된다고 생각되었다. 단테가 천사상을 묘사하듯이, 마이스터 에크하르트(1260년경~1327, 독일 신비주의 사상가)에게 고용된 화가는 '사생'이 아닌 '자신의 혼에 있는 이미지'로부터 그것을 묘사한다. 모방예술의 기법은 눈에 보이는 원형과 관련된다고 여겨졌다. 예외는, 그 원형이 자연물이 아니라 '모범'이나 '직유'(즉, 도안 같은 역할을 하는 다른 미술작품)인 경우이다. 토마스 아퀴나스는 '미술가는 그가 보아왔던 다른 미술작품으로부터, 자신이 제작하고자 하는 형식을 생각한다'

고 말하였다. 그럼으로써 개개 미술가는 자연 자체를 직면할 필요성이 줄어들게 되었다.

반면에, 르네상스는 자명하다고 생각되는 것을, 그리고 실제로는 가장 문제가 되는 미학이론의 도그마를 확립하고 이의 없이 받아들였다. 즉 그 도그마는, 미술 작품이 자연 대상의 직접적이고 충실한 재현이라는 것이다. "모방을 통해 자연에 더욱 가깝게 접근하면 할수록 작품이 더욱 좋아지고 더욱 예술적이 된다"라고 뒤러는 기록했다. 이리하여 조각과 회화에 관한 논문은 이제 더이상 일반적으로 받아들여졌던 패턴과 처리법을 제공하는 데만 제한되지 않고, 미술가 각자의 현실과의 투쟁을 위한 무기를 제공해야만 했다.

이런 무장은 두 가지를 필요로 했다. 미술가는 '있는 그대로'의 자연 대상을 '재현'하는 사람이라고 생각되었다. 때문에 자연 대상이 어떤 상태로 존재하는지를 알아야 했다. 그리고 다음으로는 그것을 재현하는 방법에 대한 지식이 필요했다. 그런데 르네상스의 미술이론은 두 가지의 주요한 문제에 당면했다. 하나는 소재의 문제였고 다른 하나는 형식적인 혹은 재현적인 문제였다. 한편으로는 자연현상 자체에 대한 과학적 지식을 제공해야 했다. 즉, 인체의 구조와 기능, 인간 감정의 표현, 동식물의 특성, 고체에 미치는 빛과 대기의 작용 등에 대한 각각의 지식을 말한다. 다른 한편으로는 이러한 현상들의 총체(즉, 보통 삼차원적 공간, 특히 모든 삼차원적 사물)가 이차원의 화면에 적확하게 재현되거나 혹은 재구성될 수 있도록 과학적인 수법을 개발해야 했다. 이러한 추구의 첫번째는 현재 우리가 자연과학에 의해 알 수 있는 영역 내로 들어가는 것이다. 그런데 실제 그런 학문은 중세 말까지

존재하지 않았기 때문에 미술이론가 자신이 최초의 자연과학자가 되어야 했다. 안토니오 폴라이우올로는 전문 의학이 여전히 갈레노스와 이븐 시나에 기반하여 교육되던 시대에 사체 해부를 하기도 했다. 레오나르도 다 빈치는 근대의 해부학, 역학, 지질학, 기상학의 기초를 세웠으며, 갈릴레오는 아리스토텔레스의 『자연학』(Physics)에 대한 모든 주해서보다 그것으로부터 더 많은 은혜를 받았다. 레오나르도 다 빈치도 그랬다. 두번째 추구는 순수학적인 성격으로서, 그것은 다른 어떤 것보다도 특수한 르네상스적 현상의 학문, 즉 원근법에서 생겨났다.

뒤러는 북방의 중세 후기 공방에서 교육받은, 당시 이탈리아에서 발전했던 미술이론에 매료되었던 최초의 미술가이다. 미술이론가로서의 뒤러의 진전 중에, 우리는 편의적인 교수법의 계통이 서 있는 학문체계로의 이행을, 말하자면 시험관 속에서(in vitro) 연구할 수 있었다. 그리고 그의 문필과 인쇄물이 그 학문체계에 공헌함으로써 우리는 오늘날 독일의 과학적 산문의 탄생을 목격할 수 있다.

단테 이래 이탈리아인들은 시문과 철학적 사조뿐만 아니라 기술면의 세부에서도 세련되고 융통성 있는 언어를 풍부하게 가지고 있었다. 뒤러 시대의 독일어는 학문적인 단계라고 할 만한 수준에 아직 도달하지 못했다. 역법, 본초학, 건강법 책자 같은 종류의 과학 논문들(어떤 점에서는 『독일 기하학』도)에 사용된 독일어는 가장 미숙한 편에 속했다. 인문주의자들의 모든 서적들과 소책자, 그리고 그들이 쓴 편지의 대부분은 라틴어로 쓰여졌다. 독일어라는 다루기 힘든 수단(말하자면 격심한 신비스러운 감정의 열로 인해 휘어지기 쉬운 언어)은 마이스터 에크하르트나 하인리

히 주조(1295~1366, 에크하르트의 제자로서 독일의 신비주의자)의 독일어 설교의 걸작을 산출했다. 이는 오직 종교의 분야에서만 그랬으며, 인문학이나 자연과학의 분야에서는 그렇지 않았다. 심지어 마이스터 에크하르트는 심원한 내용의 논문을 라틴어로 쓰기도 했다.

뒤러는 사람을 감동시킬 정도로 겸허하여 자신의 언어를 완벽하게 다듬는 일, 특히 자기 저서의 '서문' 쓰는 것을 피르크하이머와 다른 인문주의자 친구들에게 청했다. 그렇지만 그 결과는 실패였다. 피르크하이머는 개인적인 편지에서는 재기발랄하고 솔직한 독일어 문체를 사용했으나, '문학적'으로 쓰려 하니 곧 수사가 과잉되었다. 그는 박식한 인유(引喩)로 가득한 과장문으로 키케로풍 라틴어의 격조 높은 어법을 모방하려고 했다. 그래서 때때로 거의 이해할 수 없는 복잡한 문장이 되기도 했다. 선구자들과 '질투심 많은' 경쟁상대를 희생하여 자신의 업적을 자화자찬하던 인문주의자의 버릇 역시 엿보였다.

그래서 뒤러는 루터처럼 그만의 독일어를 만들어야 했다. 루터처럼 다소 표준형의 법정 문체를 토대로 삼아 거기에 생기를 불어넣고, 인문주의자가 좋아하는 과장체를 사용하려는 무익한 시도를 하는 대신 보통사람의 언어에 귀를 기울였으며(루터가 "사람은 다른 사람의 입을 보지 않으면 안 된다"라고 생생하게 표현했듯이) 종교적인 산문의 원전에서 채용했다. 추상적인 수학 개념에 대해서, 그는 몇 세대에 걸쳐서 직인들에게 전해내려온 구체적인 표현을 사용했다. 예를 들어서, 두 개의 원의 공통부분에서 생긴 도형에 대해서는 '물고기의 부레'(Fischblase)와 '초승달'(der neue Mondschein), 원의 호에 의해 만들어지는 각도는 '멧돼지

이빨'(Ederzähne), 대각선은 '양단선'(Ortstrich, 끝에서 끝까지의 선)이라 하였다. 그리고 같은 원리로 새로운 용어를 만들었다. 쌍곡선에는 '포크선'(Galellinie), 포물선에는 '연소(燃燒)선'(Brennlinie), 나선에는 '와우선'(Schneckenlinie) 등. 신플라톤주의 문학에서 두드러진 역할을 한 '위로부터의 영향'(influxus sublimiores)은 주조와 에크하르트의 스타일에 따라서 'öbere Eingiessungen'로 번역되었다. 그리고 피치노의 'thesaurus penetralibus suis absconditus'는 「마태오의 복음서」 12장 35절에 대한 루터의 자유로운 번역에 따라서 '마음의 비밀스런 보물'(der heimliche Schatz des Herzens)로 변형되었다.

결국은 이 '학식이 빈약한 화가'는 복잡한 기하학적 작도를 당시의 어떤 전문 수학자보다 간단명료하고 더욱 철저하게, 그리고 더욱 기묘하게 기술했다. 그뿐만 아니라 성서를 '고전적'으로 번역한 루터보다 결코 뒤지지 않는 '고전적' 산문체로 역사적인 사실과 철학 사상을 표명했다. 뒤러는 이렇게 기록했다. "이 예술이 얼마나 오래되었고, 누가 그것을 만들었으며, 그리스인들과 로마인들이 어떻게 불렀고, 훌륭한 화가나 장인은 어떻게 교육되었는지, 이런 것들을 지금 여기에 적을 필요는 없다. 그것을 알고 싶은 사람은 플리니우스와 비트루비우스를 읽으면 될 것이다." 피르크하이머는 다음과 같이 제안했다. "최소한의 성과만으로도 다음의 고대인들은 주목받는다. 그것(즉, 비례의 지식)은 다른 나라 사람들보다 특히 그리스인들과 로마인들에게 많은 존중을 받았다. 그들은 자신들의 장인을 대단히 상찬했으며 사랑하였고 충분한 보수를 주었다. 그 중에서도, 피디아스, 프락시텔레스, 아펠레스, 폴리클리투스, 파라시우스, 리시푸스, 그리고 그 외 걸출한 인물

들은 근면하게 연구하고 확실하게 조사했으며, 종국에는 그들의 우수한 작품으로 아름답게 보이게 하고, 예술적으로 그 기술을 해설하고 명시했다. 그렇게 함으로써 그들은 명예와 부와 사람들의 사랑을 얻었을 뿐만 아니라 수많은 화려한 은전(?)을 누리고, 고귀하고 찬양받는 역사가와 시인으로 영원히 기억되어 남게 된다. 그들 중 몇몇은 현세 최고의 명예와도 같은, 조각된 기념비로 건립될 정도로 높이 올랐다."

뒤러는 말했다. "사람들을 위해 온 힘을 다하는 것에 나는 조금도 의문을 품지 않는다. 그래서 사람들이 질투하는 대로 내맡길 수밖에 없다. 평범한 길을 걸으면 어떤 일이든 반드시 비난받을 것이다. 하지만 답은 하나, 세상사란 발명하는 것보다 비난하는 것이 훨씬 쉽다는 것이다." 피르크하이머는 또한 다음과 같이 제안했다. "나 혼자만을 위해서 태어난 것은 아니다. 가시 많고 메마른 땅에 뿌려져, 개인과 모두에게 무시를 당했지만 꽃을 피운 씨처럼 나는 노련하고 장기간에 걸친, 그리고 성심성의의 노동과 관심을 모든 현재와 미래의 미술가들에게 전하는 바이다. 진실한 선의와 사랑과 우정에 의해 나와 미술가들(나는 비록 그들에게 알려져 있지 않지만)이 영원히 결합하기를 바란다. 하지만 날카롭고 치명적인 독설을 내뱉는 신랄한 혀는 항상 앞으로 튀어나올 준비가 되어 있다. 그 때문에 모든 작품은 훌륭하고 유용한 것들일 테지만 모두 오염되고 찢겨진다. 하지만 나는 이 작은 책이 더욱 정당한 판단력을 지닌, 해악을 몰아내는 유니콘에 의해 그런 치명적인 위해로부터 무사히 벗어날 것이라고 굳게 믿는다."

뒤러의 설명에서 언급된 '질투'는 그의 박식한 친구들에게 보여준 유일한 양보이다. 『인체비례에 관한 4서』(*Vier Bücher von*

Menschlicher Proportion)의 서문을 쓰기로 한 인문주의자(아마도 한스 에브너)에게 보낸 편지에서, 질투는 처음에는 부정되었다. 뒤러의 편지(자신의 비평에 대한 많은 변명을 담고 있고 그의 고급 취미와 지적 성실함을 모두 보여준다)의 일부를 보면 다음과 같다. "부디 아래 제시해드리는 대로 서문을 공식화해주시길 부탁드립니다. 제가 바라는 것은, 첫째로, 문장 중에서 어떠한 영광이나 자부심도 느끼지 않는 것입니다. 두번째로, 질투를 한마디도 언급하지 않는 것입니다. 세번째로, 본서에 있는 것말고는 어떤 것도 말하지 않는 것입니다. 네번째로, 내용이 다른 책에서 표절하지 않는 것입니다. 다섯번째로, 본서의 대상은 오직 우리 독일의 젊은이에 한정하는 것입니다. 여섯번째로, 나체 표현, 무엇보다도 원근법에 관하여서는 이탈리아인들을 높이 평가하는 것입니다."

원근법

과학적 이론이라는 의미에서, 뒤러는 원근법에 관한 한 이탈리아인들에게 많은 은혜를 입었다. 중세 초기와 전성기 사이에 이차원 평면에 삼차원 공간을 재편성하는 것은 문제시되지 않았다. '회화'는 물질적인 화면을 선과 색으로 덮은 것이며, 그것들은 삼차원 물체의 징후나 상징으로 해석될 수 있었다. 녹색이나 갈색으로 된 물결모양 줄무늬는 배경을 충분히 암시한다. 그 위에는 인물, 나무, 집이 배치된다. 그러나 14세기 동안에 화면상에 보이는 형태는 화면 배후에 존재하는 무엇인가를 암시하는 것으로 생각되었으며, 레온 바티스타 알베르티는 회화를 '가시세계의 한 단편을 볼 수 있는 투명한 창'에 비유했다. 같은 크기의 대상은 보

는 사람에게서 멀어질수록 그 크기가 줄어들기 시작한다. 한계를 정하는 벽, 바닥, 천정, 혹은 풍경의 여러 구성요소를 배치하는 지표는 원경을 향해 후퇴하기 시작한다. 그리고 화면에 직각을 이루었던 선('직교선')이 발전하여 중앙의 한 점으로 수렴되는 경향이 있다.

1340년경 (그때부터 약 39년 후에 북유럽 여러 나라들에서) 그 중심은 이미 하나의 '소실점'으로서의 성격을 가지게 되었다. 이 점에서 '직교선'은 최소한 방해받지 않는 한 평면 내에 수학적인 정확함으로 그 '소실점'에 수렴되었다. 그리고 1420~25년경에 기울어진 입방체 건물의 지평선은 하나의 지평선 상에 대칭적으로 위치한 두 점을 향해 집중되는 것처럼 보인다('Perspectiva cornuta'). 사실 '원근법적' 도상은 이렇게 발전하였지만(또한 일부는 이미 자나 핀에 묶인 팽팽한 줄에 의해 작도할 수 있었다) 아직 통일되지는 않았고, 또한 같은 간격의 정확한 일련의 횡단선을 결정하는 것도 가능하지 않았다. 알베르티는 1435년경에 유행했던 것으로 보이는 어떤 수단을 특히 비난했다. 그것의 한 횡단선과 그 다음 횡단선 사이의 간격은 기계적이었으며, 거기에 실수로 각 3분의 1씩이 축소되기도 했다. 하지만 이러한 문제는 실제 경험에 기반하는 15세기 플랑드르 화가들에 의해 해결될 수 있었다. 1450년대에는 한 화면에 위치해 있는 것들은 물론이고 모든 직교선들은 화면의 '일반 지평선'을 구축한 '소실점'으로 수렴되어야 했다. 그리고 등거리 횡단선의 점진적 축소를 결정하는 문제는 그 한 점으로 수렴되는 직교선들을 횡단하는 사선이라는 간단한 장치로 해결할 수 있었다. 그러한 사선은 수렴 '직교선'을 절단함으로써, 작고 같은 크기의 정사각형 수열의 병렬을 통과하는 공통 대각선을 형

'서양장기 바닥'을 이용한 실험적 원근법 작도

성한다(위 그림 참조). 또한 그러한 대각선은 '측면 소실점'을 구
성하는 정사각형 인접열의 대각선과 동일한 지점에서 '지평선'에
교차한다는 점도 발견되었다. 전체 시스템의 단축법이 선명해지
자 그 '측면 소실점'과 '중앙 소실점'(즉 '직교선'의 수렴점) 사이
의 거리는 점점 좁아지게 된다. 왼쪽에서 오른쪽으로뿐만 아니라
오른쪽에서 왼쪽으로 대각선이 그어지는 경우, 이 두 개의 '측면
소실점'은 '중앙의 소실점'으로부터 등거리에 있다.

　도안 방법은 후에 요한네스 비아토르(Johannes Viator) 혹은
장 펠레랑(Jean Pélerin)에 의해 그 체계가 세워졌다. 그들은 뒤
러의 「그리스도의 현현」(그림144)과 「만 명의 순교」(그림167)와
관련하여 앞에서 이미 언급된 바 있다. 그들의 저서 『미술의 원근
법에 대하여』(De artificiali perspectiva)는 뒤늦게 출판(1505년,
제2판은 1509년)되었음에도 여전히 도안-화법 타입의 미술이론
적 논문을 대표한다. 그러나 도안 방법들은 이미 15세기의 최후
의 30년에 알려졌으며, '정확한' 원근법 묘사가 충분히 가능했
다. 디르크 보우츠가 1464년에서 1467년에 제작한 「최후의 만
찬」은 이미 1400년대 이탈리아 화가들의 작품에 비해 나무랄 데

가 없다. 우리가 기억하고 있듯이 뒤러가 1500년경 이후에 제작했던 모든 작품도 마찬가지이다.

한편 뒤러는 1506년에 볼로냐(베네치아에서 100마일 훨씬 넘게 떨어진 곳)로 특별한 여행을 떠났다. "누군가가 나에게 가르쳐 주려고 했던 '원근법 비법의 예술'을 위해서"였다. 「성야」(그림 119) 같은 동판화뿐만 아니라 앞에서 서술했던 「현현」 같은 목판화 이후에, 실제 응용에 관한 한 원근법 교육은 뒤러에게 필요하지 않았다. 후에 그는 여태껏 경험적으로만 배웠던 수법의 이론적인 기초를 교육받았다. 그리고 그가 배우기를 원했던 것이 원근법이 아니라 '원근법 비법의 예술'(Kunst in heimlicher Perspectiva, 이 '예술'은 오늘날 우리가 알고 있듯이, 단순한 실천과는 거리가 먼 이론적 지식 혹은 합리적 이해를 의미한다)이라는 말로써 그가 무엇을 말하려는지 분명해졌다. 이 지식은 어떤 인쇄본에서도 밝혀지지 않은 한 실로 '비법'이었다. 거의 4분의 3세기 동안 전문가들은 그것에 자유롭게 접근할 수 있었다. 그것은 전통적으로, 십중팔구는 대건축가 필리포 브루넬레스키(Filippo Brunelleschi, 1377~1446)가 발명해낸 방법이었다.

디르크 보우츠의 「최후의 만찬」과 뒤러의 베네치아 여행 이전의 판화에서 정점에 이른 수법은 전통에 의해 계승되거나 직접 관찰에 의해 알게 된 패턴(단축법으로 그려진 마루와 천정, 후퇴하는 벽 등)을 더욱 더 성공적으로 도식화함으로써 나온 것이다. 그것은 고전 고대에 'Οπτι7' 또는 '광학'(Optica), 그리고 중세의 라틴 세계에서 '프로스펙티바'(Prospectiva) 또는 '투시'로 알려진 시각작용을 수학적으로 분석한 것과는 전혀 별개로 발전하였다. 이 학문(에우클레이데스가 공식으로 발표하고 게미우스

[Geminus], 다미아누스[Damianus], 라리사의 헬리오도로스 [Heliodorus]와 그 외 다른 사람들이 전개시켰다. 아라비아인들이 서구의 중세에 전해, 로버트 그로세테스트[13세기 영국의 신학자—옮긴이], 로저 베이컨, 비텔리오 그리고 페캄 같은 중세철학 저자들에 의해 철저하게 다루어졌다)은 물체에서 발견되는 현실의 양과, 우리의 시각적 이미지를 구성하는 명백한 양 사이의 정확한 관계를 기하학의 정리로 표현하고자 하였다. 그것은 눈에 모여드는 직접적인 시선에 의해 물체가 인지된다는 가정에 근거한 것이며(그래서 시각적 체계는 기저에 있는 물체를 두고, 그 정점에 눈을 가지는 원추 혹은 피라미드로 묘사될 수도 있다), 또한 현실 물체의 분명한 크기, 그리고 그것과 연관된 시각적 이미지 전체의 형상은 앞에서 기록되었던 피라미드나 원추의 정점에서의 대응각도의 폭('시각적 각[角]')에 의존한다는 점을 전제로 하였다.

얀 반 에이크와 페트루스 크리스투스 혹은 디르크 보우츠의 묘사법이 스콜라 학파의 저자들의 학설에 기반한 것과 마찬가지로, 고전적 '광학'과 중세의 '투시화'는 예술표현의 문제와 관련된 것이 아니었다. 그러한 학자들 중 몇몇, 즉 그로세테스트와 로저 베이컨은 이미 광학 기계(오늘날의 굴절 망원경과 거의 흡사하다)를 개발했다. 이것을 사용하여 "가까이 있는 큰 것을 아주 멀리, 그리고 작게 보이게 만들 수 있었고, 그 반대도 가능했다. 그래서 아주 작은 문자를 믿을 수 없을 정도의 먼 곳에서도 읽을 수 있고 모래 입자나 종자 또는 그 외 다른 극소한 물체들도 셀 수 있다." 아무도 에우클레이데스의 시각이론을 도식 표현의 문제에 응용할 생각을 하지 않았다. 하지만 브루넬레스키는 그것을 실행에 옮기고자 했다. 그는 대상과 눈 사이에 한 평면을 삽입시킨 에우클레

이데스의 피라미드를 절단했다. 그렇게 함으로써 그 표면에 시각상을 '투영'하는 혁신적인 방법을 고안했다.

오늘날 렌즈가 스크린이나 사진 필름 또는 감광판에 영상을 비추는 것과 비슷하다. 이리하여 회화표현은 '시각 피라미드나 시각 원추의 횡단면도'(알베르티의 표현으로는 'l'intersegazione della piramide visiva' 혹은 뒤러가 채용하여 쓴 문구를 번역하면 '눈에서부터 나와 대상으로 나아가는 광선의 투명한 횡단도')로 정의될 것이다. 원근법의 정확함을 확실하게 하기 위해서는 컴퍼스와 자를 사용해야 했다. 이는 그 횡단면도를 작성하는 방법을 전개하기에 충분했다. 아울러 그것은 새로운 '화가의 원근법'(Prospectiva pingendi 혹은 Prospectiva artificialis)의 본질로서, '자연원근법'(Prospectiva naturalis)으로 불리던 종래의 시각이론과 대비된다.

최초의 포괄적 형식(15세기의 저작에서 볼 수 있는 한에서, 1470년에서 1490년 사이에 씌어졌지만 1899년까지도 인쇄되지 않았던 피에로 델라 프란체스카의 명저 『화가의 원근법에 대하여』[De prospectiva pingendi]에서 서술되었다), 즉 브루넬레스키의 작도법에는 두 개의 예비적 소묘로서 시각체계 전체의 입면도와 평면도가 필요했다. 그것들 각각에서 시각 피라미드 혹은 원추는 눈을 대신하는 한 점에 정점을 두는 삼각형에 의해 나타난다. 한편, 투영면(혹은 화면)은 그 삼각형과 교차하는 수직선에 의해 나타난다. 입면도의 소묘에서 물체는 수직 종단도로 보여야 하고, 평면도는 횡단면으로 보여야 한다. 두 가지 도면 형식 모두 눈을 나타내는 지점과 연속되어 있다. 그러한 연결선과 종단면 사이의 여러 접점은 우리가 필요로 하는 일련의 값, 즉 원근법 이미

삼차원적 물체의 체계적 원근법 작도(합리적 작도법)

지의 종단양과 횡단양을 결정할 것이다. 횡단양은 제3의, 그리고 최종 소묘에서의 일련의 값과의 간단한 결합에 의해 구성될 수 있다(위 그림 참조).

이 '합리적 작도법'은 물체의 두 가지 도형, 즉 수평 도형과 수직 도형을 필요로 한다. 그것들은 서로가 직각인 평면에 위치해야 한다. 필요로 하는 도형은 다른 두 가지 도형에서 전개되기 때문에 평행 투영화법이라는 방법과 친근하지 않으면 안 된다. 그

방법은 이미 중세 건축가들이 실제로 사용했고 그들의 논문에서도 취급되었다. 하지만 건물과 건축 세부에 한정되지 않고 지금은 운동 중의 인체에도 응용되고 있다. 또한 인체비례의 연구에도 '합리적 작도법'의 응용에도 절대 필요한 르네상스 미술이론의 하나의 특수한 분야로 발전하게 되었다. 그것은 피에로 델라 프란체스카의『화가의 원근법에 대하여』에서 광범위하게 다루어졌으며, 레오나르도와 그의 제자들에 의해 실천되었다. 만일 조반니 파올로 로마초(Giovani Paolo Lomazzo)의 말을 믿을 수 있다면, 빈첸초 포파와, 브라만티노라 불리는 바르톨로메오 수아르디 같은 밀라노의 다른 이론가에게 그것은 거의 특기에 가까웠다.

　말할 필요도 없이, 이 '합리적 작도법'은 입면도와 평면도에 관해 고민했던 한 건축가가 생각해낸 것이다. 이는 실제로는 잘 이용되지 않았다. 가장 의식있는 화가들도 인물상은 말할 것도 없고 개별 대상들을 작도조차 하지 않았다. 그들은 우선 두 개의 도형을 전개해서 화면에 투영했다. 미술가들은 단축법으로 삼차원적인 체계를 충분히 확립할 수 있다고 생각했다. 비록 단축법이 미술가들이 표현하려고 생각했던 대상의 형태는 아닐지라도 상대적 크기는 결정할 수 있게 하였다. 그러한 체계는 단축법으로 완전하게 분할된 정사각형에서 다수의 작은 정사각형으로 분할됨으로써 쉽게 전개될 수 있었다. 그 기본 정사각형 혹은 서양장기판 무늬를 이루는 것(북유럽 미술가들이 순전히 경험적인 입장에서 해결했던 문제)은 콰트로첸토 이탈리아의 화가들이 실제로 사용했던 '생략 작도법'이 지닌 목적과 다르지 않았다. 레온 바티스타 알베르티, 피에로 델라 프란체스카, 폼포니우스 가우리쿠스, 그리고 레오나르도 다 빈치가 기술했듯이, 그 실제적인 응용

은 파올로 우첼로(Paolo Uccello, 1397~1475)와 레오나르도의 소묘에서 관찰될 수 있다. 이러한 생략법은 브루넬레스키 이전 시대에 이미 신봉되었던 수법에서 시작된 것이다. 미래의 기본 정사각형의 전선(前線)은 임의의 수로 등분되며, 그 분할점은 중앙의 '소실점' P와 만난다. 그러나 등거리 횡단선들의 연속은 엄밀한 에우클레이데스의 기하학적 기초 위에, 즉 소실점 체계상의 가시적인 원추 혹은 피라미드의 종단면도 위에 겹쳐짐으로써 확정된다. 우리는 수직의 면(화면을 나타내는)을 미래의 기본 정사각형의 앞구석 한 곳에 위치시킨다. 그리고 소실점에 의해서 결정되는 지평면 위에 눈을 나타내는 한 점을 설정하여, 그 점을 미래의 기본 정사각형의 전선 끝의 분할점(A, B, C ······)과 연결시킨다. 그러면 그 연결선과 수직선 사이의 교점으로부터(A′, B′, C′ ······) 정확한 일련의 등거리 횡단선이 그 수직선 위에 나타나게 될 것이다(옆 그림 참조).

볼로냐에서 뒤러를 가르쳤던 '교사'의 이름은 알려져 있지 않다. 그가 누구였던 간에, 그는 전문지식을 가진 사람이었고 좋은 교사였을 것이다. 베네치아에서 귀국한 뒤러는 다음 세 가지에 정통했다. 첫째로, 피에로 델라 프란체스카의 미출간 논문에서만 볼 수 있었던 '합리적 작도법'(costruzione legittim)이다. 둘째로, 일정한 면적 측정적 형태를 단축되지 않은 정사각형에서 단축된 정사각형으로 전사하는 피에로의 간결한 방법이다. 그리고 세번째는 더 중요한 것인데, 다음과 같은 피에로의 '인위적 원근법'의 기본적 정의이다. 즉 원근법은 다섯 부분으로 구성된 회화의 한 가지이다. 첫번째 부분은 시각 기관인 눈, 두번째는 보이는 대상의 형태, 세번째는 눈과 대상과의 거리, 네번째는 대

'서양장기판 바닥'의 체계적인 혹은 약식의 원근법 작도

상의 표면에서 시작하여 눈에 이르는 선, 다섯번째는 그 대상들을 어디에 놓으려 하든지 간에 눈과 대상 사이에 있는 매개의 평면이다(즉, 사람들이 투영하고 싶어하는 면). 여기에 더해, 뒤러는 이탈리아의 모든 원근법 이론가들이 공유했던, 최소한 그 일부가 밀라노의 이론가들로부터 특별한 주목을 받았던 방법과 장치에 대해 스스로 알고 있었음을 보여준다. 그는 알베르티가 처음으로 소개했던 '생략 작도법'을 알고 있었다. 즉 인물상에 응용되는 평행 투영도법, 미술가가 직접 사생할 수 있게 하고 정확한 원근법에 '가깝게' 도달할 수 있게 하는 기계장치들, 그리고 레오나르도 다 빈치의 특기인 투영 기하학적 작도법 등에 정통했다. 그렇다면 그의 '교사'는 피에로 델라 프란체스카와 밀라노의 이론가들 모두와 친분이 있었음에 틀림없다. 지금까지 언급되었던 인물들 가운데 두 명이 가장 유력하다. 수학자인 루카 파치올리와 대건축가 도나토 브라만테(Donato Bramante, 1444~1514)가 그들이다. 그러나 무명의 화가이거나 볼로냐 대학의 교수일 수

도 있다.

특색있게도 뒤러가 원근법 문제를 취급하는 소묘(1700~1706)의 대부분의 제작연도는 1510년과 1515년 사이의 수년간, 즉「멜렌콜리아 1」이 제작되던 시기이다. 그러나 그 내용에 대한 최후의 언급은 기하학에 관한 그의 논문 중 제4서, 1525년에 간행된 (개정판은 1538년)『컴퍼스와 자에 의한 측정술 교본』의 말미에서 볼 수 있다. 여기에서 뒤러는 정사각형 위에 놓인 입방체에 의해 설명되고 동시에 투영화법의 예로서 쓰기 위해서는 첫번째 빛을 비추는 '합리적 작도법'을, 두번째 '지름길'(Der nähere Weg)이라고 불리는 '생략 작도법'을, 세번째 (개정판에만 있는 것으로서) 면적측정적 인물상을 단축되어 보이지 않는 정사각형에서 단축되어 보이는 정사각형으로 바꾼 피에로 델라 프란체스카의 방법을, 네번째, 수학적 수단 대신에 기계적 수단을 이용하여 대략적인 정확도를 확보하는 두 개(개정판에서는 네 개)의 장치에 대해 가르쳐주고 있다.

이러한 장치 중 두 개(361, 364)는 이미 알베르티, 레오나르도, 브라만티노가 알고 있던 것이다. 관찰자의 눈은 시계에 의해 고정되고 눈과 대상 사이의 유리판(그림317) 혹은 검은색 실로 엮어진 망('graticola' 또는 알베르티가 말하는 '격자')에 의해 작은 정사각형들로 나누어진 틀에 삽입된다. 첫번째 장치의 경우 유리판 위에 나타난 모델의 윤곽을 간단하게 베끼고 나서 이를 패널이나 도화지에 그대로 옮겨 그려야 거의 정확한 그림을 얻을 수 있다. 두번째 경우에는 지각한 도상을 작은 단위들로 분할한다. 그 단위들 속에 들어 있는 내용은 정사각형 체계로 분할된 도화지 위에 쉽게 그려넣어진다. 나머지 두 개의 장치(하나는 야코프 케저

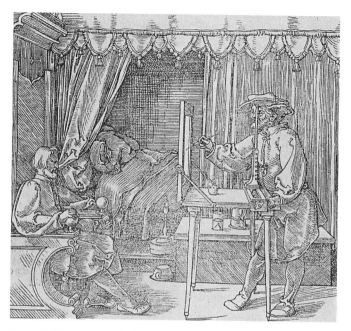

317. 뒤러, 「초상을 그리고 있는 화공」, 1525년, 목판화 B.146(361), 131×149mm

라는 인물이 발명했고, 다른 하나는 분명히 뒤러 자신이 고안한 것이다)는 앞에서 언급한 두 개를 개량했을 뿐이다. 케저의 장치 (363)는 눈과 유리판 사이의 거리가 미술가의 팔길이를 절대 넘어설 수 없다(이럴 경우 적절치 못한 과도한 단축법이 발생하는 폐단이 있다)는 난점을 제거했다. 인간의 눈은 벽에 돌출된 커다란 바늘의 눈으로 대체된다. 그 바늘은 다른 한쪽 끝 시계와 실 하나로 연결되어 있다. 조작자는 대상의 특징적인 지점들을 '목표로 삼고' 눈의 위치가 아닌 바늘의 위치로 결정된 투시상태를 따라 유리판에 표시한다. 뒤러가 만든 장치(362)는 인간의 눈을 완전히 배제한다. 이 장치 역시 벽에 꽂힌 커다란 바늘과 실 한가닥

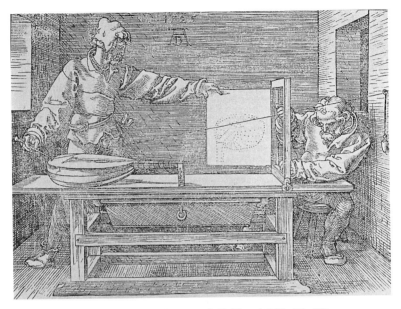

318. 뒤러, 「류트를 그리고 있는 화공」, 1525년, 목판화 B.147(362), 131×183mm

으로 이루어져 있다. 하지만 그 실 한가닥의 한쪽 끝부분에는 핀이, 다른 한쪽에는 무거운 물건이 달려 있다. 바늘의 눈과 대상 사이에는 나무틀을 놓는다. 이 틀 안의 각 점들은 서로 직각으로 교차하는 이동가능한 두 가닥의 실에 의해 결정된다. 핀은 대상의 특정 지점에 놓인다. 실이 틀을 통과하는 장소는 미래의 그림 속의 동일한 점의 위치를 결정한다. 그 점은 두 가닥의 움직이는 실을 조절함으로써 고정되고, 동시에 프레임에 접해 있는 한 장의 도화지 위에 그려넣어진다. 이 공정을 반복하면 대상 전체가 점차 도화지에 옮겨질 수 있다(그림318).

기하학의 응용

기술적인 발명은 별도로 하고, 뒤러가 이탈리아인이 전개한 원근법의 과학에 추가한 것은 아무것도 없다. 그러나 그가 쓴 『측정술 교본』의 마지막 부분은 두 가지 점에서 중요하다. 첫째, 이 저작은 엄밀한 재현의 문제가 북유럽인의 손에 의해 엄격하게 과학적으로 다루어진 최초의 문헌자료이다. 뒤러의 선구자들이나 동시대 사람 어느 누구도 원근법 작도의 규정이 에우클레이데스의 시각 피라미드나 원추의 개념에 기초해 있다는 사실을 이해하지 못했다. 그리고 1531년에 가서야 출판되었고, 심지어 1546년에 재판된 히에로니무스 로들러(Hieronymus Rodler)라는 인물의 논문이 가르쳐주는 방법이 일부는 순수하게 경험적이고 또 일부는 완전히 틀렸다는 점을 주목할 만하다. 둘째, 『컴퍼스와 자에 의한 측정술 교본』의 말미에서, 원근화법은 회화나 건축의 보조수단으로 남을 기술훈련의 운명이 아니라 수학의 중요한 한 부문으로서 오늘날 일반 사영기하학으로 불리는 것으로 발전할 가능성이 있음을 강조한다.

이 『측정술 교본』의 서문은 인체 비례에 관한 논문처럼 피르크하이머에게 헌정되었다. 그것은 뒤러가 평생의 신념을 최초로 공적으로 진술한 것으로서, 이 책의 여러 곳에서 반복되어 인용되었다. 독일의 화가들은 실천상의 기교('Brauch')와 상상력('Gewalt')의 측면에서 다르지 않지만 이탈리아인('그리스인과 로마인에 의해 숭배받은 지난 천 년 동안 망각되었던 예술을 200년 전에 재발견한 사람들')과 비교해 실제 작업에서의 '오류'나 '과실'을 방지할 합리적 지식('Kunst') 측면에서는 열등하다고 진술

한다. 뒤러는 계속해서 "기하학은 모든 회화의 바른 기초이다. 나는 예술을 열정적으로 갈구하는 젊은이들에게 기하학의 기초와 기본원리를 가르치기로 결심했다. ……이성적인 사람에 의해서 나의 이 행위가 비판받지 않기를 바란다. 왜냐하면…… 그것은 화가들에게 도움이 될 수 있을 뿐만 아니라 금세공사, 조각가, 석공, 목공 그리고 측량을 해야 하는 모든 사람들에게도 또한 도움이 될 것이기 때문이다."

그래서 이 『교본』은 여전히 실용지향의 서적이지 순수 수학에 관한 논문이 아니다. 뒤러는 미술가들과 직인들에게 이해받고 싶어했다. 앞에서 언급했듯이, 그는 고대의 기술용어를 적절하게 자신의 용어의 모델로 이용했다. 그는 주두 혹은 잎무늬장식의 주교장을 위해 고안한 나선 사용법을 가르치면서, 전체적인 맥락에 방해가 되더라도 주어진 문제의 실용적인 의미를 설명하는 것을 좋아했다. 박식한 여담을 자제하고 수학적으로 엄밀하게 음미할 수 있는 예(독일 문헌에서는 최초)를 제공하기도 했다. 다른 한편으로, 박학한 그의 친구들에게 새로운 사상과 문제(뒤러가 최소한 한 가지 이상 도움을 받은 것으로 보이는 뛰어난 인물인 요한네스 베르너의 말을 인용하자면 "고대 그리스에서 이 시대의 라틴 기하학자에 이르기까지")를 계속해서 배웠다. 에우클레이데스에 대한 직접적인 지식 이외에, 그는 아르키메데스, 헤론, 스포루스, 프톨레마이오스, 아폴로니오스의 사상에 접했음에 분명하다. 그리고 더욱 중요한 사실은 그 자신이 타고난 기하학자라는 점이다. 그는 무한에 대한 명확한 개념을 가지고 있었다(이는 직선은 '끝없이 연장시킬 수 있고 아니면 적어도 그런 식으로 생각할 수는 있다'라고 말할 때나 평행과 점근적[漸近的] 수렴을 구별한 경우를 예로 들

수 있다). 그는 추상적인 기하학적 도형과 펜과 잉크로 그린 그 구체적이고 실제적인 표현과의 근본적인 차이점을 강조했다(수학적인 점은 아무리 작아도 '점'이 아니다. 그렇지만 '물리적으로 도달할 수 없을 정도로 높거나 낮은 심리적 위치에 자리할 수' 있으며 점에 적용한 것이 선에도 응용된다). 그는 정밀한 작도와 근사치의 작도를 혼동하지 않았다(전자는 정밀하게 '논증적'이며 후자는 단순히 '기계적'이다). 그는 완벽한 순서에 따라 이를 제시했다.

제1서는 통례적인 정의들로 시작하여, 보통의 직선에서 17세기의 대수학자들이 열중했던 대수적 곡선에 이르는 선형기하학의 문제를 다루었다. 뒤러는 나사선('Muschellinie'), 외파선('Spinnenliniek')의 작도에 도전했다. 제1서에서 가장 흥미로운 특징 중 하나는 독일에서 처음으로 원추곡선을 논한 것이다. 이 이론은 고전을 전거로 삼아 부흥시킨 것이다. 뒤러가 아폴로니우스의 용어와 정의(포물선, 쌍곡선, 타원)에 정통하였던 것은 뉘른베르크에 살았고 『측정술 교본』이 나오기 3년 전인 1522년의 귀중한 『전 22원소에 관한 서』(*Libellus super ciginti duobus elementis conicis*)를 집필한 앞서 언급한 요한네스 베르너 덕분임은 거의 의심할 바 없는 사실이다. 그러나 뒤러는 동일한 문제에 접근하는 태도에서 베르너 혹은 다른 전문적인 수학자들과 달랐다. 그는 포물선, 쌍곡선, 타원의 수학상의 속성을 조사하지 않고 나선과 외파선 작도를 실험처럼 그리려고 했다. 그것은 건축가와 목공들 누구에게나 익숙한 작업이었지만, 원추곡선의 초근세적 문제는 말할 것도 없고 순수학적 문제가 해결되기 이전에는 적용되지 않았던 방법을 응용한 독창적인 장치라 할 수 있다. 그것은 바로 평행 투영화법이다. 그는 필요에 따라 횡단면도와 평면도를

절단한 원추를 묘사하고 충분한 수의 점을 전자에서 후자로 옮겼다. 그렇게 하면 정규 쌍곡선(원추의 축에 평행한 절단면에서 만들어진다)은 정면도가 다른 두 도형에서 전개될 경우 직접적으로 해독될 수 있다. 한편 포물선과 타원은 사절면에서 만들어지고 측면도 이외의 도형에는 축소되어 나타나게 되었으며, 비례에 따라 주축을 확대함으로써 얻어지게 되었다. 미숙하긴 하지만 설명적 방법과 대조되는 발생론적인 방법은 어떤 점에서 해석기하학의 방식을 예시하며 이는 케플러의 관심을 끌었다. 케플러는 뒤러의 해석에서 보이는 유일한 오류를 호의적으로 지적했다. 여느 학생처럼, 뒤러도 타원을 완벽하게 대칭적인 도형이라고 생각하는 것이 쉽지 않다는 점을 알았다. 그는 원추의 폭이 넓어지는 것에 비례하여 타원의 폭도 넓어져야 한다는 생각을 떨칠 수가 없었다. 그래서 그는 무심결에 그 작도법을 왜곡하여 진정한 타원형이 아닌 바닥보다는 높은 곳에 있지만 폭이 좁은 '달걀선'(Eierlinie)을 만들었다(옆 그림 참조). 뒤러의 소박한 방법을 가지고도 그 실수는 쉽게 피할 수 있었다. 여기서 범해진 오류는 추상적인 기하학적 사고와 시각적 상상력 사이의 의미심장한 갈등을 실증할 뿐만 아니라 뒤러의 탐구의 고립성을 말해준다. 자신의 책이 간행된 후 뒤러는 그 오류에서 벗어나기 위해 정교한 컴퍼스를 발명했다(1711). 그렇지만 말할 필요도 없이 그 기구는 타원의 문제를 '논증적'이 아닌 '기계적'으로 해결하도록 도울 뿐이었다.

제2서는 일차원에서 이차원의 형태로 옮겨간다. 여기서는 '원적법'(quadratura circuli, 원과 같은 넓이의 정사각형을 만드는 작도불능의 문제를 다룬다—옮긴이)과, 정사각형처럼 등변삼각형에서 전개될 수 없는 다각형 즉 오각형, 구각형 등의 작도를 특

뒤러의 타원 작도

별히 강조한다. 이들 중 오각형(여기서 또한 십각형이 나온다)과 십오각형만이 고전시대에 취급되었다. 오각형은 '플라톤적' 입체, 즉 십이면체의 기본 요소 중 하나이기 때문에 24도 각도의 작도에 필요했으며, 일반적으로 황도의 사각(斜角)에 대한 정확한 측정으로 다루어졌다. 그러나 중세에 이 문제는 광범위하고 더욱

실용적인 중요성을 가졌다. 이슬람 장식과 고딕 장식 모두(화기의 발명 후 축성술에서도) 모든 종류의 정다각형의 작도법이 필요했다. 사실 뒤러는 즉시 이 장식을 트레이서리(건축이나 창, 그 밖의 개구부를 꾸미는 데 쓰는 장식창살—옮긴이)의 문양으로 발전시키고, 케플러의 『세계의 조화, 5서』(*Harmonices mundi libri V*) 가운데 제2서 『조화적 도형의 합』(*Congruentia figurarum harmonicarum*)을 예기하는 발걸음으로 결합하였다. 중세에 행한 이러한 다각형 작도는 물론 단순했다. 아니, 단순해야만 했다(일단 컴퍼스의 간격이 변화되면 되돌릴 장치가 없다). 그러한 작도를 후세에 전한 사람은 레오나르도(그 역시 복잡한 정다각형의 작도를 스스로 시험했다)가 아닌 뒤러였다.

가령, 뒤러는 오각형 도형을 에우클레이데스에 의존하여 그리지 않았다. 대신에 뒤러는 덜 알려졌지만 마찬가지로 정확한 프톨레마이오스의 작도법과, 덧붙여서 '컴퍼스의 간격을 조금도 바꾸지 않고' 근사(近似) 작도를 행했다. 그것은 그가 아니었더라면 '독일 기하학'에서 영원히 묻혔을 것이다. 그의 구각형의 근사 작도법(그 정확한 작도는 불가능하다)은 문서상의 자료로는 기록되지 않았지만 앞서 알게 되었다시피 이 '평범한 직인'('tägliche Arbeiter')의 전통에서 바로 계승되었다. 그리하여 『측정술 교본』은 1532년, 1535년 그리고 1605년에 라틴어로 출판되어 수학의 전당과 서민적 광장 사이의 회전문 역할을 했다고 할 수 있다. 이 『측정술 교본』은 통장이와 가구제작상을 에우클레이데스와 프톨레마이오스와 친숙하게 만들었다. 한편 전문적인 수학자들은 '공방 기하학'(workshop geometry)으로 불리는 것과 친숙해지게 되었다. 주된 영향의 원인으로서 '컴퍼스의 간격을 전혀 바꾸지

않고' 작도하는 방법은 16세기 후기 이탈리아 기하학자들의 일종의 고정관념이었다. 뒤러의 오각형 작도법은 카르다노, 타르타글리아, 베네데티, 갈릴레오, 케플러, 그리고 '오각형 작도법……알베르토 두레로에 의해 기술됨'(Modo di formare un pentagono……descritto da Alberto Duerero, 볼로냐, 1570년)에 관한 전공논문을 집필한 피에트로 안토니오 카탈디 등 여러 인물의 상상력을 크게 북돋우었다.

한편, 『교본』의 제3서는 순실용적 성격을 지니고 있다. 그것은 건축, 공학, 장식, 인쇄술 같은 구체적인 과제에 기하학을 응용하는 방법을 설명하고자 했다. 뒤러는 비트루비우스의 훌륭한 제자였으며(『건축에 대하여』[De architectura] 내의 중요한 일곱 개장의 독일어 번역 사본이 현존하고 있다) 『교본』에서 비트루비우스를 대단히 추천하였다. 하지만 건축서의 평가에서 결코 독단적이지는 않았다. 그의 비트루비우스 찬미는 이미 이 책의 '서장'에서 언급된 문장에서 나타난다. 그것에 따르면 '독일인은 이전에는 절대로 볼 수 없었던 새로운 도안'을 항상 요구했다. 뒤러는 비트루비우스에게서는 보이지 않는 두 개의 원주들을 기술했고 의무감 없이 독자에게 이렇게 제시했다. "누구라도 자신이 좋아하는 것을 좋아하도록 내버려두자. 그리하여 그가 하고 싶은 대로 하게 하자." 불행히도 『교본』(1685)에는 포함되어 있지 않은 중요한 글로부터 우리가 알 수 있는 것은, 뒤러가 급경사의 고딕 지붕을 싫어하고 오히려 20도 이상 경사가 진 고전적인 지붕 방식을 선호했다는 점이다. 그리고 도시계획(축성에 관한 논문에서 주장되었으며, 사상 최초의 '빈민가 일소 계획안'의 하나인 1519/20년 아우크스부르크 '푸거 지구'와 관련된다)에 대한 생각에서는

319. 레오나르도 다 빈치, 「분수 설계도」, 윈저 성, 왕립도서관

그가 레온 바티스타 알베르티와 프란체스코 디 조르조 마르티니 같은 근대이론가를 잘 알고 있었음을 말해준다. 하지만 그런 그가 언급한 주두, 기반, 해시계, 그리고 광장의 중심에 설치된 첨탑 건물의 밑그림은 조금도 고전적이지 않다. 또한 그는 실제의 대포, 화약, 포탄, 그리고 갑옷과 투구 등을 좀더 기하학적인 방식으로 정확한 비례로 구성해서 개선 기념비를 표현한다. 농민운동의 승리를 기념하는 기념비는 곡식, 우유를 담는 양철통, 삽, 건초용 갈퀴, 나무상자 같은 농기구로 표현되었다. 이런 원리는 유머러스하게(호기심에[von Abenteuer wegen]) 확장되어 술고래를 기념하는 묘비명 외에도 맥주통, 서양장기판, 과일바구니에 이른

다. 이러한 우스꽝스러운 고안에 대해 프랑수아 블롱델(Francois Blondel, 1705~74, 프랑스의 건축가)은 전폭적으로 찬성했다. 최소한 그 고안들 중 하나(패배한 농민이 맨 위에 올려져 있는 가늘고 긴 기념비, 그림304)는 레오나르도의 발랄한 공상도(그림319)로부터 영감을 받았을 것이다.

제3서의 말미에서, 뒤러는 르네상스의 하나의 '비법'을, 즉 로렌초 기베르티가 '고대문자'라 칭했던 로마문자의 기하학적 작도를 북유럽의 여러 나라에 알렸다. 그것으로 그는 조프루아 토리(Geoffroy Tory)의 유명한 『화원』(*Champ Fleury*)을 4년 앞질렀다. 이탈리아에서는 이 문제가 안드레아 만테냐의 친구이자 고고학적 상담을 해주던 펠리체 펠리치아오(Felice Feliciao)에 의해 다루어졌다. 그 후에는 다미아노 다 모일레(Damiano da Moile) 혹은 다미아누스 모일루스(Damianus Moyllus, 1480년경), 루카 파치올리(1509년 출판), 지기스문두스 드 판티스(1514년 출판) 같은 작가들, 그리고 (아마도) 레오나르도 다 빈치 등에 의해 취급되었다. 뒤러는(눈높이보다 위에 있는 명문의 적당한 크기를 결정짓는 방법을 가르치면서 내용을 소개한다) 로마문자에 관한 한 그는 이탈리아 선구자들의 방법을 개선시키지는 못하고 중개 역할을 하는 데 그쳐야 했다(372쪽 두 그림 참조). 그렇지만 고딕문자(또는 뒤러 자신의 표현을 쓰자면 '구성' 유형)를 어떠한 전거에서도 볼 수 없는 원리에 따라 구성했다. 지스몬도 판티(Gismondo Fanti)는 그것을 '고대'(antiqua) 유형과 동일한 방식으로 다루었다. 즉, 그는 각 문자를 정사각형에 내접시키고, 그 정사각형의 변을 분할하여 문자의 비례를 확정하고, 그 윤곽을 결정하기 위해서 직선과 원호를 결합했다(373쪽 왼쪽 그림 참조).

왼쪽 | 지기스문두스 드 판티스, 『서법의 이론과 실천』, 베니치아, 1514
오른쪽 | 1525년 출간된 『측정술 교본』에 따른 로마 문자의 작도

한편, 뒤러는 고딕문자를 완전히 다른 원리로 구성했다. 그는 원호를 전혀 필요로 하지 않았고, 커다란 정사각형 속에 문자를 내접시키는 대신에 수많은 작은 사각형, 삼각형, 또는 사다리꼴과 같은 기하학적인 단위를 다수 사용하여 만들었다(373쪽 오른쪽 그림 참조). 아무튼 드물지만 이런 누적적인 방법은 이탈리아어가 아닌 아라비아어 서법을 떠올리게 한다.

이처럼 실용적 영역으로 일탈한 후 제4서는 제2서에서 남겨두었던 맥락을 되찾았다. 즉, 삼차원 물체의 기하학 혹은 중세 시대 동안 완전히 무시되었던 분야인 구적법을 취급했다. 시작 부분에서 뒤러는 다섯 개의 정입방체 혹은 '플라톤적' 입체를 논했다. 그 문제는 한편으로는 플라톤 철학 연구의 부흥에 의해서, 다른 한편으로는 원근법에 대한 관심에 의해 주목을 받게 된다. 뒤러가 이 분야의 두 명의 이탈리아인 전문가들, 즉 루카 파치올리와 피에로 델라 프란체스카의 작업에 정통했는지 여부의 문제는 미해결로 남아 있다. 확실한 것은 원추 곡선법의 경우에 그는 전연

별개의 방법으로 그 문제를 해결하려 했다는 점이다. 파치올리는 다섯 개의 '플라톤적' 정입방체 이외에 13개의 '아르키메데스적' 인 혹은 근사 입방체 등 3개만 논하면서 그것들을 원근법이나 입체화법적인 도상으로 도해한다. 뒤러는 7개의(1538년의 개정판에서는 9개) '아르키메데스적'인 정입방체를 덧붙여 그 자신이 창안한 입방체(예를 들어서 12각형, 24개의 이등변삼각형, 그리고 8개의 정삼각형 같은 입방체)를 다루며, 원근법 혹은 입체화법적 도상에서의 입방체를 묘사하는 대신 분명하게 독창적인, 말하자면 면들이 정연한 '그물'을 형성하는 식으로 평면에 입방체를 전개시키는 원-위상기하학적 방법을 고안했다. '그물'은 종이로부터 잘라지고 두 개의 면이 잘 접합된 곳에서 적당하게 접어 겹쳐지며, 문제의 입방체의 실제 삼차원적 모형을 형성할 것이다(374쪽 그림 참조).

그 장에서는 계속해서 '고대 그리스에서 당대의 라틴 기하학자에 이르기까지 그들을 오락가락하게 했던' 또 다른 문제를 논한

뒤러의 육각형 줄기 '그물'

다. 즉 입방체를 겹치게 하는 문제이다. 통칭에 따르면 그 '델로스의 문제'(아폴론의 입방체 제단의 크기를 두 배 하면 아테네의 돌림병이 종식된다는 델로스 섬의 신탁에 얽힌 고사에서 유래하였으며, 주어진 입방체의 부피의 두 배와 같은 부피를 가진 입방체를 만드는 문제—옮긴이)는 다음과 같이 거의 동시에 다루어졌다. 하인리히 슈라이버(Heinrich Schreiber) 혹은 그람마테우스(Grammateus) 같은 수학자들은 하나의 해법을 보여주었으며, 전술한 바 있는 요한네스 베르너는 에우토키우스(Eutocius)의 아르키메데스 주석의 해설에서 11개의 해법을 보여주었다. 뒤러는 베르너의 논문을 이용하여 세 가지 해법을 도출했다. 『전 22원소에 관한 서』(*Libellus super viginti duobus elementis conicis*)가 출판되어 나왔기에 가능했다. 또한 뒤러가 에우토키우스와 상담을 했고 피르크하이머가 독일어 번역 본문을 뒤러에게 써주었다는 일 등이 뒤러의 도형 문자로 증명된다.

　'델로스의 문제'가 입방체와 관계 있듯이, 같은 문제에 대한 논

의가 뒤러의 『측정술 교본』의 마지막 장으로 자연스럽게 이행된다. 상기하듯이, 이 원근법에 관한 장은 지평면에 비추어진 입체를 작도함으로써 '합리적 작도법'과 '지름길'을 모두 예증하고 있다. 뒤러에게, 그리고 다른 동시대인들 대부분에게도 마찬가지로, 원근법은 기하학으로 불리는 거대한 건축물의 가장 높은 곳에 놓인 돌을 의미했다.

비트루비우스, 알베르티, 레오나르도 다 빈치

르네상스 사람들에게 원근화법이 생각 외로 매력적이었던 이유를, 박진성(verisimilitude)에 대한 갈망만으로는 설명할 수 없다. 물론 '사람의 눈을 속일 수 있는' 방법에는 대단한 만족감이 배어 있다. 이는 브루넬레스키가 작업한 산 조반니 광장의 전망, 알베르티의 '논증들'(기하학적 증명법의 단순한 모형이 아니라 사실적 묘사이다), 혹은 빈에 있는 유명한 어느 수학자 집의 꾸며진 식당과 열주가 그러하다. 하지만 물리적인 혹은 심리적인 입장에서 볼 때 정확한 원근법이 항상 '자연적'이지는 않다는 점은 부정할 수 없는 사실이다. 인간은 하나의 눈이 아닌 두 개의 눈으로 사물을 본다. 망막은 평면이 아닌 구면이다(고전과 중세의 광학에서 인식되었듯이, 보기에 크고 작은 것은 보는 각도에 의존하고 브루넬레스키의 작도에서 보여주는 것처럼 선적인 거리에 의존하지는 않는다). 또한 우리의 지성은 자동적으로 시각상의 축소와 왜곡을 조정함으로써 다양한 물체들 사이에서 '객관적인' 관계를 만든다. 르네상스의 이론가들 혹은 적어도 그들 중 몇몇은 원근화법에 의한 작도 결과가 현실의 시각 체험과 매우 다를

수 있음을(현대의 사진술은 건물이 무너지는 것처럼 보이게 하거나 돌출된 발을 얼굴의 네 배 크기로 보이게 해서 물체의 외관을 왜곡한다) 숙지하고 있었다. 그러나 그들은 이러한 작도를 지지하거나 그냥 미술가에게 극단책을 피하라고 조언했다. 그리고 그 중 어느 누구도 그러한 원근법이 절대 필요하며 근본적으로 옳다는 사실을 부정하거나 의심하지 않았다.

그러한 일반의 열기는 수많은 이유로 설명될 수 있다. 첫째, 원근화법과 일반 르네상스인의 심정 사이에는 서로 통하는 호기심이 있었다. 그려진 도상이 '시점'의 거리와 위치에 의해 결정되는 식으로 한 평면에 대상을 투영하는 수법은, 말하자면 당대와 과거 고전 시대 사이의 역사적 거리(원근법에서의 시각적 거리와 비교된다)를 삽입한 시대의 세계관(Weltanschauung)을 상징한다. 또한 원근법이 인간의 눈을 화상 묘사의 중심에 두듯, 인간 정신을 '우주의 중심'에 둔다. 둘째, 원근법은 다른 어떤 방법보다 정확함과 예측가능성에 대한 새로운 바람을 만족시켜주었다(이와 주로 관련이 있는 사람은, 회화는 조각과 음악과 시보다 우위의 '과학'이라는 주장을 편 레오나르도이다). 셋째, 원근법의 규칙에 따라 구성된 공간에서는 화면으로부터 멀어지는 연속되는 동일 물체의 크기(앞에서 언급된 '서양장기판 바닥'에서 등거리 횡단선의 연속)가 점점 규칙적으로 축소되어간다. 그러한 축소는 수학적 공식을 이용하여 표현될 수 있다. 이 장의 말미에 언급되겠지만, 고전과 르네상스 미학의 대원칙은 본질적으로 서로 일치한다. 즉, '미는 부분 상호간 혹은 부분 대 전체의 관계의 조화이다.'

그래서 르네상스 시대의 관점에서 소실점 원근법은 정확함을 보증하는 것이었을 뿐만 아니라 더 나아가 미적 완벽함도 보증하

는 것이었다. 그리고 그것은 르네상스의 자연주의 신앙을 공유하면서도 '미'에 대한 르네상스 시대의 갈망을 더 이상 공유하지 않는 시대에는 방임되었다. 사실 르네상스 회화와 소묘에서 보이는 원근법적 거리의 조화로운 점진적 이행은 15세기 저택의 중후한 석조 구조에서 덜 중후한 석조 구조로, 그리고 보통의 석조로 이행하거나 혹은 도리스식 질서에서 이오니아식이나 코린트식의 질서로의 이행과 마찬가지의 미적 태도를 나타낸다. 그 이전 수세기 동안의 건축은 삼층에 걸쳐 벽면의 균등한 처리를 선호했던 반면, 원근법은 '정확함'과 '조화'라는 요구 두 가지를 만족시키기 위해 공간을 수학적으로 조직화했다. 그런 점에서 원근법은 근본적으로 인체와 동물 몸에 거의 동일하게 달성되는 학문, 즉 비례이론과 유사하다.

야코포 데 바르바리가 '측정수단에 의한 남여 작도'의 비밀을 밝히기를 거부하자 뒤러는 '스스로 그 일에 착수했고 비트루비우스를 읽기 시작했다.' 그의 노력에 의한 최초의 성과는 익히 알려져 있다. 즉 비트루비우스의 자료가 완전 측면으로 그려져 있고 거의 부동의 인물상으로 보여지는 「대 운명의 여신」(그림118) 등은 별도로 하고, 동판화 「아담과 이브」에서 절정에 이른 소묘 연작(1596~1601, 1627~1639, 458)에서 인체비례가 제정되었다. 이러한 인물상들은 이탈리아를 매개로 뒤러의 지식에 들어가 있는 고전적 전범을 따른 자세를 하고 있다. 남성상(1500년경 제작되어 당당하게 구축된 「태양」, 혹은 「삼손」[1596, 1597]을 제외하고)은 벨베데레의 아폴론과 같은 포즈를, 여성상(1501년의 「옆으로 누워 있는 나부」[1639]를 제외하고)은 메디치의 비너스의 자태를 하고 있다. 신체의 전체 길이와 한가운데 선은 다리의 뒤꿈치

로부터 명치를 통과하여 정수리까지 닿는 수직 기본선에 의해 결정된다. 골반은 사다리꼴 모양에 내접하고, 흉부는 사각형(여성상 1627~1634에는 세로의 직사각형)에 내접하고, 그곳의 축선은 명치끝에서 만나는 수직 기본선으로부터 약간 벗어나 있다. 서 있는 다리의 무릎, 그리고 양 넓적다리의 길이는 수직 기본선의 최하단과 엉덩이 포인트를 연결하는 선을 양분함으로써 발견된다. 완전측면으로 틀면 머리는 정사각형에 내접하고 양 어깨와 둔부와 허리의 윤곽선(일부 여성상에서는 가슴, 허리, 복근, 그리고 생식기의 윤곽선)은 원호에 의해 결정된다(그림122, 123, 320).

이런 도식의 목적은 다음과 같이 세 가지이다. 첫째, 비례를 확립하고, 소묘458, 1598~1601, 1635~1639의 인물상에 관한 한 비트루비우스의 규준에 따르는 것이다. 머리 길이는 전체 신장의 8분의 1이고, 얼굴 길이(3등분 길이로 분할되는데, 즉, 눈썹, 코, 그리고 나머지 부분으로 등분된다)는 10분의 1, 그리고 어깨에서 어깨까지의 가슴폭은 4분의 1이다. 둘째, 그것은 자동적으로 '고전적인 대위법 자세', 즉 서 있는 다리와 자유로운 다리의 구별, 또한 그것에 의해서 자유로운 다리의 엉덩이와 서 있는 다리 위의 어깨 사이가 약간 낮아지고, 그 반대 또한 만드는 것이다. 세째, 그것은 가능한 한 많은 윤곽선을 기하학적 곡선이라는 가장 단순한 곡선으로 정리하는 것이다.

이 도식의 역사적 위치를 결정하기 위해서는 당면한 문제의 고전적인 취급과 중세적인 취급 사이의 근본적인 차이를 상기하는 것임을 잊어서는 안 된다. 폴리클레이토스(Polyclitus, 그의 노력은 원칙만 알려져 있을 뿐 실제 작품의 세부는 알려져 있지 않다)로 시작하여, 비트루비우스에 의해 오늘날 전해오는 그리스의 이

320. 뒤러, 「나부」(구상), 1500년
경, 베를린, 동판화관, 소묘 L.38
(1633), 307×208mm

론가들은 인체비례를 이른바 미적 인체 측정으로 생각했다. 그들
은 미술작품에서의 표현과는 관계없이 인체비례를 확립하고자
했다. 이집트인들이 상당수의 동등한 사각형들로부터(벽 또는 판
에서 나무 조각의 표면에 밑그림을 그리는 수법을 간이화하기 위
해) 인물상을 만드는 방법을 고안해내었던 반면, 폴리클레이토스
와 그의 제자들이 삼은 출발점은 동등한 단위의 도식에서 표시된
방안지 형태의 격자를 사용하지 않고 인체 그 자체의 유기적 구
조를 이용했다. 그들은 다리, 머리, 얼굴, 손, 손가락 등의 다양한
구성요소들과의 상호관계, 전체와의 관계를 확립하려 했다. 그래
서 그들은 더욱 엄정한 의미에서의 비례 체계(즉 비트루비우스가
한 것처럼 전체 신장의 정제분수들[aliquot fractions] 혹은 폴리

클레이토스처럼 일련의 독립 방정식[손과, 팔꿈치에서 가운뎃손가락 끝까지의 길이의 비율은 2:1, 팔꿈치에서 가운뎃손가락 끝가지의 길이와 발의 비율은 4:7]에 의해 나타나는 상관체계)를 연마했다. 그리고 그러한 상관체계는 개개 인간들에서와 달리 대거장의 축적된 무게감 있는 체험에 따르자면, 일종의 '해야만 하는' 측정을 표현한 것이다. 그것은 이른바 '규준'(canon, 더 이상 기술상의 장치가 아닌 미의 공식)을 정교하게 했다. 비트루비우스는 최초 우주론적인 이념조차 미적 원칙의 성격으로 여겼다. 바로 그것은 '전형적인' 인체가 아니라 '균형잡힌' 인체이며, 두 팔을 벌리고 두 발을 모은 입상 도상으로 사각형을 가득 채우고 십자형으로 손과 발을 펼친 도상에서는 명치를 중심으로 그려진 호를 가득 채울 것이다.

이 장의 처음 부분에서 한 언급으로 예상할 수 있듯이, 중세 미술 편람의 저자들은 그러한 인체 측정과 미를 해명하려는 야심을 단념했다. 그들은 미술가들에게 인체의 '완벽'한 비례를 가르치려 하지 않고 오히려 간편한 인물 소묘법(빌라르 드 온쿠르가 '초상화법'이라고 정의한 'maniere pour legierement ouvrier')을 제공했다. 미술가들에게 가르친 것은 얼굴 길이를 재고 그것을 아홉 배하여 '인물상'의 전신상의 전체 신장을, 그것을 두 배하여 옆폭을, 또한 두 배 반을 해서 옷을 입고 있는 상의 옆폭을 얻고 하는 것이었다. 후광을 포함하여 머리는 작은 코를 중심으로(단축법에 의하면 머리의 경우에는 동공의 주위 혹은 눈꼬리를 중심으로) 그린 세 개의 등거리 동심원으로 만들어질 수 있다. 그리고 원 사이의 거리는 코의 길이를 결정한다. 빌라르 드 온쿠르의 『화첩』에서 인간상, 얼굴, 손과 동물들은 원과 단순한 직선뿐만 아니

라 삼각형, 만자(卍), 오각형 별표(★)도 그릴 수 있다. 그러한 작도는 치수를 결정한다. 어떤 경우에는 윤곽선과 자세 혹은 운동까지 결정한다.

이러한 측면에서, 뒤러의 인체비례 습작에서 최초의 것은 여전히 빌라르 드 온쿠르의 인물상과 관계가 있다. 엄밀히 말하자면 '인체비례의 제습작'이라는 표현은 불완전하다. 또한 그것들은 실제로 인체 측정의 표준에 따라 치수가 정해지는 것이 아니고, 빌라르 드 온쿠르의 '초상화법'에 정확하게 행해진 기하학적 조작에 의해 구성되었다. 즉 윤곽선과 자세뿐만 아니라 치수도 결정했다. 그러한 소묘 1점(1627/1628)에 첨가된 본문에는 『측정술교본』에서의 오각형 도표(mutatis mutandis)에 대한 기술도 실려 있다.

그러나 다른 한 측면에서 중세의 수법은 뒤러의 수법과 매우 달랐다. 뒤러가 비트루비우스의 표준을 기초로 계몽되기 전과도 달랐다. 빌라르 드 온쿠르의 기하학적 개념에서는 동물 형태가 기하학적 개념에 우선하는 데 반해, 뒤러에게 그 동물 형태는 기하학적 개념이 동물 형태에 선행한다. 오각형 별 모양과 삼각형은 인체의 자연 구조와 거의 관계가 없다. 그러나 설령 정확하지는 않아도 흉곽과 골반을 직사각형과 사다리꼴로 도식화하거나, 그 반대로 움직이게 한다거나 하는 것은 해부학적으로 이해가능하다. 빌라르의 인물상은 자연 형태를 기하학적 도식에 삽입함으로써 형성된다. 한편, 뒤러의 기하학적 도식은 적당한 작도를 자연 형태 위에 포개어놓음으로써 실현된다. 사실 뒤러의 도식은 1493년(1177, 그림30), 1496년(1180, 그림74), 1498년(1181, 911)의 「나부」와 같이 직접 모델을 두고 작업한 뒤러의 습작들에 고전 조

각을 반영한 것 같은 이탈리아의 소묘나 동판화(그림56)에 컴퍼스와 자를 이용함으로써 도해될 수 있다. 그에 따라 뒤러의 최초의 작도는 아마도 바르바리의 난해한 전승에 이미 영향을 받았을 것으로 추측된다. 거기에는 고딕의 선구자들이 완전히 결여했던 자연주의와 고전주의의 요소가 담겨 있다. 그 고전적 요소는 비트루비우스의 표준과 혼합되지 않음으로써 더욱 강화되었다. 실제로 1500/01년 이후 「인류의 타락」의 이브를 포함한 여성상은 여성스럽지 않게 넓고 빈약한 흉부를(비트루비우스는 '균형이 잡힌' 인물상의 가슴폭이 전체 신장의 4분의 1 정도 되어야 한다고 주장한 바 있다) 보여주었으며, 그것은 1506년의 소묘에서 수정되어야 했다(464~469, 그림163, 164).

그럼에도 뒤러의 본래 도표는 어느 정도 자연과 상반되었다. 개개의 차이가 부정되어, 유기적인 파동이 되어야 할 기하학적 곡선은 경직되었다. 비교적 초기에는 윤곽선을 결정하는 원호의 수가 세 개로 한정되었고, 앞서 살펴보았듯이 「인류의 타락」(그림164/165)의 유채용 소묘에서는 모두 포기되었다. 그리고 뒤러는 '인간상의 윤곽선은 컴퍼스와 자로 그릴 수 없다'고 말했다. 그렇지만 「인류의 타락」을 위해 그린 (베네치아적인) 소묘는 패널화나 동판화로 직접 전사하기 위한 실용적인 작도였다. '합리적 작도법'은 페트루스 크리스투스(Petrus Cristus) 혹은 디르크 보우츠의 원근법과의 관계처럼, 중세의 '초상화법'과 관계하는 이론적 훈련서의 일부는 아니었다. 그렇기 때문에 뒤러는 야코포 데 바르바리보다 더 훌륭했던 이탈리아 이론가들의 저작과 접촉하게 되었다. 그리고 곧 그의 견해에 근본적인 변화가 일어났다. 이는 그가 1507년 뉘른베르크로 귀국하기 직전의 일이다.

중요도가 덜한 인물군을 제외하고 이탈리아의 대이론가들을 뽑자면, 레온 바티스타 알베르티와 레오나르도 다 빈치이다. 그들은 '미적 인체 측정'에 대한 고전적 관념을 재차 제안했다. 즉, 이 두 사람은 인물상의 도식화에 더 이상 관심이 없었고 순수하게 단순한 '미적인 인간상'(homo bene figuratus)의 비례를 조사했다. 또한 두 사람 모두 그러한 시도를 새로운 과학적 기초 위에 세우려고 노력했다. 그들은 실제로 고전 조각상을 측정하였으며, 더욱 중요하게는 살아 있는 모델로부터 통계적인 자료를 모았다.

특히 알베르티는 측정 방식을 완성하는 데 흥미를 가졌다. 그는 '범례'(Exempeda)라 할만한 도표를 고안했다. 그것으로 인체의 전체 길이를 6 '피트'(pedes)로, '피트'는 10 '인치'(unceolae, 영어의 'inch'처럼 라틴어 'unicea'에서 유래)로, '인치'는 10 '최소 단위'(minuta)로 나누었다. 그에 따라 인체의 각 부분을 세 개의 정수(1,4,7처럼)로 표현하였다. 한편, 레오나르도는 전통적인 단위, 즉 비트루비우스의 '머리'(턱에서부터 두개골 맨 꼭대기까지)와 '얼굴'(턱에서부터 모발 뿌리까지이며, 머리와 얼굴은 각각 전체 신장의 8분의 1과 10분의 1이다)에, 또한 중세의 표준이었을 비잔틴의 표준 '얼굴'(전체 신장의 9분의 1에 가깝다)에 만족했다. 그렇지만 그는 살아 있는 모델을 측정하고 또 측정했다는 점에서 알베르티보다 더욱 진보했다. 그리고 더욱 중요한 것은 그가 그런 측정 방식을 부적절하게 만드는 독자적인 방법을 전개했다는 사실이다. 인간 유기체 고유의 단위들이 통일될 것으로 확신한 그는 독립적인 자료보다는 오히려 '일치'를 발견하고자, 혹은 폼포니우스 가우리쿠스(Pomponius Gauricus)의 표현으로

'유사성'을 이용하고자 했다. 그는 인체의 각 부분이 해부학적인 관점에서 상호관계가 있든 없든 그것들을 비교하였고, 다음과 같은 진술로 그들의 관계를 표명했다. "손끝의 관절부에서 팔까지의 폭은 엄지손가락 길이와 일치한다. 그것은 중지 세 개를 합한 폭과 같고 약지의 내측 길이와도 같다. 그리고 엄지발가락을 제외한 나머지 발가락 네 개를 합한 폭은 귀의 길이와 일치한다." 궁극적으로 이런 수와 양에는 필연적으로 전체 신장이나 '머리' 혹은 '얼굴'과 같은 단위들을 적용해야 했다. 하지만 레오나르도의 입장에서는 그렇게 수치로 나타낸 가치를 알아내는 것보다는 인체 각 부분의 상호관계를 확립하는 과정이 훨씬 더 중요했다.

알베르티와 레오나르도의 관찰 결과를 도해한 소묘는 당연히 뒤러의 초기 작도와 크게 달랐다. 그것은 미술작품에 직접적으로 사용하기 위해 의도된 것이 아니라 단지 측정 가능한 인체비례를 가능한 한 객관적이고 완전하게 시각화하는 역할을 했다. 그래서 인물상은 견고한 직립이며, 세 개 혹은 적어도 두 개의 입면도(정면, 측면, 그리고 어떤 경우에는 배면의 입면도)에서 그려진 것들은 공통의 입지선 위에 정렬되었다. 관찰자가 치수를 쉽게 '읽어낼 수' 있도록 하기 위해서 종종 경우에 따라 인물상을 '균등한 격자' 위에 나타내기도 했고, '발'이나 '머리' 혹은 '얼굴'에서 그 차이가 결정되었다. 그리고 측면을 향한 인물의 팔은 가슴이 보이도록 하기 위해서 그리지 않거나 가능한 한 억지로 뒤로 보냈다.

이상의 언급과 일치하는 3점의 소묘들은 레오나르도와의 만남이 뒤러의 생애에서 인체비례 이론가로서 방향전환을 일으킨 것이 사실이었음을 입증한다. 그 소묘 가운데 2점에서는 명백히 레오나르도적인 모델로 그려진 흔적을 발견할 수 있다. 왜냐하면

321. 뒤러, 「나부의 측면」(「인체
비례론 습작」), 1507년(1509년
에 수정), 드레스덴, 작센 주립
도서관, 소묘(1641) 295 ×
203mm

그것들은 '균등한 격자'와 뒤로 밀려가 있는 팔 같은 독특한 모티
프와 더불어서, 의심의 여지없는 레오나르도적 특색의 남성형을
보여주기 때문이다(1602와 1603). 1507년에 제작되고 1509년에
수정된 바 있는 세번째 소묘는 팔이 없이 측면을 향한 여성의 단
독 습작이다. 그러나 이것도 '균등한 격자'로 되어 있고 9개가 넘
는 레오나르도적 '유비'를 포함하는 긴 본문이 함께 있다(1641,
그림321).

인체비례와 운동의 이론

1507년에서 1509년 사이에 제작된 다른 모든 소묘들(완전 측

면의 여성 그림)은, 뒤러가 엄밀한 인체 측정의 새로운 방향을 향해 성공적으로 출발했음을 보여준다. 기술적으로 그는 놀라울 정도로 단기간에 레오나르도의 영향으로부터 스스로 벗어났다 (1642, 1643). 그는 점차 각각의 수치를 직접 전체 신장과 연관시키기 위한 '유비'에 대한 탐구를 그만두었고, 곧 '균등한 격자'에 대한 생각도(그것은 필연적으로 인물상 전신에 걸쳐 하나의 커다란 단위의 도식적 배분을 수반한다) 거부했다. 그는 대신 유기적이고 융통성 있는 방식을 발전시켰다. 그에 따른 분할 지평선(현실의 선들로 그려지거나 혹은 도형들의 가장자리에 있는 축적에 의해 대체된다[1605~1613])은 더 이상 동일한 간격을 유지하지 않고 인체의 실제 구분으로 결정되는 간격을 유지한다. 그러한 간격들은 때때로 30분의 1, 19분의 2 혹은 14분의 1+15분의 1 같이 꼼꼼하게 계산되어 전체 길이에 대한 기약분수들로 표현된다. 그러나 원칙적으로, 레오나르도와의 접촉은 '이상적인 비례'라는 마력을 깨는 효과를 지속적으로 발휘했다. 1506년 이전에는 인물상의 자세, 유형, 형태가 선호되고 공인된 고전적인 모델에 기초했으며, 그 비례는 앞에서 언급했던 「태양신」 또는 「삼손」 (1596/1597)을 제외하고 비트루비우스의 표준에 의해 결정되었다. 뒤러가 베네치아로부터 귀국한 후에는 (심지어는 고전 고대의 아폴론 상과 비너스 상에서조차도) 절대미가 아닌 다양한 형식의 상대적인 미가 존재한다고, 그것은 다양한 교육과 재능과 타고난 기질에 의해서 표현되거나, 혹은 다른 말로 하자면 그에 의해 조건지어진다는 확신을 갖게 되었다. 1507~9년 사이의 인체 측정 소묘에는 표준적으로 선호되는 예도 있고, 하지만 더 과장될 가능성도 배제할 수 없어서, 이미 극단적으로 마르고 극단적

으로 뚱뚱한 예도 있고, 그리고 '적당한 키에 적당한 살'의 예도 포함되어 있다. 수년 후에 뒤러는 그 '중간'형도 무수히 미묘하게 변화할 수 있음을 발견하고 '전형적으로' 아름다운 것을 찾아내거나 정의하는 것은 불가능하다고 고백하기에 이른다. 완전히 동일한 인물이라 할지라도 상황에 따라 아름다움은 다소간 변화되어 나타난다. 그 반대로 인물이 깡마르거나 비만이어도 각자 나름대로 동등한 가치를 획득할 수 있다. 미술가는 자신의 작업에 따라 모든 종류의 유형들 중에서 선택해야 하지만, 예외가 있다면 '자신의 의식이 바라지 않는 한' 기형을 피해야 할 때가 있다. 그래서 비례 이론의 목적은 하나의 표준을 미술가에게 제공하는 것이 아니라 인간성이라는 폭넓은 한계 내에서 순수한 측정으로 생각할 수 있는 가능한 모든 종류의 인간상, 즉 '우아'하거나 '촌스럽거나', 용맹하거나 충실하거나 교활하거나, 점액질이거나 담즙질이거나 우울질이거나 다혈질이거나, 화내거나 친절하거나, 소심하거나 쾌활한 인물상, 심지어는 '그 눈이 사투르누스나 비너스처럼 밝게 빛나는' 인물상을 제작가능하게 하는 모델과 방법을 제공하는 것이다.

이처럼 완전하게 독창적인 방향(레오나르도조차도 이와 비교되거나 이보다 더 특이한 인체 측정으로 불릴 만한 비례이론을 전개시키지 못했다)으로 나아가 작업하면서, 그리고 그 자신의 말을 빌리면, '200~300명의 실제 인간들을 조사하면서' 뒤러는 급속하게 자신의 재료들을 축적하고 조직화했고, 그래서 이미 1512년과 1513년에 인쇄본 간행을 기대할 수 있었다. 수많은 소묘들이 그 2년 동안 제작되었고 혹은 제작되었을 것으로 생각할 수 있다. 따라서 이 간행은 현재 뒤러의 인체비례에 관한 포괄적

논문으로 1528년에 간행된 『인체비례에 관한 4서』 중 제1서(1523년에 최종적인 형태로 수정됨)의 성격을 거의 규정했다고도 할 수 있다. 출판되었을 당시 제1서는 머리에 비해 몸이 각각 7, 8, 9, 10의 비율인 서로 다른 남녀 다섯 유형을 포함하고, 그와 더불어(평행 투영화법과 같은 기술적 방법을 기술하는 절차들은 별도로 하고, 1647~1649) 남녀의 머리, 손, 발, 그리고 아기의 상세한 치수가 실려 있다. 또한 모든 비례는 삼차원으로 그려졌으며 모든 길이가 기약분수로 표시되었다.

뒤러의 의견에서 위의 다섯 가지 유형은 왜곡형이나 추악형에 속하지는 않는다. 뒤러는 초기 아폴론상의 후계로서 '중간 정도'인 B형과 C형이, '거칠고 조잡한' A형 혹은 '길고 가는' D형과 E형보다 '진정한 미'에 가깝다고 생각했다. '거칠고 조잡한' A형은 프렌드(A. M. Friend)가 보여주었듯이 헤라클레스적인 선조(1624 a, 그림322)이다. 뒤러의 '전형적' 머리, '전형적' 팔, 그리고 '전형적' 발의 치수가 일치하는 것은 그 중에서 B형과 C형이다. 이 둘이 일반적으로 비트루비우스의 8등신에 맞는다. 고전의 권위에 대한 양보는 일단 제쳐놓고 모든 인물상들은 많은 개인들에 대한 공들인 조사에 의해 수집된 체험적인 자료에 기초하여 만들어져서 하나의 '유형'으로 통합된다. 이것은 마치 물리학자가 무수한 실험의 결과를 몇몇 도표로 요약하는 것과 같다. 여기서 소소한 편차들이 일관된 곡선으로 나타난다. 마찬가지로 고전의 것으로 생각되는 비(非)경험적인 요소가 딱 하나 있다. 토르소의 길이(목구멍에서 좌골까지)에 대한 넓적다리(좌골에서 무릎까지)의 길이는 정강이뼈(무릎에서 발목까지)에 대한 넓적다리의 길이와 같아야 한다는 '규정'이 바로 그것이다. 뒤러가 인체에 이러

322. 뒤러, 「누드 남성」, 정면과 측면(자각[自刻], 『인체비례에 관한 4서』의 제1서를 위한 습작), 1523년경, 매사추세츠 캠브리지, 포그 미술관, 소묘(1624a), 286×178mm

한 불가사의한 공식을 적용한 것은 에우클레이데스를 연구한 결과에 의해 우연히 판명되었다. 그는 하나의 방책('Teiler'[제수(除數)]로 불리며 인쇄된 논문의 제1서에서 상술된다)을 창안했다. 그것은 목구멍과 발목 사이의 거리와 토르소의 길이가 주어졌을 때 무릎의 위치를 결정한다. 하지만 이런 작도법(제기되는 문제는 초보 기하학의 방법으로는 해결될 수 없었기 때문에 필연적으로 잘못될 수밖에 없었다)은 10명 중의 5명, 즉 여성 3명과 남성 2명에게만 적용된다는 점이 특징이다.

1513년에 뒤러는 내부적인 이유와 외부적인 이유로 출판의 의도를 접었다. 한 가지 이유는 그가 막시밀리안 1세의 약속 때문에 본래의 활동과 연관되는 이론 방면의 저작을 계속할 여유가 거의 없

었기 때문이다. 다른 한 이유는 그가 보기에 제1서의 내용이 두 방향, 즉 운동이론과 변동이론으로 보완될 필요가 있었기 때문이다.

우리가 이미 살펴보았듯이, 뒤러의 초기의 작도 방식은 인물의 비례뿐만 아니라 그 자세도 다루었다. 그가 정지해 있는 인물상의 순수한 '미적 인체 측정'을 위해 그 방식을 포기할 때는 뒤러 자신의 말을 인용하자면, '그렇게 경직되어 서 있을 하등의 이유가 없고' 인물상의 운동의 문제는 별개로 다루어졌다. 그런데 1512/1513년에 뒤러는 시험적인 방식으로 그런 도형들을 1500~1504년의 아폴론과 아담의 익숙한 포즈에 이용하려고 했다. 그리고 이는 그 2년간 작업했던, 일반적으로 '회고적인' 소묘군(1616~1621)으로 불리던 것을 설명해 준다. 그렇지만 황제의 사후 그가 계통적으로 그와 같은 문제를 다루고 『인체비례에 관한 4서』의 제4서를 구성하게 되는 것을 작업한 것은 1519년이 되어서였다. 그의 만년의 양식에 대한 논의에서 이미 언급하였다시피, 그는 인체의 운동을 평행 투영화법으로 작도하려 했다. 한편으로 그는 구부리고 방향을 바꾸고 걷는 인체의 모든 운동의 가능성을 체계적인 도해를 통해 인물상 연작으로 만들었다. 그곳에서 인체 각 부분을 반대방향을 향해 90도 회전시켜 화면에 평행하고 직각으로 만든다(1656a와 그림323). 다른 한편으로 그는 인체 전부를 다수의 단위로 나누어서 자유로운 자세의 작도를 용이하게 하고자 했다. 그리하여 그 단위들은 입방체, 평행 육면체, 피라미드형 같은 단순한 체적 측정적인 물체에 내접하게 하고, 그 단위들을 공간 내에서 이리저리 옮김으로써 아무리 많은 자세도 이른바 종합적인 방식에 의해 만들 수 있었다(1653~1656과 그림255). 이 두 가지 방법의 단점은 모두 너무나 명백하다. 물론 뒤러

323. 뒤러, 「인간 운동의 기하학적 도식화」, 뉘른베르크, 1528년의 『인체 비례에 관한 4서』 중의 제4서의 목판화 삽화

도 인체의 운동이 기계적 성질이 아니고 유기적이어서 무한히 변화할 수 있다는 점을 알고 있었다. 그렇지만 레오나르도(같은 분야의 그의 습작을 뒤러는 기회가 있을 때마다 모사했다[1663과 1664])와 달리 인체 해부를 체득할 기회를 전혀 갖지 못했다. 그래서 운동을 연속되는 과정으로서 고려하지 못했다. 레오나르도 자신은 무한과 연속에 대해 더욱 진보적인 해석에 근거한 구조 도식(후대의 한 추종자에 의해 발전된다)을 마음속에 그려보았다.

324. 1570년경의 밀라노파 화가(아우렐리우 루이니?), 「인간 운동의 기하학적 도식화」, 『코덱스 호이헨스』의 소묘, 뉴욕, 피어폰트 모건 도서관, M.A.1139

그것에 따라 인체의 운동은 무수한 '위상'이 연속되는 것으로 설명되었다(그림324). 뒤러는 그것을 그저 명확한 형태의 '자세'의 돌연변이 정도로 생각했다.

일찍이 1512/1513년에 비례의 기하학적 이론이 인간의 체격과 성격에서의 가능한 모든 변화를 그대로 나타낼 수 있다는, 그리고 그렇게 정당화될 것이라는 원리를 확립하자, 뒤러는 자연스럽게 제1서에서 다섯 가지 유형이 충분하지 않다고 느끼게 되었다. 그는 남여 양성에 새로운 남성 머리 2개뿐만 아니라 8개의 유형을 추가했으며, 자료를 배 이상 만들기로 결심했다. 이는 『인체 비례에 관한 4서』의 제2서에서 언급되었는데, 두 가지 측면에서 제1서와는 다르다. 첫째, '규칙'이라 여겨지던 것이 폐기되었다. 비트루비우스의 영향은 더 이상 실체 측정에서 보이지 않으며, 인물상의 일부가 사각형 혹은 원에 내접한다는 사실만 보인다는 점이다. 둘째, 치수들은 더 이상 기약분수로 표시되지 않지만, 프란체스코 조르지(Francesco Giorgi)의 1525년의 『전 세계의 조화』(De harmonia munde totius)를 통해 1523년 이후 뒤러의 주의를 끌었음에 틀림없는 알베르티의 『범례』 시스템에 따라 지시되었다는 점이다. 뒤러는 알베르티의 'pedes'를 '척도'('Masstäbe')로 번역하고 'unceolae'를 '수'(Zahlen)로, 그리고 'minuta'를 '부분'(Teile)으로 번역하였다. 또한 이 최소 단위를 약 1밀리미터 정도의 세 개의 '분자'(Trümplein)로 세분함으로써 정확도에서 알베르티를 능가하고자 했다. 실질적으로는, 알베르티의 방법은 제1서에서 쓴 방법과 크게 다르지 않다. 이는 기하학적 방법이 형식적으로 혹은 심리적으로는 결국 거부되고 산술적 방법으로 변했음을 의미한다. 기약분수로서 전체의 각 부분을

나타낼 때, 우리는 수적(數的) 관계보다는 공간적 관계를 강조한다. 왜냐하면 그러한 분수의 연쇄(1/1, 1/2, 1/3과 같은)는 자연수의 연쇄와 전혀 다르기 때문이다. 이들은 일정 단위의 배수(비록 그 단위가 완전수의 분수가 된다 할지라도)로 표시하는 경우 정반대가 된다. 그 결과는 완전수의 도표 작성처럼 나타난다. 거기에는 기하학적 분할의 관념이 암시되어 있지 않지만 덧셈과 뺄셈의 산술적 조작을 이끈다. 알베르티의 'pedes' 'unceolae' 'minuta'는 근대의 소수(실제로 오늘날 존재)처럼 가감이 용이하다.

제2서를 추가함으로써, 미술가의 자유로운 전형의 수는 5개에서 13개로, 혹은 남여 따로 세면 10개에서 26개로 증가했다. 그러나 이조차도 자연의 한없는 복잡함을 한정하려는 뒤러의 염원을 만족시키지는 못했다. 제3서에서 그는 기본적 인물상(즉, 제1서와 제2서에서 기술된 인물상)의 비례를 임의로, 하지만 일관된 기하학적 원리에 따라 미술가가 변화시킬 수 있는 방법을 제언했다. 그러한 방법들은 일정량의 조합이 누진적으로, 균등하게 증대·축소됨으로써 다종의 투영법을 구성했다. 그 방법은 기본적 인물상의 3차원 어디에도 응용될 수 있다(뒤러는 "내가 실패한 것이 있다면 그것은 높이와 폭 혹은 깊이에 관한 것임에 틀림없다"라고 했다). 또한 단일 부분은 물론이고 전체에 응용할 수 있는 단일 부분의 경우 그것에서 생긴 관계는 '기약분수에 의해 표현이 불가능'(unnennbarlich in der Zahl, die man messen wil)한 '무리수'가 얻어진다. 뒤러의 방법은 상호조합될 수 있어서 훨씬 많은 가능성을 개척했다. 그 최상의 업적은 원형 곡선상에 투영되어, 그 결과 요철의 거울로 만들어진 것 같은 왜곡을 이루게 한 것이다(그림325).

325. 뒤러, 「누드 남성」, 정면과 측면. 원형 곡면에 투영됨으로써 왜곡됨. 『인체비례에 관한 4서』 중 제3서의 목판화 삽화(본서는 뉘른베르크, 1534년의 라틴어판 제2권에서 복제함)

　뒤러는 이런 모든 방법들을 경솔하게 사용하면 원하지 않게 추하고 기형적인 결과가 쉽게 생긴다는 사실을 충분히 인식하고 있었다. 그는 '과도한' 왜곡이 생기는 것을 막기 위해 비교적 작은 인물상들의 변형을 과장하는 것에 대해 독자들에게 경고했으며, '사려분별'('Bescheidenheit')을 부단히 권유했다. 그러나 다른 한편으로 그는 특별한 교육적 가치가 추에 의한 것이라고 깨달았다. 미는 양극단의 중간에 존재한다고 생각했다("빡빡 머리나 납작한 머리가 아름답다고 여겨지지는 않지만, 둥근 머리는 아름답다고 여겨진다. 왜냐하면 미는 중간에 있는 것이기 때문이다"). 미술가는 아름다운 형상을 달성하고 싶을 때면 언제나 그러한 양극단을 피하기 위해 그것들을 알아야 했다. "무엇이 추하고 꼴사나운지 아는 자는 그것을 피해야만 한다는 사실도 안다." 또한

"무엇이 악한 형상을 만드는지 사전에 알지 못한다면 어느 누구도 좋은 형상을 만드는 방법을 알지 못한다."

그 이중의 목적(자연의 다양성을 충실하게 표현하고 상반되는 둘 사이의 중간을 명확하게 아름답다고 정의하는 것)을 위해서, 뒤러는 제3서의 후반부를 인상학의 기하학적 분석에 할애했다. '아름다운' 얼굴들은 이미 1500~4년의 아폴론, 아담, 이브, 고전의 여신상에 의해 도해되었다. 그리고 그러한 이상적인 혹은 최소한 완전한 표준적인 인상에 대한 상세한 측정은 수많은 소묘(가령, 1645, 1646)에서 확립되었으며 『인체비례에 관한 4서』의 제1서와 제2서에서 제정되기에 이르렀다. 제3서에서 뒤러는 인체 전체의 비례를 변화시킬 수 있다고 가르쳤듯이, 그와 비슷한 방식으로 얼굴의 특징을 무한하게 변화시키는 방법을 가르치고자 했다.

뒤러가 이상한 인상에 기울인 관심은 레오나르도의 이른바 캐리커처를 숙지할 수 있게 해준 첫번째 베네치아 체류까지 거슬러 올라갈 수 있다. 생각해보건대 1506년의 「학자들 사이에 있는 그리스도」에서 최초로 나타난 그의 관심은 곧 과학적 연구의 방향을 잡았다. 종종 보았던 인상 시리즈는 표준적인 옆얼굴에서 시작하여 다소 정도의 차이가 있는 수많은 변형들을 거쳐 최후에는 '흑인'과 원숭이 사이에 생긴 자식 얼굴처럼 보인다(1124[그림 326], 1125, 1129). 그러나 곧 뒤러는 대립원리를 인상 습작들의 기초로 삼았다. 그것들은 가능한 한 다른 두 개의 옆얼굴들, 가령 극단적으로 커다란 눈, 날카롭고 아래로 뻗은 매부리코, 앞으로 튀어나오고 뾰족한 턱을 가진 얼굴, 아주 작은 눈, 무디게 치켜올라간 사자코, 납작하고 살이 많은 턱을 그린 것이다(1126, 아울러 1139도 참조). 결국에 (1519[839]년부터 다시 시작해서) 위에서

326. 뒤러, 「4인의 옆얼굴 캐리커처」, 1513년, 파리, 데페르 뒤메닐 컬렉션, 소묘
L.378(1124), 210×200mm

언급한 특징들과 그 외 변형이 기하학적 원리로 환원되었다. 하
나하나의 머리는 사각형에 내접하고, 각 경우에서 비례, 얼굴의
조작의 배치, 옆얼굴의 윤곽 등은 사각형 내에 그려진 기하학적
인 선에 의해서 결정된다. 표준적인 얼굴에서 평행한 선들은 나
누어 갈라지거나 한 점에 모이게 된다. 직선은 오목하거나 볼록
한 곡선 중 하나로 대체될 것이다. 지평선들은 위로 혹은 아래로,
수직선들은 오른쪽이나 왼쪽으로 옮겨진다. 그렇게 만들어진 기
본적인 대조는 무한정 변화될 수 있다. 그 한 예를 들자면, 이 논

327. 뒤러, 「4인의 옆얼굴 캐리커처」, 뉘른베르크, 1528년의 『인체비례에 관한 4서』 중 제3서의 목판화 삽화

문에서 두 쌍의 예를 뽑아볼 수 있다. 하나의 예로, 선이 기울어진 아래 방향의 옆얼굴은 위로 향하는 옆얼굴과 대비된다. 다른 예에 서는, 위로 밀려 올라간 귀와 최소한으로 축소되어 위로 분산된 눈과 코가 있는 얼굴은, 귀가 아래로 밀려 내려가고 거기에 나머지 다른 부분들과 함께 작은 삼각형 속으로 압축된 눈, 코와 대조된다(그림327). 뒤러의 인상론의 결론을 인용하자면 "그렇게 추한 것을 더 많이 제외할수록 사랑스러움과 아름다움이 남게 된다."

갈릴레오와 케플러는 『측정술 교본』에 경의를 표하며 인용했 다. 그런데 피르크하이머의 누이 에우페미아(도나우 강 상류 뉘 른베르크 근교의 베르겐의 여자수녀원의 수도녀)는 오빠에게 이

렇게 편지를 썼다. "오라버니에게 헌정되었던 뒤러가 쓴 회화와 측정에 대한 책을 막 받았어요. 우리는 이것을 보며 즐거운 시간을 보내고 있지만, 여기 우리 어류화가는 그 책 없이 잘 그릴 수 있어서 그 책을 읽을 필요가 없다고 하네요."『인체비례에 관한 4서』(뒤러의 친구 요아힘 카메라리우스가 일찍이 1532/34년에 라틴어로 번역하고 많은 현대 유럽어로 번역되었다)는 과학적인 인체 측정의 기초를 놓았다. 그러나 미켈란젤로와 그 밖의 다른 이탈리아 미술가나 이론가들 다수는 일부 뒤러의 의향을 오해하고 모두가 볼 수 있는 그 책을 가리켜 무익한 기획에 바친 시간낭비라고 여겼다.

실제로 뒤러의 책 두 권이 미술을 업으로 삼은 사람들에게 유용하지 않았다는 사실은 다소 문제가 된다. 원래 그 속에서 논의한 문제는 회화론 혹은 오히려 '회화 예술에 숙달된 진정한 화가 양성'에 관한 일반 논문의 여러 장에서 철저하지 않고 논리적이지도 않은 방법으로 다루어졌다. 그렇지만 화가의 훈련장은 점차 과학자의 유희의 장으로 발전해갔다. 즉 하나의 수단이 목적 그 자체가 된 것이었다.

회화론과 '미학적' 주장

회화에 관한 일반적 논문은 뒤러의 두번째 베네치아 여행에서의 체험을 떠올리게 하며 3부로 이루어졌다. 각 부는 세 개의 장으로 구분되며 그 세 장은 다시 여섯 개의 절로 구분된다.

제1부 혹은 '서문'은 '이상적인' 젊은 화가의 선출과 교육을 다루고 신앙심, 명성, '풍요로운 즐거움', 신에 대한 찬미, 현세의

번영 같은 독특한 여섯 측면에서 회화를 상찬하며 마무리된다. 명성과 환희를 강조한다는 점은, 뒤러가 회화를 '자유로운' 예술의 하나로 공인받기 위해 대전투를 벌인 바 있던 이탈리아 작가들과의 협력을 사실상 증명한다. 그리고 그런 경향(가장 특징적인 르네상스적 현상의 하나이다)은 뒤러의 교육안이라 불릴 만한 것에서 관찰할 수 있다. 젊은 화가는 그의 탄생 12궁도와 체액(이 두 가지는 서로 어느 정도는 같다)을 적당히 고려하여 선택되고 교육받는다. 그는 엄격함이 아닌 사랑 속에서, 조용하고 쾌적한 환경에서, 절제와 순결 속에서, 신에 대한 경외 속에서 자란다. 그는 문학작품을 이해하기 위해 라틴어를 배워야 한다. 또한 과도한 노동을 삼가고, '너무 열심히 해서 우울할 때는' 마음을 밝게 해주는 음악으로 치유해야 한다. 이상의 지시들은 그 자체만으로는 결코 독창적인 것이 아니다. 그것들을 뒤러는 보이티우스의 깃발 아래 항해했던 콘라두스의 『학교 교육에 대하여』(*De disciplina scholarium*) 같은 중세 논문들에서 채용할 수 있었고 아마도 그렇게 했을 것이다. 독창적인 점은, 북유럽에서는 단지 손의 기술로 여겨지던 것이 직업에 적용되었다는 것이다. 또한 뒤러가 그러한 젊은 학자들의 특권이라고 생각했던 것을 젊은 화가들의 권리로서 요구했던 것은, 그의 부친과 나이든 미하엘 볼게무트에게는 무언가 혁명적인 것으로 비추어졌다.

한편, 제3부 혹은 '결론'에서 뒤러는 자신의 전문 분야에서 최고의 지위를 이룬 원숙한 화가의 문제를 논했다. 그 단계에서 화가는 자신의 예술을 실천하고 자신의 작품에 대해 최고액의 대가를 청구해야 한다("왜냐하면 그런 실천을 위해서는 어떠한 액수의 금전도 많은 것은 아니기 때문이다. 이는 신의 권능, 인간의 법

에 의해 정당하다"). 그는 예외적인 재능을 위해 신을 찬미해야 한다고 주장했다.

그리하여 교육적이고 사회학적인 논구가 논문 자체의 중심 문제에 대한 일종의 골격을 이루게 되었다. 제2부에는 '회화의 해설'이라는 제목이 붙었다. 여기에서는 회화 자체의 실천과 이론을 서술하였다. 손의 숙련('Freiigkeit', 이는 주로 훌륭한 거장의 작품을 모사함으로써 이룰 수 있다)의 논의에서 시작하여 인체와 건축의 비례 이론, 색채 이론, 마지막에는 원근법에까지 이르렀다.

뒤러는 곧 지나치게 야심적인 계획안을 실행할 수 없다는 사실을 깨달았다. 그는 '회화의 해설'의 제2장, 제3장의 내용을 독립시킬 계획을 세웠다. 즉, 순수한 예술이론에 한정하기로 한 것이다. 이러한 더욱 수수한 계획에 따라 그의 '소책자'(Büchle)는 다음과 같은 여러 가지를 포함했을 것이다. 첫번째는 어린이 신체의 비례, 두번째는 성인 남자의 비례, 세번째는 성인 여자의 비례, 네번째는 말의 비례, 다섯번째는 '건축에 관한 것', 여섯번째는 원근법, 일곱번째는 빛과 그림자의 이론, 여덟번째는 색채 이론, 아홉번째는 구도, 열번째(간명하게 서술되는 생각)는 '아무 도움 없이 화가 한 사람의 사고력에 의한(aus der Vernunft)' 그림 제작 등.

이 '한정안'조차도 뒤러의 뜻에 비해 과대했음이 암시된다. 이미 1512년에 그는 계획을 줄이고 부분들을 잘라내어 각 부분을 별도의 상세한 해설논문으로 전개시키려고 맘먹었다. 그 최초의 논문('한정안'의 첫번째, 두번째, 세번째 점을 다루고 있으며 더 정확히 말하면 다루는 것 그 이상이다)은 우리가 이미 알고 있듯이 1513년에 이미 간행될 준비가 되어 있었지만 결국에 『인체비

례에 관한 4서』에서 제1서로 통합된 인체비례에 대한 논문이었다. 두번째 논문('한정안'의 다섯번째, 여섯번째, 일곱번째의 것)은 건축, 원근법, 빛과 그림자의 이론을 다루었으며, 점차 『측정술 교본』으로 발전해갔다. 세번째 논문(말의 비례에 대한 책[네번째 사항])은 실험의 단계 그 이상으로 나아가지 못했다(「기사, 죽음, 그리고 악마」에서 정점에 달한 소묘[1674~1676]를 보라). 그리고 네번째 논문(뒤러가 1523년에도 여전히 쓰고 싶어했던 본래의 회화론[여덟번째, 아홉번째, 열번째의 것])은 일정한 색채의 통일성이 입체표현 과정에 의해 절대 위협받아서는 안 된다는 의미로서의 단락 그 이상을 넘지 못했다. "문외한이 당신의 그림, 붉은색의 외투가 그려진 그 그림을 보고 다음과 같이 말했다고 가정해보자. '친구, 한편으로 외투는 무척 아름다운 붉은색이네, 다른 한편으로는 흰색 혹은 어슴푸레한 점도 있구려!' 이랬다면 당신의 작품은 호감을 얻지 못한 것이고 당신은 그를 만족시키지 못한 것이다. 그러므로 당신은 전체가 붉게 보이도록 부조처럼 붉은색을 칠해야 한다. 다른 색도 마찬가지이다. 누군가가 아름다운 붉은색이 검은색으로 더럽혀졌다고 비판하지 않도록 당신은 음영에도 똑같이 신경써야 한다. 그래서 음영을 조화롭게 하기 위해 색끼리 보완해주는 데 주의해야 한다. 예를 들어 노란색을 사용할 때 그런 종류의 색에 어울리게 하려면 그 중심적인 색보다는 좀더 진한 노란색으로 음영을 칠하지 않으면 안 된다. 만일 초록색이나 파란색에서 노란색을 돋보이도록 만들면, 그것 본래의 색에서 벗어날 것이고, 두 가지 다른 색깔로 짜여져서 보기에 따라 달리 보이는 직물에서처럼 혼색이 되어서 노란색이라고 할 수 없게 될 것이다."

우리는 뒤러가 '구도' 혹은 '그림의 질서'(Ordnung der Gemäl', '한정안'의 아홉번째 사항)에 대해서 구상했던 것을 알아보는 데 더 많은 노력을 기울여야 할 것이다. 그렇지만(최근 이에 반대하는 주장이 있긴 하다) 그는 단 한 줄의 글이라도 쓰거나 인쇄로 남기지 않았다. 이는 일개 인물상으로서의 문제를 초월한다. 그의 이른바 '집합'(Versammlung)은 한 그림의 전체가 아니라 인간으로서의 유기체를 구성하는 각 부분의 총합체이다. 혹은 '머리의 총합체'(die ganze Versammlung des Haupts)라는 말에서 알 수 있듯이, 인간 유기체 내의 한 단위에 불과하다. 그러므로 '창안' '적합성' 그리고 회화, 조각, 음악, 시의 상호관계에서처럼 이탈리아의 저작에서 중요한 역할을 담당한 여러 범주와 문제 전체가 뒤러의 문학적 유고에서는 한 마디도 언급되지 않는다.

따라서 뒤러의 『측정술 교본』과 『인체비례에 관한 4서』는 그의 의도 그 이상이기도 하고 그 이하이기도 하다. 그것들은 그저 커다란 계획안의 한 단편이었다는 점에서 그 이하이다. 그리고 원안의 골격 내에서 가능한 것보다 더 풍부한 내용과, 더욱 과학적인 방법과 표현이었다는 점에서 그 이상이다. 물론 여기에는 고유의 논리가 있다. 뒤러는 그의 성향과 신념 때문에, 기하학, 인체비례, 건축(혹은 축성술)에 관하여 쓸 수 있었지만 색채나 색조에 대해서는 그럴 수 없었을 것이다. 역으로, 그가 기하학, 인체비례, 건축, 축성술에 대해 쓴다면 그 결과는 '그림책'(Malerbuch)의 목적에서 벗어나게 되었을 것이다.

그러나 뒤러는 기하학의 천재이자 위대한 기술자였을 뿐만 아니라 사색가이기도 했다. 그의 탐구는 무척 전문적이고 때때로 너무 심원했다. 그는 그런 기본 문제를 절대 놓치지 않았다. 나중

에 그 문제들은, 적절한 표현은 아닐지 모르지만, '미학'으로 불리는 영역을 구성하기에 이른다. 그는 한 글에서 그러한 문제들을 검토하려고 했다. 마음을 새롭게 하고 글을 쓰기 시작하여 재삼재사 고쳐 썼지만 완성하지는 못했다. 그것은 1512~13년에 간행 예정이었던 인체비례에 관한 논문의 서장 역할을 했다. 뒤러가 그 작업을 만년에(특히 1523년에 몰두하여) 다시 시작했을 때 그는 『인체비례에 관한 4서』의 제3서에 추가된, 전술했던 초기의 초고를 발전시켜 철저하게 자족적인 장으로 만들 결심을 하고 제3서의 본래의 비례 이론의 말미에 부가했다(제4서는 운동이론에 할애되었다). 일반적으로 언급되듯이, 뒤러의 예술철학이라 할만한 최후의 언명이 보이는 곳은 이 '심미론 추기'이다.

뒤러의 학설의 여러 문제점(물론 그의 학설은 '체계'라기보다는 생동하고 침투하고 상호 모순되는 사상을 포함하는 하나의 유기체이다)은, 초기와 성기 르네상스의 기본적 교의에 속한다. 뒤러는 동시대와 이전 시대의 모든 이탈리아 미술가들처럼 박진성을 요구했고 '이마, 뺨, 그리고 오목하고 볼록하고 독특한 눈과 코와 입'을 정하는 '기묘한 선'을 관찰할 것을, 최소 부분도 상세하게 할 것을, 그리고 '가느다란 주름과 돌출부를 빠뜨리지 않기 위해서'(카메라리우스의 번역은 뒤러의 고풍스런 독일어를 이해하기 위해서는 반드시 필요하다. 그는 'Ertlein'을 'globuli'로 번역했다) 반복해서 권하고 이를 기록했다. 이탈리아인들처럼 뒤러는 예술의 최고 목적이 인체미를 찾아내는 것이라고 느꼈고, 또 그렇게 하지 않을 수 없었다. "무엇보다도 우리가 좋아하는 것은 아름다운 인간상을 보는 것이다"라고 믿었으며, 그러한 이유로 인해 그는 "신께서 나에게 시간을 주신다면 제일 먼저 인체

비례를 연구하고 나머지 다른 것들은 나중에 쓰겠다"고 결심하기도 했다. 이탈리아인들처럼 뒤러 또한 자신이 협의의 '예술'이라고 칭한 것에 대한 지식과 통찰 없이 획득되는 것은 미도 박진성도 아니라고 확신했다. 즉, '예술' 없는 실천은 '기만'이요 '감옥'(즉, 빛이 없고 감금된 장소)이며, 한편으로 '예술'은 실천 없이 '성장'할 수 없고 '표면에 나타나지 않게' 될 것이라는 점을 깨달았다. 결국에, 이탈리아인들처럼 뒤러는 기하학에는 '실수'와 '착오'를 없애주는 힘이 있고 '사물의 바름을 증명해 주는' 힘이 있다고 믿었다.

그렇지만 그 자신은 그 힘을 한정짓고 많은 사물들이 '인간의 생각에 맡겨져야 함'을 인정하지 않을 수 없음을 자각했다. "그렇지만 당신이 아무런 기반도 가지고 있지 않다면 세상에서 가장 대단한 실행을 하고 자유로운 손을 가지고 숙련되어 있다 해도 바르고 선한 것을 만들기란 불가능하다"라고 말한 경우, 뒤러는 다음과 같은 글을 남긴 레오나르도와 완전하게 일치한다. "과학 없는 실천에 매혹된 사람들은 키와 나침반도 없이 배를 타고 있는 선원처럼 어느 방향으로 가는지 전혀 확신할 수 없다." 뒤러가 "머리가 '예술'로 가득 차 있는(라틴어 번역은 'Scientia plenus'이다) 예술가의 손은 '솔직'하기 때문에 '당신은 헛된 붓질을 하지 않을 것이고…… 그것에 관해 너무 오래 생각할 필요가 없다'라고 주장하는 것은 레온 바티스타 알베르티의 문장을 문자 그대로 반복한 것이다. 그리고 '실천'(exercitatione)에 의해 자극받아 격해져 있는 정신은 재빨리, 그리고 능숙하게 작업에 전념할 것이며, 손은 정신의 적확한 통찰력(ragione d'ingegno)에 의해 바른 길로 안내받아 아주 빠르게 따를 것이다."

그러나 다른 점에서, 뒤러의 생각은 이탈리아 이론가들의 일반적인 견해에서 볼 때 정통이라기보다는 이단적이다. 미를 동경하면서 뒤러는 미술가가 현실을 미화한다거나 혹은 알베르티의 말처럼 '수정'하고 "모든 부분에 진실을 부여할 뿐만 아니라, 바라기 때문이 아닌 필요하기 때문에 그림에 더해지는 미"를 요구하는 일종의 이상주의를 받아들이지 않았다. 반면에 그는 조야함, 추악함, 괴기스러움, 그리고 기형이 예술에서 상응하는 자리를 차지하고 있다고 느꼈으며, 이제 보게 되겠지만 그것의 기교를 '조악하고 촌스러운 사물'에 명시할 수 있는 자들에게 특별한 장점을 부여했다. 그는 또한 하나의 미에 대한 객관적 표준이 하나의 규범으로 정해질 수 있다고 주장한 알베르티의 소신에 동의하지 않았다. 뒤러는 완전미 혹은 절대미(『4서』의 카메라리우스 번역에서는 'rechte Hübsche'가 실제로 'absoluta pulchritudo'로 표현된다)라는 표현은 인간 정신을 초월하고, 『지혜의 서』에서 서술되듯 '모든 미의 주인'인 신에게만 알려진다고 깨달았다. 그것은 개개 관계에 존재하지 않으며, 취미와 조건의 변화에 응하는 인간의 눈에 다양한 형상으로 드러난다는 사실도 알았다. 그 점에서 그는 다른 무엇보다도 다양성('varietà'는 뒤러의 저작에서는 'Unterschied'로 번역되었다)을 요구했던 레오나르도 다 빈치에게 찬성했다. 레오나르도는 모든 상황에서 유효한 법령의 방식으로가 아니라 '인물상에 우아미를 주고 싶은 경우'에 국한하여 미의 묘사를 인식하는 데 조언해주었다. 그리고 그는 단 하나인 '미'란 없으며 아름다운 얼굴과 유능한 판관들이 복수이듯이 많은 수의 아름다움이 있다고 강하게 주장하였다. "얼굴의 아름다움은 사람마다 서로 다르지만 동등하게 아름다울 수 있으며,

하지만 그 형상은 다양하다. 그러므로 얼굴의 아름다움은 그것의 수(즉, 얼굴들의 수)만큼이나 다양하다." 그리고 "각기 고귀한 서로 다른 아름다움이 서로 다른 신체에 존재하기 때문에, 서로 다른 지성을 지닌 판관들은 각자의 성향에 따라서 다수의 아름다움 사이에서 변화하는 미를 판별할 수 있을 것이다."

그러나 뒤러는 절충파, 즉 어떤 발언이 자신에게 어떻게 보이느냐에 따라서 선택을 하고 그 후 어떤 때는 알베르티, 또 다른 때에는 레오나르도에 따르는 이탈리아 선인들의 저작에 관심을 갖지 않았다. 그런 까닭에 그는 찬반 여부를 묻는 기존 전통에서 자유로운, 말하자면 '아웃사이더'로서 자신의 개인적인 체험과 확신에 따라 거부와 선택에서 자유로웠다. 바로 이런 선택의 자유는 알베르티의 고지식한 독단이 보이거나 레오나르도에 대해 회의가 느껴지는 경우에, 그것을 비판할 수 있게 해주었다. 알베르티는 절대미를 믿었으며 그것이 예술적 가치의 필요조건이라고 생각했다. 레오나르도는 상대적인 미를 믿었으며, '회화에서 미는 바라는 것이 아닌 필요한 것이다'라는 주장을 명백히 부정하기보다는 무시했다. 그렇지만 이 두 사람 중 아무도 미의 개념이 미술에서 결정적 중요성을 가지는지 여부에 대한 물음을 고민하지 않았다. 알베르티의 입장은 당연히 그런 문제를 배제했다. 레오나르도는 그 문제를 아예 제기하지도 않았다. 레오나르도는 미의 상대성을 객관적이고 주관적인 두 개의 근거에서 증명한 후 그 문제가 완결되었다고 생각했다. 미의 문제에서 '자신이 생각하고', 그리고 자신이 '예술적인 미덕을 포함하고 있는지 그렇지 않는지 알지 못'하는 '어떤 이데아'를 믿은 라파엘로처럼, 뒤러는 현실을 철학적 노력에 의해 정복해야 하는 혼란스러운 일군의 현

상으로서 이해하지 않고 단순한 '체험'에 의해서도 통찰할 수 있는 '조화체', '필연적으로' 정리되어 있는 우주로 보았다. 그에 따르면, '바른 판단'은 "바른 이해에서 오고 바른 이해는 바른 규칙들에서 유래하는 원리로부터 생겨난다. 그 바른 규칙은 바른 체험의 딸이며 모든 과학과 예술의 공통의 어머니이다."

그러나 뒤러는 현실을 제한없이 불가해한, '끄집어내어야 하는' 일종의 비밀이라고 여겼다. 그의 사고법에 따르면 진리는 '숨겨져 있거나' 훨씬 더 의미있게 자연에 '묻혀' 있다. 그러한 관점에서, 미가 상대적이라는 것의 인식에 대한 논의는 끝낼 수 없는 것이며 다만 새로운 기반 위에 놓이는 것임을 우리는 쉽게 알 수 있다.

무엇보다 뒤러는 알베르티의 학설에 대해 대조적이고 신중하게 언명함으로써, 미술작품에 표현된 물체의 미적 가치와 미술작품 자체의 미적 가치 사이에는 근본적인 차이가 있다고 보았다. 그는 1523년경 다음과 같이 썼다. "아름다운 사물을 제작하고 싶어하는지 아니면 추한 것을 제작하고 싶어하는지 그 여부는 모든 사람들에게 위임하겠다. 모든 직인들은 고상한 인물상도 조잡한 인물상도 만들 수 있어야 하기 때문이다. 위대한 미술가는 조야한 하품(下品)에서도 자신의 본래 힘과 '예술'의 증거를 보여줄 수 있는 사람이다." 또한 1528년에는 이렇게 썼다. "교육 체험이 풍부한 미술가는 대작보다는 소품으로서 조잡한 하품의 도상 속에서 더 많은 힘과 통찰력을 보여줄 수 있음에 주목해야 한다."

둘째로 뒤러는 신만이 알고 있는 '미'에 도달하지 못할 것이라는 사실을 수긍하면서도 더욱 열심히 인간들이 알 수 있는 미의 표준을 결정하려고 노력했다. 제3서 전체의 내용에서 인간 형상

의 풍부한 다양성('Unterschied')을 상술한 후 뒤러는 다음과 같이 결론을 내린다. 그러한 다양성 중에서 어떤 것은 추하고 어떤 것은 아름답다는 진술은 독자에게 결정적인 의문을 제공한다. "지금 아름다운 인물상을 제작하는 방법을 질문한다면……." 이와 관련하여 다음의 문장이 유명하다. "내가 믿기로, 신이 특별히 창조한 다른 생물의 주인으로서의 인간은 별도로 하고, 오늘날 비천한 생물에서 최대의 미를 생각해내고자 하는 인물은 없다. 나는 이렇게 인식한다. 사람은 다른 사람보다 '더' 아름다운 이미지를 관조하고 그것을 만들어낼 수 있으며, 우리에게 납득이 가고 무리없는 바른 이유로 그것을 논증할 수 있다. 그러나 '더욱' 더 아름다울 수 없는 것이 아니다. 왜냐하면 그런 것은 아예 인간의 정신의 영역에 들어오지 않기 때문이다."

이로써 최초의 질문은 답할 수 없는 것이고, 더 정확히 말하면 그 문제는 잘못된 가정 하에서 제기되었었음을(왜냐하면 '절대미에 도달하는 방법'을 묻는 대신 '상대미에 도달하는 방법'을 물었어야 했다) 확증하고 '그것이 바른 것이고 그 이 외의 것은 바르지 않다'는 사실을 알고자 하는 사람들을 역설적으로 다룬다. 뒤러는 신중하게 그 문제를 이렇게 서술한다. "우리는 '최상의 것'에 도달할 수 없기 때문에 우리의 탐구를 완전히 포기해야 하는가? 우리는 이런 야비한 생각을 수용하지 않는다. 사람은 자신 앞에 선과 악을 두고 있으며, 합리적인 인간은 당연히 '더 좋은' 것에 집중한다(카메라리우스[Camerarius]의 번역에 따르면 "meliora capessere quamvis optima negata sint"). 이제 '더 좋은' 형상이 만들어지는 방법을 알아보자……."

'미'에 대한 비판적 접근

이러한 한정적인 조건에서조차도, 뒤러는 미의 표준(또는 그의 언명에 따르면 미의 '여러 부분들')을 쉽게 정의하지 못했다. 1512~13년의 초고에서 그는 다음과 같은 세 가지 표준을 고려했다. 효용성, 오늘날의 단어로 하자면 '기능'('Nutz'), 솔직한 긍정('Wohlgefallen'), 그리고 적절한 중용('Mittelmass' 혹은 'recht Mittel') 등. 효용성은 한쪽 다리가 없다거나 절름발이 또는 불구의 팔 같은 결핍('Mangel')이 없고, 눈이나 팔이 세 개 있는 것 같은 과잉('Ueberfluss')도 없음을 의미한다. 솔직한 긍정은 다른 개인에 대한 찬성이 아니며, 화가가 어머니가 자식에 대해 모성애를 갖는 것처럼 개인에 대한 편애에 쉽게 좌우되는 것은 더더구나 아니다. 그것은 일종의 전원 동의(consensus omnium)이다. "전 세계가 아름답다고 주장하는 것, 그리고 우리가 아름답다고 생각하고 그것을 만들어내려고 노력하는 것이다." 마지막으로 적절한 중용은 우리가 알고 있듯이 둥근 얼굴이 길쭉하거나 납작한 얼굴보다 더 아름답다는 것, 그리고 '활기가 없거나' 혹은 '성급하지'('frech') 않은 운동을 의미한다.

효용성의 표준은 뒤러의 후기 원고와 '심미적 추기'에서 탁월하게 다루어졌다. 그러나 용인(일반적 동의라는 의미에서조차도)은 완전히 무시되었다("아름다운 도상을 만드는 방법을 묻는다면, 누군가는 사람들의 판단에 따르겠다고 답할 것이다. 또 어떤 사람들은 이를 인정하지 않을 것이고 나 또한 마찬가지이다"). 그리고 적절한 중용의 규정에서는 인상학적 차이의 검토를 통해 주장하고 옹호하고 예증한다. 하지만 다음과 같은 말에 의해 수정

된다. "적절한 중용이라는 말이, 모든 사물의 중간물이 최상임을 증명하지는 않는다. 마치 누군가가 '이 얼굴은 너무 길거나 너무 짧다. 혹은 어느 부분에 대해서, 즉 이마가 너무 길다, 너무 짧다, 너무 튀어나왔다, 너무 들어갔다'라고 말하는 것처럼, 나는 단지 그것을 특정한 사물들에 응용해보기를 제안할 뿐이다." 뒤러는 미에 관한 한, 많은 사람들의 판단이 한 사람의 판단보다 더 신뢰될 수 있는 것은 아님을 깨닫게 되었다. 이는 아펠레스가 신기료 장수의 판단을 기꺼이 수용했던 실수와 연관된다. 그는 적절한 중용의 규정이 1512~13년의 초고에서 거의 언급하지 않았던 어느 개념을 추론하여 얻은 것이라는 사실을 마침내 알게 되었다. 궁극적으로 그 개념은 미의 이론의 지도원리가 되었다.

이 개념(스토아학파에 의해서 전개되고 비트루비우스와 키케로에서 루키아누스와 칼레누스에 이르는 다수의 신봉자들에게 어떤 의심도 없이 수용되었고, 중세 스콜라 철학에도 잔존하여 '자연의 절대적·근원적 법칙'이라고 부르기를 망설이지 않았던 알베르티에 의해서 공리로 확립된 개념)은 그리스어로 'συμμετ5ία' 또는 'ά5μονία', 라틴어로는 'symmetria' 'concinnitas' 또는 'consensus partium', 이탈리아어로는 'convenienza' 'concordanza' 'conformità', 그리고 뒤러의 독일어로는 'Vergleichung'이며, 더욱 흔하게 사용되는 단어로 'Vergleichlichkeit'이다. 이는 루키아누스를 인용하자면, '전체와 관계하는 모든 부분들의 평등과 조화로움'이고, 알베르티를 인용하자면, '기능, 성질, 색채, 그리고 다른 비슷한 것들에서 뿐만 아니라 크기에서 모든 구성 부분들이 하나의 미에 협력하는' 때 달성되는 것이다.

이와 같은 조화, 일치, 혹은 '균형'(symmetry, 오늘날 본래의 의미가 쇠퇴해가고 있다)의 원리가 암시하는 것은, 비록 갈레노스가 다음과 같이 언명하지 않았더라도 적절한 중용의 규정으로 밝혀진다. "우리는 양극단에서 등거리로 옮겨진 것이 무엇이든 간에 심리적으로 '균형잡힌' 경험을 하게 될 것이다." 왜냐하면 어떤 한 부분이 과도하게 크거나 작으면 전체의 조화가 깨지므로, 전체의 조화는 필연적으로 제 부분들의 '평균적' 성질에 의존할 수밖에 없으며, 그 반대도 마찬가지이기 때문이다. 그래서 뒤러가 'Vergleichlichkeit'로서 의미하는 바를 정의하고자 하면서, 다음과 같이 말하는 것은 매우 논리적이다. "모든 것은 본질적으로 적절하고 정확해야만 총합체(die ganze Versammlung)가 조화된다(sich wohl zusammen vergeichen). 때문에 목은 머리와 잘 조화되어야 하고, 너무 짧거나 너무 길어서도 안 되며, 너무 두껍거나 너무 가늘어서도 안 된다."

그런데 한 가지 측면에서 조화의 원리가 적절한 중용의 원리보다 낫다. 조화의 원리는 '너무 많다' 혹은 '너무 적다'라는 말로 표현될 수 있는 것뿐만 아니라 '이것' 혹은 '저것'이라는 단어로 표현할 수 있는 것도 포함한다. 다시 말하자면, 양뿐만 아니라 질까지도 다룬다. 알베르티는 이탈리아어 'convenienza'를 한편으로는 '크기'의 일치, 다른 한편으로는 '기능, 형질(specie), 색채'의 일치라고 주의깊게 정의했다. 계속해서 그는 '형질'의 개념을 자세하게 설명한다. 미술가는 헬레네나 이피게니아의 늙고 거친 손을, 가니메데스의 주름진 이마와 하역 인부의 넓적다리를 그려서는 안 된다고 경고했다. 알베르티에 기반하면서도 고전적인 여러 예들을 생략했던 레오나르도는 그와 동일한 생각을 반복하여

이렇게 강조했다. "형질을 말하자면, 전체에 대한 치수의 대응관계에 덧붙여서, 당신은 젊은이의 신체 각 부분을 노인들의 그것과 혼합하지 말아야 하고, 뚱뚱한 사람의 각 부분과 마른 사람의 그것을 혼합해서도 안 되며, 더 나아가 여성의 신체 각 부분에 남성의 그것을, 우아한 부분에 어울리지 않은 부분을 더해도 안 된다."

다음과 같은 'convenienza' 'concordanza' 'conformità' 또는 'Vergleichlichkeit'의 원리는 좌우대칭 비례와 여러 형질의 조화를 포함하여, 뒤러가 미의 표준을 추구할 때의 최후 수단이었다. 그는 인상학 논의를 다음과 같이 요약했다. "위의 모든 것들 중에서 나는 조화로운 사물('die vergleichlichen Ding', 카메라리우스는 'convenienza'로 번역함)이 가장 아름다운 것이라 생각하며, 나머지 조화롭지 못한 것들, 돌발적인 것(die andern abgeschiednen Ding-aliena at praerupta)은 놀랄 만한 일을 만들기도 하지만 항상 아름답다고 말할 수 없다." 그리고 '심미적 추기'의 한 페이지에서는 남여 양성, 뚱뚱한 사람과 마른 사람의 결합, 그리고 젊은이의 '사근사근하고 한결같고 충만한' 형태와 노인의 '주름지고 거칠고 구부정한' 형태와의 결합에 대한 알베르티와 레오나르도의 경고문을 담고 있다. 이미 살펴보았듯이, 뒤러는 'Vergleichlichkeit' 공리를 색채 처리로까지 확장하였다. 그는 각각의 색은 그것과 조화로운('sichvergleich') 한 색으로, 즉 노란색은 진한 노란색, 빨간색은 진한 빨간색 등과 합하여 음영을 구해야 한다고 요구했다. 그는 저술 당시 안트베르펜 화파가 애호하던 보색에 의한 입체표현(네덜란드에서는 한 세기 이상 이러한 방법을 사용했다)의 점진적인 방법을 이론상의 원칙을 위해 거절했다.

그런데 의문 하나가 아직 풀리지 않은 채로 남아 있다. 어떠한 비례가 '조화롭거나' '균형이 잡혀 있는가' 하는 문제가 그것이다. 운동선수 같은 청년의 신체는 노령의 주름진 얼굴과 어울리지 않을 것이다. 뒤러의 더욱 생생한 예들 중 하나를 인용해보자. "인물상의 앞은 젊고, 뒷모습은 늙게 만들어져서는 안 되며 그 반대도 마찬가지이다." 이는 사실상 미의 특별한 필요조건이라기보다는 어느 정도는 분명한 자연의 통칙이다. 그러나 전체 신장의 20분의 1이나 21분의 1이 무릎의 지름으로서 만족스러운지 아닌지 객관적인 관찰로 실증될 수는 없다. 그러면 우리가 어떻게 '좋은 비례에 도달하고 그럼으로써 다소간이라도 우리의 작품에 아름다움을 주입할 수 있을 것인가?' 뒤러는 분명하게 이 곤란한 문제를 인식함으로써, 처음부터 두 가지 가능성을 배제했다. '좋은 비례'는 한 개인으로부터 나올 수 없다(그는 이렇게 말했다. "당신은 한 사람의 인간으로부터 그것을 가져올 수 없다. 단독으로 아름다움을 가진 인물은 지구상에 아무도 없다." "모양을 잘 갖춘 신체 각 부분을 전부 가진 사람도 찾아보기 힘들다. 어느 누구나 약간의 결점을 가지고 있다"). 또한 그것은 선천적으로 확립될 수 있는 것도 아니다. "어떤 사람들은 인간이 어떠어떠해야 한다고 말한다. 그러나 나는 자연을 주인으로 여기고, 인간의 공상을 그릇된 생각으로 여긴다. 일찍이 창조주가 인간을 마땅히 존재해야 하는 모습으로 만들었음을 고려해보면, 나는 진정한 형(形)과 미는 당연히 대부분의 사람들에게 있다고 생각한다. 나는 이것을 적당하게 추출할 수 있는(또는 '정확한 수치를 끌어낼 수 있는' [der das recht herausziehen kann]) 사람을, 그리고 인간들이 관여되지 않는 새롭게 구상된 비례(eine neu erdichtte Mass)를

확립하고자 하는 사람을 더욱 신뢰한다."

그러면 남은 것은('추출하다'[herausziehen] 동사가 가리키듯) 미술가가 어떤 특별한 문제에 구속하지 않고 자연의 자료를 공정하게 다루는 선택의 과정이다. 처음에 뒤러가 그 과정에서 내린 판단은, 르네상스의 저작물에서 인용되고 베르니니와 프랜시스 베이컨 같은 인물로부터 조소를 받은 다음과 같은 불멸의 일화로부터 영향을 받았다. 크로톤 도시를 위해 비너스(혹은 헬레네)를 그려달라는 부탁을 받은 제욱시스(Zeuxis, 기원전 5세기 말 이탈리아에서 활동한 고대 그리스의 유명한 화가-옮긴이)는 그 도시에 있는 아름다운 처녀 다섯 명(혹은 일곱 명)을 모델로 구해 각각에게서 아름다운 부분을 하나씩 선택하여 그림의 적재적소에 그려넣음으로써 '완벽한 합성체'를 얻어내었다. 뒤러는 1512년에 이렇게 썼다. "만약 당신이 훌륭한 인물을 만들고 싶다면 어떤 사람에게서는 머리를, 다른 사람에게서는 가슴, 팔, 다리, 손, 발을 가져오지 않으면 안 된다. 이렇게 신체 각 부분을 통해서 모든 것들을 점검해야 한다. 많은 꽃들로부터 꿀을 모으듯이, 마찬가지의 방법으로 많은 아름다운 사물에게서 미를 모은다." 이후 하나의 머리, 가슴, 팔의 측정 결과를 결합하는, 다소 제욱시스적인 생각은 일반적으로 미라고 믿을 만한 많은 신체 전 부분의 치수를 모으고 비교하고 평균을 내는 교묘한 개념으로 옮겨갔다. 전술했던 문장의 최종 번역판('심미론 추기'에서)에서는 다음과 같이 쓰고 있다. "나에게는 많은 현존하는 사람들에게서 치수를 취하는 것이 가장 효과적인 방법처럼 보인다. 다만 그렇게 아름답게 보이는 사람들을 선택하여 가능한 한 힘을 다해 모사하지 않으면 안 된다. 총명한 사람은 수많은 사람들에게서 그 체구의 여러 부분에 있는

미를 골라낼 수 있다."

분명한 것은 '다만…… 사람들을 선택하여'라는 문장은, 말하자면 매우 유해한 전원동의에 비밀의 출입구를 열어둔다는 점이다. 아름다운 비례를 가진 사람들은 그림으로 제작되기 이전의 크로톤 처녀들처럼, 치수 측정 이전에 세상 사람들의 의견에 의해서 시인되지 않으면 안 되었다. 그러나 뒤러가 그러한 설을 주장한 일파로부터 벗어날 수 없었다고 해서 그를 비난할 수는 없다. 그런 일파의 외견상의 결점은 실제로 철학자가 '유기적 상황'이라 부르는 필연적 결과이다.

어쨌든 뒤러의 의견 중에서 선택법은 '인간들이 공유를 하지 않는, 새롭게 고안된 비례'의 스킬라, 그리고 한 개인 모델과 결점을 필연적으로 가지고 있는 모델에 대한 카리브디스의 의존 모두를 피하는 최상의 방법이었다(스킬라와 카리브디스는 그리스 신화에 나오는 불멸의 불가항력적 괴물들―옮긴이). 과연 그런 수법이 항상 합리적이고 합목적적인 탐구에 의해서 실행되었을까? 뒤러의 대답은 '아니오'이다. 뒤러는 경험이 풍부한 화가는 아리스토텔레스의 말로 '분산된 것을 하나로 통합하는' 작업을 외적인 선택이 아닌 내적인 선택을 통해 (컴퍼스, 자, 통계 도표 같은 분석적 조작 대신 미술가의 마음과 눈으로 직관적으로 합성함으로써) 해결할 수 있다고 진정 믿었다. "미술가가 반드시 인물상의 치수를 재고 있어야 한다는 말은 아니다. 만약 당신이 측정술을 배워서 이론과 실제를 함께 습득하였다면…… 모든 것을 측정하고 있는 것이 항상 필요하지는 않다. 왜냐하면 당신이 습득한 '예술'은 당신에게 정확한 눈(gut Augenmass)을 주기 때문이다"(다시 카메라리우스의 번역을 인용해보자. "예술을 배운 당신의 눈

은 자처럼 작동하기 시작할 것이다"[Quin etiam de arte oculi instructi pro regula esse incipiunt]).

따라서 내적이고 직관적인 합성법으로 해석되는 선택의 원리는 뒤러의 철학에서 훨씬 광범위하고 실로 근본적인 중요성을 차지한다. 그것은 유능한 미술가는 좋은('새롭게 고안해낸' 것이 아닌) 비례를 실제로 '모든 것을 실측하지' 않고도 달성할 수 있고, 인간의 가능성의 한계에서 미를 얻을 수도 있다고 생각하게 하고, 뿐만 아니라 미술가는 모든 종류의 타당한('자의적'이거나 '전적으로 사적'이지 않은) 도상을 살아 있는 모델들에게 도움을 청하지 않고도 생각한 대로 '새로운 창작품'을 만들어낼 수 있는 것처럼 보인다. 이는 뒤러가 자신의 예술의 궁극의 완성이라고 믿는, '모든 다른 도움을 빌지 않고 한 사람의 머리에서 그려진 것'을 확신하고 있음을 의미한다(우리가 알고 있듯이, 그것은 완성되지 못한 '소책자'의 최종 장에서 다루어질 예정이었다). 다음은 널리 알려진 '심미론 추기'에 그가 쓴 글이다.

"그렇지만 자연의 생명체는 그러한 사물의 진리를 표명한다. 따라서 그것을 열심히 관찰하고 그대로 하라. 또한 혼자서 더 좋은 것을 찾을 수 있다고 생각하여 마음대로 자연을 떠나지 마라. 미로로 빠질 수 있기 때문이다. '예술'(즉, 지식)은 자연에 묻혀 있는 것이다. 그것을 추출해내는 자가 그것을 소유할 수 있다. 만약 당신이 그것을 획득한다면, 그것은 제작 중의 많은 오류들로부터 당신을 구해줄 것이다. 따라서 신이 피조물인 자연에게 부여한 산출력 이상의 것을 당신이 만들어낼 수 있다고 생각하지 마라. 당신의 힘은 신의 창조 앞에서 무력하기 때문이다. 그러므로 수많은 사생을 통해 자신의 마음을 다시 채우지 않으면, 그 누

구도 사적인(eigen) 상상력으로부터 아름다운 도상을 만들 수 없을 것이다. 이것이 더 이상 사적인 것(Eigens)이 아닌 연구에 의해 배우고 얻는 '예술'이 된다(Überkummen und gelernte Kunst-acquisitum as comparatum studio artificium). 그것이 싹이 나고 자라서 그 종류의 열매를 맺는다. 따라서 마음에 쌓인 비밀스러운 그 보물(uberkummen und gelernte Kunst-acquisitum ac comparatum studio artificium)은 작품에 의해서 표명되고, 사람이 마음속에 사물의 모양을 창작하여(schöpft-concipit) 새로운 피조물로 나타나게 된다. 이는 경험 풍부한 미술가가 모든 회화를 위해서 굳이 사생할 필요가 없는 이유이다. 그는 장기간 외부로부터 축적시켜놓았던 것을 능히 토해낼 수 있다." 또한 "미술가의 마음은 제작 가능한 이미지들로 가득 차 있다. 그래서 사람이 적절하게 그 예술을 사용하고 타고난 성향을 가지고 있고(genaturt), 수백년 동안 사는 것이 허락된다면, 인간은 [신이 인간에게 부여한 힘으로 인해] 다른 사람 어느 누구도 보지 않았고 생각하지 않았던 종류의, 인간과 다른 피조물들의 새로운 형상들을 매일매일 쏟아내고 제작하는 것이 가능할 것이다."

이상의 유명한 두 단락(그 속에서 내적 선택 또는 직관적 합성은 단순히 통합화 작용과 정화작용으로서의 수법이 아닌 '제작의' 힘으로서의 성격을 가진다)은 1512년에 쓰여진 다음과 같은 문장에서 나왔다. "회화 예술은 습득하기 쉽지 않다. 그래서 스스로 회화 예술에 재능이 있다고 생각하지 않는 자는 이것에 손을 대지 말아야 한다. 왜냐하면 그 예술은 위로부터의 영향('öbere Eingiessungen'은 흔히 별의 영향을 의미한다)에서 생길 것이기 때문이다. ⋯⋯이 위대한 회화 예술은 수백년 전에는 강력한 왕

들로부터 크게 존중받았다. 여러 왕들은 걸출한 미술가들을 부유하고 영예롭게 대우해주었다. 문서에 기록된 것에 따르면, 대거장들은 신과 같은 능력을 가졌을 것으로 생각되었다. 훌륭한 화가의 마음속은 화상들로 가득차 있기(inwendig voller Figur) 때문이었고, 만약 그가 영원히 계속 살 수 있다면 플라톤이 쓴 내적 이데아로부터 새로운 형상을 쏟아내야 하기 때문이다."

'화상들로 가득 찬' '새로운 형상을 쏟아내야'('etwas Neus auszugiessen'), 그리고 최종판에서 반복되는 '만일 그가 영원히 계속 살 수 있다면'이란 구절들이 위 두 단락에서 중심적인 것임은 의심할 수 없다. 그러나 1512년과 1528년 사이에 뒤러의 발전에서 드러나는 눈에 띄는 차이가 있다. '심미론 추기'에서 미술가는 더 이상 신에 견주어지지 않고 다만 '신이 부여한 능력'의 소유자로 생각된다. '위로부터의 영향'은 더 이상 그의 특별한 재능을 설명해주지 않는다. 오히려 이전보다 점성학에 덜 의존하며 생득적인 성향('genaturt')으로 해석된다. 그리고 한층 더 중요하게는, 내적 도상의 신비적 원천(독일어 동사 'schöpfen'이 '창조하다'와 '우물에서 물을 긷다'라는 두 가지 의미를 모두 가지고 있다는 점은 주목할 만하다)은 더 이상 선천적인 관념의 흐름이 아니라 후천적으로 얻어지는 경험의 축적('플라톤이 쓴 이데아'가 아닌 '보물' '외부로부터 축적')으로 여겨진다. 환언하자면, '심미론 추기'에서 선택적인 내부 합성론은 자발적인 내부 창작론으로서 고려되고, 그러한 사후 타협을 통해서만 그 최종적 형상을 추측할 수 있다.

창조적 독창성, 영감, 이데아

이러한 타협은 뒤러가 다음과 같은 사실을 자각하게 된 사실로써 설명될 수 있다. 첫째, 1512년에 계통화된 학설은 합리적 자연주의설과 모순되지 않도록 조정되어야 했다는 사실이다. 둘째, 인문주의적인, 그래서 다소 인간중심적인 입장에서 루터의 비타협적인 신 중심의 확신으로의 전환이다. 플라톤의 이데아를 소개하는 것은 미술가를 현실에서 해방시키는(실제로 플로티노스는 "피디아스는 제우스 상을 눈에 보이는 대로가 아닌 제우스 자신이 인간의 눈에 보이는 대로 보이도록 만들었다"라고 쓴 바 있다) 방향으로 이끌었다. 그리고 화가를 신에 비유하고 때로는 신과 나란히 놓는다는 것은 뒤러의 만년의 입장에서는 불경한 것으로 보였을 것이다. 중세의 스콜라 철학자들은 때때로 일견 유사한 비교를 행하기도 했는데, 이는 예술가의 제작과 신의 창조를 비교함으로써 예술가를 고양시키기 위해서가 아니라 신의 창조를 더욱 잘 이해할 수 있도록 하기 위해서였다. 토마스 아퀴나스는 특별히 신의 정신 안에 있는 이데아를 조각가와 건축가의 마음속에 머물러 있는 '의사(擬似) 이데아'와 면밀하게 구별했다. 그의 은유적인 비교가 미술가에 대한 찬미로 생각되는 것은 오직 르네상스의 의기양양한 사상 내에서뿐이다. 레오나르도는 이렇게 기록했다. "화가의 과학이 지닌 신성은 화가의 마음을 신의 마음으로 바꾼다. 즉 그(혹은 '그의 마음')는 자유로운 힘과 더불어 다양한 실재물, 동식물, 과실, 토지, 지역 등의 생산(generatione)으로 향한다."

그러나 레오나르도에게 비교의 수단은 화가의 'scientia', 즉

'과학' 이다. 화가는 자연의 개별 사물들과 우주원리에 대한 통찰력을 신과 공유하며, 자신이 적당하다고 보는 수많은 수단들처럼 '생성할'('창조하다'는 아니다. 토마스가 『신학대전』 1-45-5에서 행한 구별을 생각나게 하지만 레오나르도는 신중하게 피했던 표현이다) 수 있다. 근본적으로 레오나르도의 이 주장과 그의 유명한 다른 주장들 사이에는 어떠한 모순도 없다. 즉 "화가의 마음은 대상의 색에 맞추어 스스로 변화시키고 앞에 둔 수많은 이미지에 의해 스스로를 채우는 거울과 비슷해지지 않으면 안 된다"라는 주장이 그것이다. 한편으로, 뒤러한테 비교의 수단은 현존하는 모든 것을 재현하는 화가의 능력이 아니라 과거에 존재하지 않았던 것을 불러내는 화가의 재능이다. 그는 '창조하는' 힘을 신과 공유한다. 그리고 '플라톤이 쓴 이데아' 자체가 뒤러의 본문 중에는 변할 수 없는 지식의 기초로서가 아니라 신기한 창안(incognia prius)의 고갈되지 않는 원천으로서 나타난다.

1512년의 한 단락은 '심미론 추기' 이상으로 창조적 독창성을 주장한다는 점에서 일보 전진했다. 뿐만 아니라 그것이 유래된 전거 그 이상으로 나아간다. 그것은 플라톤류(하지만 플라톤적이지 않은)의 두 문장으로 구성된다. 바로 세네카와 마르실리오 피치노(Marsilio Ficino)의 문장이다. 세네카는 "그는 플라톤이 이데아라고 한 형상들로 가득차 있다"(Plenus hic figuris est, quas Plato ideas appellat)라고, 그리고 피치노는 "그래서 신의 영향력과 신명으로 가득 찬 그는 새로운 미증유의 것들을 고안해낸다"(Unde divinis influxibus oraculisque repletus nova quaedam inusitataque semper excogital)라고 썼다. 그러나 세네카가 말한 것은 신 자신이며, 피치노는 철학자, 시인, 예언자에

대해 말한 것이다. 뒤러(생각해보면, 피치노와 독일 사이를 중개해주는 가장 중요한 인물로서 건축가, 화가, 그 외 다른 '직인' 등 토성의 '우울증'에 의해 영향을 받은 사람들 사이에 이미 포함되어 있는 사람인 네테스하임의 아그리파한테서 용기를 얻었다)는 피렌체 사람이 예언자('vates')를 위해 남겨두었던 것을, 즉 천재의 자질을 미술가들에게 요구했다.

마르실리오 피치노는 예술에 관심이 없었고 (진정한 플라톤 학파로서) 그럴 수도 없었다. 그리고 이탈리아의 미술가들과 예술 이론가들은 본래 피치노에게 관심을 가지지 않았다. '과학자' 레오나르도는 만일 아무도 자신을 '천재'라고 부르지 않았다면, 매우 놀라고 아마도 약간은 기분이 상했을지 모른다. 미켈란젤로라는 대조각가이자 화가가 '신적인' 작가로 불릴 수 있었던 것은 16세기 중반이나 되어서였다. 또한 조반니 파올로 로마초 같은 마니에리슴 철학자가 피치노의 미론, 천체의 영향, '창조적' 이데아를 예술의 형이상학으로 바꾼 것은 수십년 이상 흘러서였다. 뒤러는 신플라톤학파의 천재론과 독일 신비주의의 원리(불합리의 용인, 신의 정신과의 직접 교류 혹은 융합 같은 관념, 그리고 불가분의 개체에 대한 경의)를 융합시켜 상당한 조건을 붙이기는 했지만, 이른바 원(原)-라틴계적 예술해석이라고 할 수 있는 것을 제시해주었다.

이야기를 좀더 진척시키자면, 이 해석은 기하학과 인체비례의 분야에서 뒤러 자신이 평생에 걸쳐 한 연구까지 포함하며, 일반적이고 과학적인 예술론의 존재 이유를 위태롭게 할 수 있었다(실제로, 시간이 지나자 위태로워졌다). 왜냐하면 회화의 재능이 과연 '위로부터의 영향' 혹은 신의 은총에 의해 선택된 소수자에게

부여된 천부적 재능이라면, 미술가의 진정한 창조력이 '플라톤이 쓴 이데아' 속에 존재한다면, 미술가들의 주요한 능력이 다른 어떤 사람의 심리 속에 결코 존재하지 않았던 '새로운' 것을 '쏟아내는' 것이라면, 수학적인 여러 학제는 어떤 역할을 할 수 있겠는가? '내적인 소묘'를 옹호하는 페데리고 추카로(Federigo Zuccaro)를 인용하면, 미술가를 지루하게 할 뿐만 아니라 "미술가의 마음을 손 예술에 구속하고 판단력, 정신력, 흥미를 앗아가기만 하는" 수학적인 여러 학제는 또 어떠한가?

뒤러 자신은 이러한 위험을 알아차리지 못했다. 이는 자신이 집필했던 반자연주의적, 반합리적 분위기를 억누르려는 만년의 시도에서 명백하게 나타난다. 그것은 1512년에 신플라톤학파 학설의 생생한 영향력 아래서 이미 「멜렌콜리아 1」을 구상하고 있을 때였다. 그렇지만 '위로부터의 영향'이나 '이데아'라는 말, 그리고 플라톤의 이름을 배제하고, 그의 종래의 주장을 혁신하며, 말하자면 플라톤 풍에서 벗어남으로써 창조성을 모방에, 독창성을 '논증 가능한' 규칙에, 하늘이 부여한 개인의 가치를 가르칠 수 있는 일반적인 원리의 가치에 대립시킨다. '심미론 추기'에서도, 뒤러는 미술가(박학하고 '천성적으로 그런 성향이 있는')는 '자신의 마음속에 새로운 피조물'을 창안하고 '새로운 것을 쏟아내는' 힘을 가진다고 주장한다. 그리고 미와 추의 문제를 논할 때 그는 자기 신념의 개인주의적이고 (명백히) 신비주의적인 측면을 다시 얘기하고픈 마음을 떨칠 수 없었다. 물론 그는 그것이 그의 친구들만이 이해할 수 있을 놀라운 방식임을 알고 있었다.

이미 보았듯이, 그는 미술작품의 미적 가치가 그 대상의 미적 가치에 부수하는 것이 아님을(환언하자면, '조야'하거나 추한 인

물상을 묘사한 그림이 아름다운 인물을 그린 그림보다 더 나을 수 있다는 말이다) 피력한 바 있다. 문외한의 입장에서, 이 주장은 충분히 충격적이었고 어느 정도까지는 지금도 그러하다. 하지만 뒤러는 대담한 타자로의 이행을 지속하며(metabasis eis allo genos) 그 안으로 상당히 깊이 걸어 들어갔다. 그는 보통 과대평가되었던 자연대상의 가치를 미술작품의 가치로부터 분리했다. 그리고 그는 예술의 범위 내에서 마찬가지로 과대평가된 작품의 외적 자질(크기, 치수, 그리고 주의깊은 작업)을 내적인 혹은 '순수 미술적인' 자질에서 분리시켰다. "진정한 화가들은 이 말이 진실을 말하고 있음을 이해할 것이다. 통찰력이 결핍된 사람은 다른 사람이 평범한 작품 속에서 성취하는 것을 아름다운 작품 속에서도 성취하지 못할 것이다. 이것이 하루동안 종이 위에 펜으로 무엇인가를 스케치하는 사람이 일 년 동안 작업을 한 또 다른 사람보다 더 나은 미술가일 수 있는 이유이다."(1523년경) 그리고 강한 어조로 상세하게 서술된 '심미론 추기'에서 인용했던 문장 직후에 다음과 같은 문장이 나온다. "진실을 말하고 있는 나의 이상한 단어의 의미는 유능한 미술가만이 이해할 수 있다(Haec inusitata novaque aliis facile ac soli intelligent potentes intellectu dt manu). 또한 어떤 미술가는 하루동안 펜으로 반 장의 종이 위에 무엇인가를 스케치하거나, 작은 판에 작은 철필로 선을 새길 수 있으며, 또 다른 미술가는 일 년 동안 뼈빠지게 애쓰며 일한 사람의 대작보다 더 낫고 더욱 미술적인 작품을 만들 수 있다. 이런 천부적 재능은 신비롭다(wonderlich). 신은 동시대 어느 누구도 볼 수 없고 이전에도 존재하지 않았으며 이어지는 시대에도 나타나지 않을 것 같은 사람에게 배우는 능력과 만드는

통찰력을 주셨다."

렘브란트가 그린 펜 스케치가 페르디난트 볼(Ferdinand Bol)의 457×640센티미터 크기의 캔버스화보다 가치가 있음은 오늘날 당연하게 여겨진다. 그러나 뒤러 자신의 회화 작품이 어느 정도는 재료비와 제작시간에 의해 평가받던 시대에, 그의 주장은 정말로 '이상한 말'이었다. 이탈리아에서조차 당시 대거장들의 소묘는 아직은 미적 상찬과, 오늘날 미술 감상 입문에서 관례가 되는 정서적 애착의 혼재 속에 감상되지는 못했다. 아르티노가 미켈란젤로(최초의 '신 같은' 사람이다!)의 연필에 의해 신성해진 종이 한 조각을 간절히 구했을 때, 바사리는 여전히 순수 역사적인 입장에서 그 소묘들을 모으고 큰 책자에 실어두었다. 이 그림들은 소중하게 여겨지기는 했어도, 바사리가 『열전』을 쓸 때보다는 덜했다. 뒤러의 문장에는 현대적 관점을 선취한 특징이 있다. 그런 태도가 논리적으로 서술되었을 뿐만 아니라, 미술가로서, 그리고 맞는 말일지 모르겠지만, 수집가로서의 그의 실천적 측면을 지배했다. 그는 작품을 팔거나 남에게 줄 생각이 없다 해도, 자신의 연구와 스케치들 대부분에 서명과 날짜를 써넣은 최초의 인물이었다. 그는 내용과 제작 사정에 관한 단상들을 몇몇 작품에 ('궁전 안에 있는 그의 작은 방 높은 곳에 걸려 있는' 막시밀리안 1세의 초상[1030]에) 남기기도 했으며, 그가 계획적으로 수집하고 보존했던 다른 대부분의 선배 미술가들의 소묘(가령, 629, 1235, 1277을 보라) 역시 그와 똑같이 다루었다. 한 예로 그는, 자신이 마르틴 숀가우어의 경우에 '작가에게 경의를 표하며'라는 명문을 적어놓았다는 사실을 명시했다.

어느 정도는, 이상의 모든 것들이 보편보다는 특수를, 전형보다

는 진기함을, 그리고 객관적인 것보다는 개인적인 것을 선호하는 독일적 특성에 의해 설명될 수 있다. 그리고 영웅 숭배가 미술가들에게 파급된 이후에도, 이탈리아에서는 소묘에 서명과 제작연도를 써넣지 않았다는 사실로도 설명될 것이다. 유럽 언어에 독일어 'Handriss'와 'Handzeichnung'('손 소묘')의 동의어로 알려진 것이 없다. 이 단어는 한 개인의 손이 한 장의 종이에 개인적 기념품이나 심지어 성물(손으로 쓴 서한, 자필서명이 된 문서, 손으로 자수를 놓은 손수건) 등과 비슷한 감상적 가치를 부여한다는 사실을 강조한다. 그러나 뒤러의 경우에는, 이런 독일적 경향이 단순히 이탈리아의 천재성의 종자를 기르는 비옥한 토양이었을 뿐이었다. 이는 그의 '이상한 말'에 의해 분명히 알 수 있으며, 그가 소묘를 다른 그 무엇보다도 상위에 있는 '위대한' 미술가들의 신성한 혹은 '기적적인' 천부적 재능이 가장 명백하게 드러나는 것으로 본다는 사실을 보여준다.

천재에 대한 이런 존경이 마음속에서 이른바 유물 숭배의 정신과 뒤섞이는 것은 일종의 정서적 사건으로 설명된다. 1515년에 라파엘로는 뒤러에게 두 가지 근사한 자세의 입체감 있는 건강한 나체 소묘를 보냈다. 뒤러는 일단 수령 연월일을 기입했다. 그리고 1520년 라파엘로의 사후 과연 그답게 다음과 같은 문장을 덧붙였다는 점은 의미심장하다. "우르비노의 라파엘로는 교황에게서 큰 존중을 받았으며, 그 기량을 보여주기 위해 나체화를 그려서 알브레히트 뒤러가 있는 뉘른베르크에 보냈다." 현대 비평가들은 그 소묘가 라파엘로가 그린 것이 아니라고 생각하기에 이르렀다. 그것은 라파엘로 공방의 일원(프란체스코 펜니 아니면 줄리오 로마노)의 작품으로, 그 기록이 위조된 것이라고 결론내렸

다. 그런데 이는 잘못된 결론이다. 그것은 의심할 바 없이 뒤러가 쓴 것이다. 하지만 뒤러는 실수를 했다. 이 실수는 두 사람의 생각이 서로 달랐다는 사실 이상의 것을 보여준다. 그것을 실제로 그린 사람이 라파엘로인지 그의 제자인지는 중요하지 않다. 라파엘로가 자신이 책임을 느끼는 양식의 가장 유용한 견본을 독일인 동료 화가에게 선물로 준 것은 어찌보면 당연한 일이었다. 반면 뒤러는 자신이 경의를 표하고 사랑했던 이탈리아의 거장이 '나에게 그의 기량을 보여주는 것'(신에 의해 선택된 한 개인의 '손' 보여주기)을 기대했던 것이다.

르네상스의 형세와 내용까지 변모시킨 예술가

• 옮긴이의 말

중학교 3학년 때였다. 학기가 시작되어 처음 맞는 미술 시간의 숙제는 거울에 비친 자기 얼굴 그려오기였다. 숙제를 검사하는 날 교실 칠판에는 수업 자료로 3점의 자화상들이 붙어 있었다. 한두 번 본적이 있었던 고흐와 렘브란트의 그림이 있고, 맨 가장자리에는 낯선 소묘 자화상이 있었다. 나는 난생 처음 뒤러라는 미술가의 그림을 보았다. 20년도 넘은 그때 본 그림과 작가 이름이 생생하게 기억나는 이유는 아마도 다른 자화상하고는 달리 찡그린 표정에 어딘지 모르게 우울해 보이는 얼굴, 그리고 칠판에 적힌 'Dürer'라는 이름의 두번째 철자 때문인 것 같다. 화려한 안료에 강렬한 붓질, 그리고 화면 밖을 응시하는 주인공의 자신감 넘치는 자화상에만 익숙했고, 독일 미술가는커녕 독일어 철자 하나 제대로 알지 못했던 때였으니 그리다 만 것 같은 그 소묘가 지금까지 머릿속에 추억으로 남아 있는 게 아닌가 싶다.

알브레히트 뒤러. 그는 렘브란트, 벨라스케스, 리히터 같은 쟁쟁한 화가들이 즐비한 서양의 자화상 역사에서 몇 손가락 안에 꼽힌다. 자유학예와 기예에서 수려한 재능을 보인 뒤러는 열세

살부터 은필 소묘로 자화상을 그렸다고 한다. 그때부터 창조적인 예술가로서의 자긍심 혹은 미래에 대한 두려움, 르네상스 시대 화가로서 인간의 존엄과 신의 은총 등의 관념들은 자화상을 통해 자연스럽게 표출되었다. 아울러 그는 주변 지인들의 얼굴 초상을 그려주면서 그들과 마음을 나누었다.

　뒤러는 배우는 걸 중시하고 진보적인 생각을 했던, 무척 지적인 인문주의자였다. 그는 가장 친한 친구였던 뉘른베르크의 지성인 빌리발트 피르크하이머와 함께 이집트 히에로글리프를 비롯하여 에라스무스의 인문주의 신학에 이르는 다양한 분야를 탐구했다. 인체비례와 기하학, 원근법에 관한 굵직한 저서를 내기도 했다. 1525년 "평생의 신념을 최초로 공적으로" 진술한 『측정술 교본』이 대표적이다. 뒤러는 그 책을 통해 이탈리아 인문주의자들의 원근법을 과학적으로 재규명한 최초의 독일인으로서의 명예를 얻는다. 뒤러는 원근법을 그림이나 집짓기를 연마할 훈련목록에만 두지 않고 수학이나 기하학으로 발전시켜 음미했다. 본서의 저자 파노프스키도 주목한 점이다. 이런 측면에서 우리는 뒤러의 예술을 시각적 인문주의라 평할 만하다.

　뒤러가 화업의 모범으로 삼은 사람은 이탈리아인 레오나르도 다 빈치였다. 고대로부터의 전통을 담으면서 당대 예술계에 피할 수 없는 영향력을 발휘했다는 점에서, 뒤러의 『묵시록』 연작은 레오나르도의 「최후의 만찬」과 비견된다. 그리고 「성가족」에서의 성모는 루브르에 있는 레오나르도의 '성 안나'를 떠오르게 한다. 뒤러는 미술이론의 과학화를 통해서 르네상스 최고의 정신 레오나르도에 도전했다. 그 숭고의 범례는 뒤러의 예술에서 일종의 원형 노릇을 했다.

르네상스시대 사람 뒤러의 예술과 과학의 흔적은 21세기에 사는 우리의 일상에서도 발견된다. 뒤러의 알고리즘적 원근법은 컴퓨터 그래픽이나 일렉트로닉 음악에 상응한다. 알고리즘은 메커니즘과 다르게 조건부 명령에 종속되어 전개된다. 마치 뒤러의 '원근법 도구'에서처럼, 알고리즘은 외부의 데이터로 유한의 윤곽점들을 생성한다. 따라서 원근법을 지켜 그림을 그리는 화가의 역할은 오늘날 컴퓨터 모니터 혹은 사운드 시스템의 아날로그-디지털 변환 기능과 유사하게 불연속적인 수많은 점들을 연속적인 것으로 변형시키고 부분과 부분, 부분과 전체를 조화시킨다.

이렇게 '연속'과 '조화'라는 미적 관념은 그의 인체비례론에서도 충분히 검토되었다. 고정된 도식보다는 상호 침투하는 유기체로서의 인체는 뒤러 미학의 논쟁적 장소였다. 뒤러는 베네치아의 화가 야코포 데 바르바리를 만나면서 인체의 운동과 비례의 비밀을 파헤치기 시작했다. 그의 「인류의 타락」은 인체미의 규범이다. 인체의 균형 잡힌 독립성에서 미를 구한 뒤러는 알베르티의 절대미에 얽매이지 않고 가능한 한 모든 종류의 인간상을 표현할 수 있는 독창적인 방법을 제공했다.

그래서 그는 현실의 사물을 있는 그대로 재현하는 능력보다 존재하지 않은 것을 상상으로 불러 낼 수 있는 화가의 '창조하는' 재능을 더 높이 요구했다. 그리고 그 재능과 신의 능력을 비교했다. 뒤러는 자신의 특별한 재능을 신적인 재능이라고 여긴 최초의 예술가였다. 16세기 피렌체 예술가들의 연대기 작가인 조르조 바사리는 뒤러의 그러한 '터무니없는 상상력'을 찬미하고, 뒤러의 아름다운 판타지와 창안이 사영기하학이나 인체비례론 같은 과학과 더불어 전 유럽의 도안가와 화가들에게 많은 도움이 되고

있음을 인정했다.

그러한 뒤러의 상상력은 곧 유럽 대중들의 감성에도 스며들게 되었다. 두번째 이탈리아 여행에서 뒤러의 이론가로서의 사명감은 자극받았고, 그의 잠재된 지적인 욕망은 판화를 통해 북부 유럽에 보급되었다. 그의 판화는 한 개인의 미래뿐만 아니라 유럽 르네상스의 형세와 내용까지 변모시킨 역사적 공로자라 할 수 있다. 즉 르네상스의 도상학과 사상의 국제적 도관이었으며 독일 대중문화의 필수 미디어였다. 복제가 가능했고, 특히 목판화는 값도 비싸지 않아서 여관 벽에 걸어 둘 수도 있었고 길거리 행상들이 팔기도 했다. 뒤러는 마치 생명력 있는 형식과 유비를 찾아 나섰던 레오나르도처럼, 어쩌면 판화라는 미디어를 통해서 속박받지 않는 창작자로서, 동시에 이미지의 신성한 원천으로서의 모습을 찾길 원했을지 모른다.

뒤러가 죽은 지 478년이라는 긴 세월이 흘렀다. 뒤러가 보인 예술가로서의 성실함, 무한한 호기심, 모방과 실험, 그리고 조화와 중용의 미학은 오늘날 여전히 메아리치고 있다. 그의 인문주의 정신은 과학과의 융합, 손의 새로운 창안과 응용으로 끊임없이 요동치고 전진했다. 20세기 최고의 미술이론가이자 미술사학자로 일컬어지는 파노프스키가 쓴 뒤러의 온 생애와 작품은 그렇게 한 시대의 고립된 정신이 아닌 온전히 살아 있는 문화의 에너지로 전해오고 있다.

일러두기

1. 사용된 약자의 구체적 출처는 다음과 같다.

 B.: Adam Bartsch, *Le peintre Graveur*, Wien, Bd. VII, 1808.

 L.: Friedrich Lippmann, *Zeichnungen von Albrecht Dürer in Nachbildungen*, Berlin, 1883/1929(Bde. VIu. VII; F. Winkler, ed.)

 M.: Joseph Meder, *Dürer-Katalog, Ein Handbuch über Albrecht Dürers Stiche, Radierungen, Holzschnitte, deren Zustände, Ausgaben und Wasserzeichen*, Wien, 1932.

 Pass.: J. D. Passavant, *Le Peintre-Graveur*, Leipzig, Bd. III, 1962.

 W.: Dürer, *Des Meisters Gemälder, Kupferstiche und Holzschnitte* (Klassiker der Kunst, IV), 4ed., F. Winkler hrsg., Stuttgart, n.d.

2. 괄호의 숫자는 *Albrecht Dürer*, Princeton, 1943, 1945, 1948, Vol. II에서 실린 작품총편람 번호를 말한다.

3. 본문에 소개된 그림 제목과 그림 목록에 따라 병기된 그림 제목이 다르기도 함. 원저를 그대로 따른다.

작품목록

베르거)에서 출판된 『성인열전』의 목판화

13. 「자애의 제2, 제4작품」, 1488년, 뉘른베르크(아이러)에서 출판된 『브루더 클라우스』의 목판화(435, a, 2, 4)

14. 뒤러, 「승마 행렬」, 1489년, 브레멘 미술관, 소묘, L.100(1244), 201×309mm

15. 하우스부흐의 대가, 「3인의 생자와 3인의 사자」, 드라이포인트

16. 마르틴 숀가우어, 「그리스도의 탄생」, 동판화

17. 하우스부흐의 대가, 「성가족」, 드라이포인트

18. 마르틴 숀가우어, 「그리스도, 십자가를 지심」, 동판화

19. 하우스부흐의 대가, 「그리스도, 십자가를 지심」, 드라이포인트

20. 마르틴 숀가우어, 「싸우는 도제들」, 동판화

21. 하우스부흐의 대가, 「싸우는 아이들」, 드라이포인트

22. 마르틴 숀가우어, 「그리폰」, 동판화

23. 하우스부흐의 대가, 「몸을 긁적이는 개」, 드라이포인트

24. 하우스부흐의 대가, 「죽음과 젊은이」, 드라이포인트

25. 뒤러, 「성가족」, 1492/93, 베를린, 동판화관, 소묘 L.615(725), 290×214mm

26. 뒤러, 「성가족」, 1491년경, 에를랑겐 대학 도서관, 소묘 L.430(723), 204×208mm

27. 뒤러, 1492년경 「자화상」, 에를랑겐 대학 도서관, 소묘 L.429(997), 204×208mm

28. 뒤러, 「산책하는 젊은 남녀」, 1492/93년, 함부르크 미술관, 소묘 L.620(1245), 258×191mm

29. 뒤러, 「죽음으로부터 위협을 받은 나그네」(이른바 「현세의 쾌락」), 1493/94년경, 옥스퍼드, 애슈몰린 미술관, 소묘 L.644(874), 211×330mm

30. 뒤러, 「나부」(「목욕하는 여인의 시중」으로 추측됨), 1493년, 바욘, 보나 미술관, 소묘 L.345(1177), 272×147mm

31. 뒤러, 1493년의 「자화상」, 뉴욕, 로버트 리먼 컬렉션(이전에는 렘베르크, 루보미르스키 미술관에서 소장), 소묘 L.613(998), 276×202mm

32. 뒤러, 1493년의「자화상」, 파리, 루브르 박물관(48)

33. 뒤러, 「성모자」, 1494년경, 쾰른, 발라르프-리하르츠 미술관, 소묘 L.658(653), 217×171mm

34. 니콜라우스 헤르헤르트 폰 라이덴,「정전의 비문」(부분), 1464년, 슈트라스부르크 대성당

35. 뒤러,「서재의 성 히에로니무스」, 1492년, 뉴욕, 메트로폴리탄 미술관, 목판화 Pass.246(414), 165×115mm(개정판에서 복제)

36. 바젤의 무명 화가,「서재의 성 히에로니무스」, 1492년, 목판화 M.220(438)

37. 뒤러,「테렌티우스의 초상」(자각[自刻]), 1492년, 바젤 국립미술관, 새기지 않은 목판(436, a, 1), 88×142mm

38. 뒤러, 테렌티우스 삽화,「안드리아」(자각), 1492년, 바젤 국립미술관, 새기지 않은 목판(436, a, 3), 86×142mm

39. 뒤러,「몰인정한 귀부인의 죽음」,『탑의 기사』의 목판화, 바젤, 1493년 (436, c, 9), 108×108mm

40. 뒤러,「소돔과 고모라의 멸망」,『탑의 기사』의 목판화, 바젤, 1493년 (436, c , 17), 108×108mm

41. 뒤러,「거위와 백조에게 이야기하는 바보」, 세바스티안 브란트의『바보들의 배』의 목판화, 바젤, 1494년(436, b), 117×86mm

42. 뒤러,「자기 집 대신 이웃의 집에 불을 끄는 바보」, 세바스티안 브란트의『바보들의 배』의 목판화, 바젤, 1494년(436, b), 117×86mm

43. 뒤러,「돼지들 사이에 있는 방탕한 아들」, 1496년경, 동판화 B.28 (135), 248×190mm

44. 뒤러,「점성술의 바보」, 세바스티안 브란트의『바보들의 배』의 목판화, 바젤, 1494년(436, b), 117×86mm

45. 뒤러,「농민 부부」, 1497년경, 동판화, B.83(190), 109×77mm

46. 미하엘 볼게무트(공방),「철학」, 목판화,「타로키」연작의 모사

47. 뒤러,「철학」, 1494년 혹은 1495년, 런던, 대영박물관, 소묘 L.215 (977),「타로키」연작의 모사, 192×99mm

48. 뒤러,「해신들의 싸움」, 1494년, 빈, 알베르티나 판화미술관, 소묘

L.455(903), 292×382mm

49. 안드레아 만테냐, 「해신들의 싸움」, 동판화

50. 뒤러, 「오르페우스의 죽음」, 1494년, 함부르크 미술관, 소묘 L.159(928), 289×225mm

51. 「오르페우스의 죽음」, 『오비디우스 교훈집』의 목판화, 브뤼헤(콜라르 망송), 1484년

52. 페라라의 무명 화가, 「오르페우스의 죽음」, 동판화

53. 뒤러, 「사비니족 여인들의 강탈」의 두 군상, 1495년, 바욘, 보나 미술관, 소묘 L.347(931), 283×423mm

54. 뒤러, 「에우로파의 유괴, 아폴론, 연금술사, 삼두 사자의 머리」, 1495년경, 빈, 알베르티나 판화미술관, 소묘, L.456(909), 290×415mm

55. 안드레아 만테냐, 「오르페우스의 죽음」, 만투아 원형 천장화, 총독관저(혼례식장)

56. 도메니코 기를란다요의 공방, 「벨베데레의 아폴론」, 『코덱스 에스쿠리 알렌시스』의 소묘, 에스코리알

57. 안토니오 폴라이우올로, 「10인의 누드 남성」(티투스 만리우스 토르쿠아두스), 동판화

58. 뒤러, 「이탈리아 원작에 대한 여러 스케치들」, 1495년경, 피렌체, 우피치 미술관, 소묘 L.633(1469), 370×255mm

59. 뒤러, 「목욕하는 여인의 뒷모습」, 1495년, 파리, 루브르 박물관, 소묘 L.624(1178), 320×210mm

60. 뒤러, 「동양풍 의상의 젊은 여인」(「체르케스 지방의 노예 소녀」로 추측됨), 1494/95년경, 바젤 국립미술관, 소묘 L.629(1256), 273×197mm

61. 뒤러, 「뉘른베르크의 '주부'와 대조되는 베네치아 의상의 귀부인」, 1495년경, 프랑크푸르트, 국립미술협회, 소묘 L.187(1280), 247×160mm

62. 뒤러, 「바다가재」, 1495년, 베를린, 동판화관, 소묘 L.622(1332), 247×160mm

63. 뒤러, 「알프스의 산길」, 1495년, 에스코리알, 소묘 W.100(1379), 약 205×295mm

64. 뒤러, 「알프스 풍경」(「벨슈 피르크」), 1495년경, 옥스퍼드, 애슈몰린 미술관, 소묘 L.392(1384), 210×312mm

65. 뒤러, 「서쪽에서의 뉘른베르크 조망」, 1495~97년, 브레멘 미술관, 소묘 L.103(1385), 163×344mm

66. 뒤러, 「성모자」(드레스덴 제단화의 중앙 부분), 1496/97년, 드레스덴 회화관, 날개부(「성 안토니우스」와 「성 세바스티아누스」)는 1503/4년경 추가됨

67. 뒤러, 「프레데리크 현공의 초상」, 1496년경, 베를린, 독일박물관(54)

68. 뒤러, 「아버지의 초상」(원작자 복제), 1497년, 런던, 내셔널갤러리(53)

69. 뒤러, 「머리를 푼 카타리나(?) 퓌를레게린의 초상」(모사), 1497년, 프랑크푸르트, 국립미술협회(72)

70. 뒤러, 「머리를 묶은 카타리나(?) 퓌를레게린의 초상」(모사), 1497년, 루체나, 프라이허 슈페크 폰 스테른부르크 컬렉션(71)

71. 뒤러, 1498년의 「자화상」, 마드리드, 프라도 미술관(49)

72. 뒤러, 「네 기사」(『묵시록』), 1497/98년, 목판화 B.64(284), 394×281mm

73. 뒤러, 「목욕탕」(「남탕」), 1496년경, 목판화 B.128(348), 391×280mm

74. 뒤러, 「목욕하는 여인들」, 1496년, 브레멘 미술관, 소묘 L.101(1180), 231×226mm

75. 뒤러, 「성 카타리나의 순교」, 1498/99년경, 목판화 B.120(340), 393×283mm

76. 그림73의 부분

77. 그림75의 부분

78. 뒤러, 「신과 장로들 앞에 있는 성 요한」(『묵시록』), 1496년경, 목판화 B.63(283), 393×281mm

79. 뒤러, 「만 명의 순교」, 1498년경, 목판화 B.117(337), 387×285mm

80. 헤르트헨 토트 신트 얀스, 「세례자 성 요한의 성유물 소각」, 빈, 회화관

81. 「일곱 개의 트럼펫」, 15세기 초 동플랑드르의 필사본 삽화, 파리, 국립도서관, MS Néerl.3

82. 뒤러, 「바람을 제어하는 네 천사」(『묵시록』), 1497/98년, 목판화

B.66(286), 395×282mm

83. 뒤러, 「일곱 개의 트럼펫」(『묵시록』), 1496년경, 목판화 B.68(288), 393×281mm

84. 뒤러, 「일곱 촛대의 환상」(『묵시록』), 1498년경, 목판화 B.62(282), 395×284mm

85. 「네 기사」, 1485년, 그뤼닝거 성서의 목판화, 슈크라스부르크

86. 뒤러, 「악의 용과 싸우는 성 미카엘」(『묵시록』), 1497년경, 목판화 B.72(292), 394×283mm

87. 안드레아 만테냐, 「그리스도, 십자가에서 내리심」, 동판화

88. 「일곱 촛대의 환상」, 쿠엔텔-코베르거 성서의 목판화, 쾰른, 1479년경 /뉘른베르크, 1483년

89. 그림78의 부분

90. 그림84의 부분

91. 뒤러, 「이 사람을 보라」(『대수난전』), 1498/99년, 목판화 B.9(229), 391×282mm

92. 뒤러, 「그리스도, 십자가를 지심」(『대수난전』), 1498/99년, 목판화 B.10(230), 389×281mm

93. 뒤러, 「그리스도의 비탄」(『대수난전』), 1498/99년, 목판화 B.13(233), 387×275mm

94. 뒤러, 「그리스도의 비탄」, 1500년경, 뮌헨, 고대회화관(16)

95. 뒤러, 「죽음으로부터 공격받는 젊은 여인」(「죽음의 알레고리」 일명 「폭행자」), 1495년경, 동판화 B.92(199), 114×102mm

96. 뒤러, 「잠자리와 함께 있는 성모자」로 불리는 「성가족」, 1495년경, 동판화 B.44(151), 236×186mm

97. 뒤러, 「원숭이와 함께 있는 성모자」, 1498년경, 동판화 B.42(149), 191×123mm

98. 그림96의 부분

99. 그림97의 부분

100. 뒤러, 「성 요한네스 크리소스토무스의 고행」, 1497년경, 동판화 (170), 180×119mm

101. 뒤러, 「헤라클레스 앞에서 벌어진 미덕과 쾌락의 싸움」(「헤라클레스」), 1498/99, 동판화 B.73(180), 318×223mm

102. 그림107의 부분

103. 그림108의 부분

104. 그림101의 부분

105. 그림120의 부분

106. 뒤러, 「죽음으로부터 위협받는 젊은 부부」(일명 「산책」), 1498년경, 동판화 B.94(201), 192×120mm

107. 뒤러, 「네 마녀」, 1497년, 동판화 B.75(182), 190×131mm

108. 뒤러, 「게으른 자의 유혹」(일명 「학자의 꿈」), 1497/98년경, 동판화 B.76(183), 188×119mm

109. 뒤러, 「바다의 요괴」, 1498년경, 동판화 B.71(178), 246×187mm

110. 「돼지들 사이에 있는 방탕한 아들」, 『인간 구제의 거울』의 목판화, 바젤(리헬), 1476년

111. 야코포 데 바르바리, 「클레오파트라」(「올림피아스의 꿈」?), 동판화

112. 뒤러, 「정의의 태양신」, 1498/99년, 동판화 B.79(186), 107×78mm

113. 「태양신」, 베네치아 총독궁의 주두

114. 뒤러, 「넓은 잔디밭」, 1503년, 빈, 알베르티나 판화미술관, 소묘 L.472 (1422), 410×315mm

115. 그림109의 부분

116. 그림117의 부분

117. 뒤러, 「성 에우스타키우스」, 1501년경, 동판화 B.57(164), 355×259mm

118. 뒤러, 「네메시스」(일명 「대 운명의 여신」), 1501/02년, 동판화 B.77 (184), 329×224mm

119. 뒤러, 「그리스도의 탄생」(「성야」), 1504년, 동판화 B.2(109), 185×120mm

120. 뒤러, 「인류의 타락」(「아담과 이브」), 1504년, 동판화 B.1(108), 252×194mm

121. 뒤러, 「인류의 타락」, 1496/97년, 파리, 에콜데보자르(마송 컬렉션),

소묘 L.657(457), 233×144mm

122. 뒤러, 「아에스쿨라피우스」 혹은 아마도 「의료신 아폴론」(구상), 1501년 경, 베를린, 동판화관, 소묘 L.181(1598), 325×205mm

123. 뒤러, 「아폴론과 아르테미스」(아폴론 구상), 1501~3년, 런던, 대영박물관, 소묘 L.233(1599), 285×202mm

124. 뒤러, 「아폴론과 아르테미스」, 1505년경, 동판화(175), 116×73mm

125. 뒤러, 「연주하는 사티로스와 해수욕하는 님프」(「켄타우로스의 가족」), 1505년, 동판화 B.69(176), 116×71mm

126. 뒤러, 「수유하는 여(女) 켄타우로스」, 1504/05, 베스테 코부르크, 소묘 L.732(904), 228×211mm

127. 뒤러, 「켄타우로스의 가족」, 1504/5년, 바젤, T. 크라이스트 컬렉션, 소묘 L.720(905), 109×78mm

128. 뒤러, 「큰 말」, 1505년, 동판화 B.97(204), 167×119mm

129. 뒤러, 「작은 말」, 1505년, 동판화 B.96(203), 165×108mm

130. 뒤러, 「측면이 보이는 말」(마체 비례 습작), 1503년, 쾰른, 발라프 리하르츠 미술관, 소묘 L.714(1672), 215×260mm

131. 뒤러, 「빌리발트 피르크하이머의 초상」, 1503년, 베를린, 동판화관, 소묘 L.376(1037), 281×208mm

132. 뒤러, 「죽은 그리스도의 머리」, 1503년, 런던, 대영박물관, 소묘 L.231(621), 360×210mm

133. 뒤러, 「웃고 있는 여인의 초상」, 1503년, 브레멘 미술관, 소묘 L.710(1105), 308×210mm

134. 뒤러, 「동방박사의 경배」, 1504년, 피렌체, 우피치 미술관(11)

135. 뒤러, 1500년의 「자화상」, 뮌헨, 고대회화관(50)

136. 뒤러, 성 게오르기오스와 성 에우스타키우스가 날개부에 그려진 「그리스도의 탄생」(파움게르트너 제단화), 1502~4년, 뮌헨, 고대회화관(5)

137. 뒤러, 「욥 부부와 두 음악가」(야바흐 제단화), 1503/04년, 프랑크푸르트, 국립미술협회/쾰른, 발라프 리하르츠 미술관(6)

138. 그림143의 부분

139. 그림143의 부분

140. 뒤러, 「여러 동물들과 함께 있는 성모자」, 1503년경, 빈, 알베르티나 판화미술관, 소묘 L.460(658), 321×243mm

141. 그림140의 부분

142. 뒤러, 「이집트에서의 성가족의 생활」(『성모전』), 1501/02년경, 목판화 B.90(310), 295×210mm

143. 뒤러, 「요아킴과 안나의 황금문에서의 재회」(『성모전』), 1504년, 목판화 B.79(299), 290×210mm

144. 뒤러, 「그리스도의 현현」(『성모전』), 1505년경, 목판화 B.88(308), 293×209mm

145. 뒤러, 「마리아의 혼약」(『성모전』), 1504/05년경, 목판화 B.82(302), 293×208mm

146. 뒤러, 「채찍질당하는 그리스도」, 1502년(?), 베스테 코부르크, 소묘 L.706(573), 285×198mm

147. 뒤러(공방), 「그리스도, 십자가에서 내리심」(『녹색 수난전』), 1504년, 빈, 알베르티나 판화미술관, 소묘 L.488(532), 300×190mm

148. 뒤러, 「쇠약한 말 위에 탄 관을 쓴 죽음」, 1505년, 런던, 대영박물관, 소묘 L.91(876), 210×266mm

149. 뒤러, 「장미화관의 축제」, 1506년, 프라하, 루돌피눔 미술관[이전에는 슈트라호우 수도원에서 소장](38)

150. 151. 그림149의 부분

152. 「로사리오의 우애 단체」, 1485년 독일의 목판화

153. 뒤러, 「어느 건축가의 초상」(아우크스부르크의 히에로니무스로 추측됨), 1506년, 베를린, 동판화관, 소묘 L.10(738), 386×623mm

154. 뒤러, 「장미화관의 축제」의 '교황의 법의', 1506년, 빈, 알베르티나 판화미술관, 소묘 L.494(759), 427×288mm

155. 뒤러, 「장미화관의 축제」의 '성 도미니쿠스의 손', 1506년, 빈, 알베르티나 판화미술관, 소묘 L.499(747), 274×184mm

156. 뒤러, 「검은 방울새와 함께 있는 성모자」, 1506년, 베를린, 독일박물관(27)

157. 미켈레 다 베로나(?), 「어린 성 요한과 함께 있는 성모자」, 뉴욕, 메트

175. 뒤러, 「삼위일체에 대한 경배」, 1508년, 샹틸리, 콩데 미술관, 소묘 L.334(644), 391×263mm

176. 「삼위일체에 대한 경배」(「신의 도시」), 『로마 관용 성무일도서』의 금속판화, 파리(피구셰 포어 보스트르), 1498년

177. 뒤러(밑그림 작업), 「삼위일체에 대한 경배의 액자」, 1511년, 뉘른베르크, 독일 국립박물관

2권

178. 뒤러, 「카를 대제와 지기스문트 황제」, 1510년, 렘베르크, 루보미르스키 박물관, 소묘 L.785(1008), 177×206mm

179. 뒤러, 「카를 대제와 지기스문트 황제」, 1512/13년, 뉘른베르크, 독일 국립박물관(51, 65)

180. 뒤러, 「지옥의 정복」(『대수난전』), 1510년, 목판화 B.14(234), 392×280mm

181. 뒤러, 「동방박사의 경배」, 1511년, 목판화 B.3(223), 291×218mm

182. 뒤러, 「성 그레고리우스의 미사」, 1511년, 목판화 B.123(343), 295×205mm

183. 뒤러, 「초승달의 성모자」(『성모전』 권두화), 1511년(시험 인쇄), 펜실베이니아 주 젠킨타운, 앨버소프 갤러리, 목판화 B.76(296), 202×195mm

184. 뒤러, 「파트모스 섬의 성 요한」(『묵시록』 권두화), 1511년(명기는 1498년에 앞서 됨), 목판화 B.60(280), 185×184mm

185. 뒤러, 「병사의 비웃음을 받는 슬픈 남자」(『대수난전』 권두화), 1511년(미발표 작품의 시험 인쇄), 펜실베이니아 주 젠킨타운, 앨버소프 갤러리, 목판화 B.4(224), 198×195mm

186. 뒤러, 「삼위일체」, 1511년, 목판화 B.122(342), 392×284mm

187. 뒤러, 「탄생」(『소수난전』), 1509~11년, 목판화 B.20(240), 127×98mm

188. 뒤러, 「빌라도 앞의 그리스도」(『동판 수난전』), 1512년, 동판화

B.11(118), 117×75mm

189. 뒤러, 「빌라도 앞의 그리스도」(『소수난전』), 1509~11년, 목판화 B.36(256), 128×97mm

190. 뒤러, 「그리스도의 비탄」(『동판 수난전』), 1507년, 동판화 B.14(121), 115×71mm

191. 뒤러, 「그리스도의 부활」(『소수난전』), 1509~11년, 목판화 B.45(265), 127×98mm

192. 뒤러, 「그리스도, 십자가를 지심」(『동판 수난전』), 1512년, 동판화 B.12(119), 117×74mm

193. 뒤러, 「그리스도, 십자가를 지심」(『소수난전』), 1509년, 목판화, B.37(257) 127×97mm

194. 뒤러, 「인류의 타락」(『소수난전』), 1510~11년, 목판화 L.518(459), 127×97mm

195. 뒤러, 「인류의 타락」, 1510년, 빈, 알베르티나 판화미술관, 소묘 L.518(459), 295×220mm

196. 뒤러, 「유다의 배신」(『동판 수난전』), 1508년, 동판화 B.5(112), 118×75mm

197. 뒤러, 「십자가형」, 1508년, 동판화 B.24(131), 133×98mm

198. 마티스 나이타르트 고타르트(일명 마티아스 그뤼네발트), 「십자가형」, 로테르담, 보이만스 미술관(왕실 컬렉션)

199. 뒤러, 「콘라트 페어켈(?)의 초상」, 1508년, 런던, 대영박물관, 소묘 L.750(1043), 295×216mm

200. 마티스 나이타르트 고타르트(일명 마티아스 그뤼네발트), 「남자의 초상」, 워싱턴 국립미술관(새뮤얼 H. 크레스 컬렉션)

201. 뒤러, 「가지 쳐진 버드나무 옆의 성 히에로니무스」, 1512년, 드라이포인트 B.59(166), 211×183mm

202. 그림201의 부분

203. 그림207의 부분

204. 뒤러, 「성가족」, 1512년경, 드라이포인트 B.43(150), 210×182mm

205. 뒤러, 「포대기에 싸인 아기를 안고 있는 성모」, 1520년, 동판화

B.38(145), 144×97mm

206. 뒤러, 「기사, 죽음, 그리고 악마」, 1513년, 동판화 B.98(205), 246×190mm

207. 뒤러, 「서재의 성 히에로니무스」, 1514년, 동판화 B.60(167), 247×188mm

208. 그림207의 부분

209. 뒤러, 「멜렌콜리아 1」, 1514년(제1쇄), 펜실베이니아 주 젠킨타운, 앨버소프 갤러리, 동판화 B.74(181), 239×168mm

210. 뒤러, 「철학의 우의」, 1502년, 목판화 B.130(350), 217×147mm

211. 「우울증(왼쪽 아래)과 그 밖의 다른 환자들」, 13세기 이탈리아 필사본 삽화(뜸 치료의 도해), 에르푸르트, 시립미술관, Cod. Amplonianus Q. 185

212. 「네 체액」, 1450~1500년 사이의 독일 목판화

213. 「사치」, 아미앵 대성당의 부조(1225년경)

214. 「다혈질 인간들」, 최초의 독일 달력 목판화, 아우크스부르크(블라우비러), 1481년

215. 북네덜란드의 무명 화가, 「질투와 나태의 우의」, 1490년경, 안트베르펜 왕립미술관

216. 「나태」, 1490년경의 프랑코니아의 목판화, 부분

217. 「우울증 환자」, 최초의 독일 달력 목판화, 아우크스부르크(블라우비러), 1481년

218. 「예술」, 1376년경 프랑스 필사본 삽화의 부분, 헤이크, 메르만노 베스트레니아눔 박물관, MS 10.D.1

219. 「기하학의 의인상」, 그레고리우스 라이슈, 『철학의 진주』의 목판화, 슈트라스부르크(그뤼닝거), 1504년

220. 「사티로스의 자식들」(위 양쪽 두 사람은 우울증 환자), 1450~1500년 사이의 독일 필사본 삽화, 에르푸르트, 시립미술관

221. 「컴퍼스를 쓰는 사투르누스」, 15세기 말 독일 필사본 삽화의 부분, 튀빙겐 대학도서관, Cod. M.d.2

222. 뒤러, 「어머니의 초상」, 1514년, 베를린, 동판화관, 소묘 L.40(1052),

421×303mm

223. 야코프 데 헤인, 「우울질의 대표로서 컴퍼스를 쓰는 사투르누스」, 동판화

224. 뒤러 외, 막시밀리안 1세의 「개선문」, 1515년, 목판화 B.138(358), 약 305×285cm(아래에 명기 부분 없음. A. 바르트슈의 재쇄 이후 본서에 복제됨)

225. 그림224의 부분

226. 그림224의 부분

227. 막시밀리안 1세의 「상형문자적 알레고리」(뒤러의 「개선문」의 에디쿨라 밑그림을 모사), 1513년경, 빈 국립도서관, Cod.3255, 소묘(946)

228. 뒤러, 막시밀리안 1세의 「위대한 개선 기념차」의 제1안(부분), 1512/13년, 빈, 알베르티나 판화미술관, 소묘 L.528(950), 전체 162×460mm

229. 뒤러, 막시밀리안 1세의 「위대한 개선 기념차」의 제1부분(일명 「부르고뉴의 결혼」), 1518/19년, 목판화 M.253(429), 380×424mm

230~233. 뒤러, 막시밀리안 1세의 「기도서」 중의 네 페이지, 1515년, 뮌헨, 시립도서관, 소묘 T.634(965), fols.25v, 46, 39v, 50, 각각 280×193mm

234. 뒤러, 막시밀리안 1세의 「기도서」의 fol. 53v의 부분

235. 뒤러, 막시밀리안 1세의 「개선 기념차」의 부분

236. 보카치오, 『명사 부인 열전』 중의 한 페이지, 울름(J. 자니어), 1473년

237. 에우클리데스, 『4원소론』, 베네치아(잠베르티), 1510년(머리글자, 제목의 행과 단락 표시는 붉은색으로 인쇄됨)

238. 뒤러, 「프로세르피나의 유괴」, 1516년, 에칭 B.72(179), 308×213mm

239. 뒤러, 「이집트로의 피신 중의 휴식」, 1511년, 베를린, 동판화관, 소묘 L.443(517), 277×207mm

240. 뒤러, 「격자 울타리 안의 성가족」, 1512년, 뉴욕, 로버트 리먼 컬렉션(이전에는 렘베르크, 루보미르스키 미술관 소장), 소묘 L.787(730), 256×199mm

241. 뒤러, 「여러 천사들의 여왕으로서의 성모」(일명 「장미화관을 쓴 마리

아」),1518년, 목판화 B.101(321), 301×212mm

242. 뒤러, 「막시밀리안 1세의 초상」, 1518년, 목판화 B.154(368), 414× 319mm

243. 루카스 판 레이덴, 「막시밀리안 1세의 초상」, 1520년, 에칭(얼굴은 뷔랭 새김)

244. 뒤러, 「두 천사로부터 관을 받아 쓰는 성모」, 1518년, 동판화 B.39 (146), 148×100mm

245. 그림238의 부분

246. 뒤러, 「절망에 빠진 남자」, 1514/15년경, 에칭 B.70(177), 191× 139mm

247. 뒤러, 「정원에서의 고뇌」, 1515년, 에칭 B.19(126), 221×156mm

248. 뒤러, 「그리스도의 손수건」, 1516년, 에칭 B.26(133), 185×134mm

249. 뒤러, 「수유하는 성모」, 1519년, 동판화 B.36(143), 115×73mm

250. 뒤러, 「알브레히트 브란덴부르크 추기경의 초상」(일명 「소추기경」), 1519년, 동판화 B.102(209), 148×97mm

251. 뒤러, 「부인의 머리」, 1520년경, 파리, 국립도서관(102)

252. 뒤러, 「성 안토니우스」, 1519년, 동판화 B.58(165), 98×141mm

253. 뒤러, 「여러 면으로 나누어진 두 머리와 성 베드로」, 1519년, 드레스덴, 작센 주립박물관, 소묘 L.276(1653), T.732(839), 115×190mm

254. 뒤러, 「3인의 머리」, 1519/20년, 런던, 대영박물관, 소묘 L.276(1653) 의 부분, 전체 173×140mm

255. 뒤러, 「운동 중인 인간」, 10단계의 구성단면도와 구적법적 고체로 구성됨, 1519년경, 드레스덴, 작센 주립도서관, 소묘(1655), 292× 200mm

256. 뒤러, 「최후의 만찬」, 1523년, 목판화 B.53(273), 213×301mm

257. 뒤러, 「그리스도, 십자가를 지심」, 1520년, 피렌체, 우피치 미술관, 소묘 L.842(579), 210×285mm

258. 뒤러, 「그리스도, 십자가에서 내리심」, 1521년, 뉘른베르크, 독일 국립박물관, 소묘 L.86(612), 210×289mm

259. 뒤러, 「조련사」, 1525년, 바욘, 보나 미술관, 소묘 L.366(1174), 238

×205mm

260. 뒤러, 「부인의 머리」, 1520년, 런던, 대영박물관, 소묘 L.270(1164), 326×226mm

261. 뒤러, 「십자가 위의 그리스도」, 1523년, 파리, 루브르 박물관, 소묘 L.328(534), 413×300mm

262. 뒤러, 「십자가를 끌어안고 있는 막달라 마리아」, 1523년, 빈, 알베르티나 판화미술관, 소묘 L.582(538), 419×300mm

263. 뒤러, 「십자가 아래의 성 요한」, 1523년, 빈, 알베르티나 판화미술관, 소묘 L.582(538), 419×300mm

264. 뒤러, 「십자가 아래의 성모 마리아와 두 성녀」, 1521년, 파리, 튀피에 부인 컬렉션[이전에는 파리, 데페르 뒤메닐 컬렉션 소장], 소묘 L.381(535), 424×310mm

265. 뒤러, 「성 바르바라」, 1521년, 파리, 루브르 박물관, 소묘 L.326(769), 417×286mm

266. 뒤러, 「복음사가 성 요한」(그림300 참조), 1525년, 바욘, 보나 미술관, 소묘 L.368(826), 405×253mm

267. 뒤러, 「성 필립보」, 1523년, 빈, 알베르티나 판화미술관, 소묘 L.580(843), 318×213mm

268. 뒤러, 「동방박사의 경배」, 1524년, 빈, 알베르티나 판화미술관, 소묘 L.584(513), 215×294mm

269. 뒤러, 「성 시몬」, 1523년, 동판화 B.49(156), 118×75mm

270. 뒤러, 「성 필립보」, 1523년(1526년에 공표됨), 동판화 B.46(153), 122×76mm

271. 뒤러, 「배를 들고 있는 성모자」, 1526년, 피렌체, 우피치 미술관(31)

272. 뒤러, 「신사의 초상」, 1524년, 마드리드, 프라도 미술관(85)

273. 뒤러, 「베른하르트 폰 레스텐(혹은 브레슬렌?)」, 1521년, 드레스덴, 회화관(64)

274. 뒤러, 「성 히에로니무스」, 리스본, 국립박물관(41)

275. 뒤러, 「서재의 성 히에로니무스」, 1520년경, 베를린, 동판화관, 소묘 L.175(816), 202×125mm

276. 뒤러, 「젊은이의 초상」, 1520년, 베를린, 동판화관, 소묘 L.53(1071), 365×258mm

277. 뒤러, 「아내의 초상」, 1521년, 베를린, 동판화관, 소묘 L.64(1050), 407×271mm

278. 뒤러, 「철사 공장」, 1515/18년경, 바욘, 보나 미술관, 소묘 L.349(1405), 151×228mm

279. 뒤러, 「처와, 쾰른 머리장식을 한 소녀의 초상」(은필 스케치북), 1521년, 빈, 알베르티나 판화미술관, 소묘 L.424(1499), 129×190mm

280. 뒤러, 「베르겐오프줌의 여인과 테르 후스의 젊은 여인」(은필 스케치북), 1520년, 샹틸리, 콩데 미술관, 소묘 L.341(1493), 129×190mm

281. 뒤러, 「카스파르 슈투름의 초상과 강 풍경」(은필 스케치북), 1520년, 샹틸리, 콩데 미술관, 소묘 L.340(1484), 127×189mm

282. 뒤러, 「두 자세의 사자」(은필 스케치북), 1521년, 베를린, 동판화관, 소묘 L.60(1497), 122×171mm

283. 뒤러, 「쉬고 있는 큰 개」(은필 스케치북), 1520년, 런던, 대영박물관, 소묘 L.286(1486), 123×175mm

284. 뒤러, 「물주전자가 있는 테이블과 말의 스케치」(은필 스케치북), 1520년 혹은 1521년, 런던, 대영박물관, 소묘 L.855(1505), 115×167mm

285. 뒤러, 「두 여인상」, 오른쪽 여성은 부르고뉴의 여왕의 소상(은필 스케치북), 1520년 혹은 1521년, 런던, 대영박물관, 소묘 L.285(1487), 123×175mm

286. 뒤러, 「베르겐오프줌의 '그루테 케르크'의 내진」(은필 스케치북), 1520년, 프랑크푸르트, 국립미술협회, 소묘 L.853(1494), 132×182mm

287. 뒤러, 「투르크 여인」(펜 소묘 스케치북), 1520년경, 밀라노, 암브로시아 도서관, 소묘 L.857(1257), 181×107mm

288. 뒤러, 「펠릭스 훈거슈페르크 음악대장」(펜 소묘 스케치북), 1520년, 빈, 알베르티나 판화미술관, 소묘 L.561(1025), 160×105mm

289. 뒤러, 「브뤼셀의 귀부인 초상」(펜 소묘 스케치북), 1520년, 빈, 알베르티나 판화미술관, 소묘 L.564(1112), 160×105mm

290. 뒤러, 「해마의 머리」, 1521년, 런던, 대영박물관, 소묘 L.290(1365), 206×315mm

291. 뒤러, 「안트베르펜 항구」, 1520년, 빈, 알베르티나 판화미술관, 소묘 L.566(1408), 213×283mm

292. 뒤러, 「정원에서의 고뇌」, 1521년, 프랑크푸르트, 시립미술협회, 소묘 L.199(562), 208×294mm

293. 뒤러, 「최후의 만찬」, 1523년경, 빈, 알베르티나 판화미술관, 소묘 L.579(554), 227×329mm

294. 뒤러, 「십자가형」, 1521년, 빈, 알베르티나 판화미술관, 소묘 L.574(588), 323×223mm

295. 뒤러, 「대십자가형」, 1523년, 미완성 동판화 Pass.109(216), 동판화 M.25(218)의 제2쇄, 320×225mm

296. 뒤러, 「15인의 성인과 연주천사와 여성 기증자와 함께 있는 성모자」, 1521년, 파리, 루브르 박물관, 소묘 L.324(762), 312×445mm

297. 뒤러, 「10인의 성인과 연주천사와 여성 기증자와 함께 있는 성모자」, 1521년, 바욘, 보나 미술관, 소묘 L.364(763), 315×444mm

298. 뒤러, 「8인의 성인과 연주천사와 함께 있는 성모자」, 1522년, 바욘, 보나 미술관, 소묘 L.363(764), 402×308mm

299. 뒤러, 「8인의 성인과 연주천사와 함께 있는 성모자」, 1522년, 바욘, 보나 미술관, 소묘 L.362(765), 262×228mm

300, 301. 뒤러, 「복음사가 성 요한, 성 베드로, 성 마르코, 성 바울로」(일명 「네 사도」), 1526년, 뮌헨, 고대회화관(43)

302. 「네 사도」 중에서 성 베드로와 성 마르코가 제외된 그림. 성 바울로의 손과 어트리뷰트가 그림270과 그림267에 따라 재구성됨

303. 조반니 벨리니, 「네 성인」(세폭제단화의 날개부), 베네치아, 프라리 성당

304. 뒤러, 「대(對)농민운동의 승리 기념비」, 뉘른베르크, 1525년 간행된 『측량론』의 목판 삽화

305. 뒤러, 「울리히 바른빌러의 초상」, 1522년, 목판화 B.155(369), 430×323mm

306. 뒤러, 「알브레히트 폰 브란덴부르크 추기경의 초상」(일명 「대추기경」), 1523년, 동판화 B.103(210), 174×127mm

307. 쿠엔틴 마시, 「남자의 초상」, 1513년, 파리, 자크마르-앙드레 미술관

308. 뒤러, 「울리히 슈타르크의 초상」, 1527년, 런던, 대영박물관, 소묘 L.296(1041), 410×296mm

309. 뒤러, 「프레데리크 현공의 초상」, 1524년, 동판화 B.104(211), 193×127mm

310. 뒤러, 「빌리발트 피르크하이머의 초상」, 1524년, 동판화 B.106(213), 181×115mm

311. 뒤러, 「로테르담의 에라스무스의 초상」, 1526년, 동판화 B.107(214), 249×193mm

312. 그림272의 부분

313. 뒤러, 「히에로니무스 홀츠슈허의 초상」, 1526년, 베를린, 독일박물관 (57)

314. 뒤러, 「야코프 뮈펠의 초상」, 1526년, 베를린, 독일박물관(62)

315. 뒤러, 「요하네스 클레베르거의 초상」, 1526년, 빈, 회화관(58)

316. 뒤러, 「슬픔에 빠진 사람으로 묘사된 자화상」, 1522년, 브레멘 미술관, 소묘 L.131(635), 408×290mm

317. 뒤러, 「초상을 그리고 있는 화공」, 1525년, 목판화 B.146(361), 131×149mm

318. 뒤러, 「류트를 그리고 있는 화공」, 1525년, 목판화 B.147(362), 131×183mm

319. 레오나르도 다 빈치, 「분수 설계도」, 윈저 성, 왕립도서관

320. 뒤러, 「나부」(구상), 1500년경, 베를린, 동판화관, 소묘 L.38(1633), 307×208mm

321. 뒤러, 「나부의 측면」(「인체비례론 습작」), 1507년(1509년에 수정), 드레스덴, 작센 주립도서관, 소묘(1641), 295×203mm

322. 뒤러, 「누드 남성」, 정면과 측면(자각[自刻], 『인체비례에 관한 4서』의 제1서를 위한 습작), 1523년경, 매사추세츠 케임브리지, 포그 미술관, 소묘(1624a), 286×178mm

참고문헌*

전반적 자료

문헌집

1. H. W. Singer, *Versuch einer Dürer Bibliographie*(Studien zur Deutschen Kunstgeschichte, 41), 2nd edition, Strassburg, 1928.

2. G. Pauli, Die Düer-Literatur der letzten drei Jahre, *Repertorium für Kunstwissenschaft*, XLI, 1919, p. 1~34.

3. H. Tietze, Dürerliteratur und Dürerprobleme im Jubiläumsjahr, *Wiener Jahrbuch für Kunstgeschichte*, VII, 1930/31, p. 232~259.

4. E. Römer, Die neue Dürerliteratur, in: *Albrecht Dürer, Festschrift der internationalen Dürerforschung, herausgegeben vom "Cicerone"* (G. Biermann, ed.), Leipzig and Berlin, 1928, p. 112~132.

* 알브레히트 뒤러의 생애와 작품에 관한 수많은 도서와 논문들 가운데 선정한 이들 참고문헌은 분명히 주관적일 수밖에 없으며, 최근 유럽에서의 물적, 지적 커뮤니케이션의 단절로 많이 소실되었다. 하지만 이 문헌들은 독자들이 본문에서 언급된 것을 연구하고 그 이상을 알게 해줄 수 있을 것으로 기대한다. 번호 앞의 별표가 가리키는 것은 첫째, 한 세대, 즉 1910년 이전보다 더 많은 문헌들이 출판되었음에도 여전히 오늘날 본격적인 연구에 없어서는 안 되는 것들이다. 둘째, 양이 짧거나 눈에 띄지 않는 문헌일지라도 저자에게 아주 중요하다고 생각되는 것들이다. 더욱 전문적인 내용에 관해서는 마지막에 첨가한 '추가 참고문헌'을 참조하라.

미술작품 전반

5. H. Tietze and E. Tietze-Conrat, *Kritisches Verzeichnis der Werke Albrecht Dürers*; vol. I(*Der junge Dürer*), Augsburg, 1928; vols. II, 1 and 2(*Der reife Dürer*), Basel and Leipzig, 1937 and 1938, respectively.

6. *The Dürer Society* (C. Dodgson, G. Pauli and S. M. Peartree, eds.), London, 1898~1911.

*7. W. M. Conway, *The Art of Albrecht Dürer* (Catalogue of an Exhibition in the Walker Art Gallery), Liverpool, 1910.

8. G. Pauli, *Dürer-Ausstellung in der Kunsthalle zu Bremem, October, 1911; Seine Werke in Originalen und Reproduktionen, geordnet nach der Zeitfolge ihrer Entstehung*, Bremen, 1911.

9. *Katalog der Albrecht Dürer-Ausstellung*, Nuremberg, 1928.

유채 · 목판 · 동판

10. *Dürer; Des Meisters Gemälde, Kupferstiche und Holzschnitte* (Klassiker der Kunst, IV), 4th edition(F. Winkler, ed.), Stuttgart and Leipzig, 1928[The previous editions(V. Scherer, ed.) are so full of errors that their usefulness is seriously impaired].

유채

11. B. Riehl, *Die Gemälde von Dürer und Wohlgemut in Reproduktionen*, Nuremberg, 1887~1896[A supplement(T. Schiener and H. Thode, eds.), Nuremberg, 1895/96, contains only a few genuine pieces].

판화

12. J. Meder, *Dürer-Katalog; Ein Handbuch über Albrecht Dürers*

Stiche, Radierungen, Holzschnitte, deren Zustände, Ausgaben und Wasserzeichen, Vienna, 1932.

동판(드라이포인트와 에칭 포함)

13. G. Duplessis, *Oeuvre de Albert Durer, reproduit et publié par Amand-Durand*, Paris, 1877.

14. F. F. Leitschuh, *Albrecht Dürer's Sämtliche Kupferstiche*, Nuremberg, 1892, 1900.

*15. S. R. Koehler, *A Chronological Catalogue of the Engravings, Dry-Points and Etchings of Albrecht Dürer as exhibited at the Grolier Club*, New York, 1897.

16. *Albrecht Dürers sämtliche Kupferstiche in Facsimilenachbildungen* (J. Springer, ed.), Munich, 1914.

17. C. Dodgson, *Albrecht Dürer*(The Masters of Engraving and Etching), London and Boston, 1926[With illustrations of all engravings, dry points and etchings].

18. H. Heyne, *Albrecht Dürers Sämtliche Kupferstiche in der Grösse der Originale*, Leipzig, 1928.

19. *Albrecht Dürers sämtliche Kupferstiche*(Preface by H. Wölfflin), Munich, 1936.

For reproductions of the Engraved Passion see Singer's Bibliography(quoted as no. 1), pp. 22 and 30 ss.

목판

*20. C. Dodgson, *Catalogue of Early German and Flemish Woodcuts in the British Museum* (2 vols.), London, 1903, 1911(*Index* by A. Lauter, Munich, 1925).

21. W. Kurth, *Dürers sämtliche Holzschnitte* (Preface by C. Dodgson). First German edition: Munich, 1927(reprinted 1935); English editoin: London, 1927; an inexpensive, not very satisfac-

tory reprint of the latter: New York, 1946.

22. *Albrecht Dürers sämtliche Holzchnitte*(O. Fischer, ed. and pref.), Munich, 1938.

For reproductions of individual woodcuts and series of woodcuts see Singer's Bibliography(quoted as no. 1), pp. 23 ss. and 30 ss.

소묘(전집)

*23. F. Lippmann, *Zeichnungen von Albrecht Dürer in Nachbildungen* (7 vols., vols. VI and VII F. Winkler, ed.), Berlin, 1883~1929.

24. F. Winkler, *Die Zeichnungen Albrecht Dürers*(4 vols.), Berlin, 1936~1939.

소묘(선집)

25. H. W. Singer, *The Drawings of Albrecht Dürer*, London, s.a. (1905).

*26. R. Bruck, *Das Skizzenbuch von Albrecht Dürer in der Königlichen Oeffentlichen Bibliothek zu Dresden*, Strassburg, 1905[Cf. the reviews by L. Justi, *Repertorium für Kunstwissenschaft*, XXVIII, 1905, p. 365 ss. and by A. Weixlgärtner, *Kunstgeschichtliche Anzeigen*, III, 1906, p. 17 ss.; for the history of the manuscript and its interrelation with others, see I. Schunke, Zur Geschichte der Dresdner Dürerhandschrift, *Zeitschrift des Deutschen Vereins für Kunstwissenschaft*, VIII, 1941, p. 37 ss.].

27. H. Wölfflin, *Albrecht Dürers Handzeichnungen*, Munich, 1914 [Several later editions].

28. A. Reichel, *Die Handzeichnungen der Albertina, II; Albrecht Dürer*, Vienna, 1923.

29. J. Meder, *Dürer-Handzeichnungen*(Albertina Facsimile), Vienna, 1927.

30. C. Dodgson, *Dürer Drawings in Colour, Line and Wash … in the*

Albertina, London, 1928.

31. A. E. Brinckmann, *Albrecht Dürers Landschaftsaquarelle*, Berlin, 1934[See also no. 111].

뒤러의 저작집

*32. W. M. Conway, *Literary Remains of Albrecht Dürer⋯ with Transcripts form the British Museum Manuscripts*, Cambridge, 1889.

*33. K. Lange and F. Fuhse, *Dürers schriftlicher Nachlass*, Halle a.S., 1893.

34. E. Heidrich, *Albrecht Dürers schriftlicher Nachlass*, Berlin, 1908 [Selection from the preceding publication].

35. *Albrecht Dürer, Records of the Journey to Venice and the Low Countries*(R. Fry, ed.), Boston, 1913.

*35a. E. Reicke, *Willibald Pirckheimers Briefwechsel*, I(Veröffentlichungen der Kommission zur Erforschung der Geschichte der Reformation und Gegenreformation, Humanistenbriefe, IV), Muunch, 1940[With palaeographical transcription of Dürer's letters to Pirckheimer].

For editions of the Diary of 1520~21 see nos. 181, 184, 185 of this Bibliography.

총괄적 연구서

전기

*36. M. Thausing, *Albrecht Dürer; Geschichte seines Lebens und seiner Kunst*, 2nd edition(2 vols.), Leipzig, 1884. The same(first edition) in Engilsh: M. Thausing, *Albert Dürer, His Life and Works* (F. A. Eaton, tr., 2 vols.), London, 1882.

37. A. Springer, *Albrecht Dürer*, Berlin, 1892.

38. L. Cust, *Albrecht Dürer; A Study of His Life and Work*, London, 1897.

39. H. Knackfuss, *Albrecht Dürer*(C. Dodgson, tr.), London, 1899/1900 [Much better than the German original].

40. L. Eckenstein, *Albrecht Dürer*, London and New York, 1902.

41. M. Hamel, *Albert Dürer*(Les Maîtres de l'Art), Paris, s.a. (1903/04).

42. T. Sturge Moore, *Albert Dürer*, London and New York, 1905.

43. F. Nüchter, *Albrecht Dürer; His Life and a Selection of his Works* (L. Williams, tr., with a preface by Sir Martin Conway), London, 1911.

44. E. A. Waldmann, *Albrecht Dürer* (3 vols.), Leipzig, 1916~1918.

45. M. J. Friedländer, *Albrecht Dürer*, Leipzig, 1921.

46. T. D. Barlow, *Albrecht Dürer; His Life and Work, being a Lecture delivered to the Print Colletors' Club on November 15, 1922*, London, 1923.

47. H. Wölfflin, *Die Kunst Albrecht Dürers*, 5th edition, Munich, 1926; 6th edition (K. Gerstenberg, ed.), Munich, 1943.

48. P. du Colombier, *Albert Durer*, Paris, 1927.

49. E. Flechsig, *Albrecht Dürer* ··· (2 vols.), Berlin, 1928, 1931.

50. A. Neumeyer, *Dürer* (L. Loussert, tr.), Paris, 1930.

51. W. Waetzoldt, *Dürer und seine Zeit*, Vienna, 1935; 5th edition, Königsberg, 1944.

뒤러의 판화와 소묘에 관한 총괄적 연구

52. A. M. Hind, *Albrecht Dürer; His Engravings and Wooldcuts*, New York, 1911.

53. M. J. Friedländer, *Dürer der Kupferstecher und Holzschnittzeichner*, Berlin, 1919.

*54. C. Ephrussi, *Albert Dürer et ses Dessins*, Paris, 1882.

전기의 특수 연구: 뒤러의 가족과 친구들

*55. P. Kalkoff, Zur Lebensgeschichte Albrecht Dürers, *Repertorium für Kunstwissenschaft*, XX, 1897, p. 443~463; XXVII, 1904, p. 346~362; XXVIII, 1905, p. 474~485.

*56. E. Heidrich, *Dürer und die Reformation*, Leipzig, 1909.

57. E. Hoffmann, Die Ungarische Abstammung Albrecht Dürers, *Mitteilungen der Gesellschaft für Vervielfältigende Kunst*(*Die Graphischen Künste*, supplement), LII, 1929, p. 48/49.

58. H. L. Kehrer, *Dürers Selbstbildnisse und die Dürerbildnisse*, Berlin, 1934.

59. G. Pauli, Die Bildnisse von Dürers Gattin, *Zeitschrift für Bildende Kunst*, Neue Folge, XXVI(L), 1915, p. 69~76.

60. H. Beenken, Beiträge zu Jörg Breu und Hans Dürer, *Jahrbuch der Preussischen Kunstsammlungen*, LVI, 1935, p. 59~73.

61. F. Winkler, Hans Dürer; ein Nachwort, *Jahrbuch der Preussischen Kunstsammlungen*, LVII, 1936, p.65~74[See also E. Wiegand, Der Hochaltar von Schalkhausen, *Jahrbuch der Preussischen Kunstsammlungen*, LX, 1939, p. 141~149].

62. E. Reicke, *Willibald Pirckheimer*, Jena, 1930.

*63. E. Reicke, Albrecht Dürers Gedächtnis im Briefwechsel Willibald Pirckheimers, *Mitteilungen des Vereins für Geschichte der Stadt Nürnberg*, XXVIII, 1928, p. 363~406.

64. R. Kautzsch, Des Christoph Scheurl "Libellus de Laudibus Germaniae," *Repertorium für Kunstwissenschaft*, XXI, 1898, p. 286/87.

전반적인 문제

제작방법: 표현과 구도의 문제

65. L. Justi, Über Dürers künstlerisches Schaffen, *Repertorium für*

Kunstwissenschaft, XXVI, 1903, p. 447~475.

66. K. Simon, Das Erlebnis bie Dürer, *Zeitschrift des Deutschen Vereins für Kunstwissenschaft*, III, 1936, p. 14~34.

67. E. Heidrich, *Geschichte des Dürerschen Marienbildes*, Leipzig, 1906.

68. W. Suida, *Die Genredarstellungen Albrecht Dürers*(Studien zur Deutschen Kunstgeschichte, 27), Strassburg, 1903.

69. S. Killermann, *Dürers Pflanzen-und Tierzeichnungen und ihre Bedeutung für die Naturgeschichte*(Studien zur Deutschen Kunstgeschichte, 119), Strassburg, 1910.

69a. K. Gerstenberg, *Dürer, Blumen und Tiere*, 2nd edition, Berlin, 1941(not seen).

70. E. Waldmann, Albrecht Dürer und die Deutsche Landschaft, *Pantheon*, XIII, 1934, p. 130~136.

71. V. Scherer, *Die Ornamentik bei Albrecht Dürer*(Studien zur Deutschen Kunstgeschichte, 28), Strassburg, 1902.

72. K. Rapke, *Die Prespektive und Architektur auf den Dürerschen Handzeichnungen, Holzschnitten, Kupferstichen und Gemälden* (Studien zur Deutschen Kunstgeschichte, 39), Strassburg, 1902.

73. E. Waldmann, *Lanzen, Stangen und Fahnen als Hilfsmittel der Composition in den graphischen Frühwerken Albrecht Dürers* (Studien zur Deutschen Kunstgeschichte, 68), Strassburg, 1906.

See also nos. 195 and 196 of this Bibliography.

뒤러와 '고대의 재생'

*74. A. Warburg, Dürer und die Italienische Antike(1905), in: A. Warburg, *Gesammelte Schriften*, Leipzig and Berlin, 1932, vol. II, p. 443~449.

75. G. Pauli, Dürer, Italien und die Antike, *Vorträge der Bilbliothek Warburg*, 1921/22, p. 51~68.

76. E. Panofsky, Dürers Stellung zur Antike, *Jahrbuch für Kunstge-schichte*, I, 1921/22, p. 43~92[Also published singly, Vienna, 1922].

77. E. Panofsky, *Hercules am Scheidewege und andere antike Bildstoffe in der neueren Kunst*(Studien der Bibliothek Warburg, XVIII), Leipzig and Berlin, 1930, pp. 166~173, 181~186.

78. A. Warburg, Heidnisch-Antike Weissagung in Wort und Bild zu Luthers Zeiten(1920), in: A. Warburg, *Gesammelte Schriften*, Leipzig and Berlin, 1932, vol. II, p. 487~558.

79. E. Panofsky and F. Saxl, Classical Mythology in Mediaeval Art, *Metropolitan Museum Studies*, IV, 2, 1933, p. 228~280.

80. G. F. Hartlaub, Dürers "Aberglaube," *Zeitschrift des Deutschen Vereins für Kunstwissenschaft*, VII, 1940, p. 167~196[See also nos. 155 and 156 of this Bibliography].

뒤러 시절의 고국과 당대 이외에 끼친 뒤러의 영향

81. O. Hagen, Das Dürerische in der Italienischen Malerei, *Zeitschrift für Bildende Kunst*, LIII, 1918, p. 225~242.

82. W. Friedländer, Die Entstehung des antiklassischen Stiles in der Italienischen Malerei um 1520, *Repertorium für Kunstwissenshaft*, XLVI, 1925, p. 49~86.

83. A. Weixlgärtner, Alberto Duro, in: *Festschrift für Julius Schlosser zum 60. Geburtstage*, Zurich, Leipzig and Vienna, 1927, p. 162~186.

84. T. Hetzer, *Das Deutsche Element in der Italienischen Malerei des XVI. Jahrhunderts*, Berlin, 1929.

85. W. Paatz, Dürermotive in einem Florentiner Freskenzyklus, *Mitteilungen des Kunsthistorischen Instituts in Florenz*, III, 1932, p. 543~545.

86. F. Baumgart, Biagio Betti und Albrecht Dürer; zur Raumvor-

stellung… in der zweiten Hälfte des 16. Jahrhunderts, *Zeitschrift für Kunstgeschichte*, III, 1934, p. 231~249.

87. H. Tietze, Among the Dürer Plagiarists, *The Journal of the Walters Art Gallery*, 1941, p. 89~95.

88. *J. de Vasconcellos,* Albrecht Dürer e a sua Influencia na Peninsula, *Renascenza Portuguesa*, fasc. IV, Oporto, 1877.

89. J. Held, *Dürers Wirkung auf die Niederländische kunst seiner Zeit*, The Hague, 1931.

90. W. Krönig, Zur Frühzeit Jan Gossarts, *Zeitschrift für Kunstgeschichte*, III, 1934, p. 163~177.

90a. J. G. van Gelder, Jan Gossaert in Rome, 1508~1509, *Oud Holland*, LIX, 1942, p. 1-11(not seen).

90b. W. Wallerand, *Altarkunst des Deutschordensstaates Preussen unter Dürers Einfluss*, Danzig, 1940(not seen).

90c. St. Eucker, *Das Dürerbewusstsein in der deutschen Romantik*, Berlin, 1939(not seen).

각 장에 관한 자료

제1장 도제시절과 젊은 날의 여행 1484~1495

91. C. Glaser, *Die Altdeutsche Malerei*, Munich, 1924.

92. A. Schramm, *Der Bilderschmuck der Deutschen Frühdrucke*(thus far 21 vols.), Leipzig, 1920~1938.

93. M. Geisberg, *Geschichte der Deutschen Graphik vor Dürer* (Forschungen zur Kunstgeschichte, XXXII), Berlin, 1939.

94. M. Lehrs, *Geschichte und Kritischer Katalog des Deutschen, Niederländischen und Französischen Kupferstichs im XV. Jahrhundert*(9 vols.), Vienna, 1908~1934.

*95. W. M. Ivins, Jr., Artistic Aspects of Fifteenth Century Printing, *Papers of the Bibliographical Society of America*, XXVI, 1932,

p. 1~51.

96. A. Weinberger, *Nürnberger Malerei an der Wende zur Renaissance und die Anfänge der Dürerschule*(Studien zur Deutschen Kunstgeschichte, 217), Strassburg, 1921.

*97. E. H. Zimmermann, zur Nürnberger Malerei der II. Hälfte des XV. Jahrhunderts, *Anzeiger des Germanischen Nationalmuseums* (Nuremberg), 1932 and 1933, p. 43~60.

98. C. Koch, Michael Wolgemut, *Zeitschrift für Bildende Kunst*, LXIII, 1929/30, p. 81~92.

99. W. Wenke, Das Bildnis bei Michael Wolgemut, *Anzeiger des Germanischen Nationalmuseums*(Nuremberg), 1932 and 1933, p. 61~ 73.

100. F. J. Stadler, *Michael Wolgemut und der Nürnberger Holzschnitt im letzten Drittel des 15. Jahrhunderts*(Studien zur Deutschen Kunstgeschichte, 161), Strassburg, 1913.

*101. V. von Loga, Die Städteansichten in Hartman Schedels Weltchronik, *Jahrbuch der Königlich Preussischen Kunstsammlungen*, IX, 1888, pp. 93~107, 184~196.

*102. V. von Loga, Beiträge zum Holzschnittwerk Michel Wolgemuts, *Jahrbuch der Königlich Preussischen Kunstsammlungen*, XVI, 1895, p. 224~240.

103. M. Lehrs, *Martin Schongauer, Nachbildungen seiner Kupferstiche*(Graphische Gesellschaft, V. Ausserordentliche Veröffentlichung), Berlin, 1914[See also no. 94, vol. V].

104. M. Geisberg, *Martin Schongauer*, New York, 1928.

*105. M. Lehrs, *Der Meister des Amsterdamer Kabinetts*(International Chalcographical Society), Berlin, 1893/94[See also no. 94, vol. VIII].

106. H. Th. Bossert and W. F. Storck, *Das Mittelalterliche Hausbuch*, Leipzig, 1912.

107. J. Dürkopp, Der Meister des Hausbuches, *Oberrheinische Kunst*, V, 1932, p. 83~160.

108. E. Graf zu Solms-Laubach, Der Hausbuchmeister, *Städeljahrbuch*, IX, 1935/36, p. 13~96.

109. W. M. Conway, Dürer and the Housebook Master, *Burlington Magazine*, XVIII, 1910/11, p. 317~324.

110. J. Meder, Neue Beiträge zur Dürer-Forschung, *Jahrbuch der Kunsthistorischen Sammlungen des Allerhöchsten Kaiserhauses*, XXX, 1911, p. 183~222.

111. E. Waldmann, *Albrecht Dürer; Die Landschaften der Jugend; Zehn Aquarelle*(Maréesgesellschaft), Munich, 1921/22.

112. W. Röttinger, *Dürers Doppelgänger*(Studien zur Deutschen Kunstgeschichte, 235), Strassburg, 1926[Containing an excellent bibliography up to the date of publication].

113. E. Römer, Dürers ledige Wanderjahre, *Jahrbuch der Preussischen Kunstsammlungen*, XLVII, 1926, p. 118~136; ibidem, XLVIII, 1927, pp. 77~119, 156~182.

*114. E. Holzinger, Der Meister des Nürnberger Horologiums, *Mitteilungen der Gesellschaft für Vervielfältigende Kunst*(*Die Graphischen Künste*, supplement), L, 1927, p. 9~19.

*115. E. Holzinger, Hat Dürer den Basler Hieronymus von 1492 selbst geschnitten?, *Same periodical*, LI, 1928, p. 17~20.

116. M. Weinberger, Zu Dürers Lehr-und Wanderjahren, *Münchner Jahrbuch der Bildenden Kunst*, Neue Folge, VI, 1929, p. 124~146.

*117. K. Bauch, Dürers Lehrjahre, *Städeljahrbuch*, VII/VIII, 1932, p. 80~115.

118. O. Schürer, Wohim ging Dürers "ledige Wanderfahrt?", *Zeitschrift für Kunstgeschichte*, VI, 1937, p. 171~199.

119. F. Winkler, Dürerstudien(I, Dürers Zeichnungen von seiner

ersten Italienischen Reise), *Jahrbuch der Preussischen Kunstsammlungen*, L, 1929, p. 123~147.

120. H. E. Pappenheim, Dürer im Etschland, *Zeitschrift des Deutschen Vereins für Kunstwissenschaft*, III, 1936, p. 35~90.

121. A. Rusconi, Per l'identificazione degli Acquerelli Tridentini di Alberto Durero, *Die Graphischen Künste*, Neue Folge, I, 1936, p. 121~137.

122. E. Rupprich, *Willibald Pirckheimer und die Erste Reise Dürers nach Italien*, Vienna, 1930[See, however, A. Weixlgärtner, *Mitteilungen der Gesellschaft für Vervielfältigende Kunst(Die Graphischen Künste*, supplement), LIII, 1930, p. 59; A. Wolf, *Die Graphischen Künste*, Neue Folge, I, 1936, p. 138; and E. Panofsky, *Münchner Jahrbuch der Bildenden Kunst*, Neue Folge, VIII, 1931, p. 2].

For editions of the "Narrenschiff," the "Ritter vom Turn" and the Basel "*Salus Animae*" see Singer's Bibliography(quoted as no. 1), p. 23 and our Handlist, no. 436.

제2장 열정적인 창작의 5년 1495~1500

123. F. von Schubert-Soldern, Zur Entwicklung der technischen und künstlerischen Ausdrucksmittel in Dürers Kupferstichen, *Monatshefte für Kunstwissenschaft*, V, 1912, p. 1~14.

124. W. Kurth, Zum graphischen Stil Dürers, *Der Kunstwanderer*, X, 1928, p. 331~335.

*125. W. M. Ivins, Jr., Notes on Three Dürer Woodblocks, *Metropolitan Museum Studies*, II, 1929, p. 102~111.

126. A. Friedrich, *Handlung und Gestalt des Kupferstichs und der Radierung*, Essen, 1931.

*127. F. Kriegbaum, Zu den graphischen Prinzipien in Dürers frühem Holzschnittwerk, in: *Das Siebente Jahrzehnt, Adolph*

Goldschmidt zu seinem Siebenzigsten Geburtstag dargebracht, Berlin, 1935, p. 100~108.

128. L. Justi, *Dürers Dresdner Altar,* Leipzig, 1904.

129. F. Buchner, Die Sieben schmerzen Mariae; Eine Tafel aus der Werkstatt des jungen Dürer, *Münchner Jahrbuch der Bildenden Kunst,* Neue Folge, XI, 1934~36, p. 250~270.

130. C. Schellenberg, *Dürers Apokalypse,* Munich, 1923.

131. M. Dvořák, *Kunstgeschichte als Geistesgeschichte,* Munich, 1924, p.191~202[On Dürer's Apocalypse].

132. F. J. Stadler, *Dürers Apokalypse und ihr Umkreis,* Munich, 1929.

133. L. H. Heydenreich, Der Apokalypsen-Zyklus im Athosgebiet und seine Beziehungen zur Deutschen Bibelillustration der Reformation, *Zeitschrift für Kunstgeschichte,* VIII, 1939, p. 1~40.

134. H. F. Schmidt, Dürers Apokalypse und die Strassburger Bibel von 1485, *Zeitschrift des Deutschen Vereins für Kunstwissenschaft,* VI, 1939, p. 261~266.

135. E. Wind, "Hercules" and "Orpheus": Two Mock-Heroic Designs by Dürer, *Journal of the Warburg Institute,* II, 1939, p. 206~218.

136. E. Wind, Dürer's "Männerbad": A Dionysian Mystery, *ibidem,* p. 269~271.

For editions of the Apocalypse and the Large Passion see Singer's Bibliography(quoted as no. 1), pp. 23 ss. and 25, respectively.

제3장 합리적 종합의 5년 1500~1505

137. L. Justi, Jacopo de'Barbari und Albrecht Dürer, *Repertorium für Kunstwissenschaft,* XXI, 1898, pp. 346~374, 439~458.

138. E. Panofsky, Dürers Darstellungen des Apollo und ihr Verhältnis zu Barbari, *Jahrbuch der Preussischen Kunstsammlungen,* XLI, 1920, p. 359~377.

139. A. de Hevesy, Albrecht Dürer und Jacopo de Barbari, in: *Albrecht*

Dürer, Festschrift der internationalen Dürerforschung, herausgegeben vom "Cicerone"(G. Biermann, ed.), Leipzig and Berlin, 1928, p. 32~41.

140. E. Brauer, *Jacopo de'Barbaris graphische Kunst*(Diss. Hamburg, 1931), Hamburg, 1933.

141. H. Weizsäcker, Der sogenannte Jabachsche Altar und die Dichtung des Buches Hiob, in: *Kunstwissenschaftliche Beiträge, August Schmarsow gewindmet*, Leipzig, 1907, p. 153-162.

142. M. L. Brown, The Subject Matter of Dürer's Jabach Altar, Marsyas(*A Publication by the Students of the Institute of Fine Arts, New York University*), New York, I, 1941, p. 55~68.

143. H. Kauffmann, Albrecht Dürers Dreikönig-Altar, *Wallraf-Richartz Jahrbuch*, X, 1938, p. 166~178.

144. E. Winkler, Dürerstudien(II, Dürer und der Ober St. Veiter Altar), *Jahrbuch der Preussischen Kunstsammlungen*, L, 1929, p. 148~166[See, however, the following essay].

145. E. Buchner, Der junge Schäufelein als Maler und Zeichner, in: *Festschrift für Max J. Friedländer zum 60. Geburtstage*, Leipzig, 1927, p. 46~76.

146. H. Cürlis, Die Grüne Passion, *Repertorium für Kunstwissenschaft*, XXXVII, 1914, p. 183~197.

147. G. Pauli, Die Grüne Passion Dürers, *Same periodical*, XXXVIII, 1915, p. 97~109.

148. J. Meder, *Dürers "Grüne Passion"*(Albertina Facsimile), Vienna, 1924.

149. J. Meder, *Dürers "Grüne Passion"*(Monographien zur Deutschen Kunstgeschichte, IV), Munich, 1923.

150. H. Beenken, Dürer-Fälschungen? Eine Beweinungsscheibe in Wien und die Grüne Passion, *Repertorium für Kunstwissenschaft*, L, 1929, p. 112~129.

151. E. Rosenthal, Dürers Buchmalereien für Pirckheimers Bibliothek, *Jahrbuch der Preussischen Kunstsammlungen*, XLIX(Beiheft), 1928, p. 1~54[A supplement by the same author: *ibidem*, LI, 1930, p. 175-178].

152. E. Heidrich, Zur Chronologie des Dürerschen Marienlebens, *Repertorium für Kunstwissenschaft*, XXIX, 1906, p. 227-241.

For Dürer's relation to Barbari see also no. 200a of this Bibliography.

For editions of the Life of the Virgin see Singer's Bibliography(quoted as no. 1), p. 28 s.

For editions of the Nuremberg "*Salus Animae*" and "*Postilla*" see our Handlist, no. 448.

For the engraving *The Fall of Man*(108), the engraving *The Small Horse*(203), and the engraving "*Weihnachten*"(109) see also nos. 198, 203, 204, and 209 of this Bibliography.

제4장 두번째 이탈리아 여행과 회화의 완성 1505~1510/11

153. H. Beenken, Zu Dürers Italienreise im Jahre 1505, *Zeitschrift des Deutschen Vereins für Kunstwissenschaft*, III, 1936, p. 91~126.

154. K. F. Suter, Dürer und Giorgione, *Zeitschrift für Bildende Kunst*, LXIII, 1929/30, p. 182~187.

155. G. F. Hartlaub, *Giorgiones Geheimnis*, Munich, 1925.

156. G. F. Hartlaub, Giorgione und der Mythus der Akademien, *Repertorium für Kunstwissenschaft*, XLVIII, 1927, p. 233~257.

*157. J. Neuwirth, *Albrecht Dürers Rosenkranzfest*, Prague, 1885.

158. A. Gümbel, *Dürers Rosenkranzfest und die Fugger*(Studien zur Deutschen Kunstgeschichte, 234), Strassburg, 1926.

159. O. Benesch, Zu Dürers "Rosenkranzfest," *Belvedere*, IX, 1930, p. 81~84.

160. P. O. Rave, Dürers Rosenkranzbild und die Berliner Museen 1836/37, *Jahrbuch der Preussischen Kunstsammlungen*, LVIII, 1937, p. 267~283.

160a. F. H. A. van der Oudendijk Pieterse, *Dürers "Rosenkranzfest" en de Ikonografie der Duitse Rosenkransgroepen*···, Antwerp, 1939, and Amsterdam, 1940[cf. review by D. van Wely, *Historisch Tijdschrift*, XX, 1941, p. 275-283].

161. E. von Rothschild, Tizians "Kirschenmadonna," Belvedere XI, 1932, p. 107~116.

162. H. Weizsäcker, *Die Kunstschätze des ehemaligen Dominikanerklosters in Frankfurt a.M.*, Munich, 1923, p. 141~244[For the Heller altarpiece].

163. E. Ziekursch, *Dürers Landauer Altar*, Munich, 1913.

제5장 판화 예술의 새로운 탐구_ 동판화의 절정기 1507/11~1514

*164. P. Weber, *Beiträge zu Dürers Weltanschauung; Eine Studie über die drei Stiche "Ritter, Tod und Teufel," "Melencolia" und "Hieronymus im Gehäus"*(Studien zur Deutschen Kunstgeschichte, 23), Strassburg, 1900.

*165. K. Giehlow, Dürers Stich "Melencolia I" und der Maximilianische Humanistenkreis, *Mitteilungen der Gesellschaft für Vervielfältigende Kunst*(Die Graphischen Künste, supplement), XXVI, 1903, p. 29~41; XXVII, 1904, pp. 6~18, 57~78.

166. E. Panofsky and F. Saxl, *Dürers Kupferstich "Melencolia I"; Eine quellen-und typengeschichtliche Untersuchung*(Studien der Bibliothek Warburg, II), Leipzig and Berlin, 1923[For more recent publications on the engraving *Melencolia I* see the references in Tietze and Tietze-Conrat(quoted as no. 5 in this Bibliography), Dodgson(quoted as no. 17 in this Bibliography), and in our Handlist, no. 181].

167. K. Giehlow, Die Hieroglyphenkunde des Humanismus in der Allegorie der Renaissance, besonders der Ehrenpforte Kaisers Maximilian I, *Jahrbuch der Kunsthistorischen Sammlungen des Allerhöchsten Kaiserhauses*, XXXII, 1915, p. 1~229.

168. L. Volkmann, *Bilderschtiften der Renaissance; Hieroglyphik und Emblematik in ihren Beziehungen* und Fortwirkungen, Leipzig, 1923.

*169. F. Dörnhöffer, Über Burgkmair und Dürer, in: Beiträge zur Kunstgeschichte, *Franz Wickhoff gewidmet*, Vienna, 1903, p. 111~131.

*170. E. Chmelarz, Die Ehrenpforte des Kaisers Maximilian I, *Jahrbuch der Kunsthistorischen Sammlungen des Allerhöchsten Kaiserhauses*, IV, 1886, p. 289~319.

*171. K. Giehlow, Urkundenexegese zur Ehrenpforte Maximilians I, in: *Kunstgeschichichtliche Beiträge, Franz Wickhoff gewidmet*, Vienna, 1903, p. 93~110.

*172. F. Schestag, Kaiser Maximilian I. Triumph, *Jahrbuch der Kunsthistorischen Sammlungen des Allerhöchsten Kaiserhauses*, I, 1883, p. 154~181.

*173. K. Giehlow, Dürers Entwürfe für das Triumphrelief Kaiser Maximilians I. im Louvre, *Jahrbuch der Kunsthistorischen Sammlungen des Allerhöchsten Kaiserhauses*, XXIX, 1910, p. 14~84.

*174. Q. von Leitner, *Freydal. Des Kaisers Maximilian I Turniere und Mummereien*, Vienna, 1880~1882.

*175. E. Weiss, Albrecht Dürers geographische, astronomische und astrologische Tafeln, *Jahrbuch der Kunsthistorischen Sammlungen des Allerhöchsten Kaiserhauses*, VII, 1888, p. 207~220.

*176. K. Giehlow, Beiträge zur Entstehungsgeschichte des Gebetbuches Kaisers Maximilian I, *Jahrbuch der Kunsthistorischen Sammlungen des Allerhöchsten Kaiserhauses*, XX, 1899, p. 30~112.

*177. K. Giehlow, *Kaiser Maximilians I. Gebetbuch*, Vienna, 1907.

178. E. Ehlers, Bemerkungen zu den Tierdarstellungen im Gebetbuche des Kaisers Maximilian, *Jahrbuch der Königlich Preussischen Kunstsammlungen*, XXXVIII, 1917, p. 151~176.

179. G. Leidinger *Albrecht Dürers und Lukas Cranachs Randzeichnungen zum Gebetbuche Kaiser Maximilians I in der Bayerischen Staatsbibliothek zu München*, Munich, 1922 [Includes only the pages with marginal decoration].

180. L. Baldass, *Der Künstlerkreis Maximilians*, Vienna, 1923.

제7장 전환기 1519년_ 네덜란드 여행과 그의 마지막 작품들 1519~1528

181. J. Veth and S. Müller, *Albrecht Dürers Niederländische Reise* (2 vols.), Berlin and Utrecht, 1918.

*182. J. Huizinga, Dürer in de Nederlanden, *De Gids*, LXXXIV, 2, 1920, p. 470~484.

183. E. Schilling, *Albrecht Dürer; Niederländisches Reiseskizzenbuch* (Preface by H. Wölfflin), Frankfort, 1928.

184. *Albrecht Dürer, Tagebuch der Raise in die Niederlande* (Inselbücherei, no. 150, R. Graul ed. and pref.), Leipzig, 1936.

185. J. A. Goris and G. Marlier(eds. and trs.), *Albrecht Dürer, Journal de Voyage dans les Pays-Bas*, Brussels, 1937.

186. E. Panofsky, Zwei Dürerprobleme(II, Die "Vier Apostel"), *Münchner Jahrbuch der Bildenden Kunst*, Neue Folge, VIII, 1931, p. 18~48.

187. H. Swarzenski, Dürers "Barmherzigkeit," *Zeitschrift für Kunstgeschichte*, II, 1933, p. 1~10.

188. Hans Tietze and E. Tietze-Conrat, Neue Beiträge zur Dürer-Forschung(IV, Das Kreuztragungsbild aus Dürers Spätzeit), *Jahrbuch der Kunsthistorischen Sammlungen in Wien*, Neue Folge, VI, 1932, p. 125~127.

For the "*Great Crucifixion*" see no. 3 of this Bibliography

For Dürer's attitude toward the Reformation see nos. 55 and 56 of this Bibliography.

For Dürer's contact with Netherlandish artists see no. 89 of this Bibliography.

제8장 미술이론가로서의 뒤러

189. H. Bohatta, *Versuch einer Bibliographie der kunsttheoretischen Werke Albrecht Dürers*, Vienna, 1928[Also in *Börsenblatt für den Deutschen Buchhandel*, XCV, 1928, no. 91(April 19), p. 439~442; no. 110(May 12), p. 527~531].

190. J. Schlosser, *Die Kunstliteratur*, Vienna, 1924, p. 231~246. Italian translation, with useful bibliographical supplement: J. Schlosser, *La letteratura artistica*, Florence, 1935(here p. 227~242).

191. L. Olschki, *Geschichte der neusprachlichen wissenschaftlichen Literatur*, vol. I, Heidelberg, 1919, p. 141~end.

192. E. Panofsky, *Dürers Kunsttheorie, vornehmlich in ihrem Verhältnis zu der Italiener*, Berlin, 1915.

193. E. Panofsky, *Idea; Ein Beitrag zur Begriffsgeschichte der älteren Kunsttheorie*(Studien der Bibliothek Warburg, V), Leipzig and Berlin, 1924, p. 64~end.

194. H. Beenken, Dürers Kunsturteil und die Struktur des Renaissance-Individualismus, in: *Festschrift Heinrich Wölfflin*, Munich, 1924, p. 183~193.

195. H. Kauffmann, *Albrecht Dürers rhythmische Kunst*, Leipzig, 1924.

196. E. Panofsky, Albrecht Dürers rhythmische Kunst, *Jahrbuch für Kunstwissenschaft*, 1926, p. 136~192.

197. E. Panofsky, *The Codex Huygens and Leonardo da Vinci's Art Theory* (Studies of the Warburg Institute, XIII), London, 1940.

*198. L. Justi, *Konstruierte Figuren und Köpfe unter den Werken Albrecht Dürers*, Leipzig, 1902.

199. E. Panofsky, Die Entwicklung der Proportionslehre als Abbild der Stilentwicklung, *Monatshefte für Kunstwissenschaft*, XIV, 1921, p. 188~219.

200. J. Giesen, *Dürers Proportionsstudien im Rahmen der allgemeinen Proportionsentwicklung*, Bonn, 1930.

*200a. A. M. Friend, Jr., Dürer and the Hercules Borghese-Piccolomini, *Art Bulletin*, XXV, 1943, p. 40~49.

201. K. Sudhoff, Dürers anatomische Zeichnungen in Dresden und Leonardo da Vinci, *Archiv für Geschichte der Medizin*, I, 1908, p. 317~321.

*202. F. Dörnhöffer, Albrecht Dürers Fechtbuch, *Jahrbuch der Kunsthistorischen Sammlungen des Allerhöchsten kaiserhauses*, XXVII, 1907/09, II part, p. i-lxxxi.

*203. G. Pauli, Dürers früheste Proportionsstudie eines Pferdes, *Zeitschrift für Bildende Kunst*, Neue Folge, XXV(XLIX), 1913/14, p. 105~108.

*204. J. Kurthen, Zum Problem der Dürerschen Pferdekonstruktion, *Repertorium für Kunstwissenschaft*, XLIV, 1924, p. 77~106.

205. W. Waetzoldt, *Dürers Befesigungslehre*, Berlin, 1916.

205a. W. Schwemmer, Dürers Befestigungslehre, *Nürnberger Schau*, 1941, p. 104~108(not seen).

*206. G. Staigmüller, *Dürer als Mathematiker*(Programm des Königlichen Realgymnasiums in Stuttgart), Stuttgart, 1891.

207. W. M. Ivins, Jr., *On the Rationalization of Sight*(Metropolitan

Museum, Papers, no. 8), New York, 1938[With useful bibliography].

208. E. Panofsky, Once more the "Friedsam Annunciation and the Problem of the Ghent Altarpiece," *Art Bulletin*, XX, 1938, p. 419~424[For pre-scientific perspective].

209. H. Schuritz, *Die Perspektive in der Kunst Dürers*, Frankfort, 1919 [See also no. 72].

210. W. Stechow, Dürers Bologneser Lehrer, *Kunstchronik*, Neue Folge, XXXIII, 1922, p. 251/52.

211. Albrecht Dürer, *Of the Just Shaping of Letters form the Applied Geometry of Albrecht Dürer*(The Grolier Club), New York, 1917.

212. Albrecht Dürer, *The Construction of Roman Letters*(B. Rogers, ed.), Cambridge, 1924.

213. E. Crous, *Dürer und die Schrift*(Berliner Bibliophilenabend, Vereinsgabe), Berlin, 1933.

* 추가 참고 문헌
 (이 문헌은 원저의 부록 '작품총편람'에 추가로 실린 것을 옮긴 것임)

E. Buchner, *Das deutsche Bildnis der Spätgotik und der frühen Dürerzeit*, Berlin, 1953, p. 144 ss., Plates 166~182.

A. M. Cetto, *Watercolours by Albrecht Dürer*, New York and Basel, 1954.

A. von Einem, *Goethe und Dürer; Goethes Kunstphilosophie*, Hamburg, 1947.

H. Jantzen, *Dürer der Maler*, Berne, 1952.

H. Kauffmann, Dürer in der Kunst und im Kunsturteil um 1600, *Anzeiger des Germanischen Nationalmuseums 1940~53*,

Nürnberg-Berlin, 1954, p. 18 ss.(일반적으로 매혹적인 문제의 해결
책에 탁월하게 기여함)

S. Killermann, *A. Dürers Werk; Eine natur und kulturgeschichtliche
Untersuchung*, Regensburg, 1953.(뒤러의 작품에 나타난 식물, 동
물, 광물, 의상, 기타 기구 등에 관한 유용한 논의를 제공함)

T. Musper, *Albrecht Dürer; Der gegenwärtige Stand der Forschung*,
Stuttgart, 1952.

E. Panofsky, "Nebulae in Pariete"; Notes on Erasmus' Eulogy on
Dürer, *Journal of the Warburg and Courtauld Institutes*, XIV,
1951, p. 34 ss.

E. Schilling, *Dürer; Drawings and Water Colors*, New York, 1949.

G. Schönberger, *The Drawings of Mathis Gothart Nithart Called
Grünewald*, New York, 1948.

W. Stechow, Justice Holmes' Notes on Albrecht Dürer, *Journal of
Aesthetics*, VIII, 1949, p. 119 ss.

M. Steck, *Dürers Gestaltlehre der Mathematik und der bildenden
Künste*, Halle, 1949.

H. Tieze, *Dürer als Zeichner und Aquarellist*, Vienna, 1951.

W. Waetzoldt, *Dürer and His Times*(이 책의 독일어 원서는 참고문헌
51번 참조), London, 1950.

G. Weise, *Dürer und die Ideale der Humanisten*(Tübinger
Forschungen zur Kunstgeschichte, VI), Tübingen, 1953.

A. Weixlgärtner, *Dürer und Grünewald; Ein Versuch, die beiden
Künstler zusammen–in ihren Besonderheiten, ihrem Gegenspiel,
ihrer Zeitgebundenheit–zu verstehen(Göteborgs Kungl.
Vetenskaps-och Vitterhets-Samhälles Handlingar*, ser. 6, section
A. vol. IV, No.1), 1949

찾아보기